Selected Handpainted Plates

歐洲手繪瓷盤

收錄近200年共600多件行家必收的代表性作品

顧為智・邱秀欄◎合著

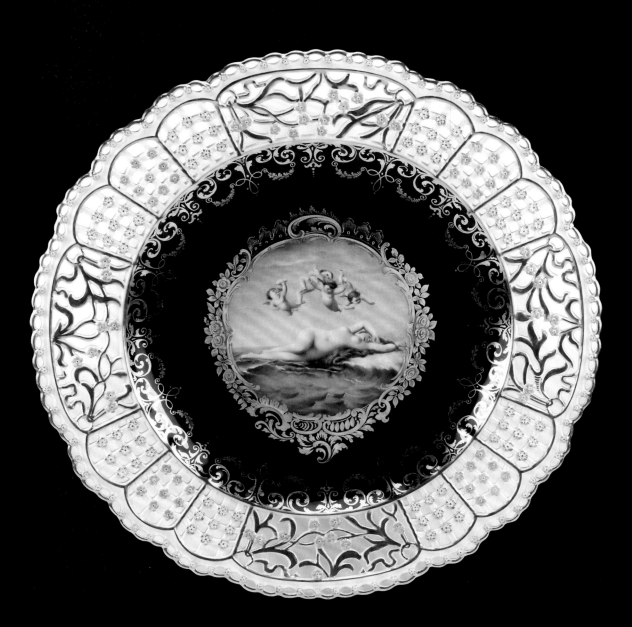

前言
Foreword

從股票市場退休後，我發現了另一項興趣，並深深為之著迷！或許以前同業的朋友都不能理解，為什麼一個終日與金錢數字為伍的人，會轉而投入與藝術相關的領域呢？我想這就是一種機緣巧合吧！

在 SARS 發生之前，我們買了一間預售屋，由於內人多次旅遊歐洲，喜歡歐式裝潢，所以新屋就設定為歐式風格。既然裝潢風格已設定為歐式，理所當然，內裝家具、掛畫與擺飾物品，也要風格一致 (以前，家裡擺滿了旅遊時從各國買回的紀念品，被朋友笑稱是「聯合國」)，所以這次決定痛改前非，只設定西洋瓷器為擺飾物品的首選，一則因為平常可以放在展示櫃內當擺飾，再者宴客時可拿來實際使用，可謂實用與欣賞兩相宜，一舉兩得啊！

首次購買西洋瓷器，是從百貨公司設櫃的品牌入手，包括雅緻 (LLAdro) 瓷偶、匈牙利赫倫 (Herend) 瓷器、日本鳴海 (Narumi) 與森村 (Noritake) 瓷器、英國瑋緻活 (Wedgwood) 瓷器、丹麥皇家哥本哈根 (Royal Copenhagen) 以及德國麥森 (Meissen) 瓷器等知名品牌都買過。不過，經過一段時日之後，發現所購買的現代瓷器比比皆是，數量多得可以。後來發現國內奇摩 Yahoo 拍賣有賣家在販售英國皇家伍斯特 (Royal Worcester) 的金水果骨董杯碟，品質與畫工較現代品有過之而無不及，才開始進入骨董西洋瓷器的收藏之路，並深深為之著迷！

經過深入研究，原來中國瓷器於十六世紀傳到歐洲之後，便擁有「白色的金子」之美稱，因「其白如雪，其溫如玉，其聲如磬，其硬如石」的美好特質，深深吸引歐洲貴族王室的目光，並爭相收藏成為展現財力的象徵，同時也致力解開千度高溫淬鍊的白瓷之謎。雖然歐洲瓷器發明至今不過剛滿三百周年，但是不可否認的，他們在釉料的研發上確實是有過人之處，因而造就不少色彩繽紛的彩繪作品，自然流露出華麗貴氣的氣質。與中國瓷器相對比，歐瓷的畫風著重寫實與光影，而中國瓷則注重意象與意境，大異其趣，端視個人喜好而定。

　　這次作者集結整理自身收藏的歐洲瓷盤，分門別類，並精挑細選各廠牌具有代表性的作品，編輯成一本圖鑑，除了是對自己的收藏編寫紀錄之外，也是希望提供入門者一本參考書籍，可據以挑選自己喜歡的瓷盤主題與種類。雖然絕大部分的作品是屬於歐洲瓷盤，但也參雜少部分的美國瓷盤以及一兩件異於瓷質的盤子來作對比，希望不至於混淆本書的主旨才好。另外，我想感謝許多位同樣熱愛收藏西洋瓷器的好友，熱情共襄盛舉，不吝提供各自收藏的珍品瓷器，借給作者拍攝入書，以補充作者本身收藏不足之處，在此致上個人最深的謝意，也共勉進一步追求更美的西洋瓷器為目標，說不定除了這本「盤子書」之外，日後我們還能攜手共創另一本「杯子書」或「瓶子書」……等等，來嘉惠讀者。

　　最後，想借用知名主持人陳文茜小姐，在她節目中對於瓷器所說過的一段話，她說：「瓷器就像愛情一樣，美好而易碎。」真是貼切的形容！所以，如果想擁有美好卻不希望它破碎，就是好好愛護它吧！相信它在您每日把玩之際，也會回饋給您一個愉悅的好心情喔！

目錄
Contents

1 人物 **(Chapter 1: Figures)** 6
 (1) 肖像 (Portraits)
 (2) 美女 (Beauties)
 (3) 小孩 (Children)
 (4) 天使 (Cherubs)
 (5) 童話與神話 (Fairy Tales and Mythology)
 (6) 歌劇 (Opera Scenes)
 (7) 宗教 (Religious)
 (8) 名畫 (Old Master Paintings)
 (9) 華鐸與布雪 (Boucher and Watteau Style)

2 動物 **(Chapter 2: Animals)** 132
 (1) 魚類 (Fishes)
 (2) 鳥類 (Birds)
 (3) 犬類 (Dogs)
 (4) 牛馬羊及他種動物 (Other Animals)

3 植物 **(Chapter 3: Botanicals)** 182
 (1) 玫瑰 (Roses)
 (2) 其他花卉 (Other Flowers)
 (3) 水果 (Fruits)
 (4) 靜物寫生 (Still Life)
 (5) 布朗斯朵夫畫風 (Braunsdorf Style)

4 風景 **(Chapter 4: Landscapes)** 260
 (1) 城堡 (Castles)
 (2) 花園 (Garden Scenes)
 (3) 樹林 (Woods Scenes)
 (4) 鄉村景緻 (Country Scenes)
 (5) 實地寫生 (Paintings from Scenery)
 (6) 科洛畫風 (Corot Style Landscapes)
 (7) 新藝術風格風景 (Art Nouveau Style Landscapes)

5 東方風格 (Chapter 5: Oriental Style)　322

(1) 東方金銀蒔繪 (Oriental Gilded & Silver-Plated Paintings)
(2) 東方裝飾文樣 (Oriental Decorative Patterns)
(3) 東方盆景靜物 (Oriental Bonsai & Still Life)
(4) 東方扇面與卷軸設計 (Oriental Fan & Scroll Designs)

6 特殊技法 (Chapter 6: Special Skills & Subjects)　340

(1) 家徽紋章 (Coat of Arms)
(2) 大理石雕及貝殼雕畫風 (Cameo Paintings)
(3) 碧玉浮雕 (Wedgwood Jasper)
(4) 泥漿堆疊法 (Pate-Sur-Pate)
(5) 法式白釉畫法 (French Enamel)
(6) 特殊鏤空邊 (Rare Pierced Borders)
(7) 崁珠裝飾 (Enamel Jeweled Decorations)
(8) 金銀蒔繪 (Gilded & Silver-Plated Paintings)
(9) 立體圖案 (Relief Patterns)
(10) 八邊形的盤子 (Octagon Plates)

7 餐盤 (Chapter 7: Luncheon & Dinner Plates)　402

(1) 鍍金裝飾 (Gilded Decorations)
(2) 花邊裝飾 (Floral Painting Borders)
(3) 其他圖案邊飾 (Other Paintings Borders)
(4) 琺瑯釉及崁珠裝飾 (Enameled & Jeweled Decorations)
(5) 泥漿堆疊法邊飾 (Pate-Sur-Pate Borders)
(6) 中央圖案裝飾 (Central Painting Decorations)

瓷廠介紹 (Factories Introduction)　458

畫師生平 (Artist's Biographies)　482

參考書籍 (Reference Books)　503

Chapter 1: Figures

人物

(1) 肖像 (Portraits)

(2) 美女 (Beauties)

(3) 小孩 (Children)

(4) 天使 (Cherubs)

(5) 童話與神話 (Fairy Tales and Mythology)

(6) 歌劇 (Opera Scenes)

(7) 宗教 (Religious)

(8) 名畫 (Old Master Paintings)

(9) 布雪與華鐸 (Boucher and Watteau Style)

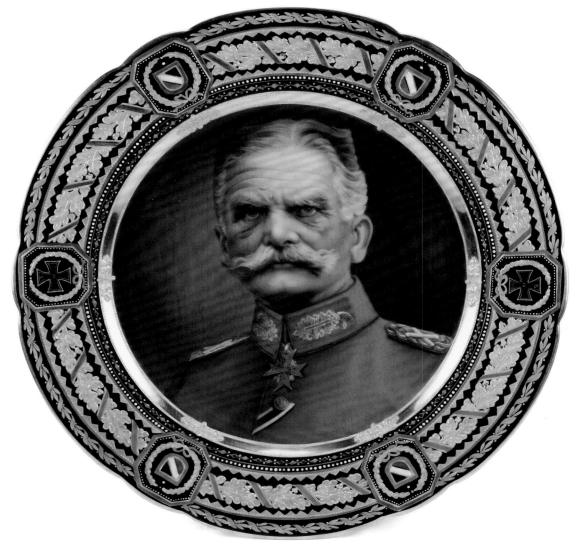

製造者 (Manufacturer)：皇家維也納風格的藍子彈印記 (Blue Beehive Mark)

畫師 (Artist)：L. Schury

主題 (Subject)：德國「麥肯森將軍」肖像盤 ("August von Mackensen" Portrait Plate)

年代 (Age)：約 c.1914

尺寸 (Size)：直徑 24.3 公分 (24.3 cm Dia.)

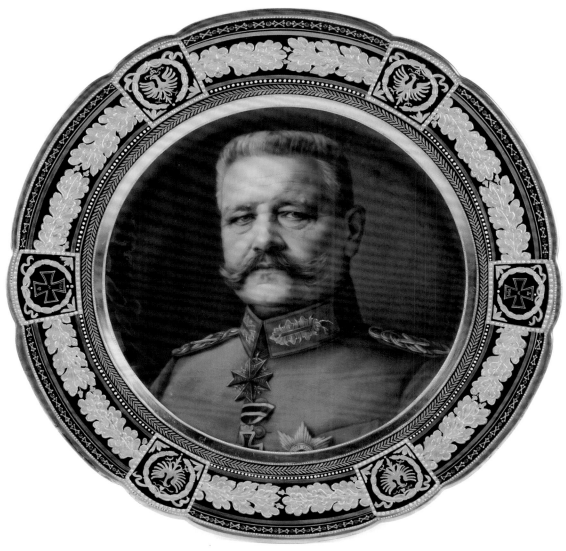

製造者 (Manufacturer)：皇家維也納風格的藍子彈印記 (Blue Beehive Mark)

畫師 (Artist)：L. Schury

主題 (Subject)：德國「興登堡將軍」肖像盤 ("Paul von Hindenburg" Portrait Plate)

年代 (Age)：約 c.1914

尺寸 (Size)：直徑 24.3 公分 (24.3 cm Dia.)

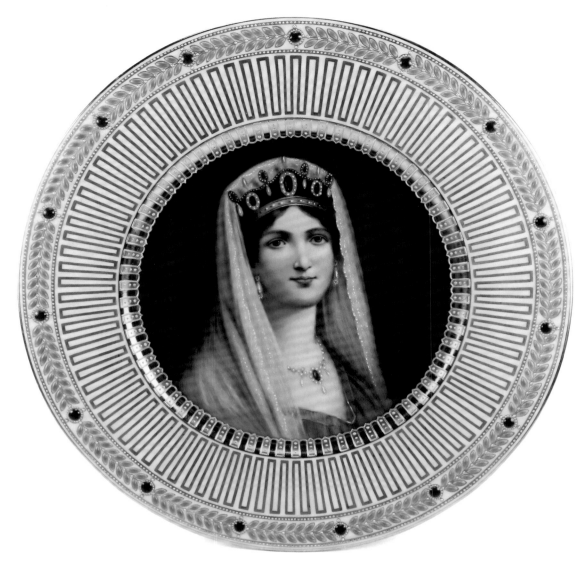

製造者 (Manufacturer)：德國德勒斯登 (Dresden Donath & Co.) 彩繪工房

畫師 (Artist)：Wagner

主題 (Subject)：法國「約瑟芬皇后」肖像盤 ("Josephine" Portrait Plate)

年代 (Age)：c.1893~1914

尺寸 (Size)：直徑 24.7 公分 (24.7 cm Dia.)

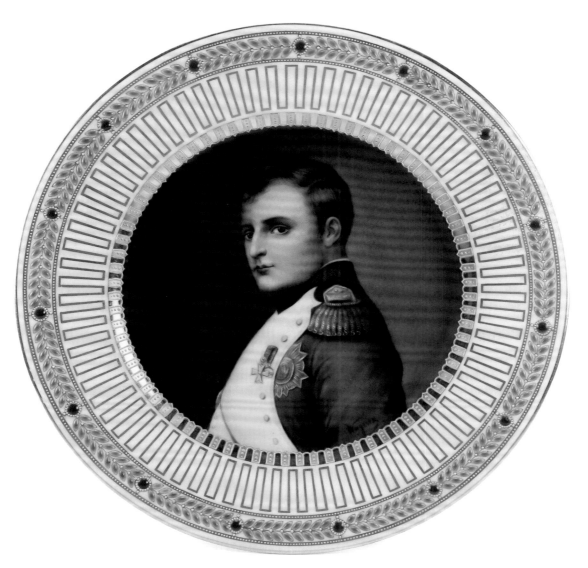

製造者 (Manufacturer)：德國德勒斯登 (Dresden Donath & Co.) 彩繪工房

畫師 (Artist)：Wagner

主題 (Subject)：法國「拿破崙一世」肖像盤 ("Napoleon I" Portrait Plate)

年代 (Age)：c.1893~1914

尺寸 (Size)：直徑 24.6 公分 (24.6 cm Dia.)

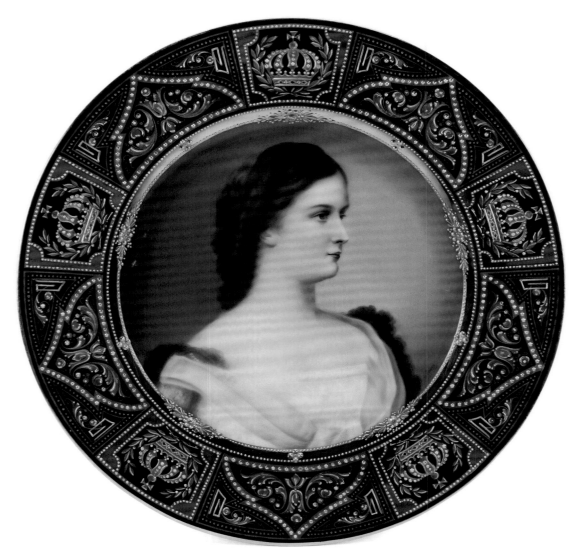

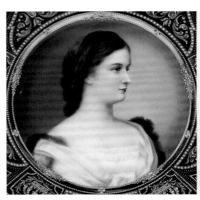

製造者 (Manufacturer)：皇家維也納風格的紅子彈印記 (Red Beehive Mark)

畫師 (Artist)：Wagner

主題 (Subject)：奧地利「伊莉莎白皇后」肖像盤 ("Elisabeth" Portrait Plate)

年代 (Age)：約 c.1890

尺寸 (Size)：直徑 23.8 公分 (23.8 cm Dia.)

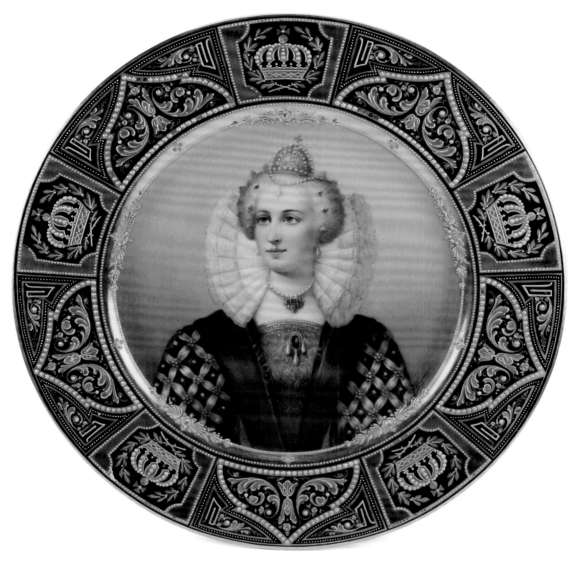

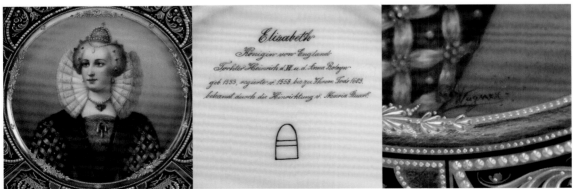

製造者 (Manufacturer)：皇家維也納風格的紅子彈印記 (Red Beehive Mark)

畫師 (Artist)：Wagner

主題 (Subject)：英國「伊莉莎白皇后」肖像盤 ("Elisabeth" Portrait Plate)

年代 (Age)：約 c.1890

尺寸 (Size)：直徑 24.0 公分 (24.0 cm Dia.)

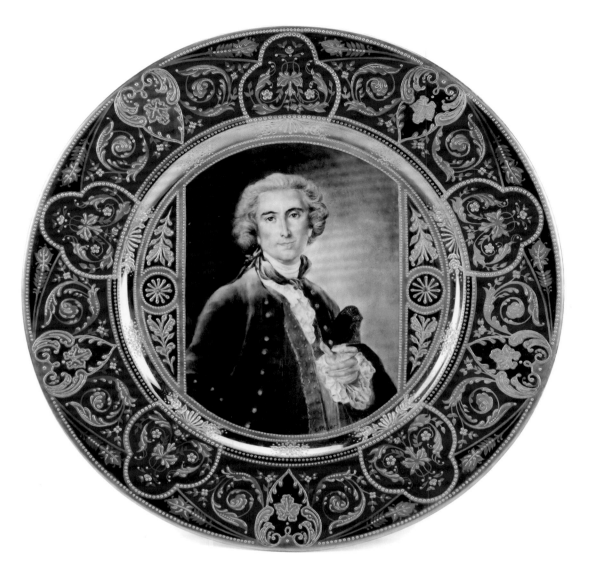

製造者 (Manufacturer)：德國德勒斯登 (Dresden Richard Klemm) 彩繪工房

畫師 (Artist)：Meler

主題 (Subject)：「菲利浦夸佩勒」肖像盤 ("Philippe Coypel" Portrait Plate)

年代 (Age)：c.1891~1914

尺寸 (Size)：直徑 25.2 公分 (25.2 cm Dia.)

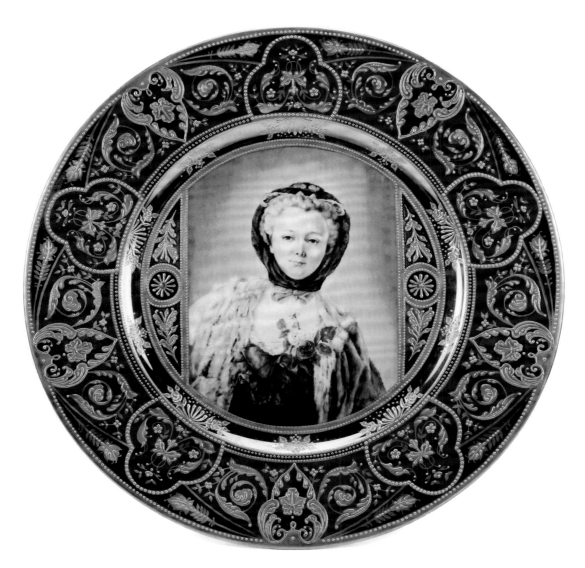

製造者 (Manufacturer)：德國德勒斯登 (Dresden Richard Klemm) 彩繪工房

畫師 (Artist)：Meler

主題 (Subject)：「德魯埃夫人」肖像盤 ("Madame Drouais" Portrait Plate)

年代 (Age)：c.1891~1914

尺寸 (Size)：直徑 25.2 公分 (25.2 cm Dia.)

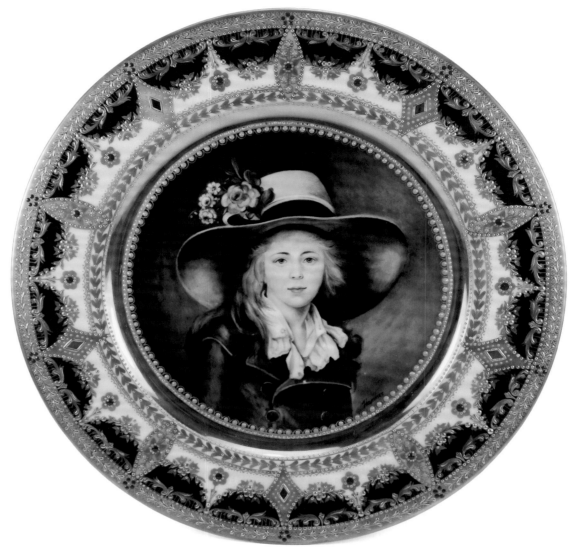

製造者 (Manufacturer)：皇家維也納風格的藍子彈印記 (Blue Beehive Mark)

畫師 (Artist)：Hammer

主題 (Subject)：伯爵之女「斯卓甘諾娃」肖像盤 ("Baroness Stroganova" Portrait Plate)

年代 (Age)：約 c.1900

尺寸 (Size)：直徑 25.0 公分 (25.0 cm Dia.)

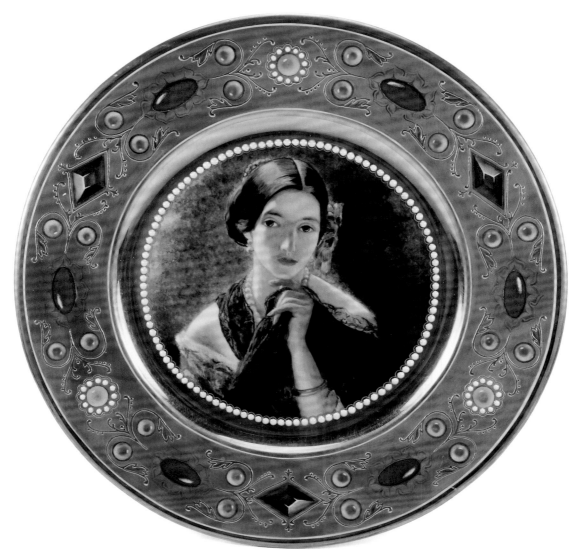

ФД 73
МОСКВА

製造者 (Manufacturer)：俄國製但瓷廠不詳 (Unidentified, but Made in Russia)

畫師 (Artist)：未簽名 (Unsigned)

主題 (Subject)：東方美女肖像盤 (Oriental Beauty Portrait Plate)

年代 (Age)：約 c.1900

尺寸 (Size)：直徑 25.3 公分 (25.3 cm Dia.)

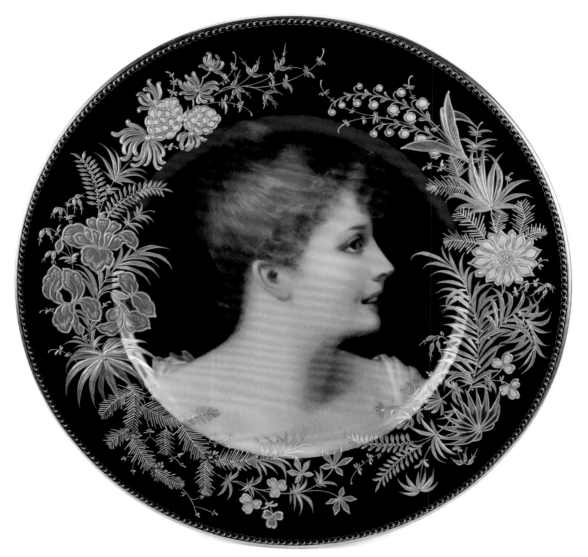

製造者 (Manufacturer)：皇家維也納風格的藍子彈印記 (Blue Beehive Mark)

畫師 (Artist)：Gorner

主題 (Subject)：光明女神「克萊爾」美女盤 ("Claire" Plate)

年代 (Age)：約 c.1890

尺寸 (Size)：直徑 24.5 公分 (24.5 cm Dia.)

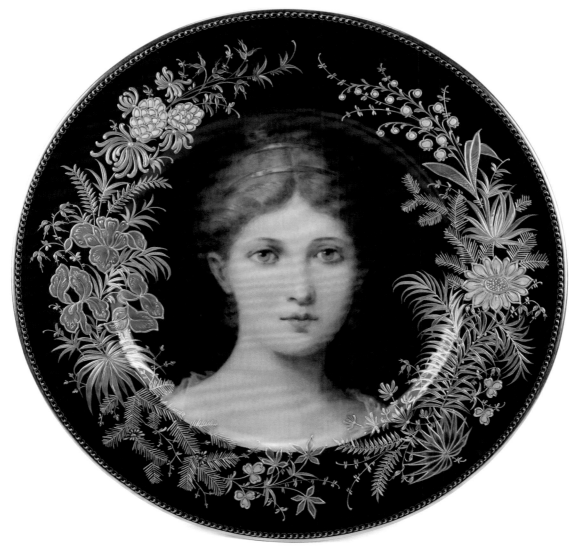

製造者 (Manufacturer)：皇家維也納風格的藍子彈印記 (Blue Beehive Mark)

畫師 (Artist)：Gorner

主題 (Subject)：花神「芙洛拉」美女盤 ("Flora" Plate)

年代 (Age)：約 c.1890

尺寸 (Size)：直徑 24.5 公分 (24.5 cm Dia.)

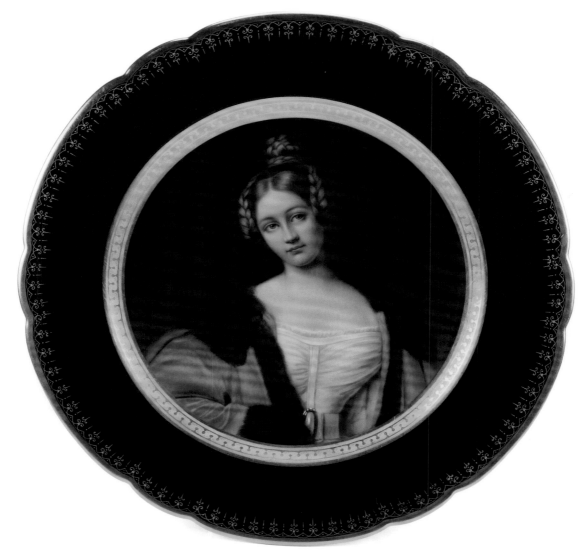

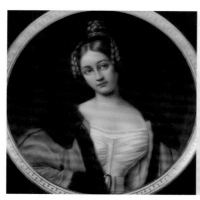

製造者 (Manufacturer)：德國慕尼黑的 (Franz Xaver Thallmaier) 彩繪工房

畫師 (Artist)：未簽名 (Unsigned)

主題 (Subject)：寧芬堡美人畫廊 36 美女盤 ("Grafin Holnstein" nach Stieler Plate)

年代 (Age)：c.1890~1910

尺寸 (Size)：直徑 24.6 公分 (24.6 cm Dia.)

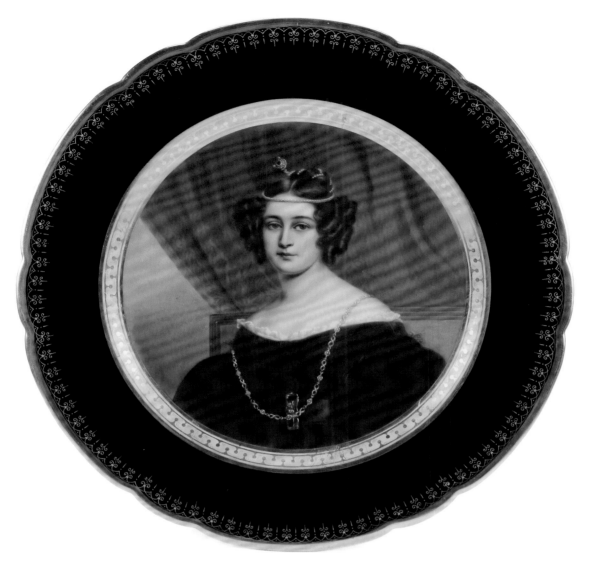

製造者 (Manufacturer)：德國慕尼黑的 (Franz Xaver Thallmaier) 彩繪工房
畫師 (Artist)：未簽名 (Unsigned)
主題 (Subject)：寧芬堡美人畫廊 36 美女盤 ("Grafin Arco-Steppberg" nach Stieler Plate)
年代 (Age)：c.1890~1910
尺寸 (Size)：直徑 24.3 公分 (24.3 cm Dia.)

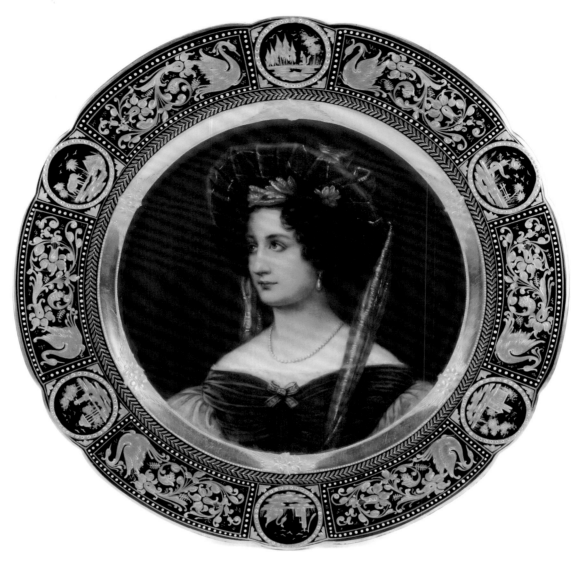

製造者 (Manufacturer)：皇家維也納風格的藍子彈印記 (Blue Beehive Mark)

畫師 (Artist)：Wagner

主題 (Subject)：寧芬堡美人畫廊 36 美女盤 ("Isabella von Taufkirchen" nach Stieler)

年代 (Age)：約 c.1890

尺寸 (Size)：直徑 24.4 公分 (24.4 cm Dia.)

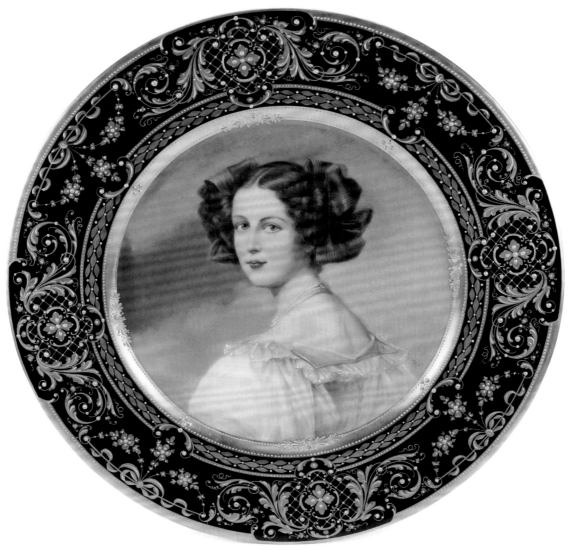

製造者 (Manufacturer)：德國獅牌 (Hutschrenreuther) 瓷廠

畫師 (Artist)：AL

主題 (Subject)：寧芬堡美人畫廊 36 美女盤 ("Auguste Strobel" nach Stieler Plate)

年代 (Age)：c.1918~1945

尺寸 (Size)：直徑 25.3 公分 (25.3 cm Dia.)

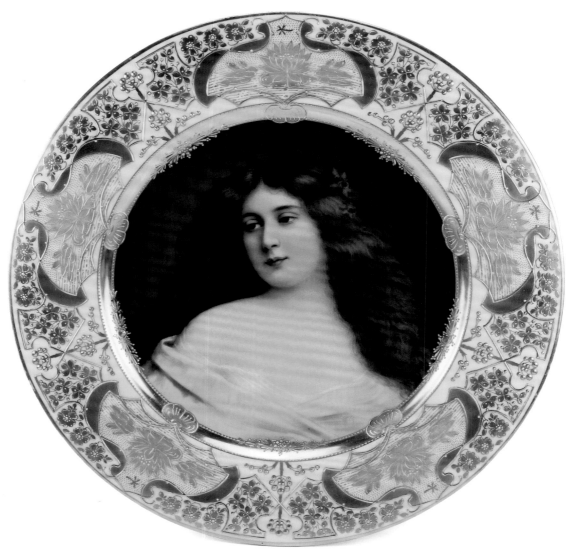

製造者 (Manufacturer)：德國柏林 (KPM Berlin) 素瓷 (outside decorator)

畫師 (Artist)：Wagner

主題 (Subject)：安傑洛阿斯蒂美女盤 ("Reveuse" after Angelo Asti Plate)

年代 (Age)：c.1870~1945

尺寸 (Size)：直徑 25.5 公分 (25.5 cm Dia.)

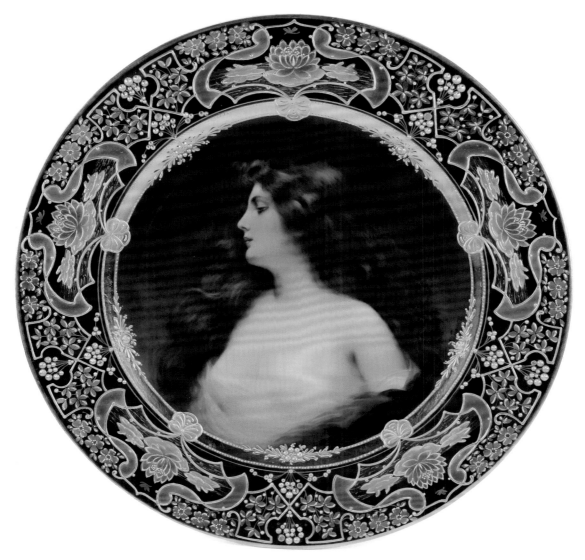

製造者 (Manufacturer)：皇家維也納風格的藍子彈印記 (Blue Beehive Mark)

畫師 (Artist)：Wagner

主題 (Subject)：安傑洛阿斯蒂美女盤 ("Erbluth" after Angelo Asti Plate)

年代 (Age)：約 c.1890

尺寸 (Size)：直徑 24.1 公分 (24.1 cm Dia.)

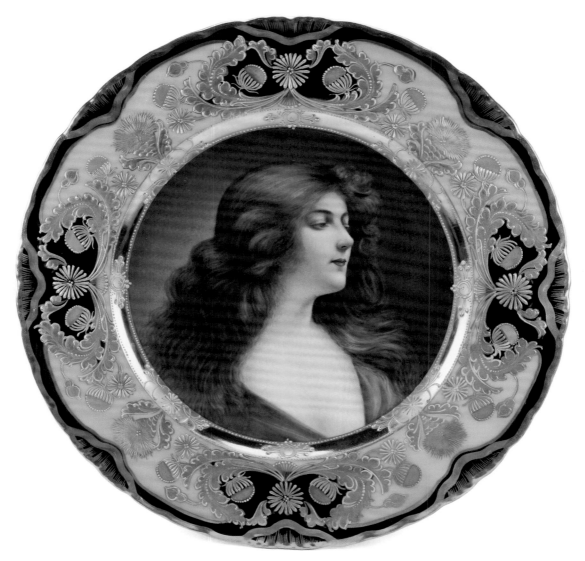

製造者 (Manufacturer)：皇家維也納風格的藍子彈印記 (Blue Beehive Mark)

畫師 (Artist)：Piln

主題 (Subject)：安傑洛阿斯蒂美女盤 ("Reflexion" after Angelo Asti Plate)

年代 (Age)：約 c.1900

尺寸 (Size)：直徑 25.0 公分 (25.0 cm Dia.)

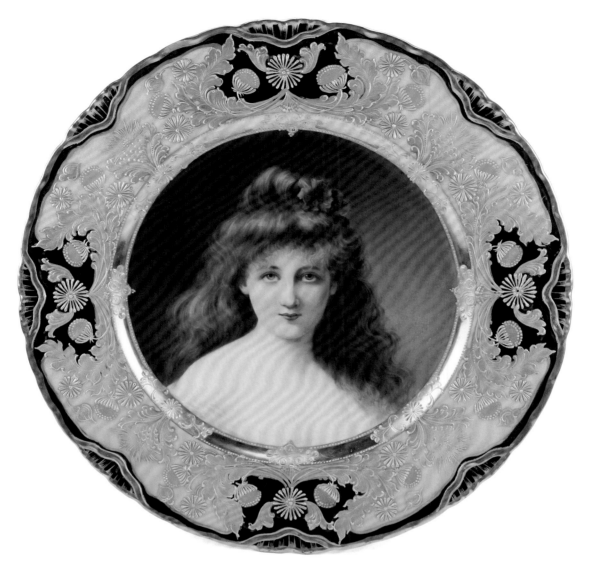

製造者 (Manufacturer)：皇家維也納風格的藍子彈印記 (Blue Beehive Mark)

畫師 (Artist)：Wagner

主題 (Subject)：安傑洛阿斯蒂美女盤 ("Meditation" after Angelo Asti Plate)

年代 (Age)：約 c.1900

尺寸 (Size)：直徑 25.0 公分 (25.0 cm Dia.)

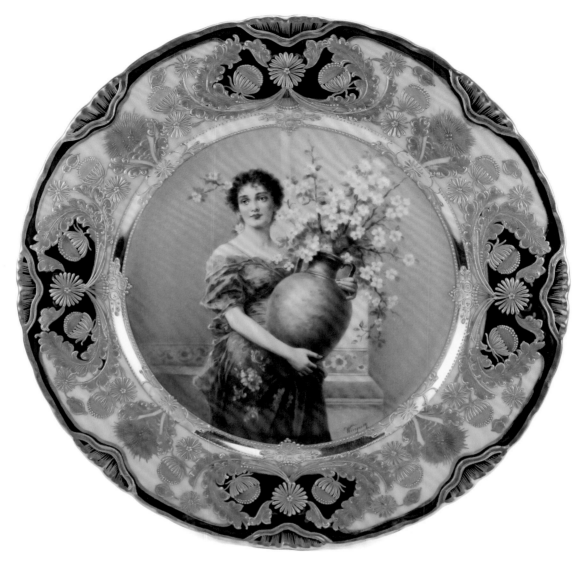

製造者 (Manufacturer)：皇家維也納風格的藍子彈印記 (Blue Beehive Mark)

畫師 (Artist)：Wagner

主題 (Subject)：「蘋果花」美女盤 ("Apfelbluten" Plate)

年代 (Age)：約 c.1900

尺寸 (Size)：直徑 24.7 公分 (24.7 cm Dia.)

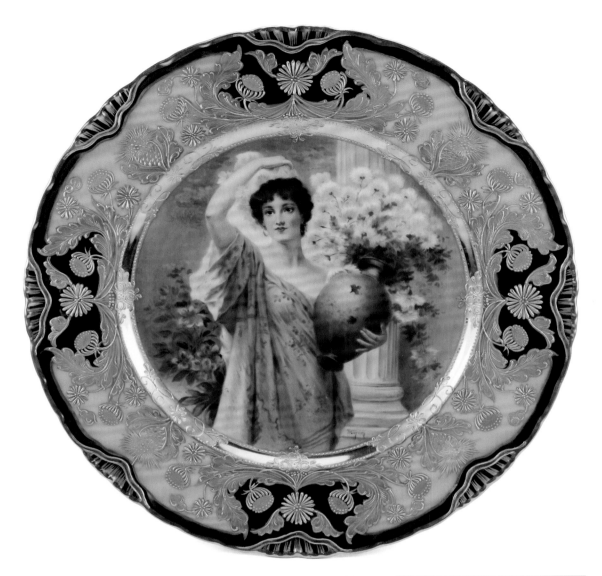

製造者 (Manufacturer)：皇家維也納風格的藍子彈印記 (Blue Beehive Mark)

畫師 (Artist)：Wagner

主題 (Subject)：「菊花」美女盤 ("Chrysanthemum" Plate)

年代 (Age)：約 c.1900

尺寸 (Size)：直徑 24.7 公分 (24.7 cm Dia.)

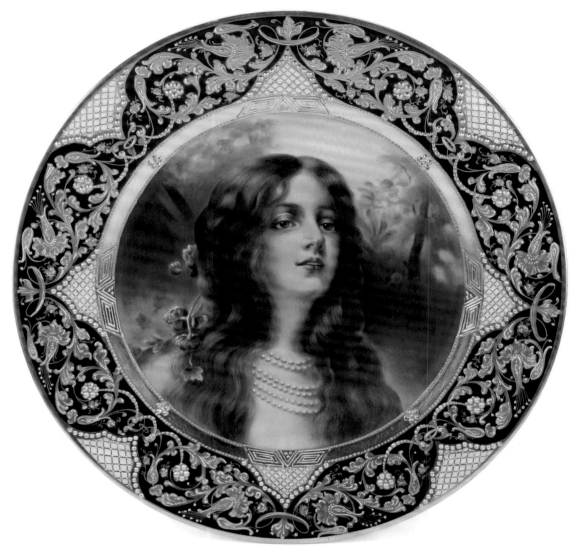

製造者 (Manufacturer)：德國德勒斯登 (Dresden Richard Klemm) 彩繪工房

畫師 (Artist)：未簽名 (Unsigned)

主題 (Subject)：「信仰」美女盤 ("Der Glaube" nach Prof. C. Kiesel Plate)

年代 (Age)：c.1891~1914

尺寸 (Size)：直徑 24.1 公分 (24.1 cm Dia.)

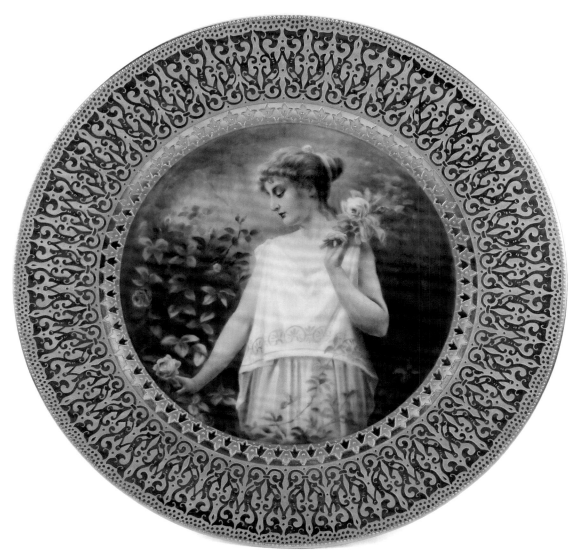

製造者 (Manufacturer)：德國德勒斯登 (Dresden Donath & Co.) 彩繪工房

畫師 (Artist)：Wagner

主題 (Subject)：「五月的生活」美女盤 ("Des Lebens Mai" Plate)

年代 (Age)：c.1893~1914

尺寸 (Size)：直徑 24.0 公分 (24.0 cm Dia.)

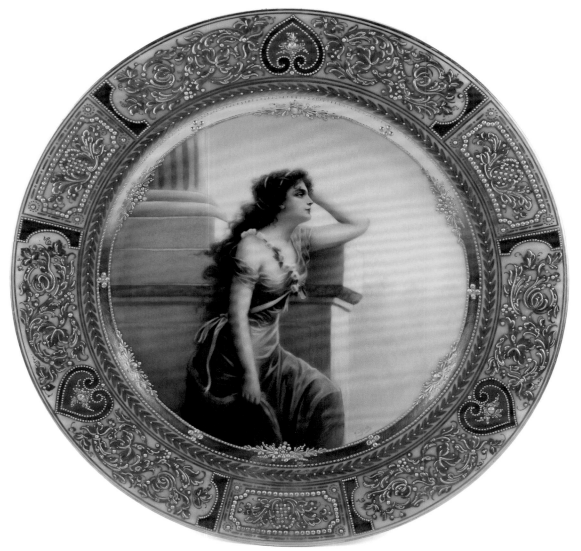

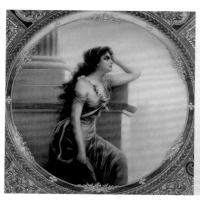

製造者 (Manufacturer)：皇家維也納風格的藍子彈印記 (Blue Beehive Mark)

畫師 (Artist)：Wagner

主題 (Subject)：「渴望嚮往」美女盤 ("Schnsucht" Plate)

年代 (Age)：約 c.1890

尺寸 (Size)：直徑 24.3 公分 (24.3 cm Dia.)

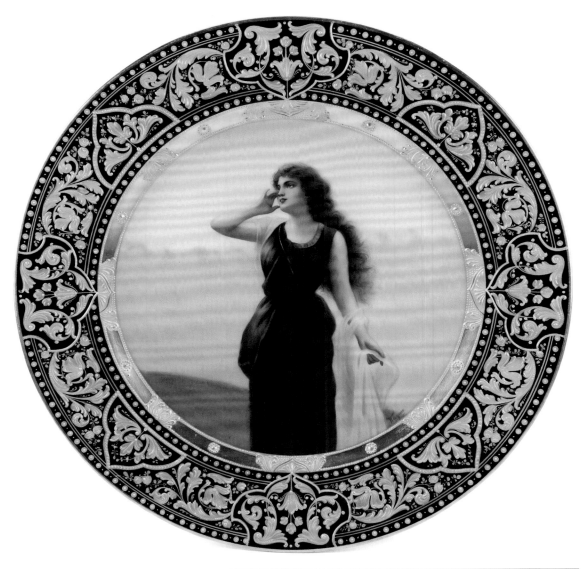

製造者 (Manufacturer)：皇家維也納風格的藍子彈印記 (Blue Beehive Mark)

畫師 (Artist)：Wagner

主題 (Subject)：「回聲」美女盤 ("Echo" Plate)

年代 (Age)：約 c.1890

尺寸 (Size)：直徑 24.6 公分 (24.6 cm Dia.)

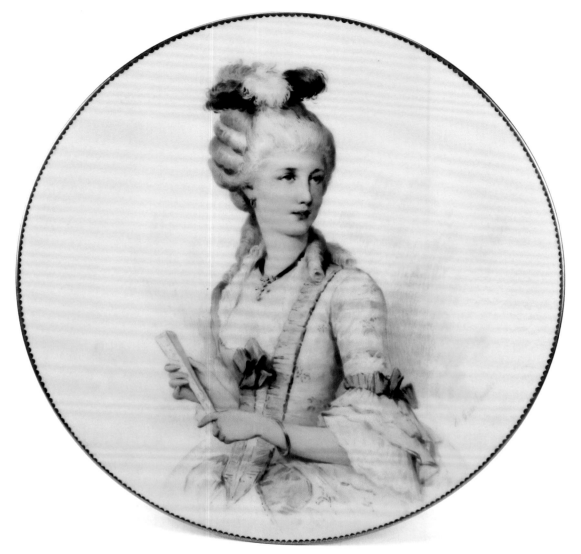

製造者 (Manufacturer)：英國明頓 (Minton) 瓷廠

畫師 (Artist)：A. Boullemier

主題 (Subject)：法式穿著美女盤 (French Dressed Lady Plate)

年代 (Age)：c.1888

尺寸 (Size)：直徑 24.4 公分 (24.4 cm Dia.)

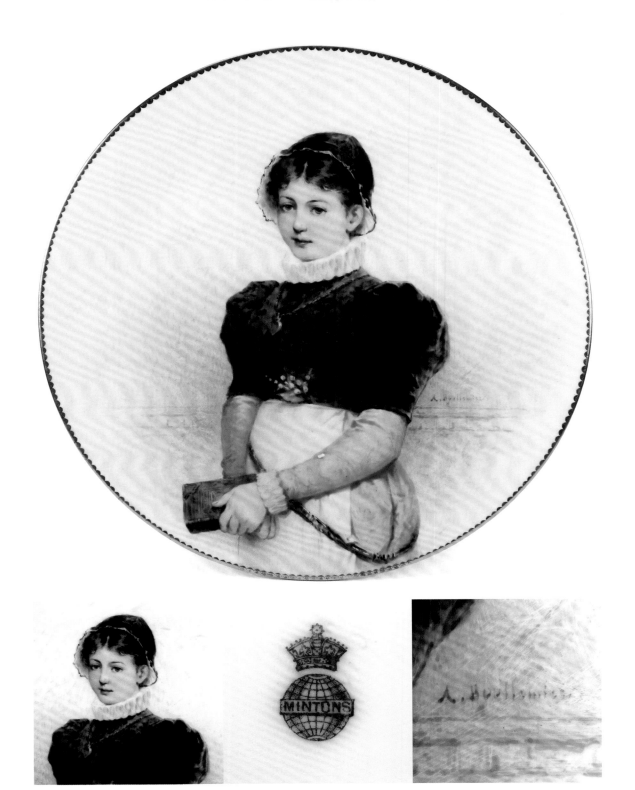

製造者 (Manufacturer)：英國明頓 (Minton) 瓷廠

畫師 (Artist)：A. Boullemier

主題 (Subject)：英式穿著美女盤 (Victorian Dressed Lady Plate)

年代 (Age)：c.1885

尺寸 (Size)：直徑 24.3 公分 (24.3 cm Dia.)

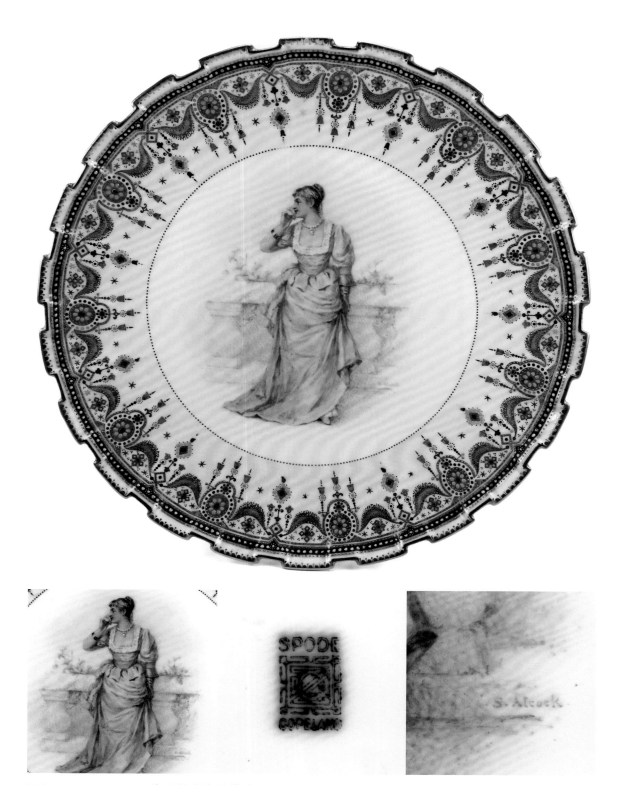

製造者 (Manufacturer)：英國斯波德科普蘭 (Spode Copeland's China) 瓷廠

畫師 (Artist)：S. Alcock

主題 (Subject)：聞花女士美女盤 (Smelling Lady Plate)

年代 (Age)：c.1883

尺寸 (Size)：直徑 22.6 公分 (22.6 cm Dia.)

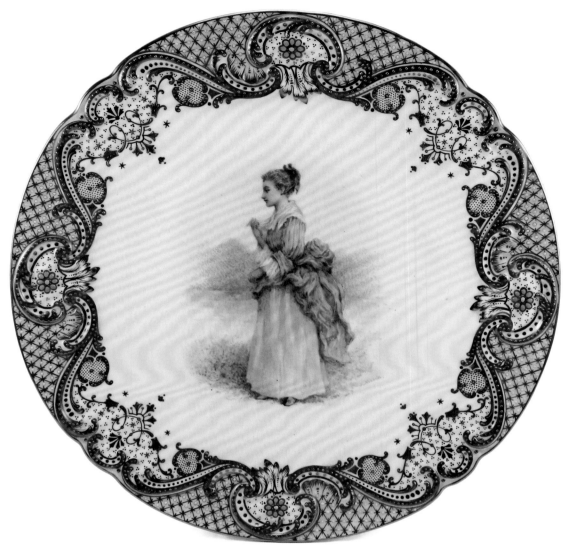

製造者 (Manufacturer)：英國科普蘭 (Copeland's China) 瓷廠

畫師 (Artist)：S. Alcock

主題 (Subject)：散步女士美女盤 (Walking Lady Plate)

年代 (Age)：c.1862~1891

尺寸 (Size)：直徑 22.7 公分 (22.7 cm Dia.)

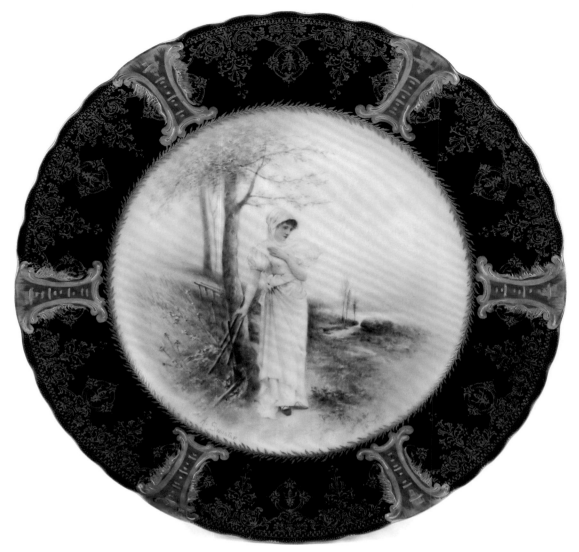

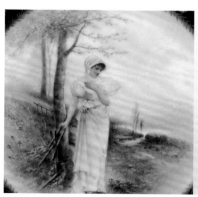

製造者 (Manufacturer)：法國利摩日哈維蘭 (Haviland & Co. Limoges) 瓷廠

畫師 (Artist)：A. Soustre

主題 (Subject)：「湖畔」美女盤 ("Le Lac" Plate)

年代 (Age)：c.1888~1896

尺寸 (Size)：直徑 23.3 公分 (23.3 cm Dia.)

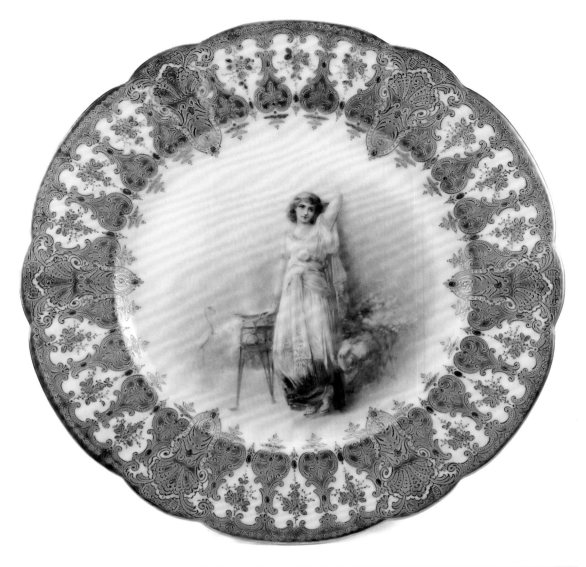

製造者 (Manufacturer)：法國利摩日哈維蘭 (Haviland & Co. Limoges) 瓷廠

畫師 (Artist)：A. Soustre

主題 (Subject)：站立女士美女盤 (Standing Lady Plate)

年代 (Age)：c.1893

尺寸 (Size)：直徑 23.3 公分 (23.3 cm Dia.)

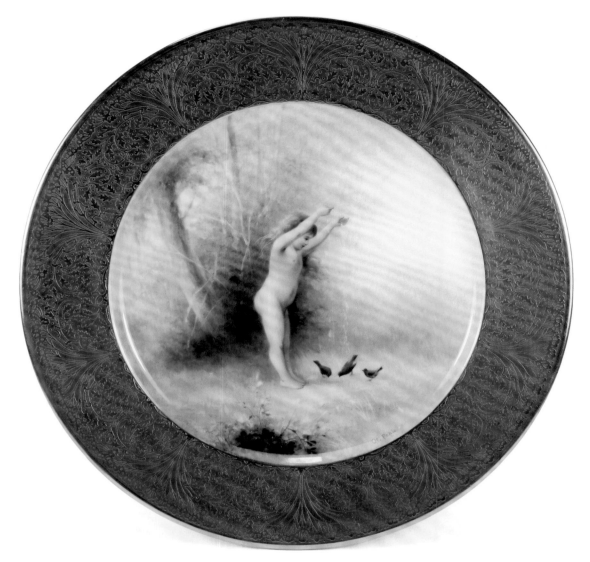

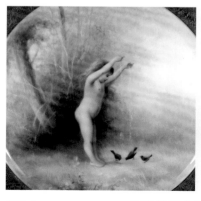

製造者 (Manufacturer)：美國萊諾克斯 (Lenox) 瓷廠

畫師 (Artist)：CH. Pohl

主題 (Subject)：餵鳥小女孩盤 (Little Girl Feeding Birds Plate)

年代 (Age)：c.1906+

尺寸 (Size)：直徑 26.7 公分 (26.7 cm Dia.)

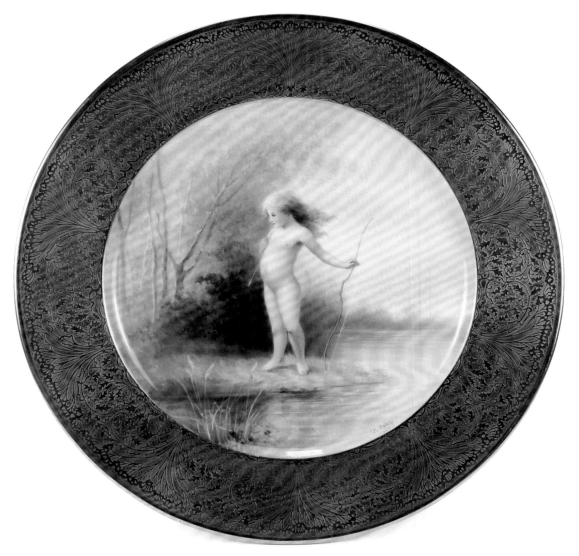

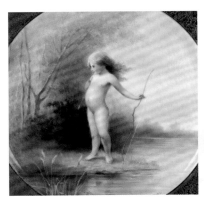

製造者 (Manufacturer)：美國萊諾克斯 (Lenox) 瓷廠

畫師 (Artist)：CH. Pohl

主題 (Subject)：手握弓箭小女孩盤 (Little Girl Holding Bow and Arrow Plate)

年代 (Age)：c.1906+

尺寸 (Size)：直徑 26.7 公分 (26.7 cm Dia.)

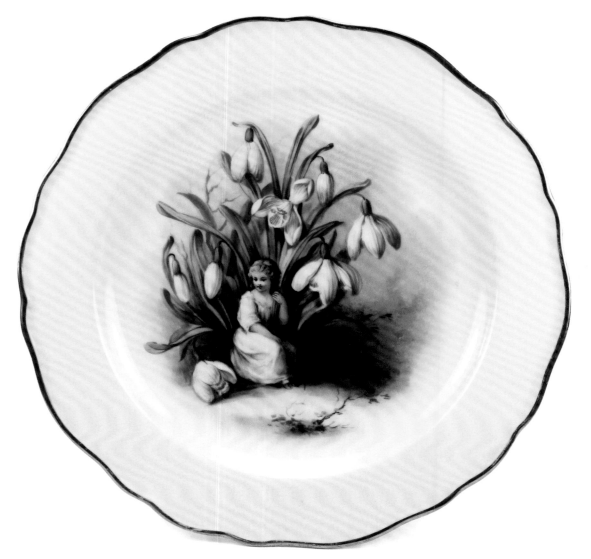

製造者 (Manufacturer)：德國麥森 (Meissen) 素瓷 (outside decorator)

畫師 (Artist)：未簽名 (Unsigned)

主題 (Subject)：花仙女孩盤 (Flower Fairy Plate)

年代 (Age)：c.1850~1924

尺寸 (Size)：直徑 21.0 公分 (21.0 cm Dia.)

製造者 (Manufacturer)：德國麥森 (Meissen) 素瓷 (outside decorator)

畫師 (Artist)：未簽名 (Unsigned)

主題 (Subject)：花仙女孩盤 (Flower Fairy Plate)

年代 (Age)：c.1850~1924

尺寸 (Size)：直徑 21.0 公分 (21.0 cm Dia.)

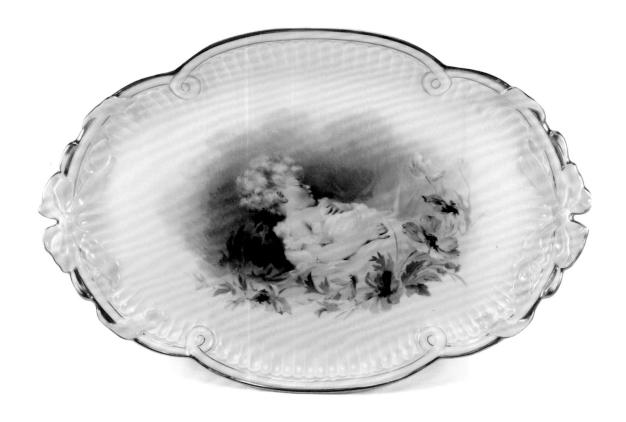

製造者 (Manufacturer)：德國麥森 (Meissen) 次級品 (2nd Quality)

畫師 (Artist)：Osc. Voigt

主題 (Subject)：睡夢中的小孩盤 (Sleeping Boy Tray)

年代 (Age)：c.1850~1924

尺寸 (Size)：長寬 39.0 x 27.2 公分 (39.0 x 27.2 cm)

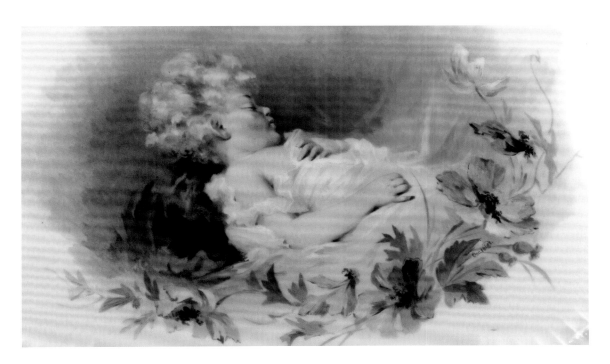

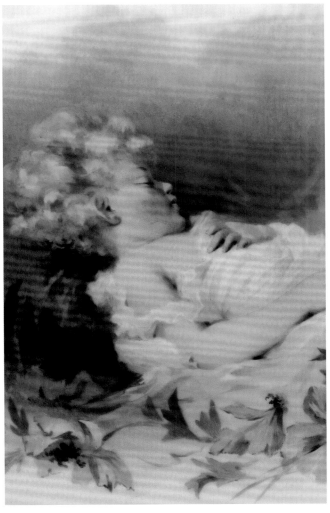

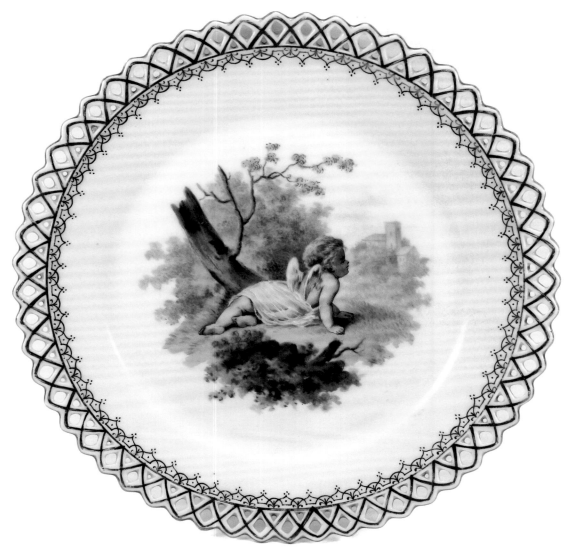

製造者 (Manufacturer)：德國德勒斯登 (Dresden Heuful & Comp.) 彩繪工房

畫師 (Artist)：未簽名 (Unsigned)

主題 (Subject)：七個鏤空邊天使小盤 (7 Pieces of Cherub Plates)

年代 (Age)：c.1891~1940

尺寸 (Size)：直徑 16.3 公分 (16.3 cm Dia.)

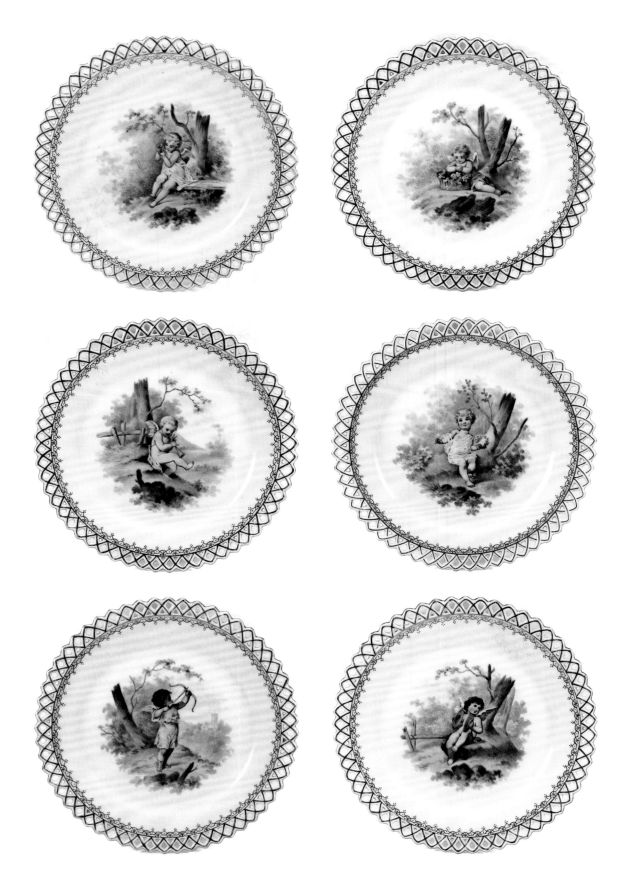

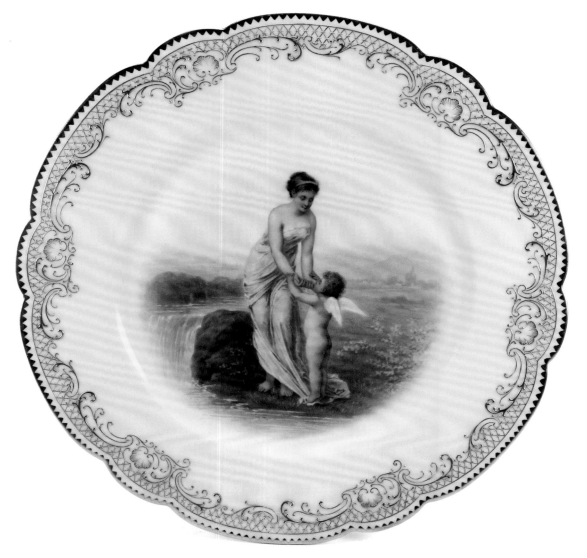

製造者 (Manufacturer)：法國巴黎 (Le Rosey) 彩繪工房

畫師 (Artist)：E. Sieffert

主題 (Subject)：天使與美女盤 (Cherub & Madame Plate)

年代 (Age)：c.1880~1890

尺寸 (Size)：直徑 24.0 公分 (24.0 cm Dia.)

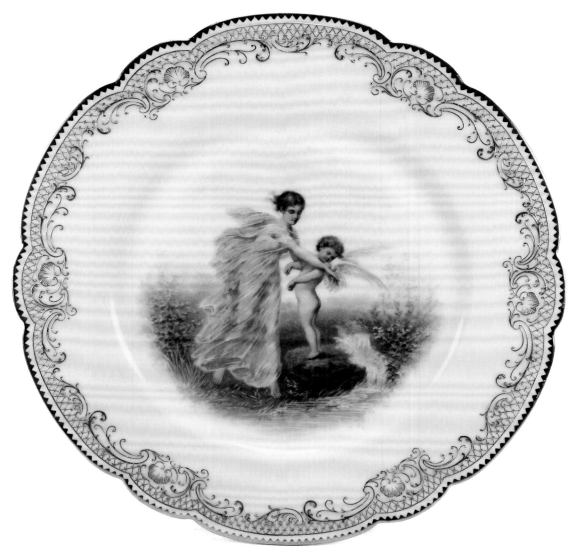

製造者 (Manufacturer)：法國巴黎 (Le Rosey) 彩繪工房

畫師 (Artist)：E. Sieffert

主題 (Subject)：天使與美女盤 (Cherub & Madame Plate)

年代 (Age)：c.1880~1890

尺寸 (Size)：直徑 24.0 公分 (24.0 cm Dia.)

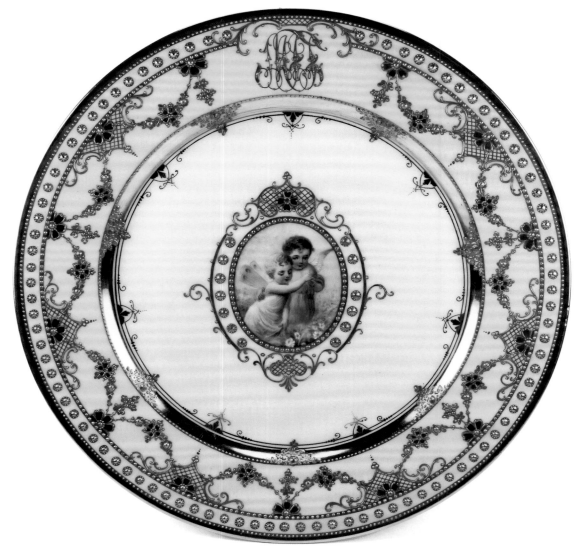

製造者 (Manufacturer)：德國德勒斯登 (Dresden A. Lamm) 彩繪工房

畫師 (Artist)：未簽名 (Unsigned)

主題 (Subject)：三個兩小無猜天使盤 (3 Pieces of Cherubs Plates)

年代 (Age)：c.1891~1914

尺寸 (Size)：直徑 25.8 公分 (25.8 cm Dia.)

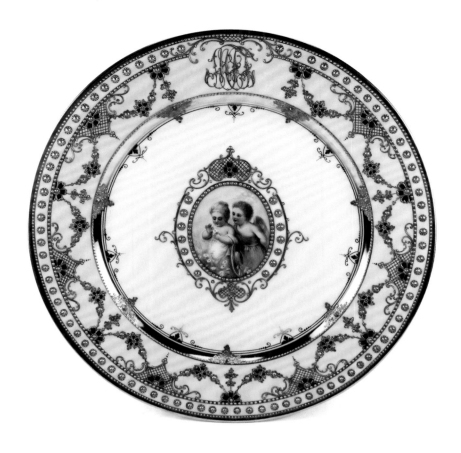

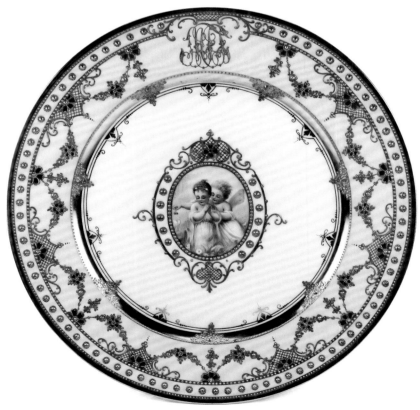

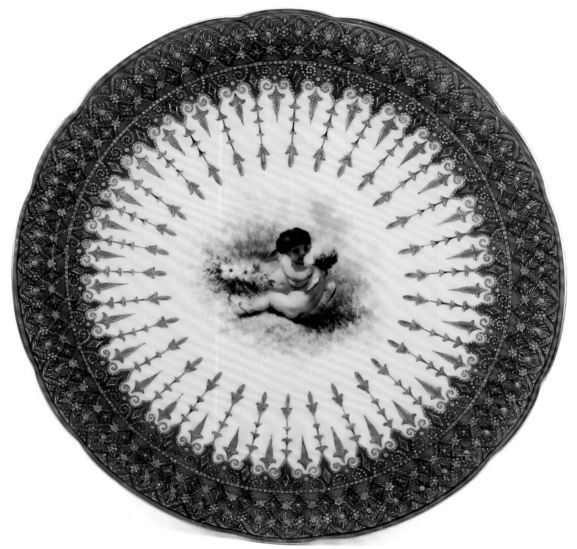

製造者 (Manufacturer)：英國皇家皇冠德比 (Royal Crown Derby) 瓷廠

畫師 (Artist)：Platts

主題 (Subject)：崁珠邊飾天使盤 (Cherubs Plate)

年代 (Age)：c.1878~1890

尺寸 (Size)：直徑 23.5 公分 (23.5 cm Dia.)

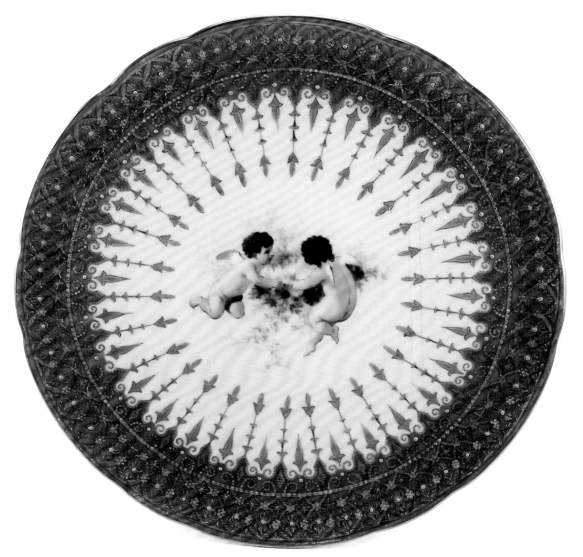

製造者 (Manufacturer)：英國皇家皇冠德比 (Royal Crown Derby) 瓷廠

畫師 (Artist)：Platts

主題 (Subject)：崁珠邊飾天使盤 (Cherubs Plate)

年代 (Age)：c.1878~1890

尺寸 (Size)：直徑 23.3 公分 (23.3 cm Dia.)

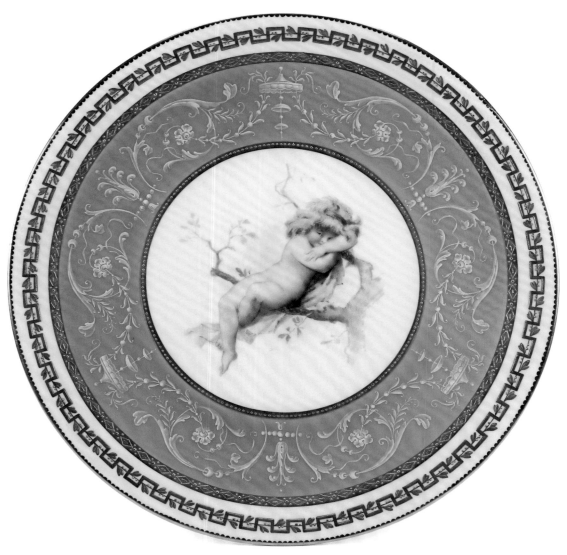

製造者 (Manufacturer)：英國明頓 (Minton) 瓷廠

畫師 (Artist)：未簽名 (Unsigned)

主題 (Subject)：天使女孩盤 (Cherub Plate with Enameled Border)

年代 (Age)：c.1879

尺寸 (Size)：直徑 24.3 公分 (24.3 cm Dia.)

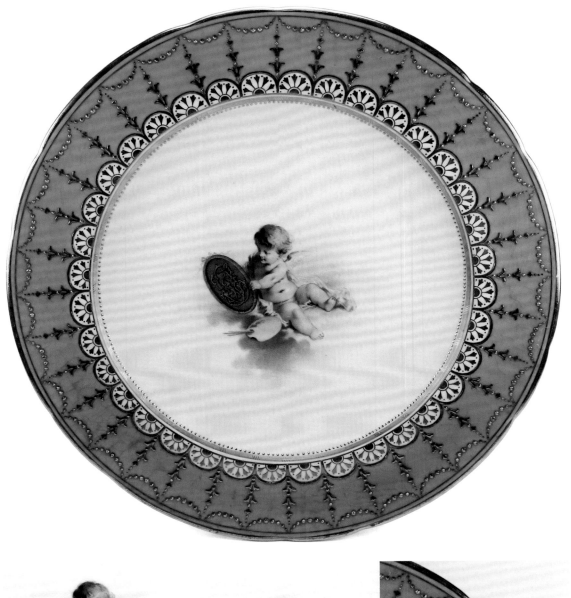

製造者 (Manufacturer)：英國明頓 (Minton) 瓷廠

畫師 (Artist)：未簽名 (Unsigned)

主題 (Subject)：繪畫天使盤 (Drawing Cherub Plate)

年代 (Age)：c.1875

尺寸 (Size)：直徑 24.8 公分 (24.8 cm Dia.)

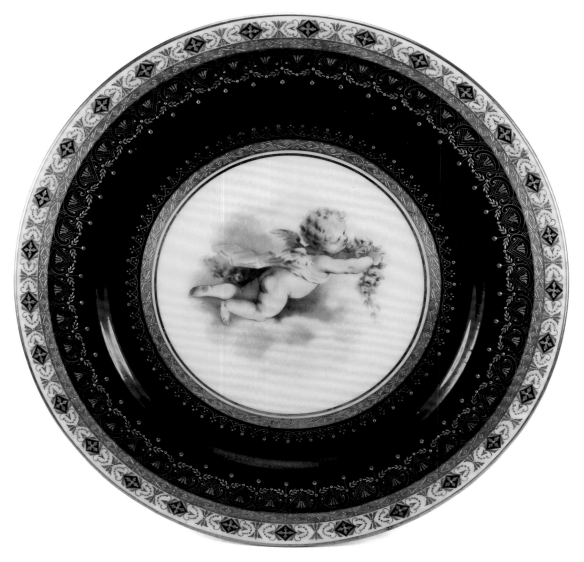

製造者 (Manufacturer)：英國明頓 (Minton) 瓷廠

畫師 (Artist)：未簽名 (Unsigned)

主題 (Subject)：捧花天使盤 (Flowers Holding Cherub Plate)

年代 (Age)：c.1881

尺寸 (Size)：直徑 25.6 公分 (25.6 cm Dia.)

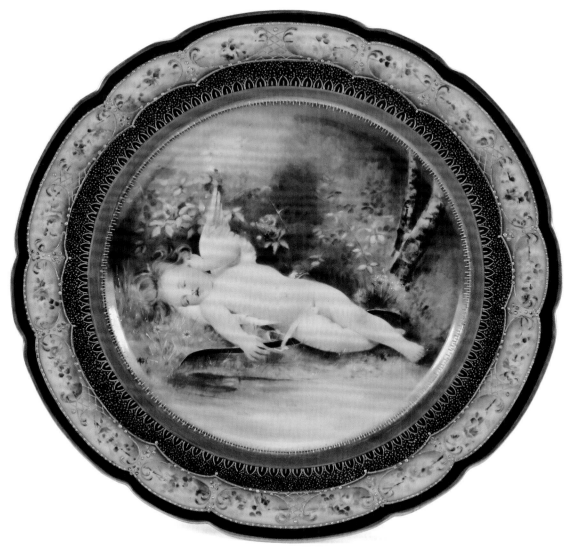

製造者 (Manufacturer)：法國利摩日 JPL (Jean Pouyat Limoges) 瓷廠

畫師 (Artist)：M.E. Weighell

主題 (Subject)：睡夢中的天使盤 (Sleeping Cherub Plate)

年代 (Age)：c.1890~1932

尺寸 (Size)：直徑 21.4 公分 (21.4 cm Dia.)

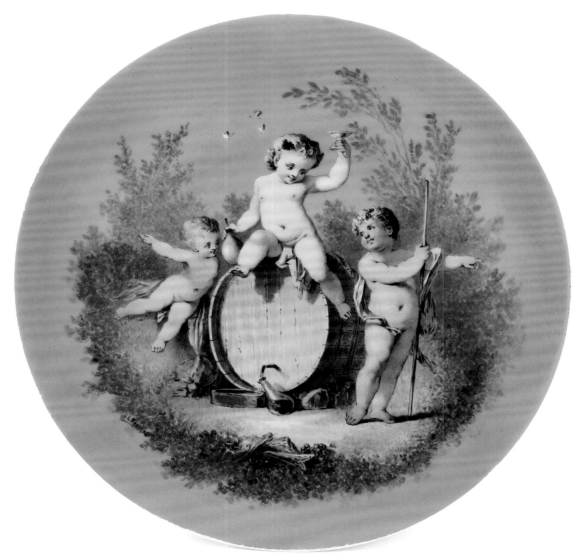

製造者 (Manufacturer)：英國科普蘭 (Copeland China) 瓷廠

畫師 (Artist)：L. Besche

主題 (Subject)：淺藍底飲酒天使盤 (Drinking Cherubs Plate)

年代 (Age)：c.1850~1890

尺寸 (Size)：直徑 24.5 公分 (24.5 cm Dia.)

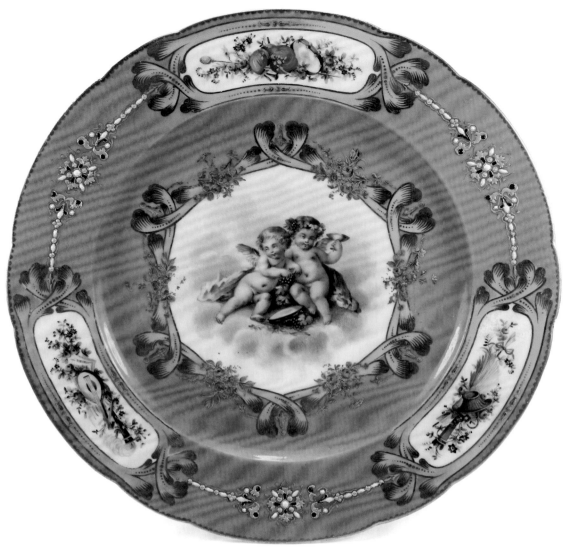

製造者 (Manufacturer)：法國賽佛爾風格 (Sevres Style) 瓷廠

畫師 (Artist)：未簽名 (Unsigned)

主題 (Subject)：粉紅底飲酒天使盤 (Drinking Cherubs Plate)

年代 (Age)：約 c.1800s

尺寸 (Size)：直徑 25.8 公分 (25.8 cm Dia.)

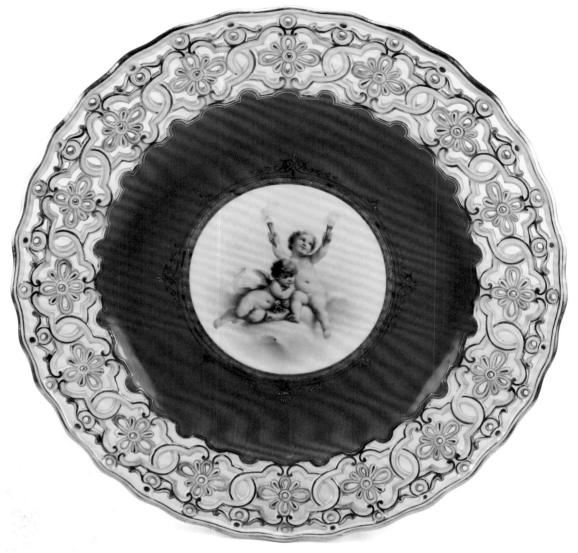

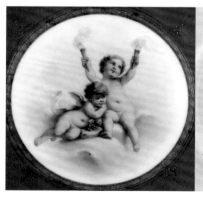

製造者 (Manufacturer)：德國麥森 (Meissen) 瓷廠

畫師 (Artist)：未簽名 (Unsigned)

主題 (Subject)：七個鏤空邊飾天使盤 (7 Pieces of Cherubs Plates)

年代 (Age)：c.1850~1924

尺寸 (Size)：直徑 23.5~23.8 公分 (23.5~23.8 cm Dia.)

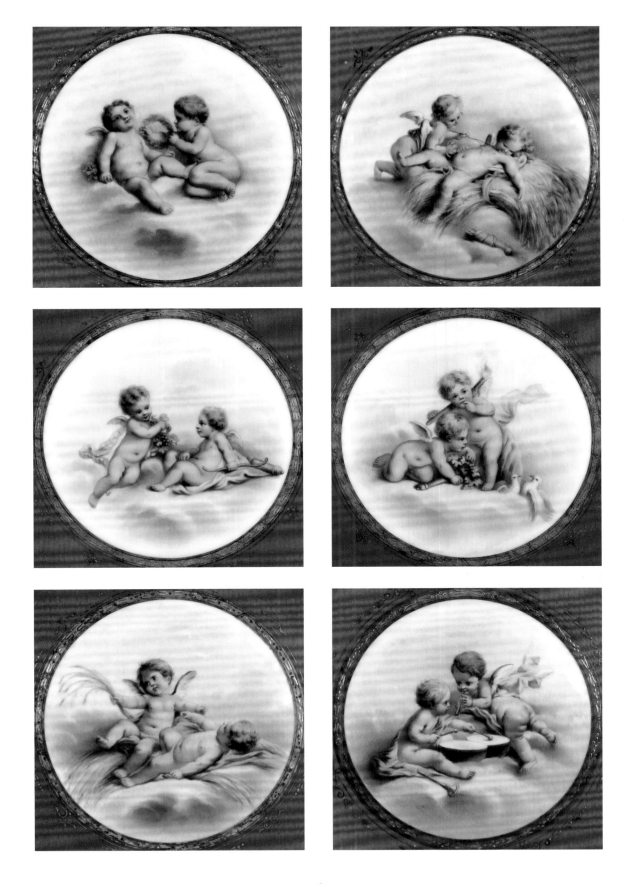

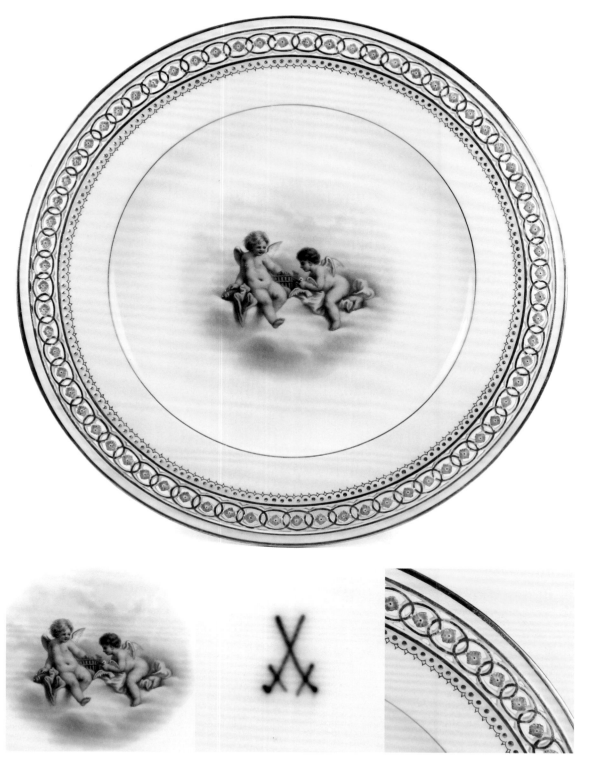

製造者 (Manufacturer)：德國麥森 (Meissen) 瓷廠

畫師 (Artist)：未簽名 (Unsigned)

主題 (Subject)：六個鏤空邊飾天使盤 (6 Pieces of Cherubs Plates)

年代 (Age)：c.1850~1924

尺寸 (Size)：直徑 23.0 公分 (23.0 cm Dia.)

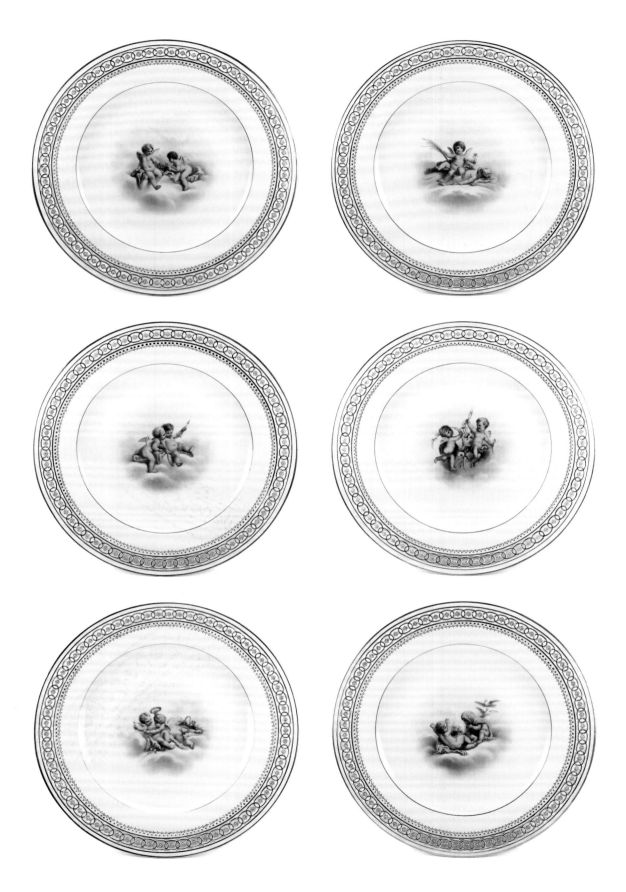

製造者 (Manufacturer)：德國麥森 (Meissen) 瓷廠

畫師 (Artist)：編號 68 (Artist's number 68)

主題 (Subject)：六個「仲夏夜之夢」童話盤 (6 "Dream of Mid Summer Night" Plates)

年代 (Age)：c.1980

尺寸 (Size)：直徑 18.7 公分 (18.7 cm Dia.)

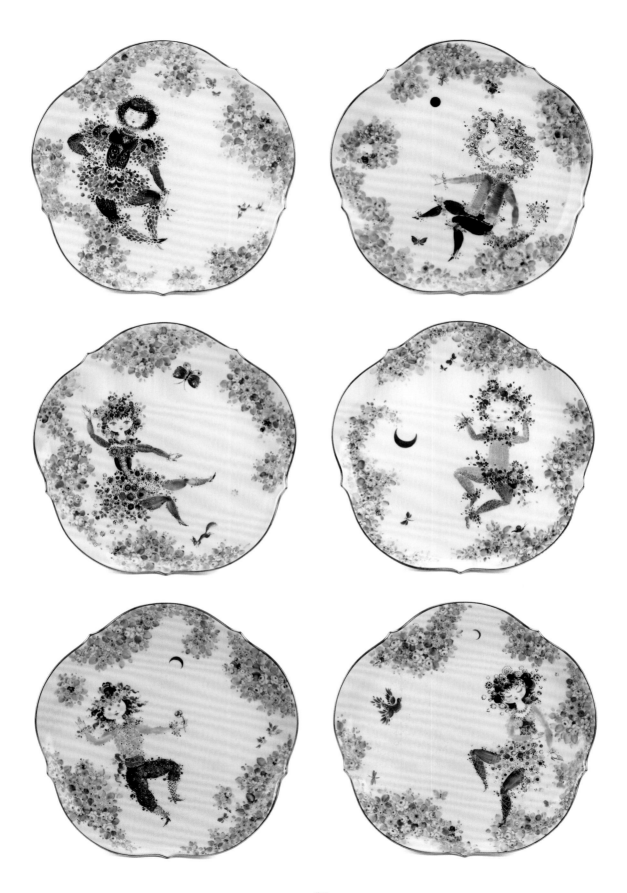

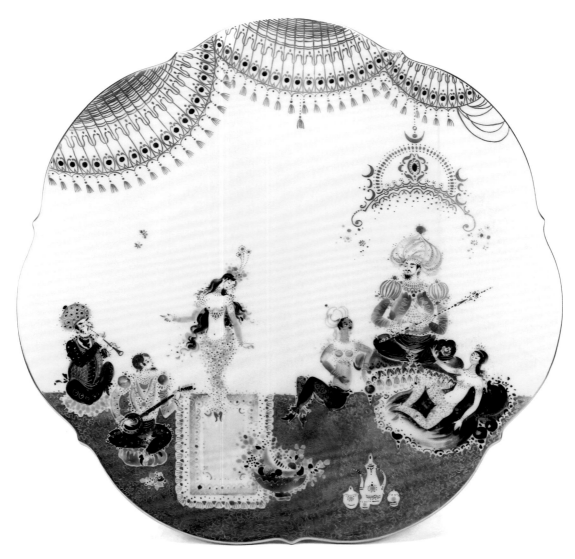

製造者 (Manufacturer)：德國麥森 (Meissen) 瓷廠

畫師 (Artist)：編號 55 (Artist's number 55)

主題 (Subject)：七個「一千零一夜」童話盤 (7 Pieces of "1001 Nights" Plates)

年代 (Age)：c.1980+

尺寸 (Size)：直徑 30.3/18.3 公分 (30.3/18.3 cm Dia.)

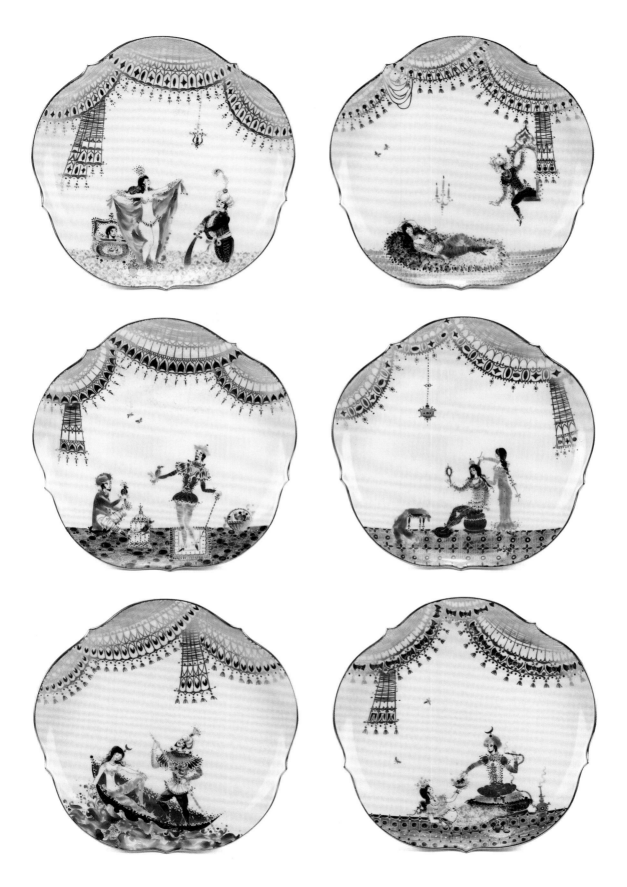

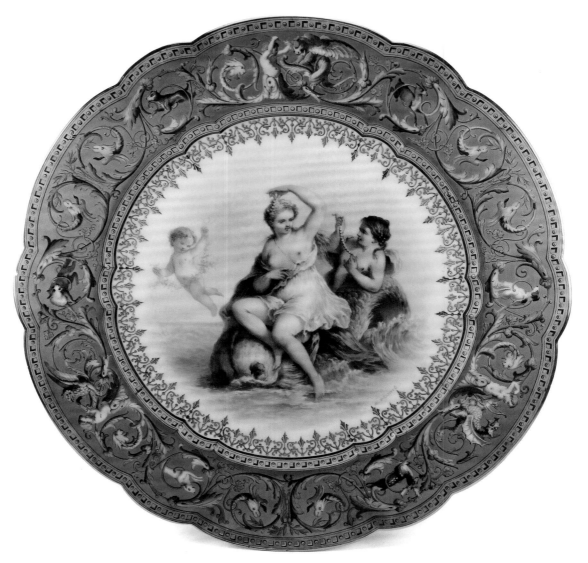

製造者 (Manufacturer)：法國賽佛爾風格 (Sevres Style) 瓷廠

畫師 (Artist)：H. Dessart

主題 (Subject)：六個神話故事盤 (6 Pieces of Mythology Plates)

年代 (Age)：c.1800s

尺寸 (Size)：直徑 25.6 公分 (25.6 cm Dia.)

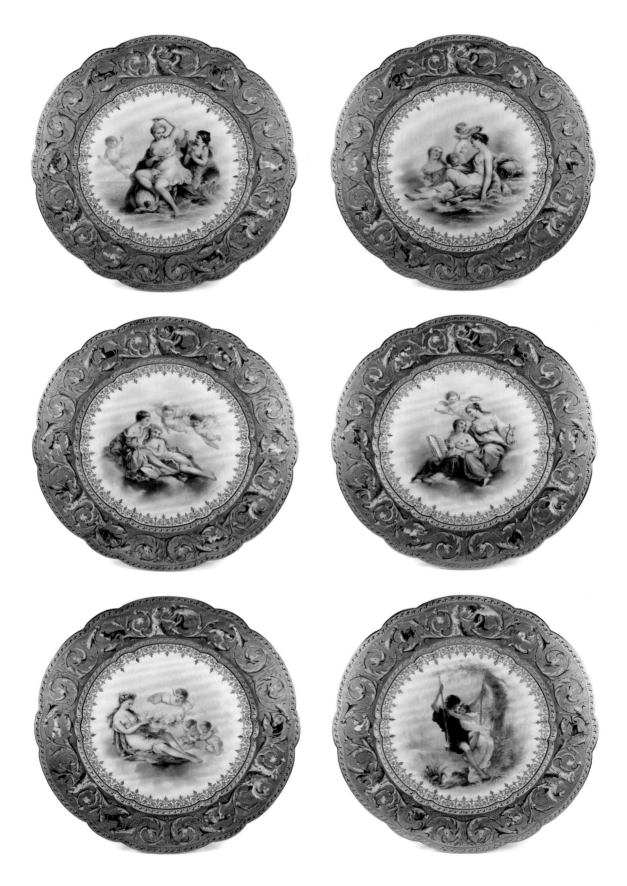

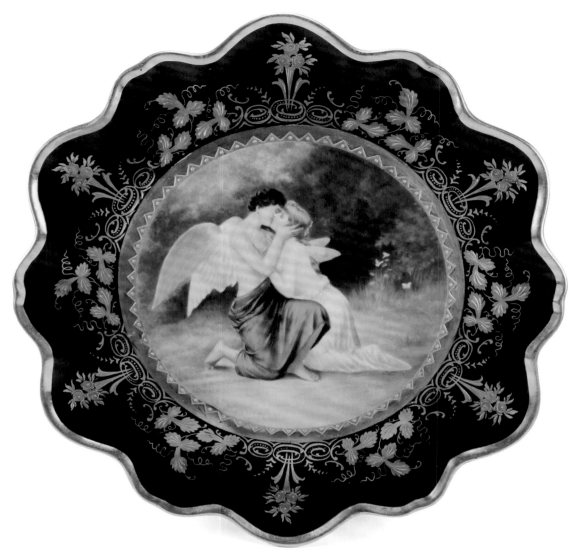

製造者 (Manufacturer)：英國安茲麗 (Aynsley) 素瓷 (Ernst Wahliss Studio) 彩繪

畫師 (Artist)：未簽名 (Unsigned)

主題 (Subject)：「愛神與賽姬」神話盤 ("Eros and Psyche" Plate)

年代 (Age)：c.1891+

尺寸 (Size)：直徑 23.8 公分 (23.8 cm Dia.)

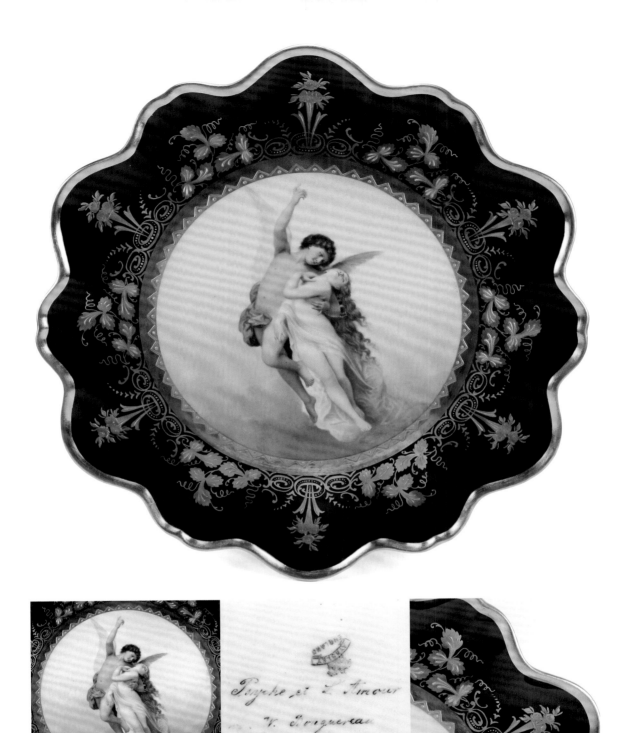

製造者 (Manufacturer)：英國安茲麗 (Aynsley) 素瓷 (Ernst Wahliss Studio) 彩繪

畫師 (Artist)：未簽名 (Unsigned)

主題 (Subject)：「愛神與賽姬」 神話盤 ("Psyche et L'Amour" von W. Bouguereau Plate)

年代 (Age)：c.1891+

尺寸 (Size)：直徑 23.8 公分 (23.8 cm Dia.)

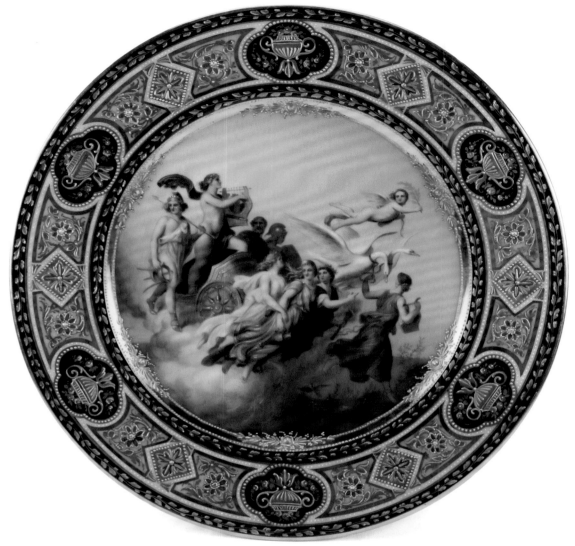

製造者 (Manufacturer)：德國德勒斯登 (Dresden Richard Wehsner) 彩繪工房

畫師 (Artist)：未簽名 (Unsigned)

主題 (Subject)：古希臘羅馬神話故事盤 (Mythology Plate)

年代 (Age)：c.1895~1918

尺寸 (Size)：直徑 25.0 公分 (25.0 cm Dia.)

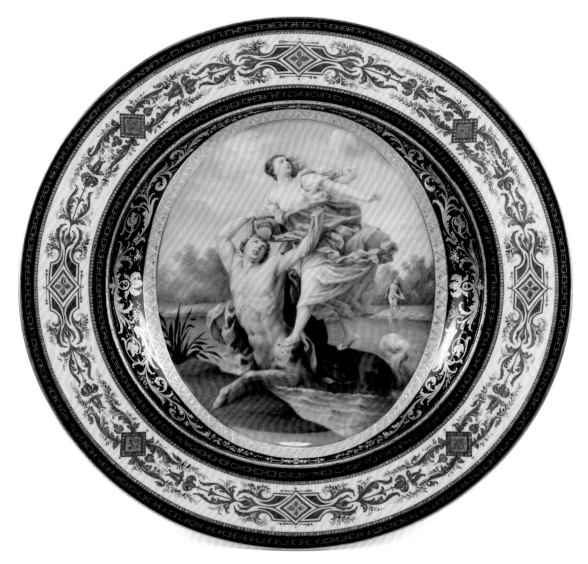

製造者 (Manufacturer)：奧地利皇家維也納 (Royal Vienna) 瓷廠

畫師 (Artist)：F. Mohaupty

主題 (Subject)：古希臘羅馬神話故事盤 ("Entfuhrung der Dejanira" Plate)

年代 (Age)：c.1824

尺寸 (Size)：直徑 24.8 公分 (24.8 cm Dia.)

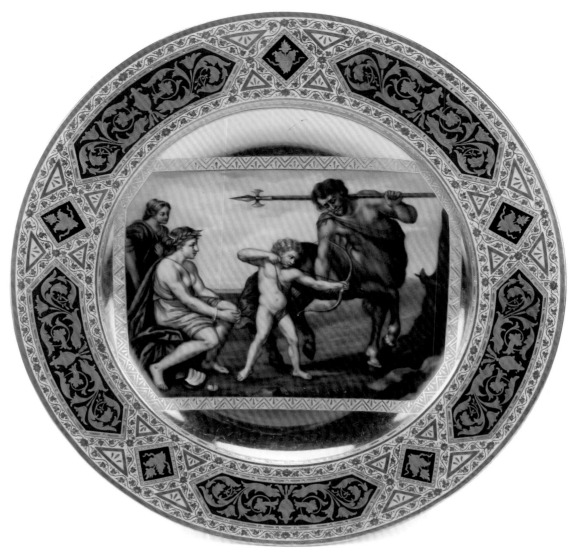

製造者 (Manufacturer)：奧地利皇家維也納 (Royal Vienna) 瓷廠

畫師 (Artist)：未簽名 (Unsigned)

主題 (Subject)：古希臘羅馬神話故事盤 ("Centaure lehrt Achilles" Plate)

年代 (Age)：c.1815

尺寸 (Size)：直徑 24.8 公分 (24.8 cm Dia.)

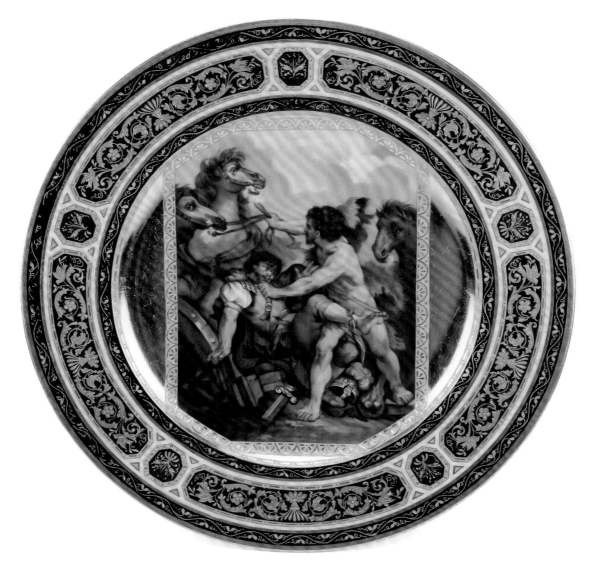

製造者 (Manufacturer)：奧地利皇家維也納 (Royal Vienna) 瓷廠

畫師 (Artist)：未簽名 (Unsigned)

主題 (Subject)：古希臘羅馬神話故事盤 ("Hercule et Diomede" Plate)

年代 (Age)：c.1819

尺寸 (Size)：直徑 24.4 公分 (24.4 cm Dia.)

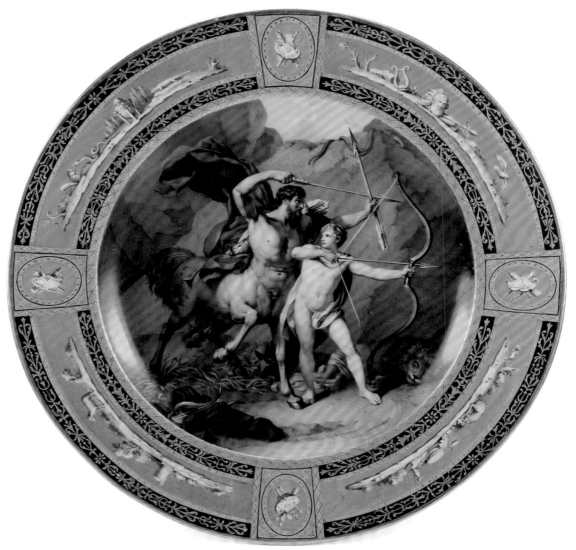

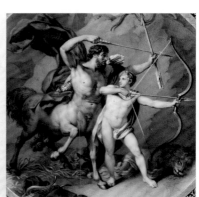

製造者 (Manufacturer)：奧地利皇家維也納 (Royal Vienna) 瓷廠

畫師 (Artist)：未簽名 (Unsigned)

主題 (Subject)：古希臘羅馬神話故事盤 (Mythology Plate)

年代 (Age)：c.1805

尺寸 (Size)：直徑 24.4 公分 (24.4 cm Dia.)

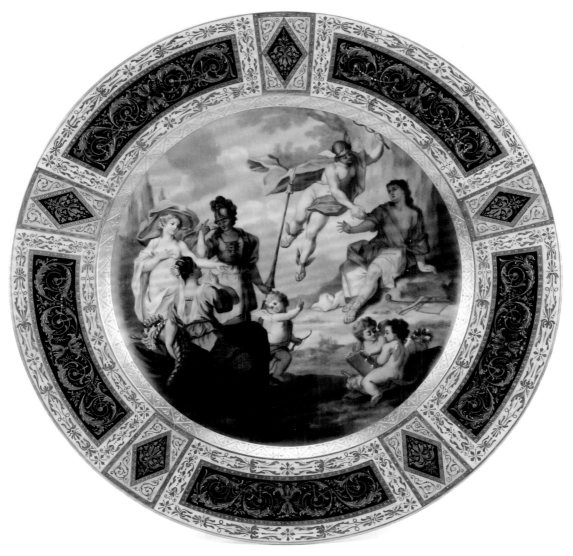

製造者 (Manufacturer)：奧地利皇家維也納 (Royal Vienna) 瓷廠

畫師 (Artist)：未簽名 (Unsigned)

主題 (Subject)：古希臘羅馬神話故事盤 (Mythology Plate)

年代 (Age)：c.1815

尺寸 (Size)：直徑 24.4 公分 (24.4 cm Dia.)

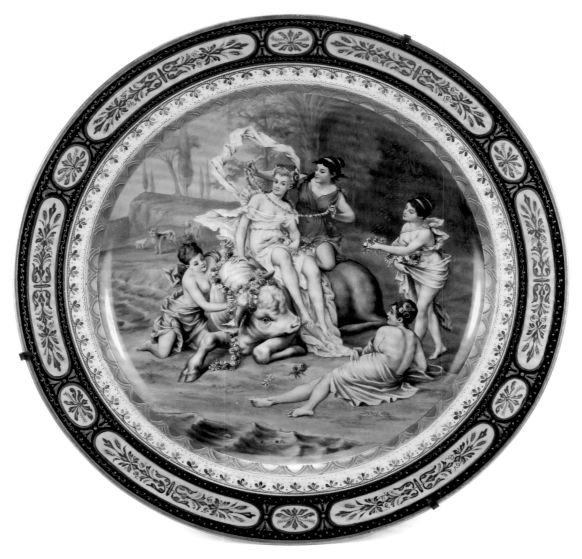

製造者 (Manufacturer)：奧地利皇家維也納 (Royal Vienna) 瓷廠

畫師 (Artist)：未簽名 (Unsigned)

主題 (Subject)：「歐羅巴的夢屬」神話故事大盤 ("Erufuhrung der Europa" Charger)

年代 (Age)：c.1816

尺寸 (Size)：直徑 31.0 公分 (31.0 cm Dia.)

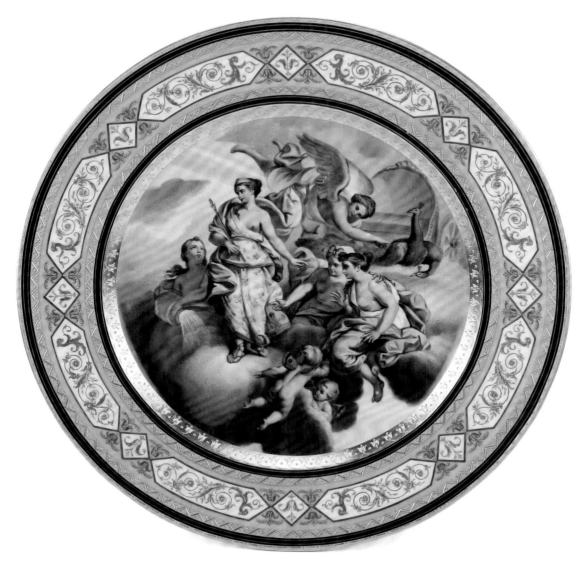

製造者 (Manufacturer)：奧地利皇家維也納 (Royal Vienna) 瓷廠

畫師 (Artist)：未簽名 (Unsigned)

主題 (Subject)：古希臘羅馬神話故事盤 (Mythology Plate)

年代 (Age)：c.1825

尺寸 (Size)：直徑 24.4 公分 (24.4 cm Dia.)

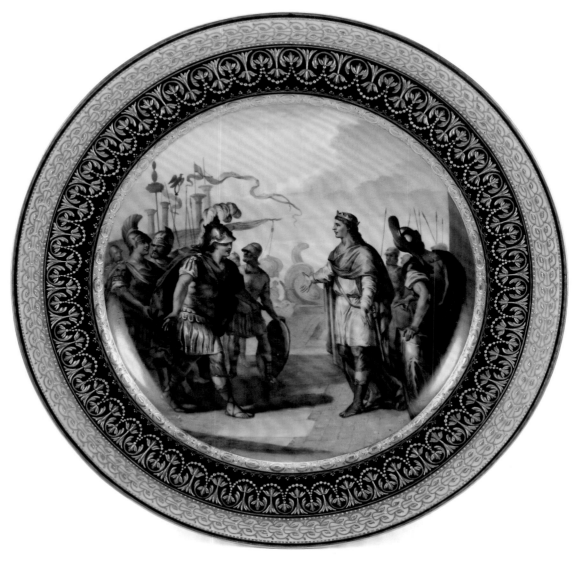

製造者 (Manufacturer)：奧地利皇家維也納 (Royal Vienna) 瓷廠

畫師 (Artist)：未簽名 (Unsigned)

主題 (Subject)：歌劇場景盤 ("Achilles und Asgamemnon" Opera Scene Plate)

年代 (Age)：c.1806

尺寸 (Size)：直徑 24.2 公分 (24.2 cm Dia.)

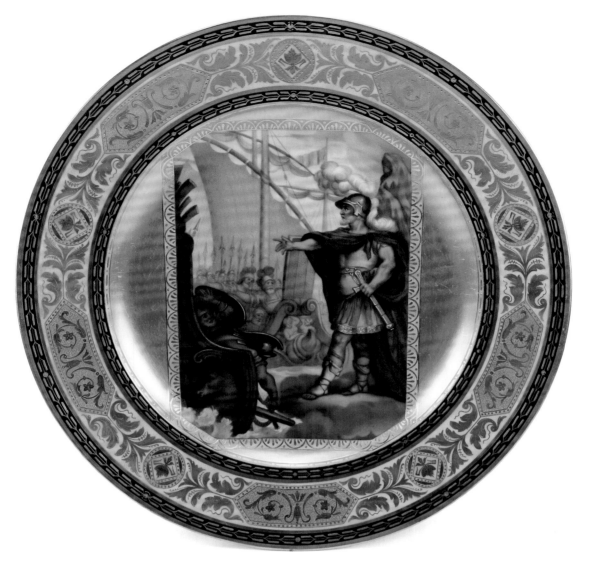

製造者 (Manufacturer)：奧地利皇家維也納 (Royal Vienna) 瓷廠

畫師 (Artist)：未簽名 (Unsigned)

主題 (Subject)：歌劇場景盤 (Opera Scene Plate)

年代 (Age)：c.1813

尺寸 (Size)：直徑 24.4 公分 (24.4 cm Dia.)

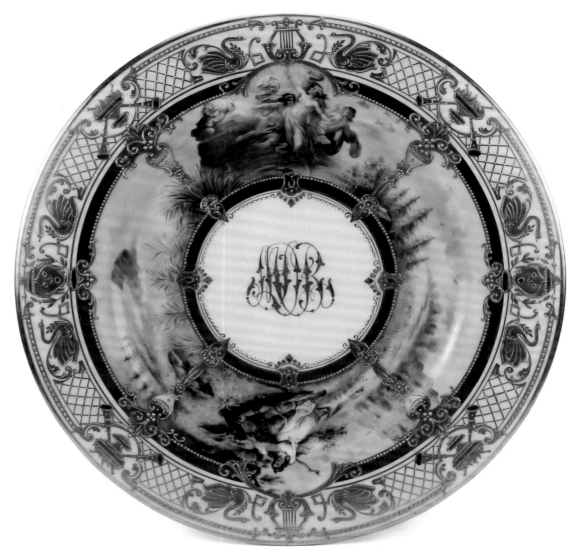

製造者 (Manufacturer)：德國德勒斯登 (Dresden A. Lamm) 彩繪工房

畫師 (Artist)：未簽名 (Unsigned)

主題 (Subject)：七個歌劇場景盤 (7 Pieces of Opera Scenes Plates)

年代 (Age)：c.1891~1914

尺寸 (Size)：直徑 21.9 公分 (21.9 cm Dia.)

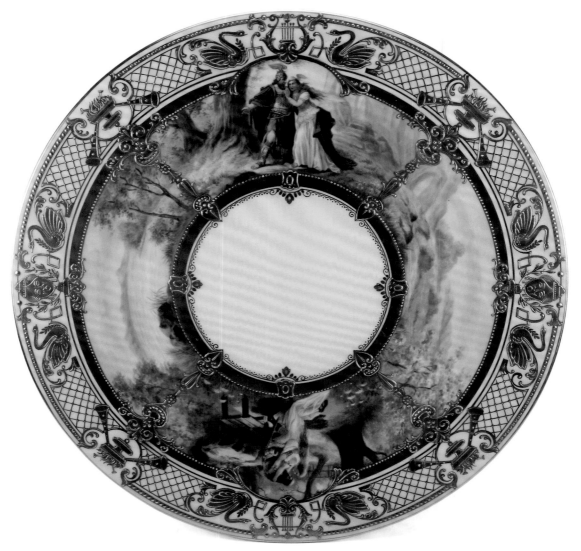

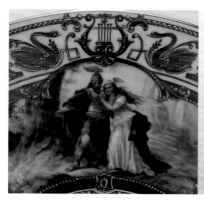

製造者 (Manufacturer)：德國德勒斯登 (Dresden A. Lamm) 彩繪工房

畫師 (Artist)：未簽名 (Unsigned)

主題 (Subject)：六個歌劇場景盤 (6 Pieces of Opera Scenes Plates)

年代 (Age)：c.1940s

尺寸 (Size)：直徑 27.2~27.6 公分 (27.2~27.6 cm Dia.)

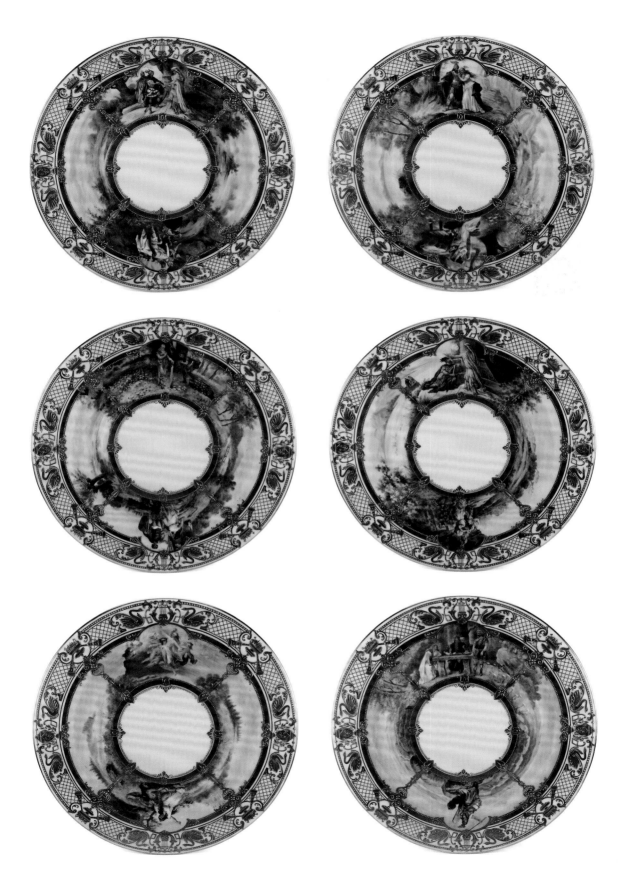

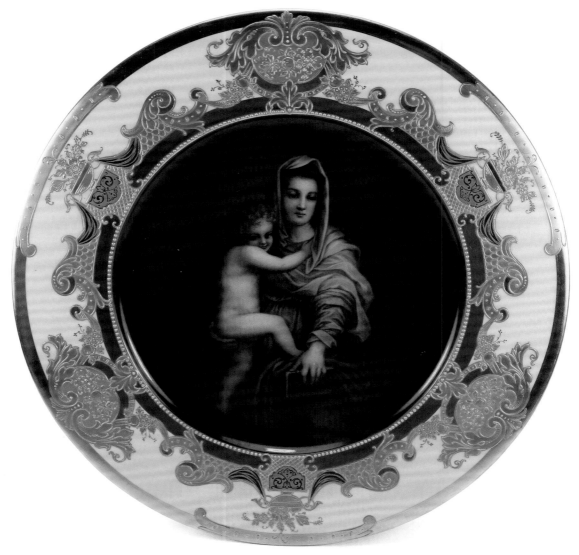

製造者 (Manufacturer)：德國柏林 (KPM Berlin) 素瓷 (Dresden A. Lamm) 彩繪

畫師 (Artist)：Wochter. S.

主題 (Subject)：「聖母與聖子」宗教盤 ("La Madonna delle Arpie" after A.del Sarto Plate)

年代 (Age)：c.1891~1914

尺寸 (Size)：直徑 26.7 公分 (26.7 cm Dia.)

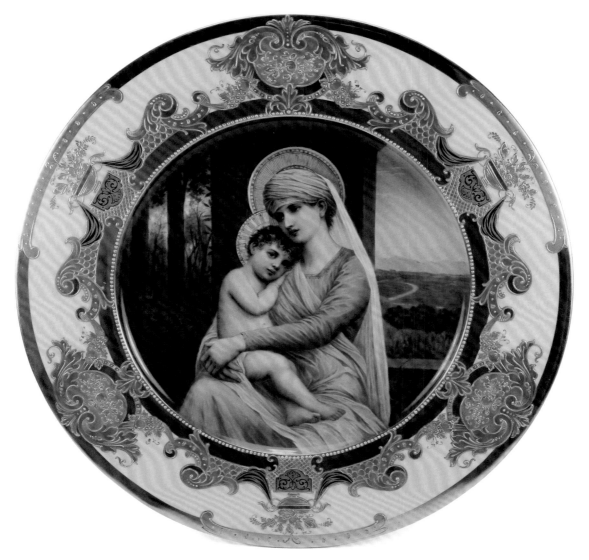

製造者 (Manufacturer)：德國柏林 (KPM Berlin) 素瓷 (Dresden A. Lamm) 彩繪

畫師 (Artist)：Baudel. S.

主題 (Subject)：「聖母與聖子」宗教盤 ("Madonna" after Napoleone Parisani Plate)

年代 (Age)：c.1891~1914

尺寸 (Size)：直徑 26.7 公分 (26.7 cm Dia.)

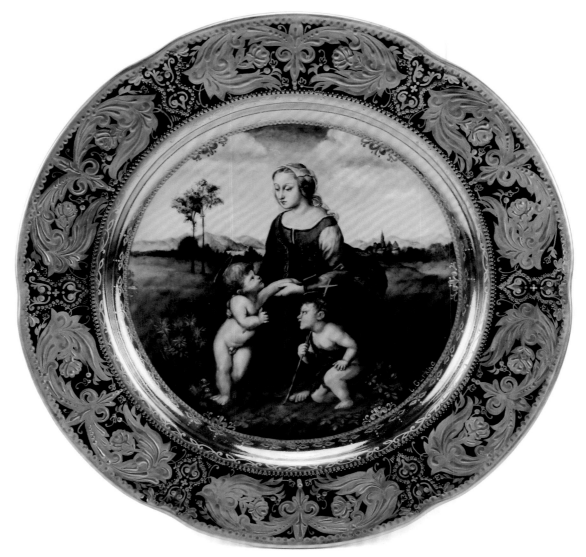

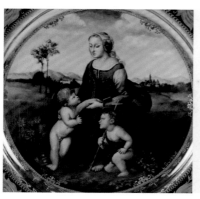

製造者 (Manufacturer)：皇家維也納風格的藍子彈印記 (Blue Beehive Mark)

畫師 (Artist)：L. Gurkina

主題 (Subject)：「聖母聖子聖約翰」宗教盤 ("La Belle Jardiniere" after Raphael Plate)

年代 (Age)：約 c.1900

尺寸 (Size)：直徑 24.0 公分 (24.0 cm Dia.)

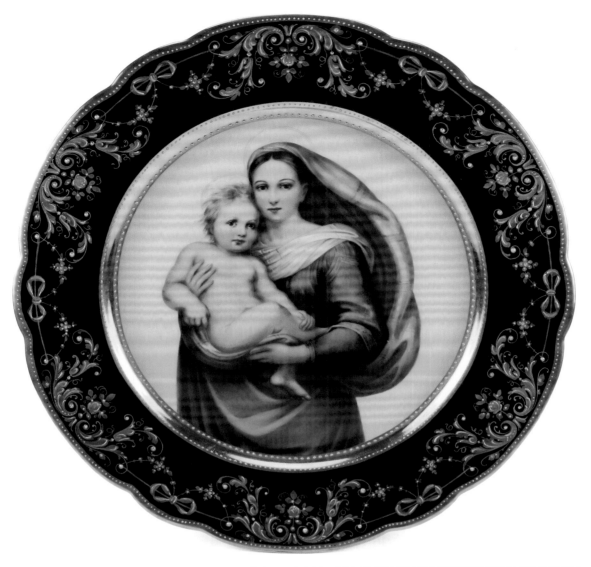

製造者 (Manufacturer)：德國柏林 (KPM Berlin) 素瓷 (Hutschenreuther) 彩繪

畫師 (Artist)：Geyer

主題 (Subject)：「西斯汀聖母」宗教盤 ("Madonna Sistina" after Raffaello Sanzio Plate)

年代 (Age)：c.1918~1945

尺寸 (Size)：直徑 24.8 公分 (24.8 cm Dia.)

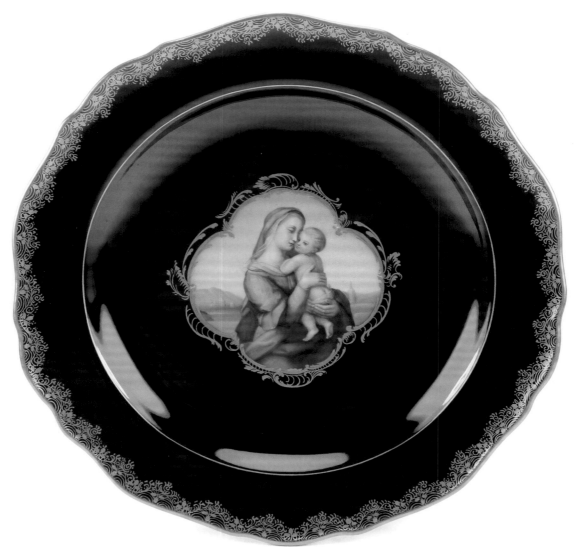

製造者 (Manufacturer)：德國麥森 (Meissen) 瓷廠

畫師 (Artist)：未簽名 (Unsigned)

主題 (Subject)：「聖母」宗教盤 ("Madonna" after Raffaello Sanzio Plate)

年代 (Age)：c.1850~1924

尺寸 (Size)：直徑 20.9 公分 (20.9 cm Dia.)

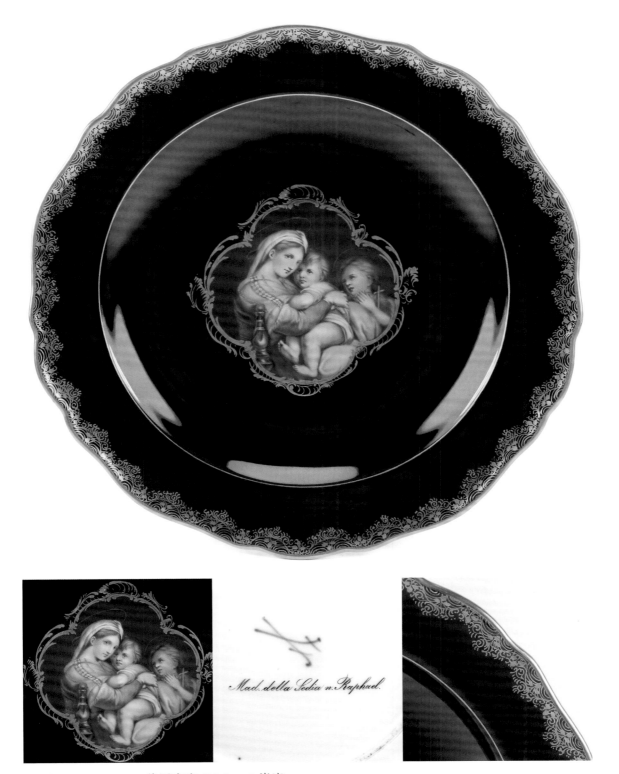

製造者 (Manufacturer)：德國麥森 (Meissen) 瓷廠

畫師 (Artist)：未簽名 (Unsigned)

主題 (Subject)：「椅上聖母」宗教盤 ("Madonna della Seggiola" after Raffaello Sanzio Plate)

年代 (Age)：c.1850~1924

尺寸 (Size)：直徑 21.0 公分 (21.0 cm Dia.)

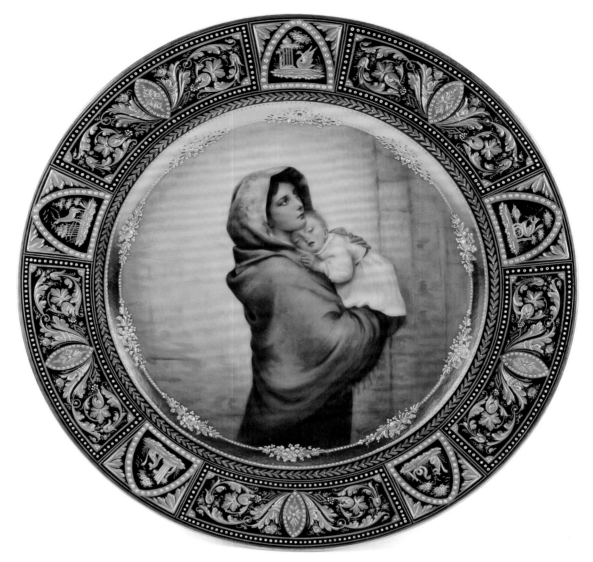

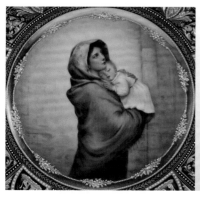

製造者 (Manufacturer)：皇家維也納風格的藍子彈印記 (Blue Beehive Mark)

畫師 (Artist)：Wagner

主題 (Subject)：「街上聖母」盤 ("Madonna of the Streets" after Roberto Furruzzi Plate)

年代 (Age)：約 c.1890

尺寸 (Size)：直徑 24.2 公分 (24.2 cm Dia.)

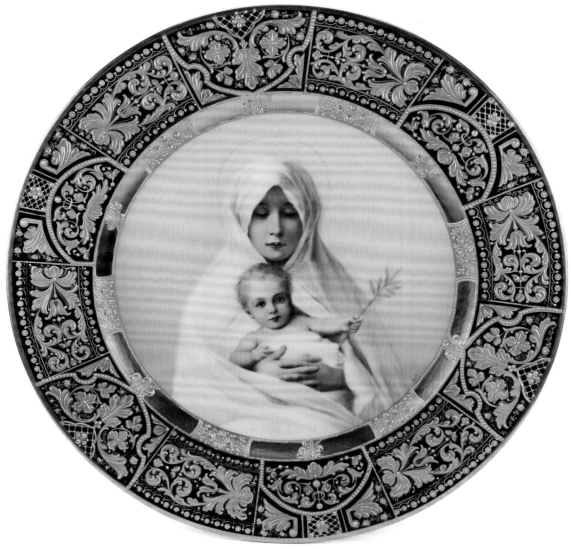

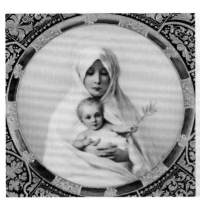

製造者 (Manufacturer)：皇家維也納風格的藍子彈印記 (Blue Beehive Mark)

畫師 (Artist)：Wagner

主題 (Subject)：聖母與聖子宗教盤 (Madonna and Child Plate)

年代 (Age)：約 c.1890

尺寸 (Size)：直徑 24.4 公分 (24.4 cm Dia.)

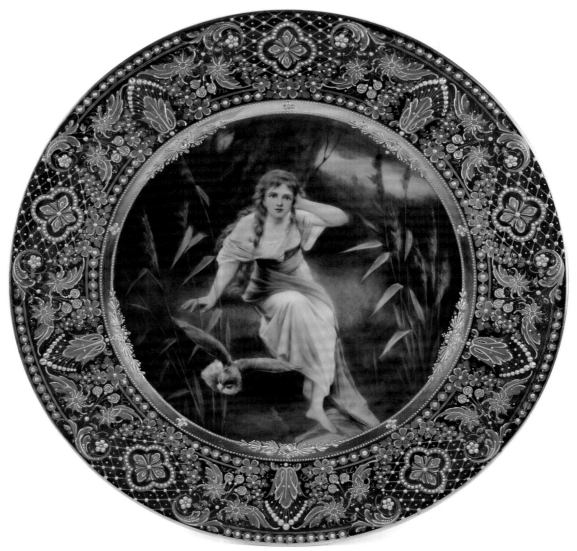

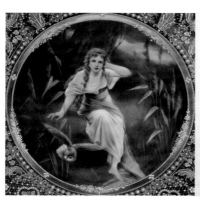

製造者 (Manufacturer)：皇家維也納風格的紅子彈印記 (Red Beehive Mark)

畫師 (Artist)：Wagner

主題 (Subject)：名畫盤 ("Voices of Fairyland" after Baron Cuno von Bodenhausen)

年代 (Age)：約 c.1890

尺寸 (Size)：直徑 24.0 公分 (24.0 cm Dia.)

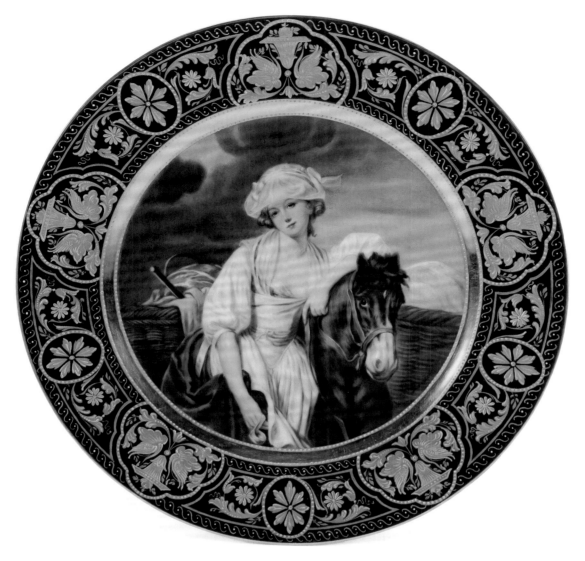

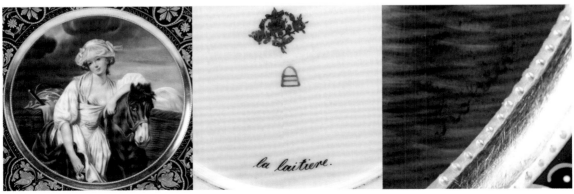

la laitiere.

製造者 (Manufacturer)：皇家維也納風格的藍子彈印記 (Blue Beehive Mark)

畫師 (Artist)：Kohler

主題 (Subject)：「擠牛奶的女孩」美女盤 ("La Laitiere" Plate)

年代 (Age)：約 c.1900

尺寸 (Size)：直徑 24.1 公分 (24.1 cm Dia.)

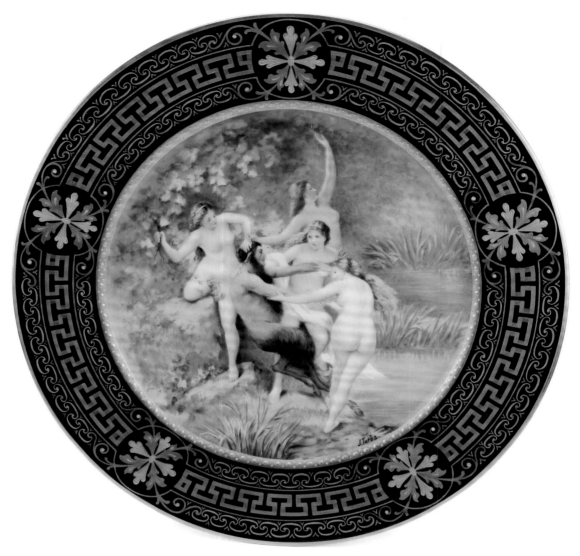

製造者 (Manufacturer)：皇家維也納風格的藍子彈印記 (Blue Beehive Mark)

畫師 (Artist)：J. Turba

主題 (Subject)：「女精靈與撒特」名畫盤 ("Faun wird ins Wasser gesturzt" Plate)

年代 (Age)：c.1900

尺寸 (Size)：直徑 24.3 公分 (24.3 cm Dia.)

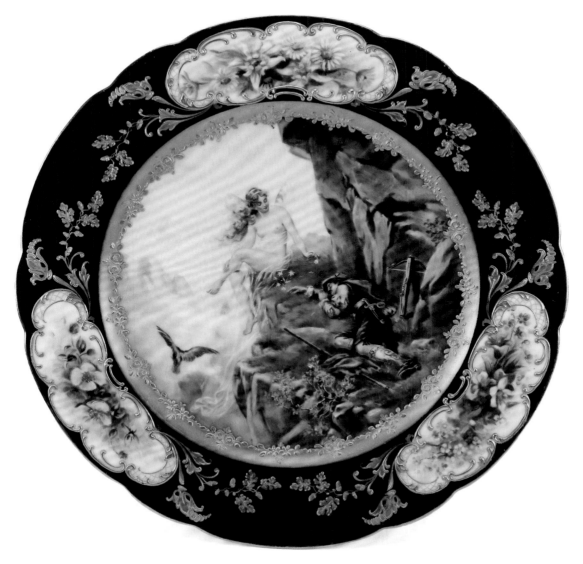

製造者 (Manufacturer)：德國獅牌 (Hutschenreuther) 瓷廠

畫師 (Artist)：未簽名 (Unsigned)

主題 (Subject)：名畫盤 ("The Spirit of The Alps" after Konrad Wilhelm Dielitz)

年代 (Age)：c.1904

尺寸 (Size)：直徑 25.6 公分 (25.6 cm Dia.)

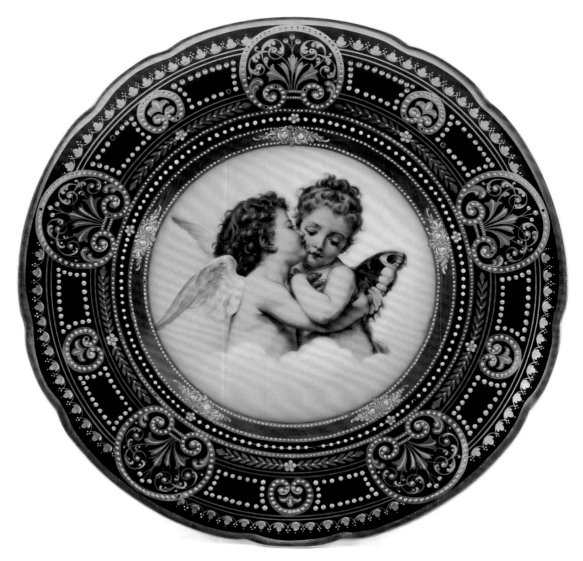

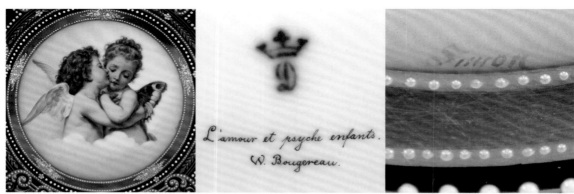

製造者 (Manufacturer)：德國德勒斯登 (Dresden Helena Wolfsohn) 彩繪工房

畫師 (Artist)：Simon

主題 (Subject)：「初吻」名畫盤 ("L'amour et Psyche" after W. Bouguereau Plate)

年代 (Age)：c.1886~1891

尺寸 (Size)：直徑 22.5 公分 (22.5 cm Dia.)

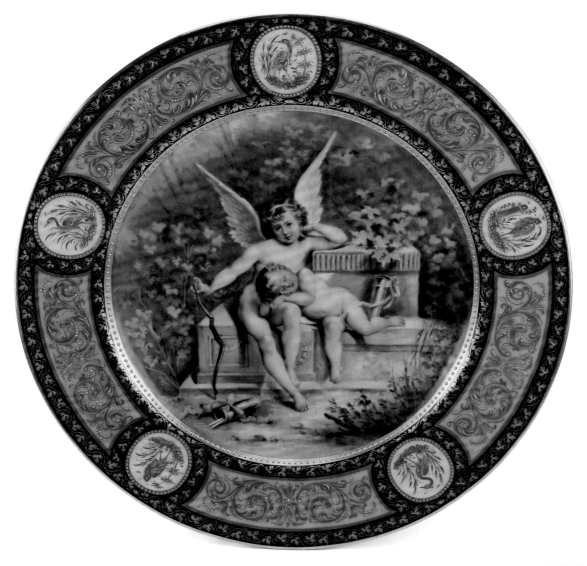

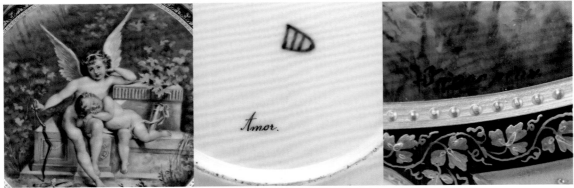

製造者 (Manufacturer)：皇家維也納風格的藍子彈印記 (Blue Beehive Mark)

畫師 (Artist)：Jagerpinn

主題 (Subject)：「愛神」名畫盤 ("Amor" after Emile Munier Plate)

年代 (Age)：約 c.1890

尺寸 (Size)：直徑 24.0 公分 (24.0 cm Dia.)

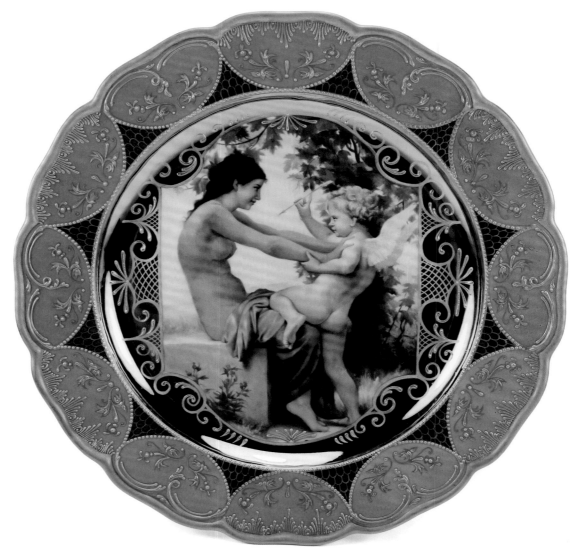

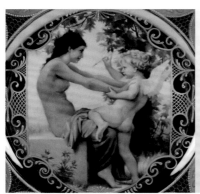

製造者 (Manufacturer)：德國柏林 (KPM Berlin) 素瓷 (Dresden A. Lamm) 彩繪

畫師 (Artist)：未簽名 (Unsigned)

主題 (Subject)：布格羅名畫盤 ("Young Girl Defending Herself from Eros" Plate)

年代 (Age)：c.1887~1890

尺寸 (Size)：直徑 24.8 公分 (24.8 cm Dia.)

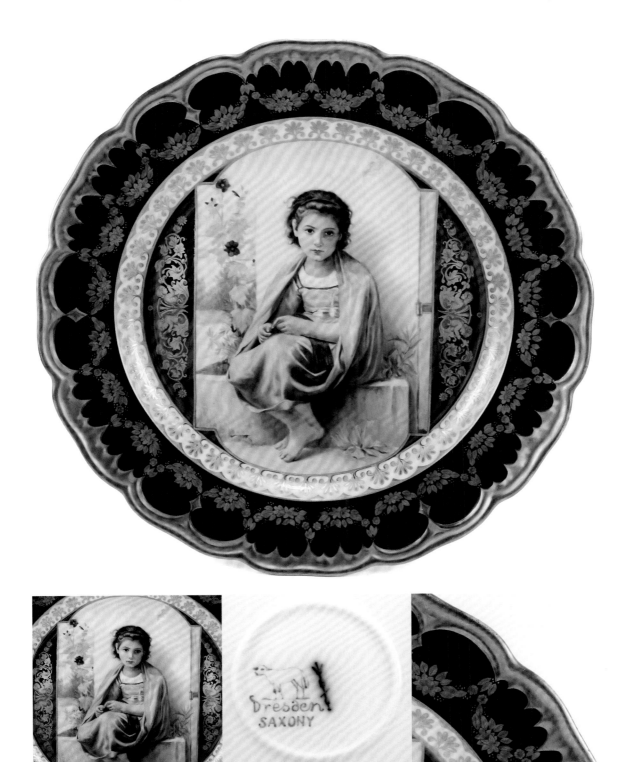

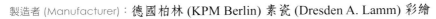

製造者 (Manufacturer)：德國柏林 (KPM Berlin) 素瓷 (Dresden A. Lamm) 彩繪

畫師 (Artist)：未簽名 (Unsigned)

主題 (Subject)：「小編織者」名畫盤 ("The Little Knitter" after W. Bouguereau Plate)

年代 (Age)：c.1891~1914

尺寸 (Size)：直徑 24.4 公分 (24.4 cm Dia.)

 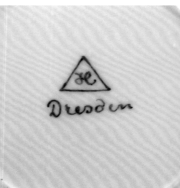

製造者 (Manufacturer)：德國德勒斯登 (Dresden Heufel & Co.) 彩繪工房

畫師 (Artist)：HS

主題 (Subject)：七個漢斯・查茲卡名畫盤 (7 Pieces of Plates after Hans Zatzka)

年代 (Age)：c.1891~1940

尺寸 (Size)：直徑 24.3 公分 (24.3 cm Dia.)

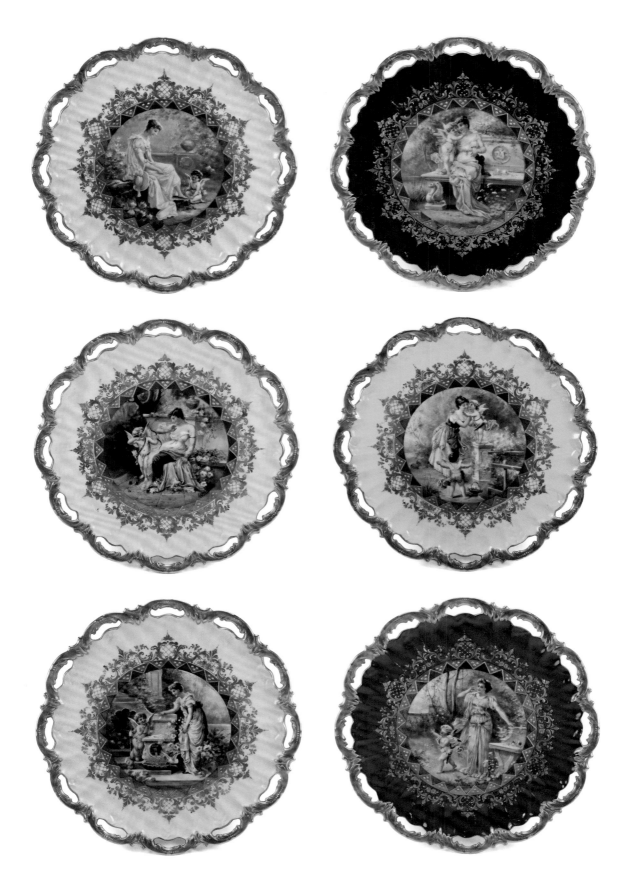

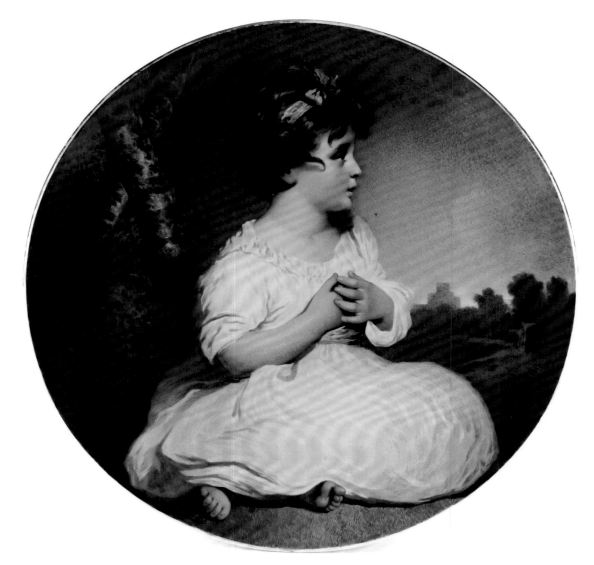

製造者 (Manufacturer)：英國科普蘭 (Copeland China) 瓷廠

畫師 (Artist)：L. Besche

主題 (Subject)：羅浮宮名畫盤 ("The Age of Innocence" after Sir Joshua Reynolds Plate)

年代 (Age)：c.1850~1890

尺寸 (Size)：直徑 31.0 公分 (31.0 cm Dia.)

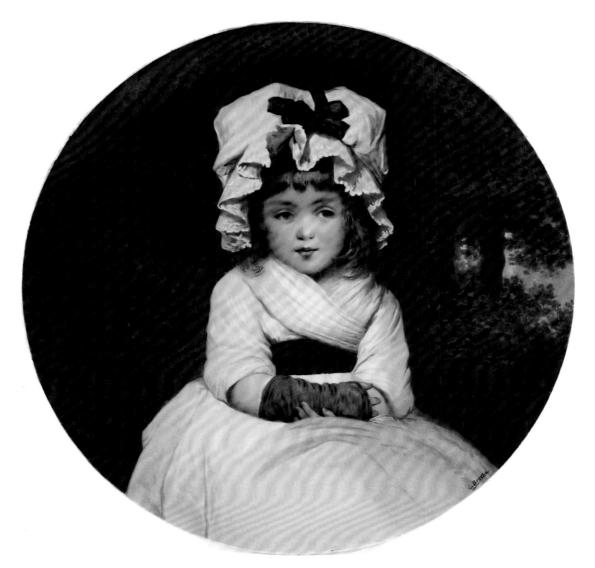

製造者 (Manufacturer)：英國科普蘭 (Copeland China) 瓷廠

畫師 (Artist)：L. Besche

主題 (Subject)：約書亞‧雷諾茲名畫盤 ("Penelope Boothby" after Sir Joshua Reynolds)

年代 (Age)：c.1850~1890

尺寸 (Size)：直徑 31.0 公分 (31.0 cm Dia.)

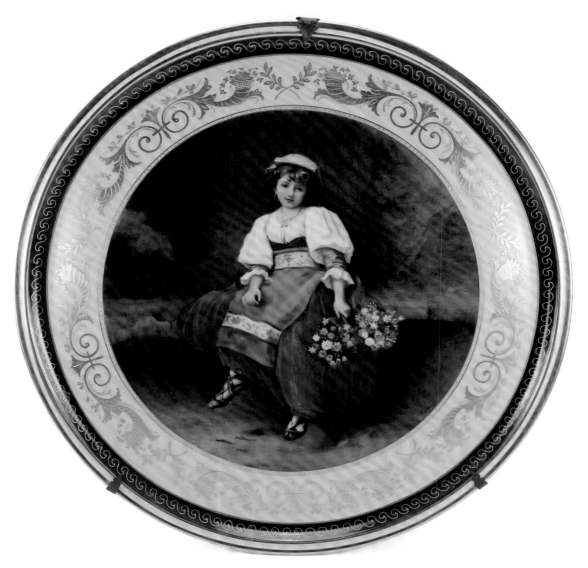

製造者 (Manufacturer)：皇家維也納風格的藍子彈印記 (Blue Beehive Mark)

畫師 (Artist)：Fischer

主題 (Subject)：「賣花女」名畫盤 ("The Flower Seller" after Etienne Adolphe Piot)

年代 (Age)：約 c.1890

尺寸 (Size)：直徑 30.3 公分 (30.3 cm Dia.)

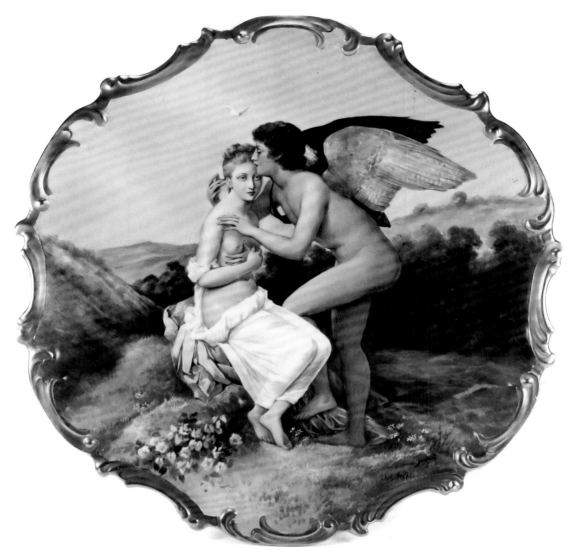

製造者 (Manufacturer)：法國利摩日 LS&S (Lewis Straus & Sons) 瓷廠

書師 (Artist)：Dubois

主題 (Subject)：「愛神與賽姬」名畫盤 ("Amor and Psyche" after Gerard Charger)

年代 (Age)：c.1890~1920s

尺寸 (Size)：直徑 39.5 公分 (39.5 cm Dia.)

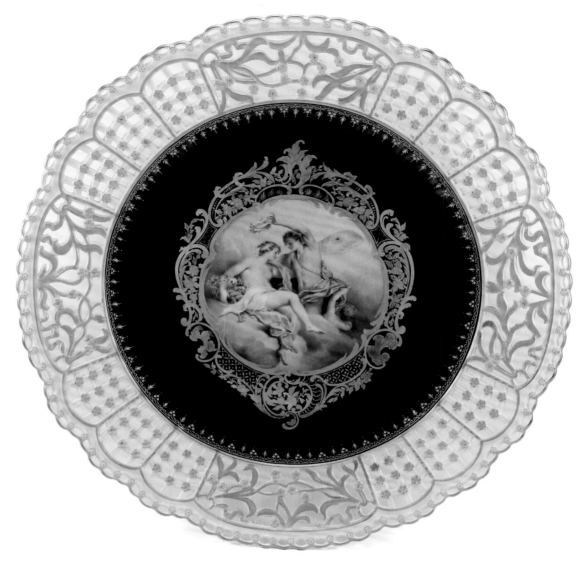

製造者 (Manufacturer)：德國麥森 (Meissen) 瓷廠

畫師 (Artist)：未簽名 (Unsigned)

主題 (Subject)：「春天」名畫盤 ("Der Fruhling" nach Watteau Plate)

年代 (Age)：c.1850~1924

尺寸 (Size)：直徑 25.7 公分 (25.7 cm Dia.)

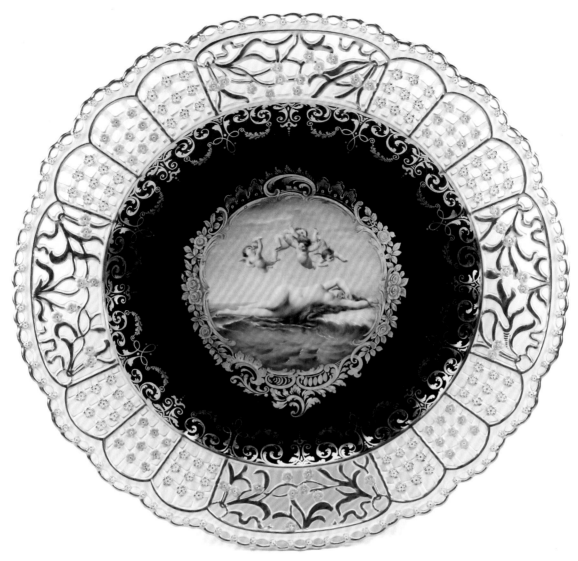

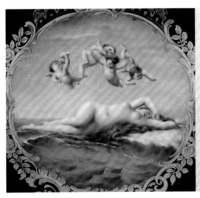

Die Geburt der Venus,
Cabanel.

製造者 (Manufacturer)：德國麥森 (Meissen) 瓷廠

畫師 (Artist)：未簽名 (Unsigned)

主題 (Subject)：「維納斯的誕生」名畫盤 ("Die Geburt der Venus" nach Cabanel Plate)

年代 (Age)：c.1850~1924

尺寸 (Size)：直徑 25.4 公分 (25.4 cm Dia.)

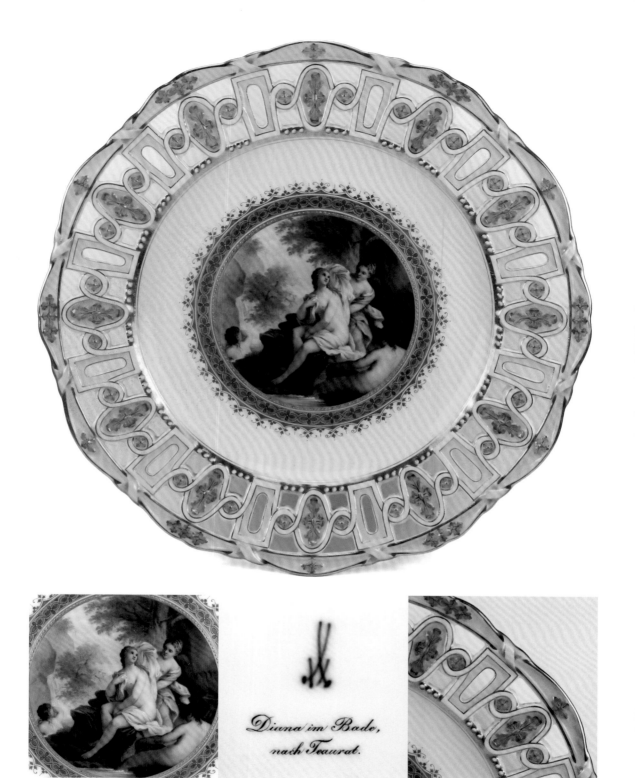

Diana im Bade,
nach Teaurat.

製造者 (Manufacturer)：德國麥森 (Meissen) 瓷廠

畫師 (Artist)：未簽名 (Unsigned)

主題 (Subject)：「沐浴中的黛安娜」名畫盤 ("Diana im Bade" nach Teaurat Plate)

年代 (Age)：c.1850~1924

尺寸 (Size)：直徑 23.8 公分 (23.8 cm Dia.)

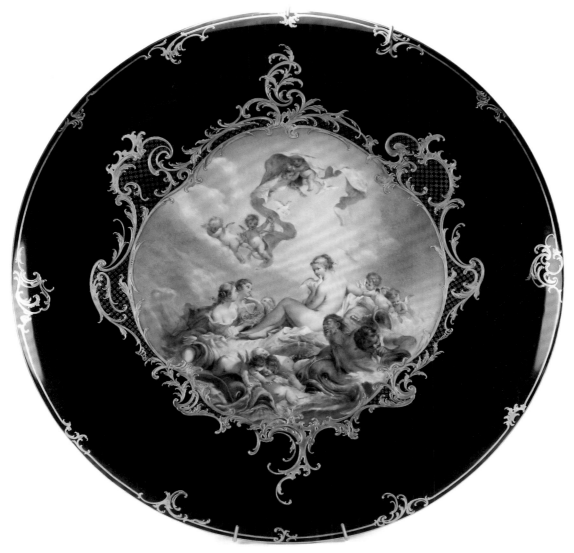

製造者 (Manufacturer)：德國麥森 (Meissen) 瓷廠

畫師 (Artist)：未簽名 (Unsigned)

主題 (Subject)：布雪名畫大盤 ("The Triumph of Venus" after F. Boucher Charger)

年代 (Age)：c.1850~1924

尺寸 (Size)：直徑 47.7 公分 (47.7 cm Dia.)

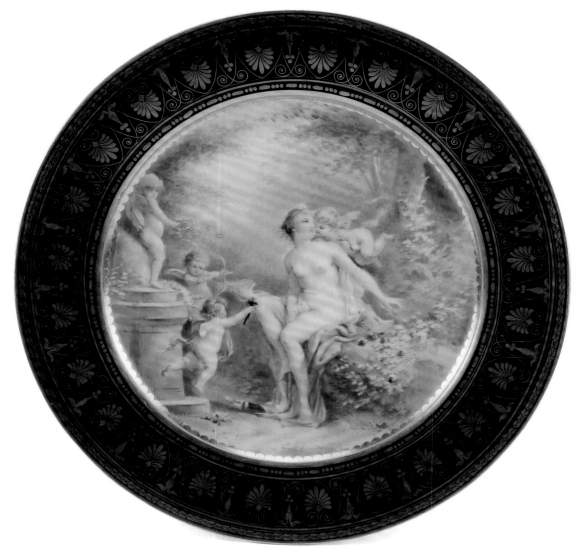

製造者 (Manufacturer)：法國賽佛爾 (Sevres) 素瓷 (Chateau) 彩繪

畫師 (Artist)：Gober

主題 (Subject)：布雪名畫盤 ("Venus and Cupids" nach F. Boucher Plate)

年代 (Age)：c.1868+

尺寸 (Size)：直徑 24.2 公分 (24.2 cm Dia.)

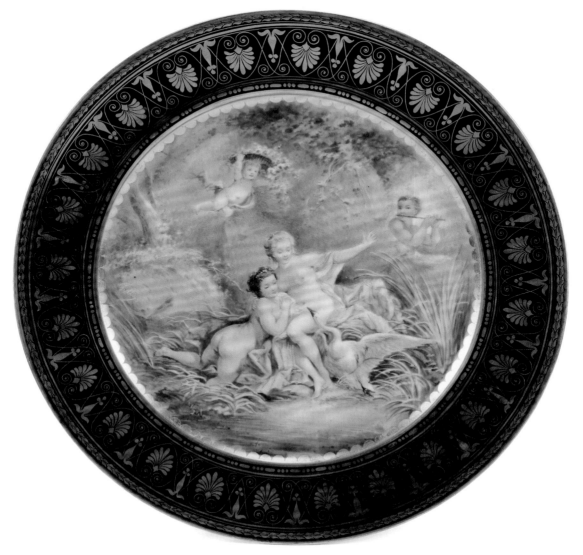

製造者 (Manufacturer)：法國賽佛爾 (Sevres) 素瓷 (Chateau) 彩繪

畫師 (Artist)：Gober

主題 (Subject)：布雪名畫盤 ("Leda and the Swan" nach F. Boucher Plate)

年代 (Age)：c.1868+

尺寸 (Size)：直徑 24.2 公分 (24.2 cm Dia.)

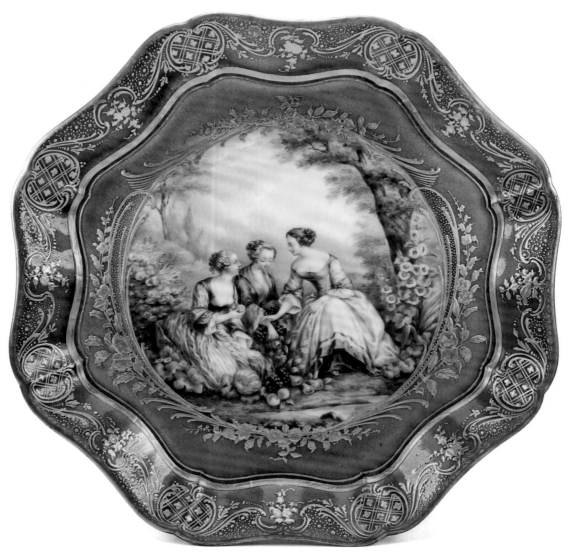

製造者 (Manufacturer)：法國賽佛爾 (Sevres) 瓷廠

畫師 (Artist)：Le Guay op.

主題 (Subject)：布雪畫風名畫盤 (Court Scene Plate in the Manner of F. Boucher)

年代 (Age)：c.1780

尺寸 (Size)：直徑 23.3 公分 (23.3 cm Dia.)

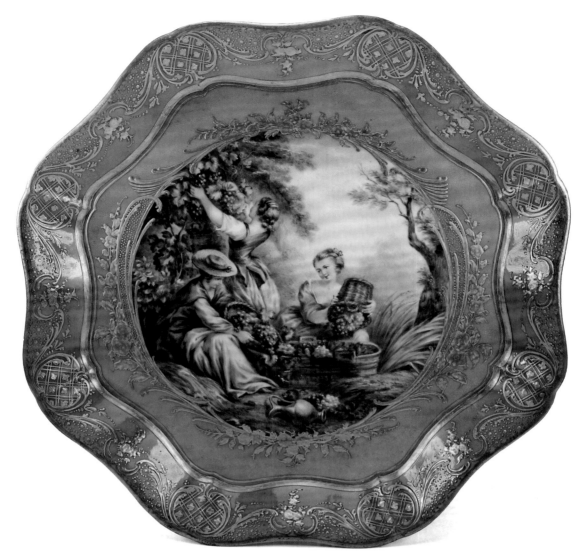

製造者 (Manufacturer)：法國賽佛爾 (Sevres) 瓷廠

畫師 (Artist)：Le Guay op.

主題 (Subject)：布雪畫風名畫盤 (Court Scene Plate in the Manner of F. Boucher)

年代 (Age)：c.1780

尺寸 (Size)：直徑 23.3 公分 (23.3 cm Dia.)

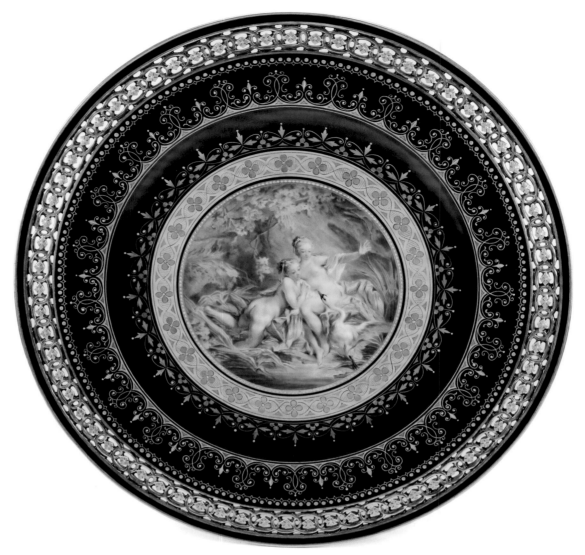

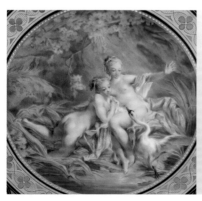

製造者 (Manufacturer)：德國麥森 (Meissen) 瓷廠

畫師 (Artist)：未簽名 (Unsigned)

主題 (Subject)：布雪名畫盤 ("Leda" nach F. Boucher Plate)

年代 (Age)：c.1850~1924

尺寸 (Size)：直徑 23.5 公分 (23.5 cm Dia.)

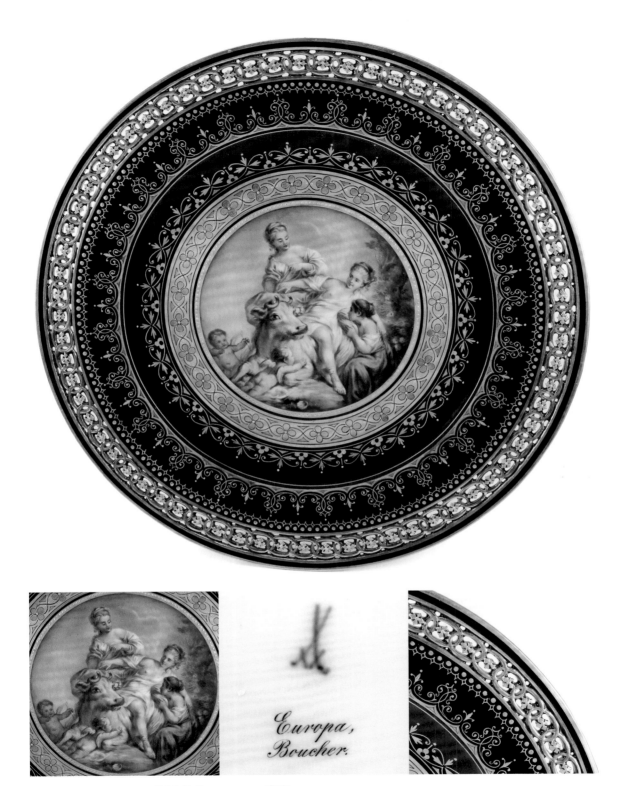

製造者 (Manufacturer)：德國麥森 (Meissen) 瓷廠

畫師 (Artist)：未簽名 (Unsigned)

主題 (Subject)：布雪名畫盤 ("Europa" nach F. Boucher Plate)

年代 (Age)：c.1850~1924

尺寸 (Size)：直徑 23.5 公分 (23.5 cm Dia.)

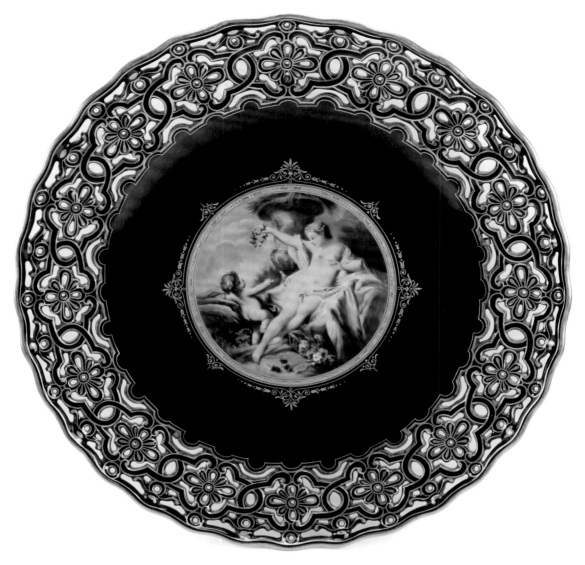

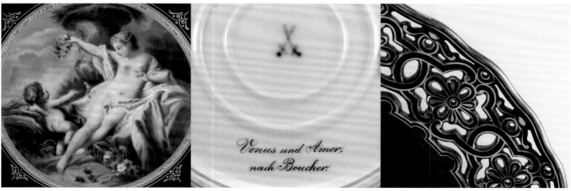

製造者 (Manufacturer)：德國麥森 (Meissen) 瓷廠

畫師 (Artist)：未簽名 (Unsigned)

主題 (Subject)：布雪名畫盤 ("Venus und Amor" nach F. Boucher Plate)

年代 (Age)：c.1850~1924

尺寸 (Size)：直徑 24.0 公分 (24.0 cm Dia.)

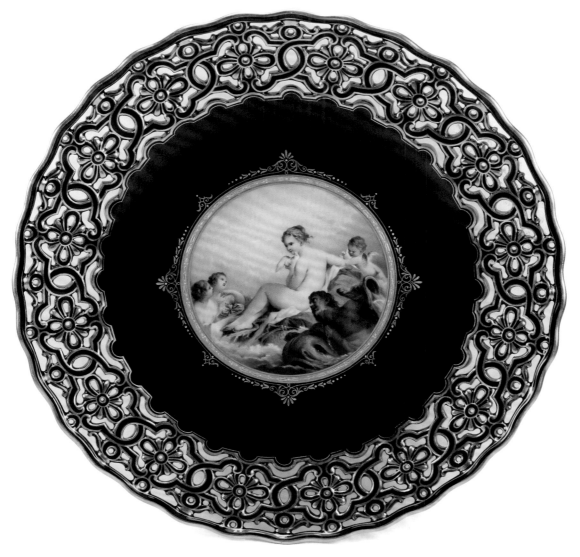

製造者 (Manufacturer)：德國麥森 (Meissen) 瓷廠

畫師 (Artist)：未簽名 (Unsigned)

主題 (Subject)：布雪名畫盤 ("Die Geburt der Venus" nach F. Boucher Plate)

年代 (Age)：c.1850~1924

尺寸 (Size)：直徑 23.8 公分 (23.8 cm Dia.)

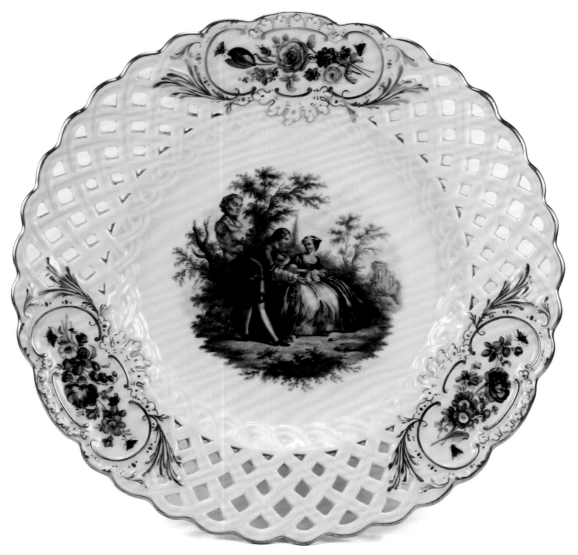

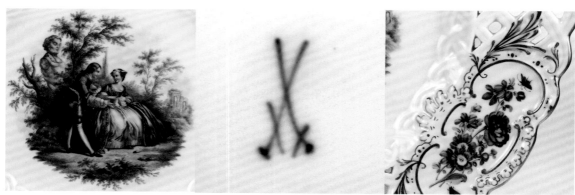

製造者 (Manufacturer)：德國麥森 (Meissen) 瓷廠

畫師 (Artist)：未簽名 (Unsigned)

主題 (Subject)：華鐸畫風談情說愛盤 (Lovers Plate in the Manner of Watteau)

年代 (Age)：c.1850~1924

尺寸 (Size)：直徑 23.5 公分 (23.5 cm Dia.)

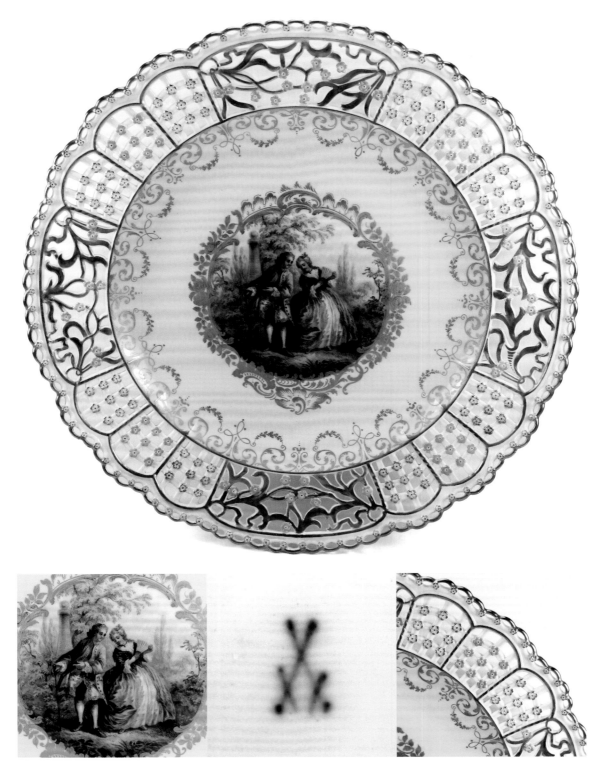

製造者 (Manufacturer)：德國麥森 (Meissen) 瓷廠

畫師 (Artist)：未簽名 (Unsigned)

主題 (Subject)：華鐸畫風談情說愛盤 (Lovers Plate in the Manner of Watteau)

年代 (Age)：c.1850~1924

尺寸 (Size)：直徑 26.0 公分 (26.0 cm Dia.)

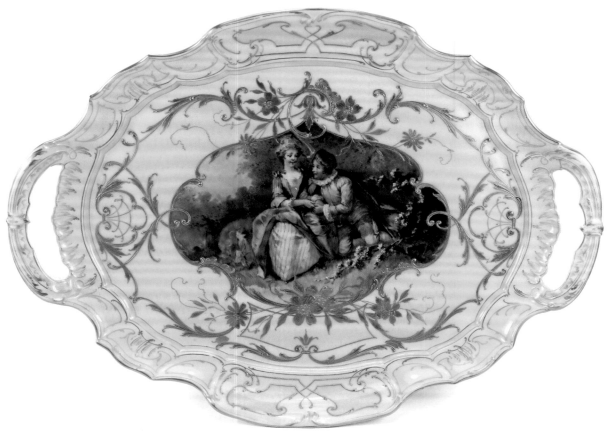

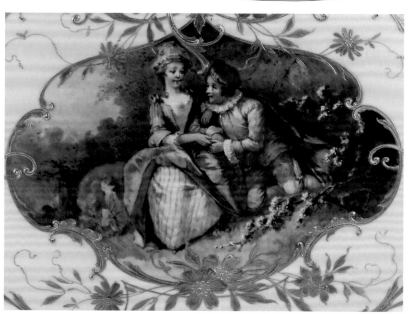

製造者 (Manufacturer)：德國柏林 (KPM Berlin) 瓷廠

畫師 (Artist)：未簽名 (Unsigned)

主題 (Subject)：新藝術風格裝飾華鐸托盤 (Art Nouveau Style Watteau Tray)

年代 (Age)：c.1870~1945

尺寸 (Size)：長寬 27.5 x 19.6 公分 (27.5 x 19.6 cm)

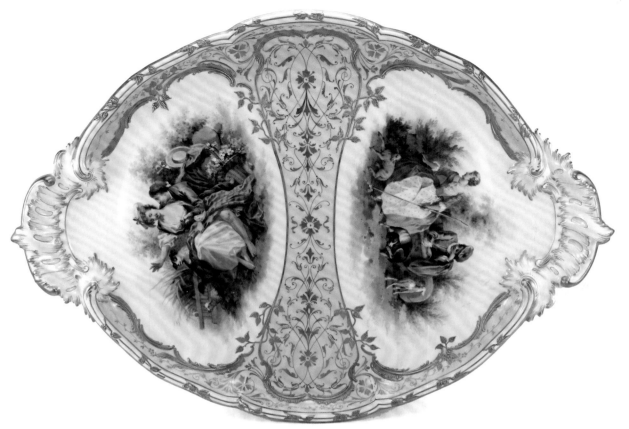

製造者 (Manufacturer)：德國柏林 (KPM Berlin) 瓷廠

畫師 (Artist)：未簽名 (Unsigned)

主題 (Subject)：新藝術風格裝飾華鐸托盤 (Art Nouveau Style Watteau Tray)

年代 (Age)：c.1870~1945

尺寸 (Size)：長寬 42.5 x 31.3 公分 (42.5 x 31.3 cm)

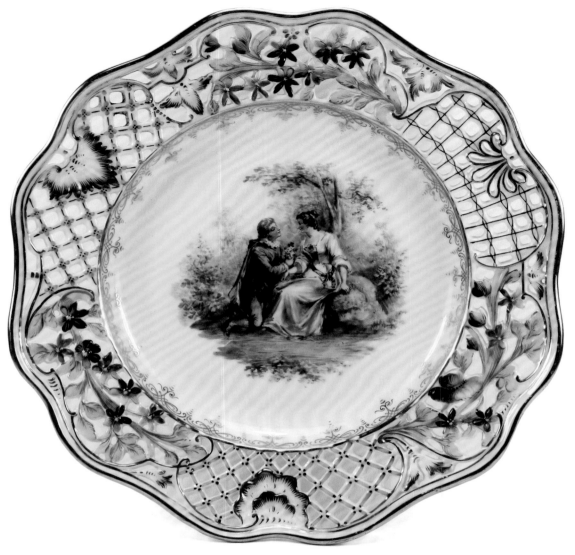

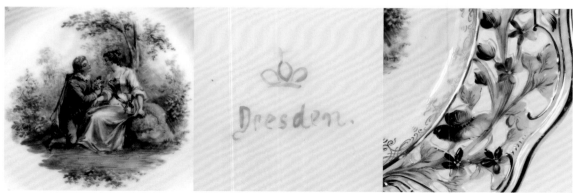

製造者 (Manufacturer)：德國德勒斯登某彩繪工房 (Dresden Studio)

畫師 (Artist)：未簽名 (Unsigned)

主題 (Subject)：七個華鐸畫風談情說愛盤 (7 Lovers Plates in Manner of Watteau)

年代 (Age)：約 c.1900

尺寸 (Size)：直徑 21.5 公分 (21.5 cm Dia.)

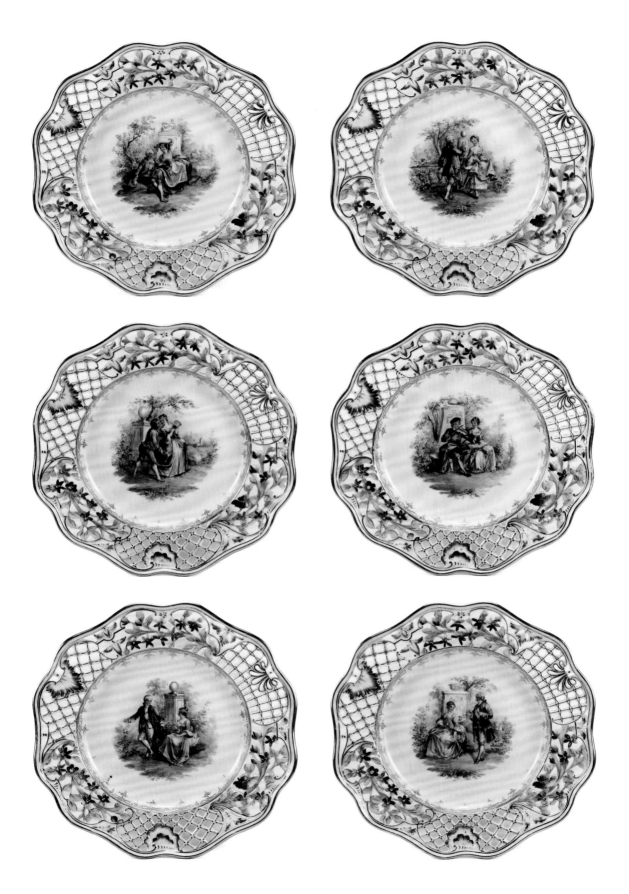

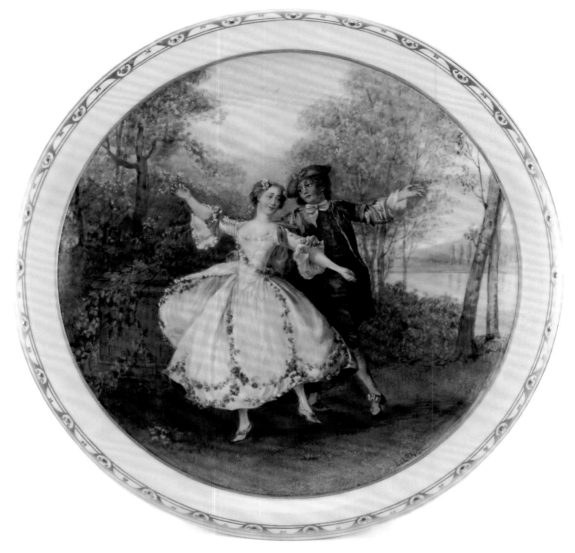

製造者 (Manufacturer)：德國製但瓷廠不詳 (Unidentified, but Made in Germany)

畫師 (Artist)：L. Lang

主題 (Subject)：華鐸畫風談情說愛盤 (Lovers Plate in the Manner of Watteau)

年代 (Age)：c.1921

尺寸 (Size)：直徑 35.0 公分 (35.0 cm Dia.)

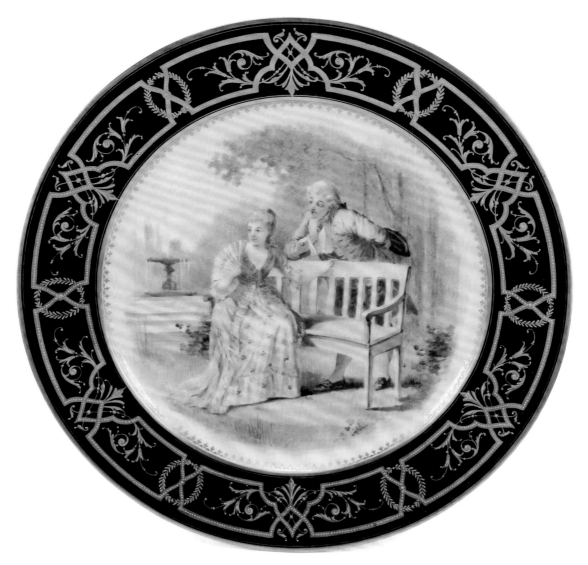

製造者 (Manufacturer)：法國賽佛爾 (Sevres) 瓷廠

畫師 (Artist)：Max

主題 (Subject)：華鐸畫風談情說愛盤 (Lovers Plate in the Manner of Watteau)

年代 (Age)：c.1900

尺寸 (Size)：直徑 24.6 公分 (24.6 cm Dia.)

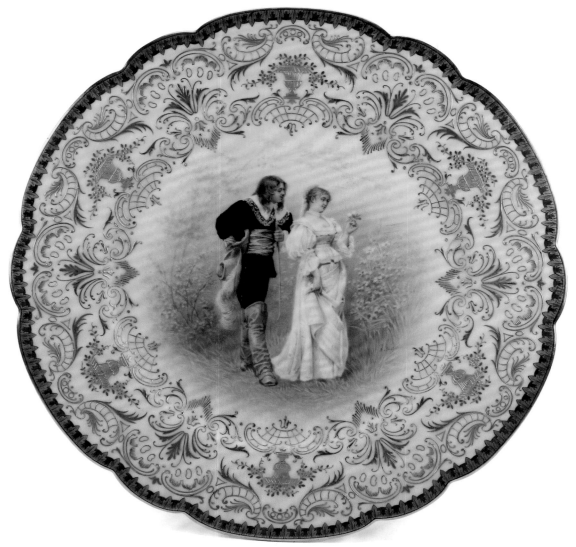

製造者 (Manufacturer)：法國巴黎 (Le Rosey) 彩繪工房

畫師 (Artist)：E. Sieffert

主題 (Subject)：華鐸畫風談情說愛盤 (Lovers Plate in the Manner of Watteau)

年代 (Age)：c.1880~1890

尺寸 (Size)：直徑 24.3 公分 (24.3 cm Dia.)

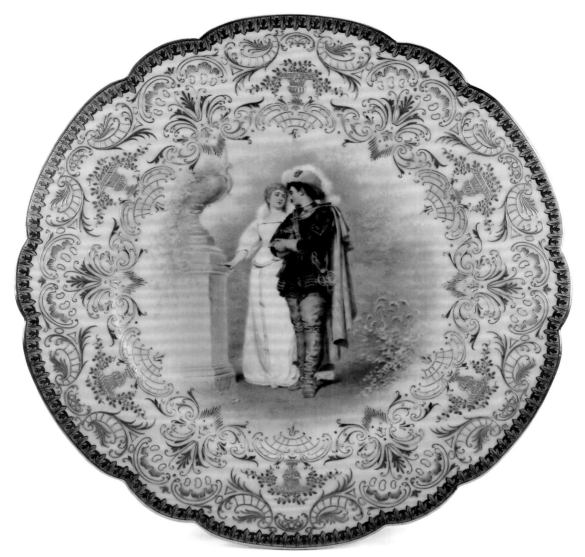

製造者 (Manufacturer)：法國巴黎 (Le Rosey) 彩繪工房

畫師 (Artist)：E. Sieffert

主題 (Subject)：華鐸畫風談情說愛盤 (Lovers Plate in the Manner of Watteau)

年代 (Age)：c.1880~1890

尺寸 (Size)：直徑 24.3 公分 (24.3 cm Dia.)

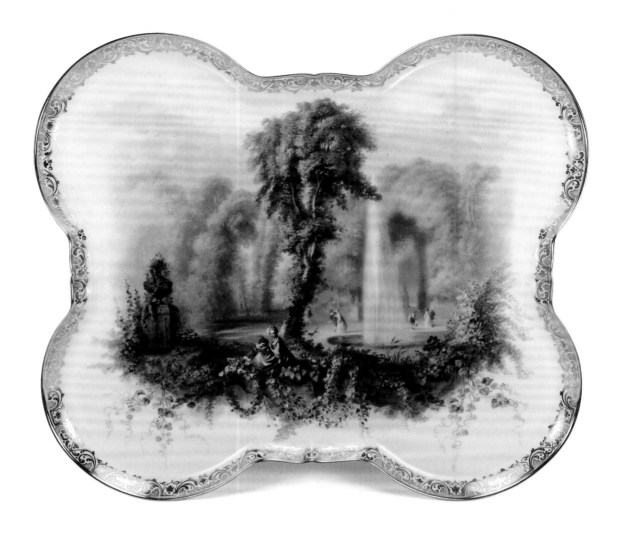

製造者 (Manufacturer)：法國賽佛爾 (Sevres) 瓷廠

畫師 (Artist)：Louis-Pierre Schilt

主題 (Subject)：法國宮廷華鐸風格盤 (Court Scene Tray in the Manner of Watteau)

年代 (Age)：c.1850

尺寸 (Size)：長寬 34.0 x 30.0 公分 (34.0 x 30.0 cm)

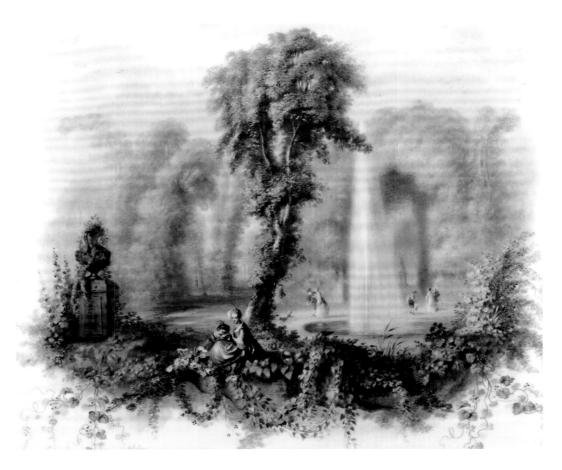

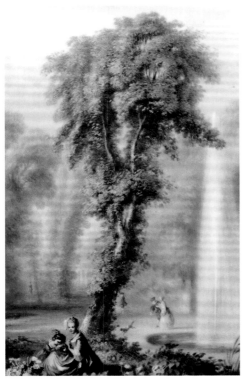

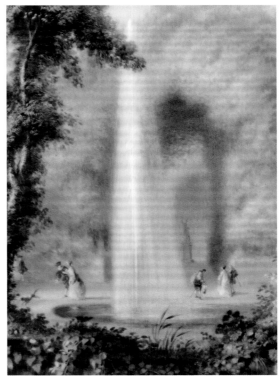

Chapter 2: Animals

動物

(1) 魚類 (Fishes)

(2) 鳥類 (Birds)

(3) 犬類 (Dogs)

(4) 牛、羊、馬及他種動物 (Other Animals)

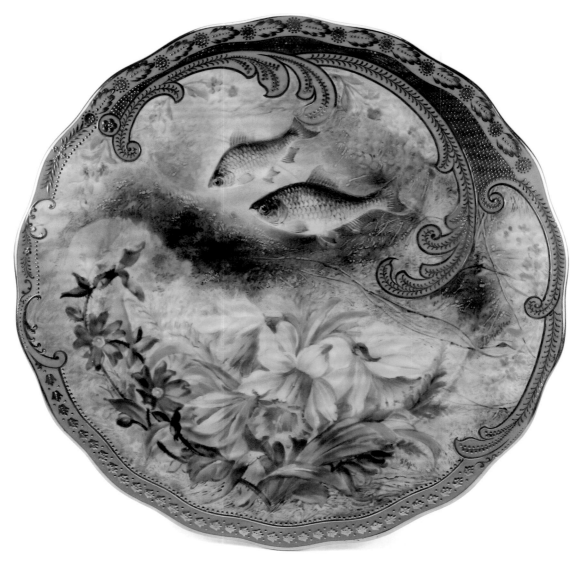

製造者 (Manufacturer)：英國寇登 (Cauldon) 瓷廠 (Davis Collamore & Co. Ltd 訂製款)

畫師 (Artist)：J. Birbecksen & S. Pope

主題 (Subject)：「歐鯉」與花卉合組的雙畫師魚類盤 (Two-Artist "Roach" Plate)

年代 (Age)：c.1905~1920

尺寸 (Size)：直徑 23.7 公分 (23.7 cm Dia.)

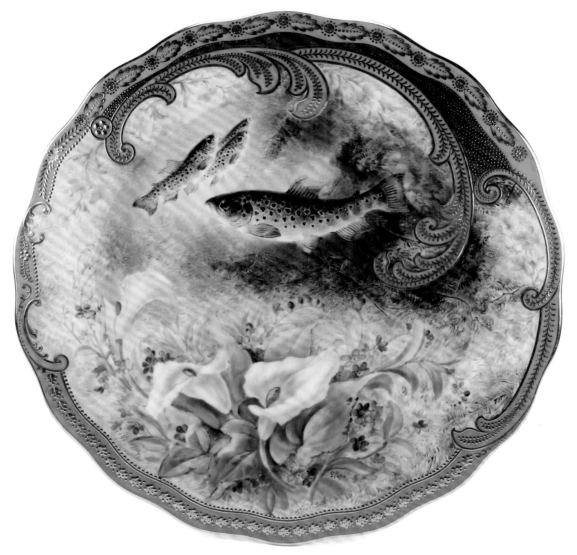

製造者 (Manufacturer)：英國寇登 (Cauldon) 瓷廠 (Davis Collamore & Co. Ltd 訂製款)

畫師 (Artist)：J. Birbecksen & S. Pope

主題 (Subject)：「河鱒」與花卉合組的雙畫師魚類盤 (Two-Artist "Brook Trout" Plate)

年代 (Age)：c.1905~1920

尺寸 (Size)：直徑 23.7 公分 (23.7 cm Dia.)

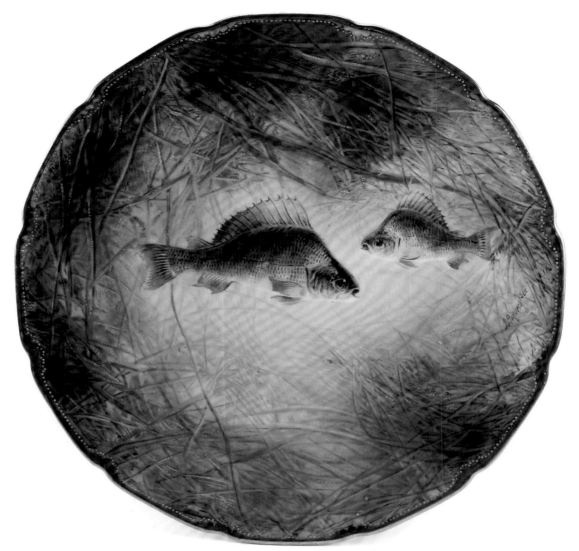

製造者 (Manufacturer)：英國皇家道頓 (Royal Doulton) 瓷廠

畫師 (Artist)：J. Birbecksen

主題 (Subject)：「河鱸」魚類盤 ("Perch" Plate)

年代 (Age)：c.1907

尺寸 (Size)：直徑 23.0 公分 (23.0 cm Dia.)

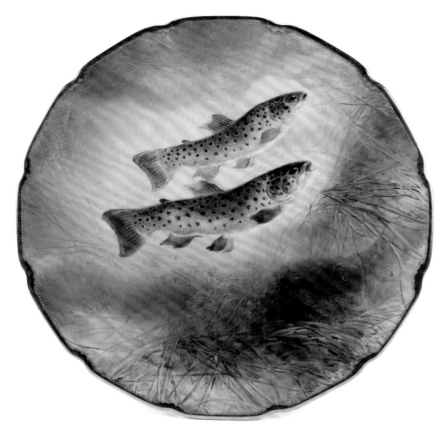

主題 (Subject)：威爾斯鱒 (Welsh Trout) 及美洲紅點鮭 (American Char) 魚類盤

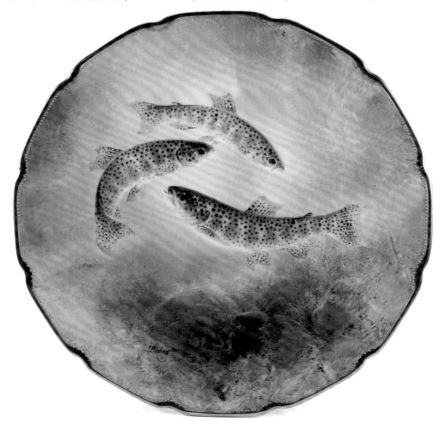

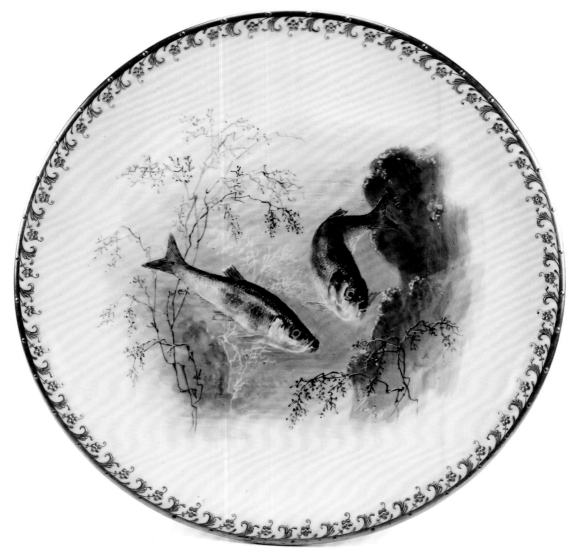

製造者 (Manufacturer)：英國明頓 (Minton) 瓷廠 (Tiffany & Co. 訂製款)

畫師 (Artist)：W. Mussill

主題 (Subject)：「鯡魚」魚類盤 ("Herring" Plate)

年代 (Age)：c.1878~1880

尺寸 (Size)：直徑 23.0 公分 (23.0 cm Dia.)

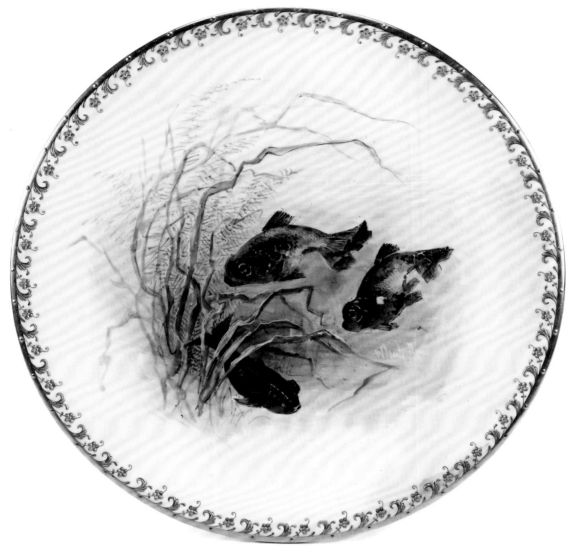

製造者 (Manufacturer)：英國明頓 (Minton) 瓷廠 (Tiffany & Co. 訂製款)

畫師 (Artist)：W. Mussill

主題 (Subject)：「日本金魚」魚類盤 ("Japanese Telescope Fish" Plate)

年代 (Age)：c.1878~1880

尺寸 (Size)：直徑 23.0 公分 (23.0 cm Dia.)

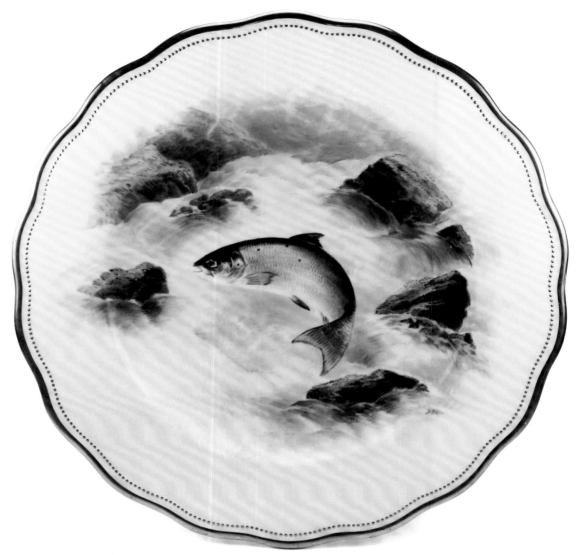

製造者 (Manufacturer)：英國寇登 (Cauldon) 瓷廠 (Burley & Co. 訂製款)

畫師 (Artist)：D. Birbeck

主題 (Subject)：「鮭魚」與其他六種魚類盤 ("Salmon" & Other 6 Kinds of Fish Plates)

年代 (Age)：c.1905~1920

尺寸 (Size)：直徑 22.5 公分 (22.5 cm Dia.)

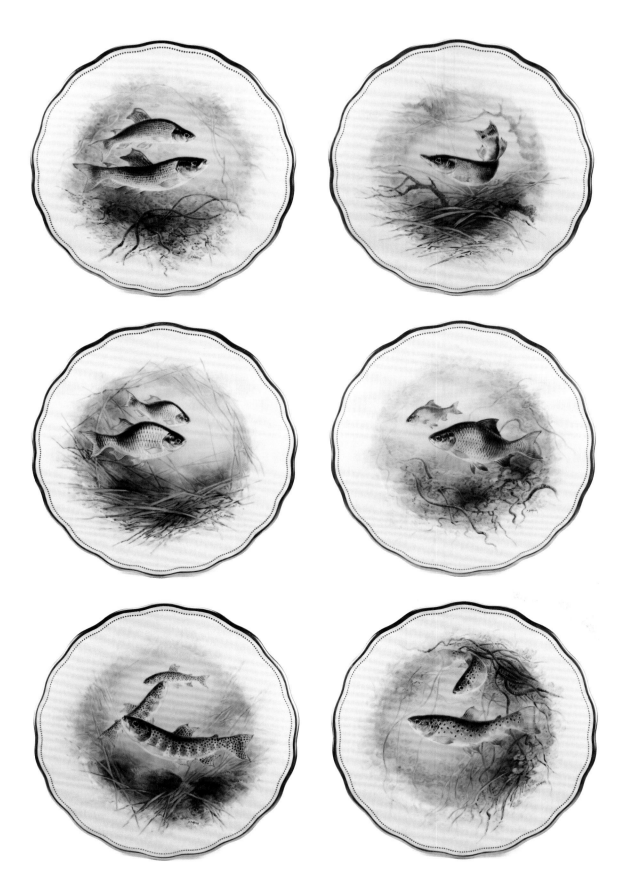

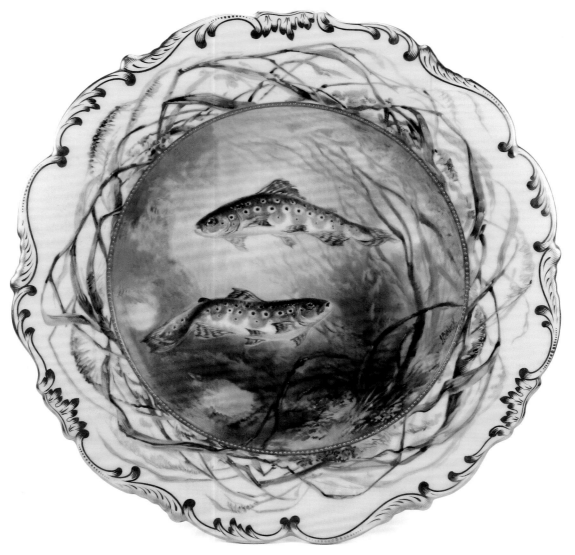

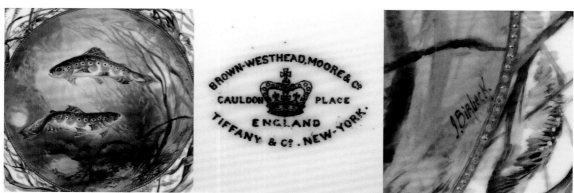

製造者 (Manufacturer)：英國寇登 (Cauldon) 瓷廠 (Tiffany & Co. 訂製款)

畫師 (Artist)：J. Birbeck

主題 (Subject)：「幼鮭」與其他六種魚類盤 ("Samlets" & Other 6 Kinds of Fish Plates)

年代 (Age)：c.1891~1900

尺寸 (Size)：直徑 22.8 公分 (22.8 cm Dia.)

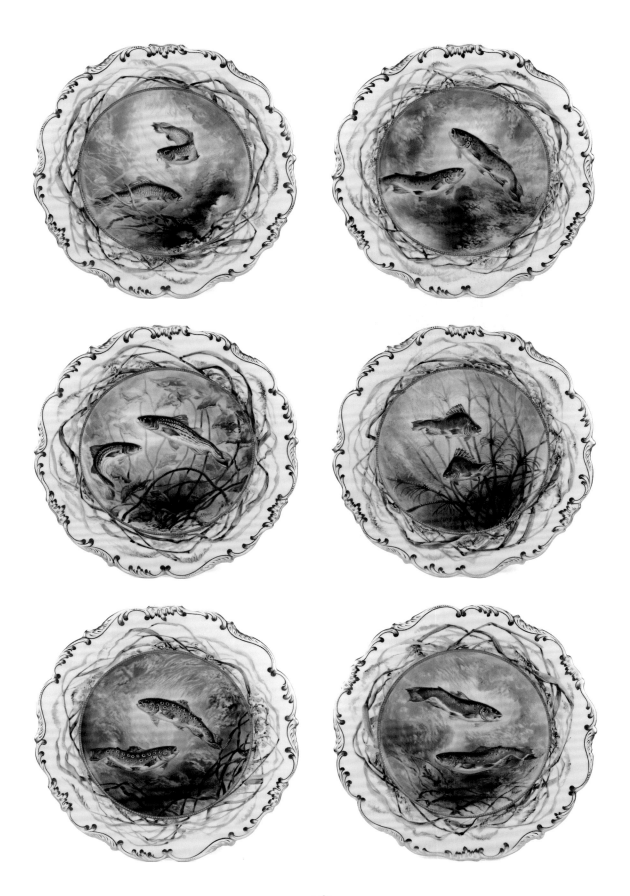

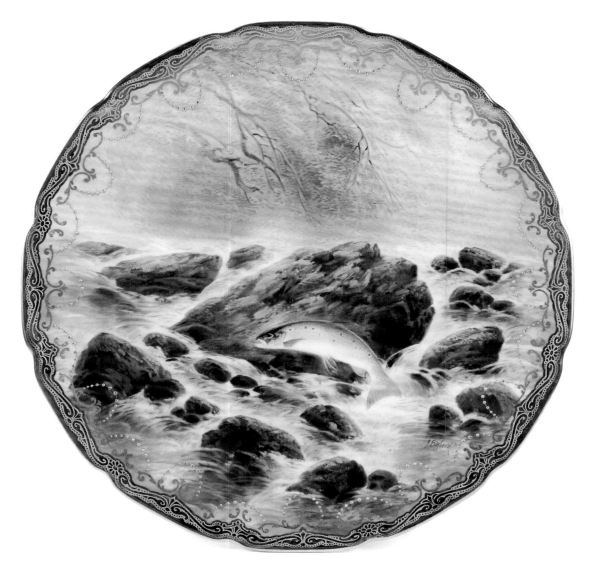

製造者 (Manufacturer)：英國皇家道頓 (Royal Doulton) 瓷廠

畫師 (Artist)：J. Birbecksen

主題 (Subject)：「鮭魚」等六種魚類盤 ("Salmon" & Other 5 Kinds of Fish Plates)

年代 (Age)：c.1913

尺寸 (Size)：直徑 22.8 公分 (22.8 cm Dia.)

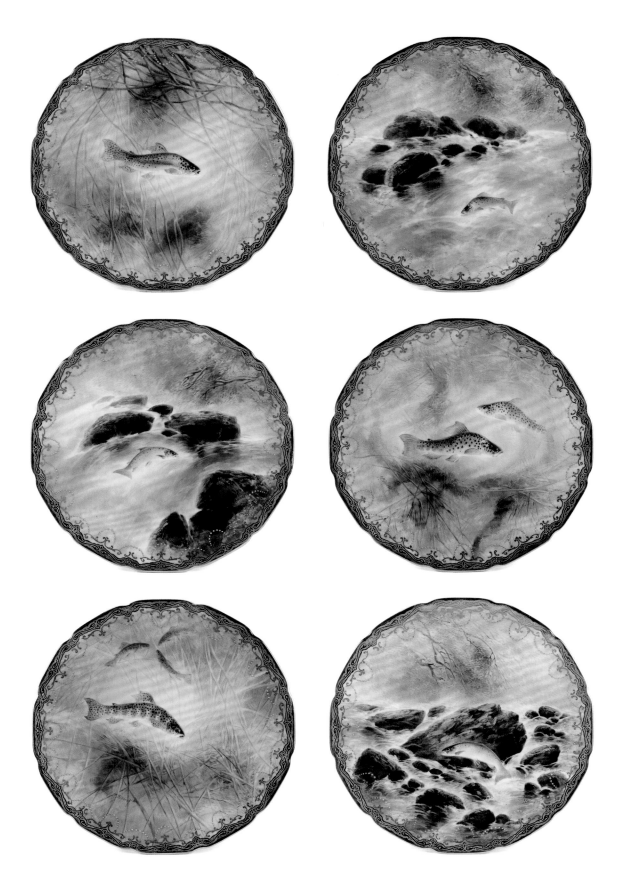

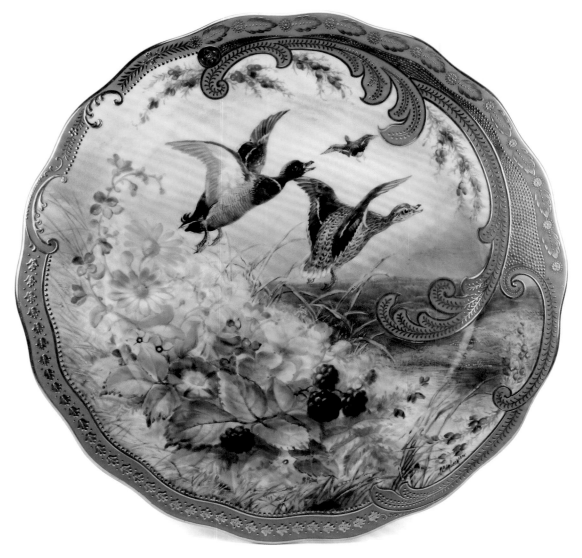

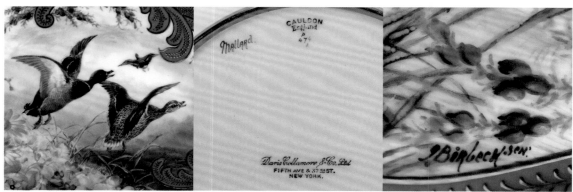

製造者 (Manufacturer)：英國寇登 (Cauldon) 瓷廠 (Davis Collamore & Co. Ltd 訂製款)

畫師 (Artist)：J. Birbecksen & S. Pope

主題 (Subject)：六種獵鳥與花卉合組的雙畫師鳥類盤 (6 Two-Artist Bird Plates)

年代 (Age)：c.1905~1920

尺寸 (Size)：直徑 23.7 公分 (23.7 cm Dia.)

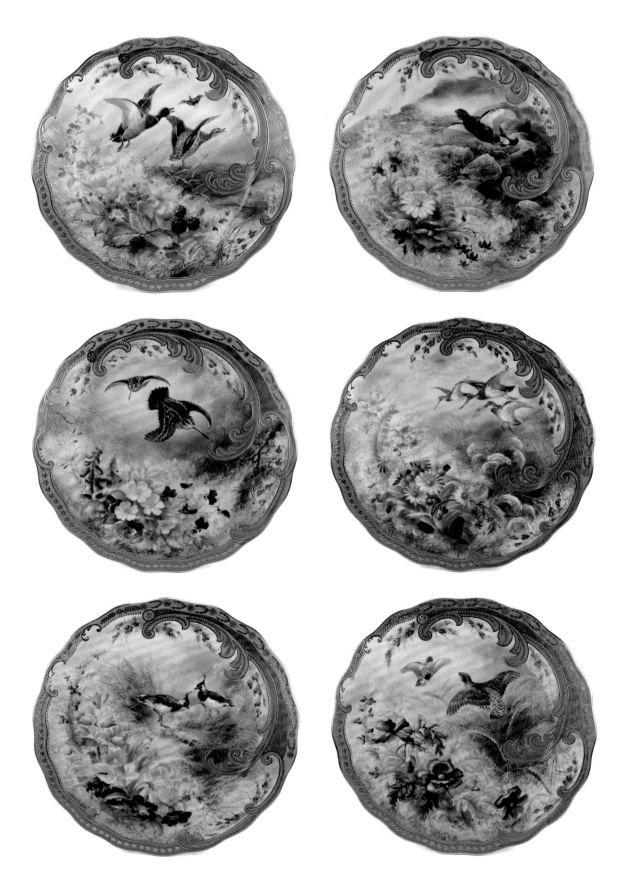

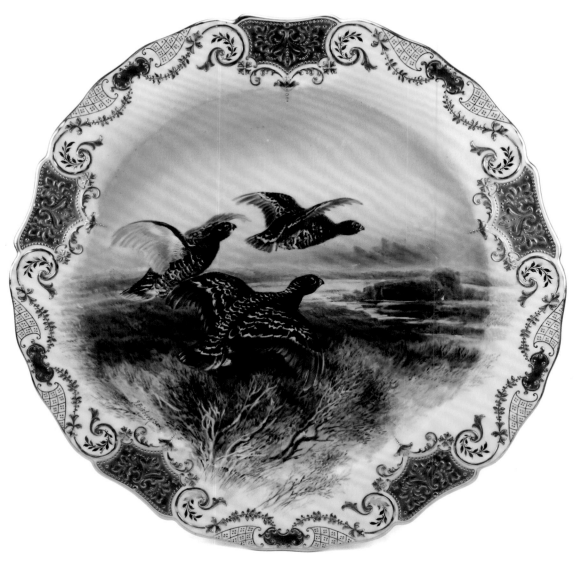

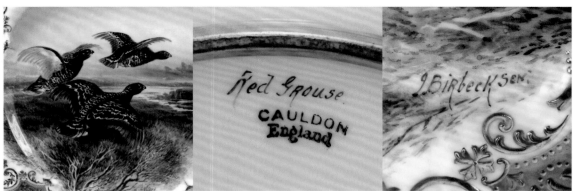

製造者 (Manufacturer)：英國寇登 (Cauldon) 瓷廠

畫師 (Artist)：J. Birbecksen

主題 (Subject)：「紅松雞」鳥類盤 ("Red Grouse" Plate)

年代 (Age)：c.1905~1920

尺寸 (Size)：直徑 22.5 公分 (22.5 cm Dia.)

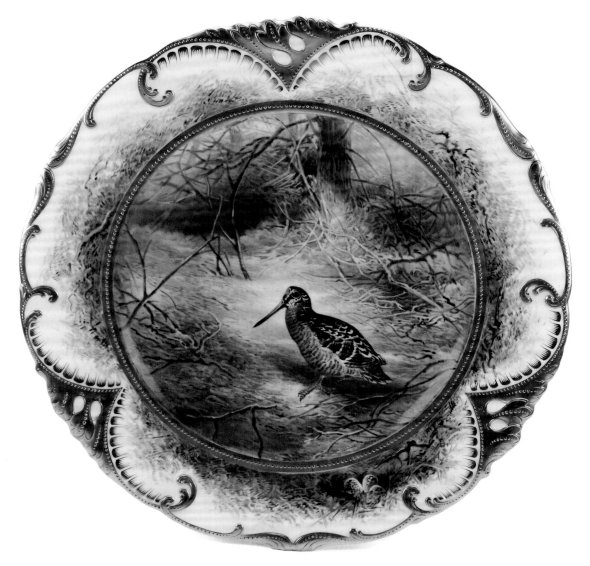

製造者 (Manufacturer)：英國寇登 (Cauldon) 瓷廠

畫師 (Artist)：J. Birbecksen

主題 (Subject)：「鷸鳥」鳥類盤 ("Woodcock" Plate)

年代 (Age)：c.1905~1920

尺寸 (Size)：直徑 22.3 公分 (22.3 cm Dia.)

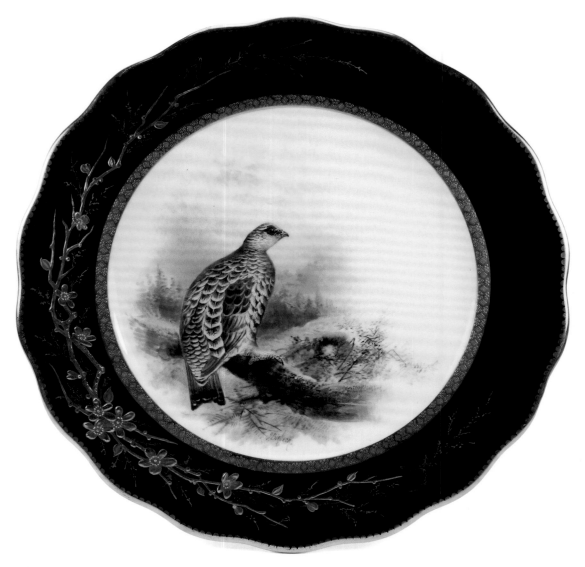

製造者 (Manufacturer)：英國寇登 (Cauldon) 瓷廠

畫師 (Artist)：J. Birbeck

主題 (Subject)：「混種松雞」鳥類盤 ("Hybrid Grouse" Plate)

年代 (Age)：c.1905~1920

尺寸 (Size)：直徑 22.5 公分 (22.5 cm Dia.)

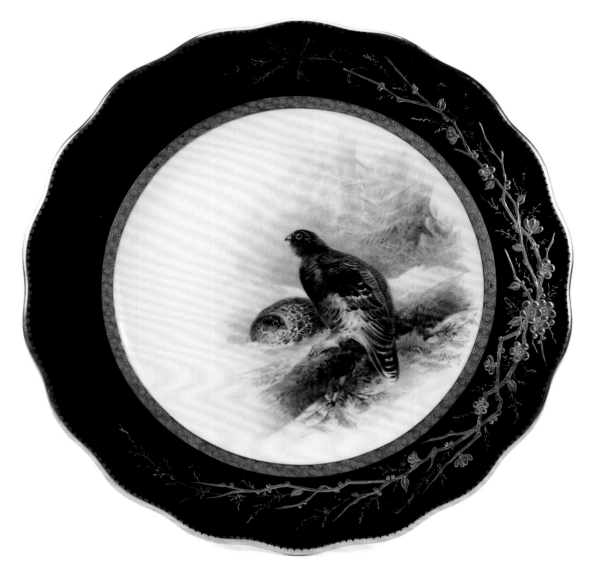

製造者 (Manufacturer)：英國寇登 (Cauldon) 瓷廠

畫師 (Artist)：J. Birbeck

主題 (Subject)：「大雷鳥」鳥類盤 ("Capercailzie" Plate)

年代 (Age)：c.1905~1920

尺寸 (Size)：直徑 22.5 公分 (22.5 cm Dia.)

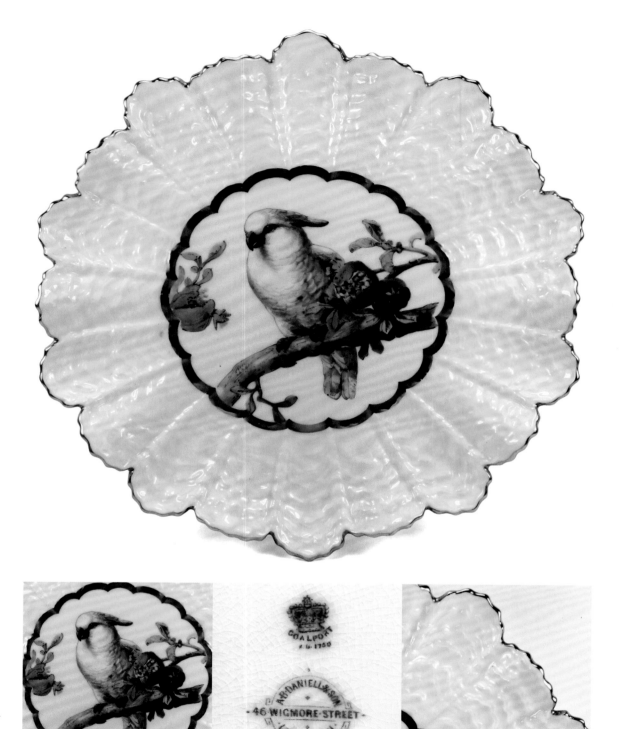

製造者 (Manufacturer)：英國煤港 (Coalport) 瓷廠 (A.B. Daniell & Son 訂製款)

畫師 (Artist)：未簽名 (Unsigned)

主題 (Subject)：「鸚鵡」及其他六種鳥類盤 ("Parrot" & Other 6 Kinds of Bird Plates)

年代 (Age)：c.1880~1890

尺寸 (Size)：直徑 24.5 公分 (24.5 cm Dia.)

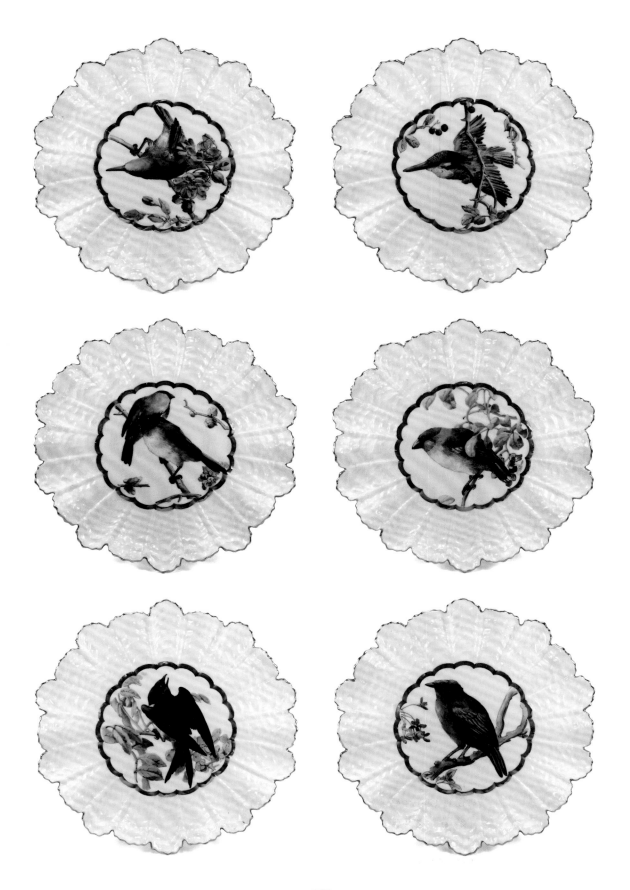

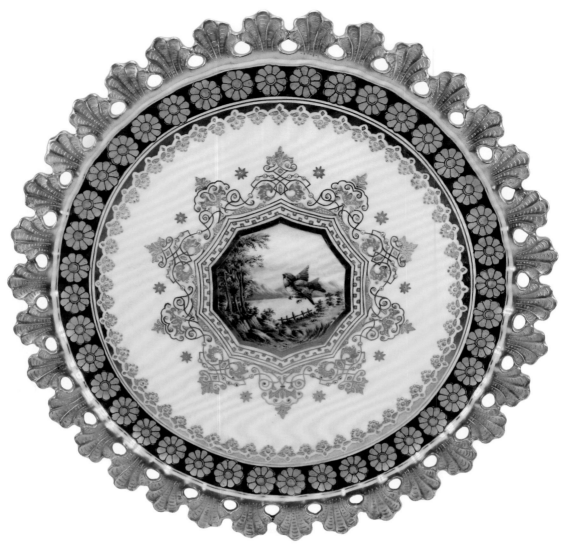

製造者 (Manufacturer)：英國煤港 (Coalport) 瓷廠

畫師 (Artist)：未簽名 (Unsigned)

主題 (Subject)：飛翔的小鳥鳥類盤 (Flying Bird Plate)

年代 (Age)：c.1880~1890

尺寸 (Size)：直徑 23.5 公分 (23.5 cm Dia.)

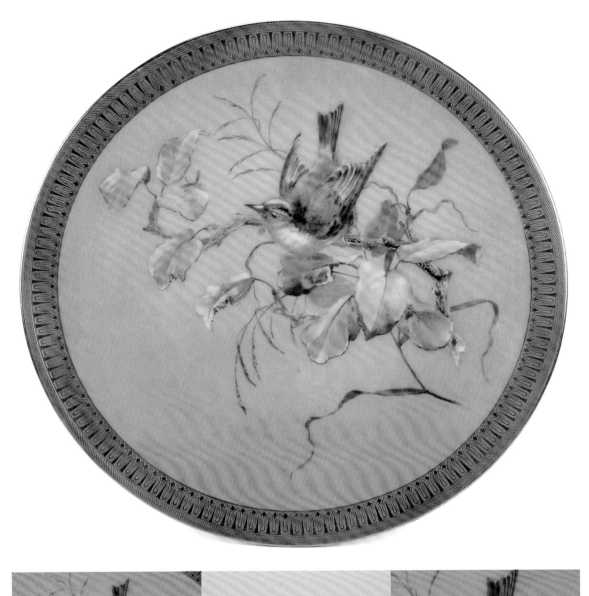

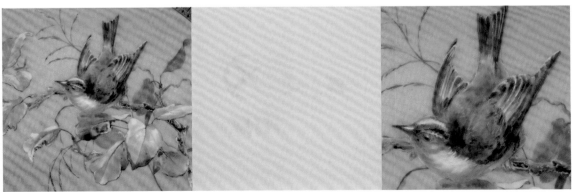

製造者 (Manufacturer)：英國明頓 (Minton) 瓷廠

畫師 (Artist)：未簽名 (Unsigned)

主題 (Subject)：粉底棲枝小鳥盤 (Bird on the Branch Plate)

年代 (Age)：c.1882

尺寸 (Size)：直徑 23.9 公分 (23.9 cm Dia.)

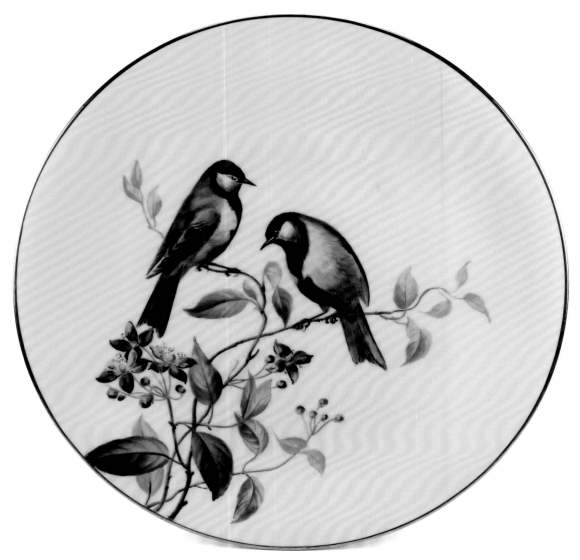

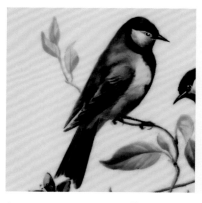

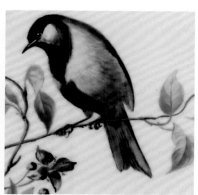

製造者 (Manufacturer)：英國明頓 (Minton) 瓷廠 (Tiffany & Co. 訂製款)

畫師 (Artist)：未簽名 (Unsigned)

主題 (Subject)：棲枝對鳥盤 (Birds on the Branches Plate)

年代 (Age)：c.1880~1891

尺寸 (Size)：直徑 24.4 公分 (24.4 cm Dia.)

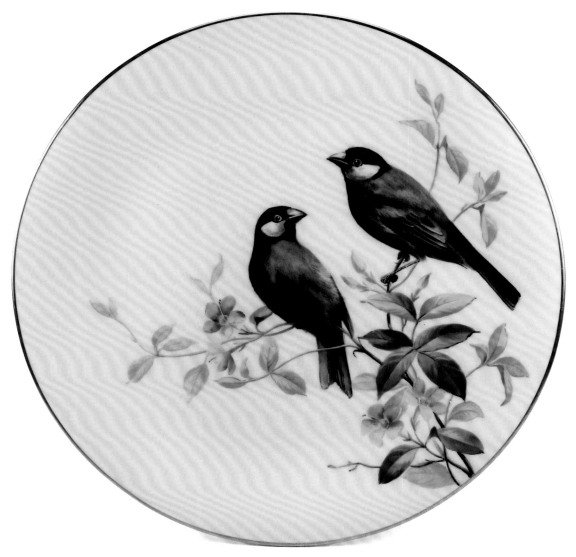

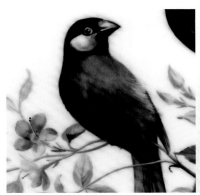 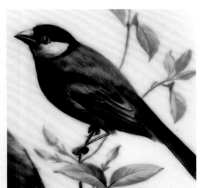

製造者 (Manufacturer)：英國明頓 (Minton) 瓷廠 (Tiffany & Co. 訂製款)

畫師 (Artist)：未簽名 (Unsigned)

主題 (Subject)：棲枝對鳥盤 (Birds on the Branches Plate)

年代 (Age)：c.1880~1891

尺寸 (Size)：直徑 24.3 公分 (24.3 cm Dia.)

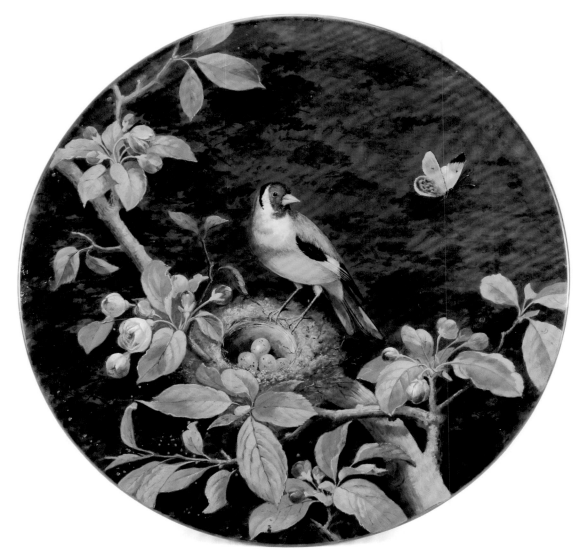

製造者 (Manufacturer)：英國明頓 (Minton) 瓷廠

畫師 (Artist)：未簽名，但歸諸 W. Mussill (Unsigned, but attributed to W. Mussill)

主題 (Subject)：「金翅雀」大盤 ("Goldfinch" Charger)

年代 (Age)：c.1880

尺寸 (Size)：直徑 39.0 公分 (39.0 cm Dia.)

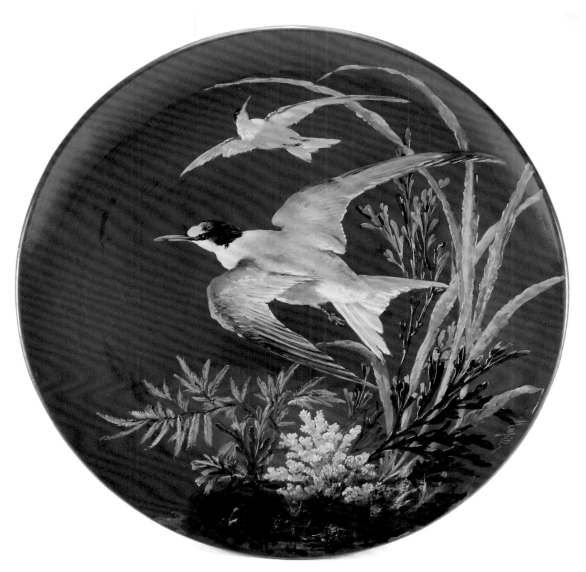

製造者 (Manufacturer)：英國明頓 (Minton) 瓷廠

畫師 (Artist)：W. Mussill

主題 (Subject)：「燕鷗」大盤 ("Terns" Charger)

年代 (Age)：c.1877

尺寸 (Size)：直徑 43.0 公分 (43.0 cm Dia.)

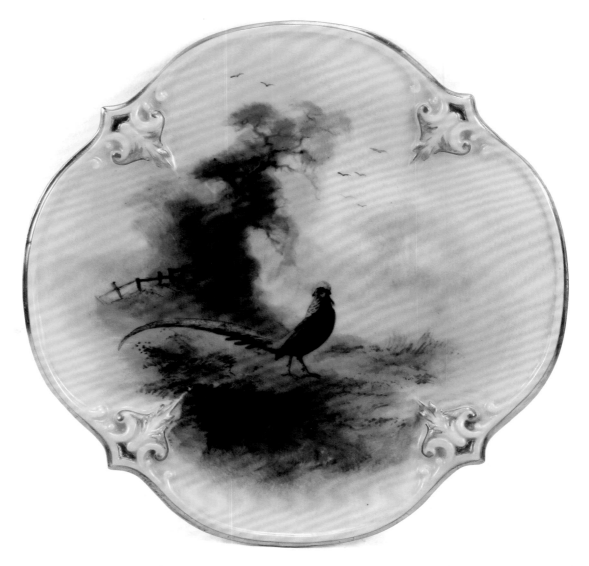

製造者 (Manufacturer)：英國皇家伍斯特 (Royal Worcester) 瓷廠

畫師 (Artist)：W.E. Jarman

主題 (Subject)：哈德利風格「紅腹錦雞」小碟 (Hadley Style "Golden Pheasant" Dish)

年代 (Age)：c.1905

尺寸 (Size)：直徑 13.6 公分 (13.6 cm Dia.)

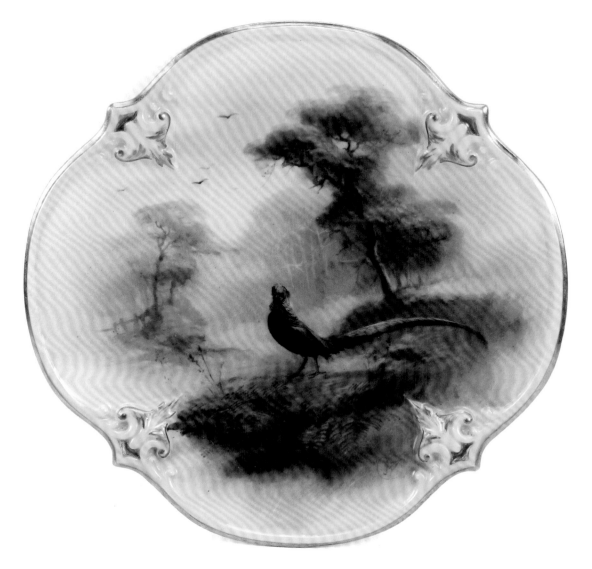

製造者 (Manufacturer)：英國皇家伍斯特 (Royal Worcester) 瓷廠

畫師 (Artist)：W.E. Jarman

主題 (Subject)：哈德利風格「紅腹錦雞」小碟 (Hadley Style "Golden Pheasant" Dish)

年代 (Age)：c.1905

尺寸 (Size)：直徑 13.6 公分 (13.6 cm Dia.)

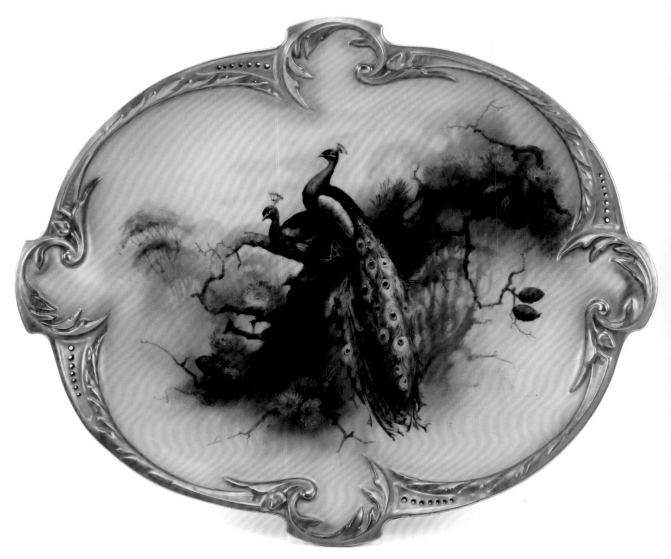

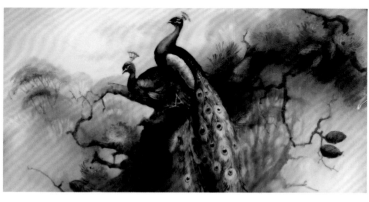

製造者 (Manufacturer)：英國皇家伍斯特 (Royal Worcester) 瓷廠

畫師 (Artist)：W.E. Jarman

主題 (Subject)：哈德利風格「孔雀」盤 (Hadley Style "Peacocks" Tray)

年代 (Age)：c.1910

尺寸 (Size)：長寬 27.2 x 23.2 公分 (27.2 x 23.2 cm)

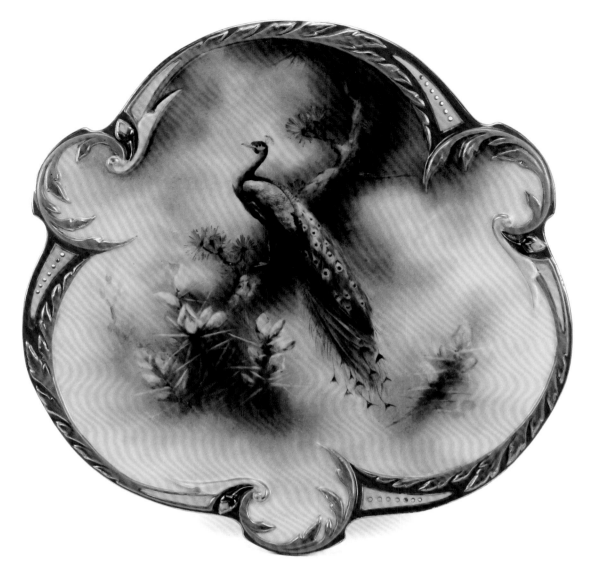

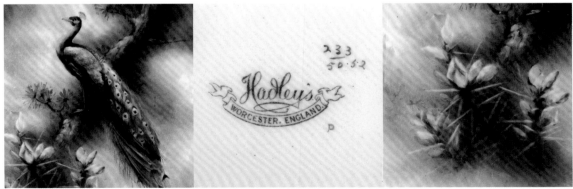

製造者 (Manufacturer)：英國皇家伍斯特 (Royal Worcester) 瓷廠 Hadley 時期

畫師 (Artist)：未簽名 (Unsigned)

主題 (Subject)：哈德利風格「孔雀」盤 (Hadley Style "Peacock" Plate)

年代 (Age)：c.1902~1905

尺寸 (Size)：直徑 22.0 公分 (22.0 cm Dia.)

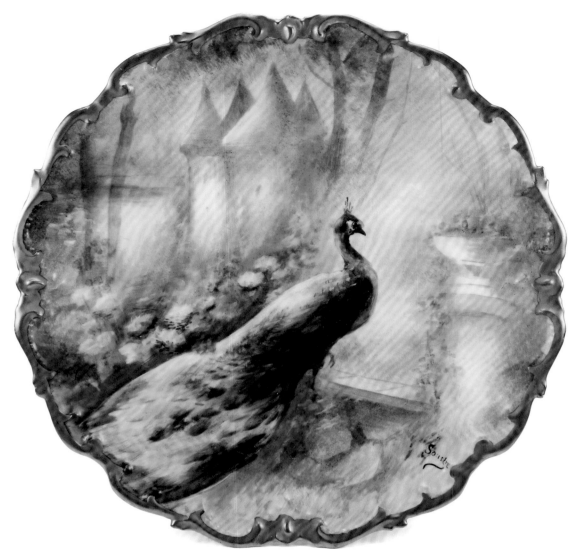

製造者 (Manufacturer)：法國利摩日 (Limoges France) 瓷廠

畫師 (Artist)：Soustre

主題 (Subject)：「孔雀」盤 ("Peacock" Plate)

年代 (Age)：c.1891+

尺寸 (Size)：直徑 27.2 公分 (27.2 cm Dia.)

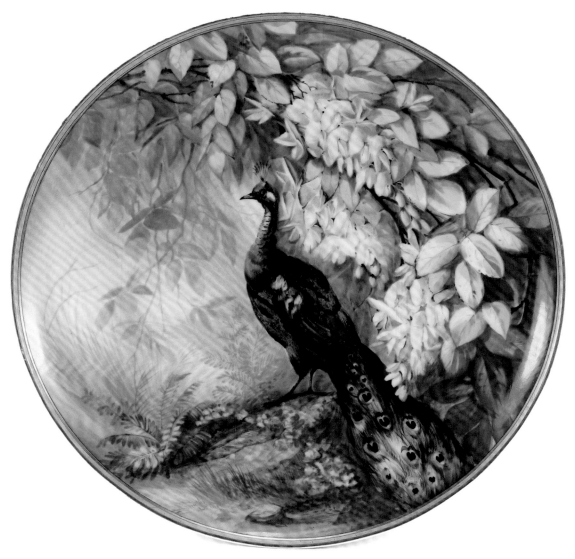

製造者 (Manufacturer)：Unmarked, 但歸諸法國利摩日風格 (Limoges Style) 瓷廠

畫師 (Artist)：未簽名 (Unsigned)

主題 (Subject)：「孔雀」大盤 ("Peacock" Charger)

年代 (Age)：推測約 c.1900

尺寸 (Size)：直徑 34.0 公分 (34.0 cm Dia.)

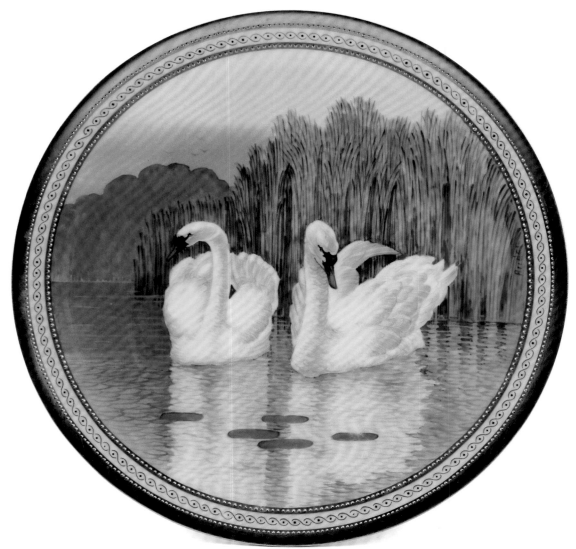

製造者 (Manufacturer)：德國德勒斯登 (Dresden A. Lamm) 彩繪工房

畫師 (Artist)：Ander

主題 (Subject)：「天鵝」盤 ("Swans" Plate)

年代 (Age)：c.1940s

尺寸 (Size)：直徑 21.4 公分 (21.4 cm Dia.)

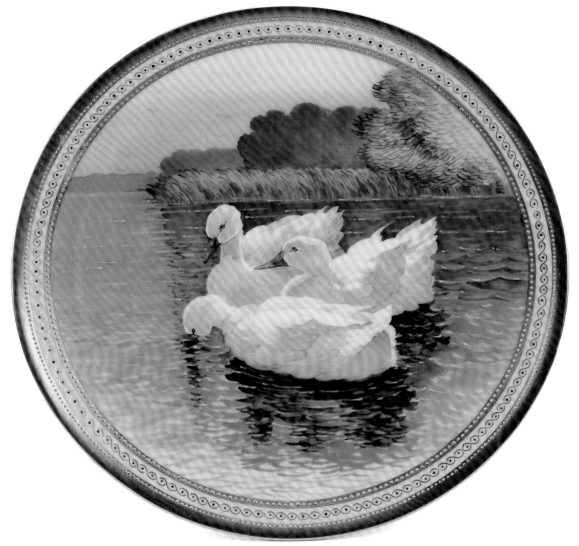

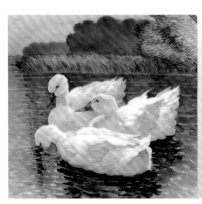

製造者 (Manufacturer)：德國德勒斯登 (Dresden A. Lamm) 彩繪工房

書師 (Artist)：Ander

主題 (Subject)：「天鵝」盤 ("Swans" Plate)

年代 (Age)：c.1940s

尺寸 (Size)：直徑 21.4 公分 (21.4 cm Dia.)

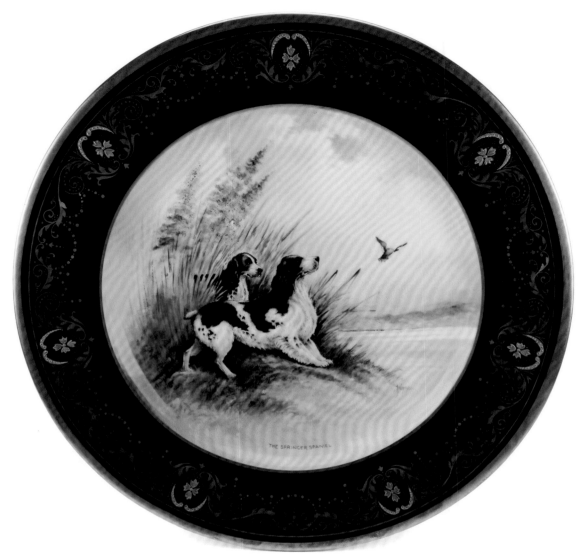

製造者 (Manufacturer)：英國安茲麗 (Aynsley) 瓷廠

畫師 (Artist)：F. Shaw

主題 (Subject)：「斯伯林格斯班尼犬」狗盤 ("The Springer Spaniel" Plate)

年代 (Age)：c.1939~1971

尺寸 (Size)：直徑 26.8 公分 (26.8 cm Dia.)

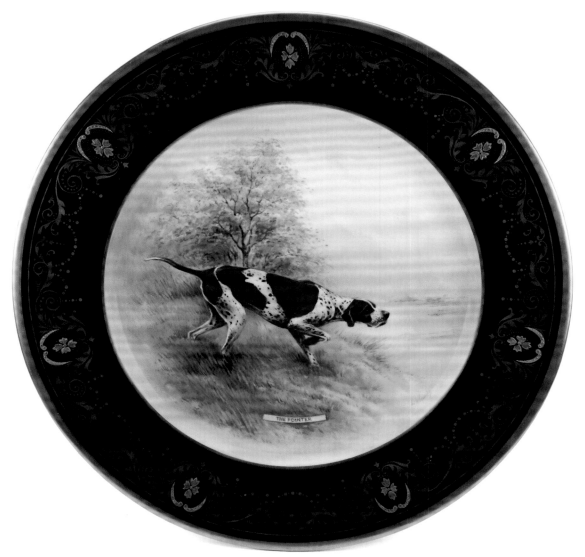

製造者 (Manufacturer)：英國安茲麗 (Aynsley) 瓷廠

畫師 (Artist)：L. Hoodhouie

主題 (Subject)：「波音達獵犬」狗盤 ("The Pointer" Plate)

年代 (Age)：c.1939~1971

尺寸 (Size)：直徑 26.7 公分 (26.7 cm Dia.)

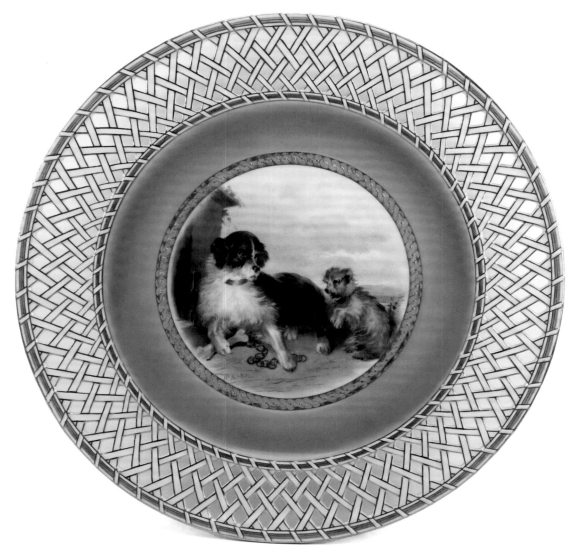

製造者 (Manufacturer)：英國明頓 (Minton) 瓷廠

畫師 (Artist)：H. Mitchell

主題 (Subject)：鏤空邊飾對狗盤 (Dogs Plate)

年代 (Age)：c.1871

尺寸 (Size)：直徑 24.8 公分 (24.8 cm Dia.)

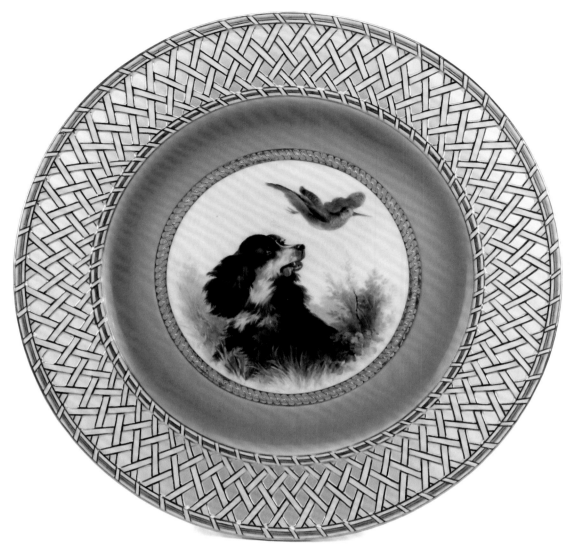

製造者 (Manufacturer)：英國明頓 (Minton) 瓷廠

畫師 (Artist)：H. Mitchell

主題 (Subject)：鏤空邊飾獵狗盤 (Hunting Dog Plate)

年代 (Age)：c.1871

尺寸 (Size)：直徑 24.8 公分 (24.8 cm Dia.)

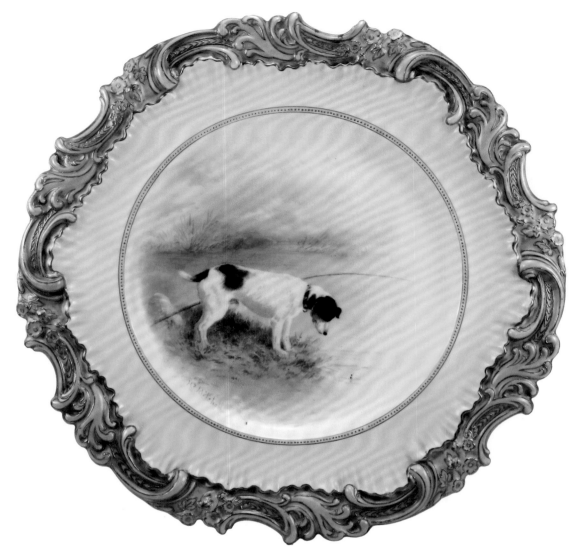

製造者 (Manufacturer)：英國皇家道頓 (Royal Doulton) 瓷廠

畫師 (Artist)：H. Mitchell

主題 (Subject)：「傑克羅素㹴犬」狗盤 ("Jack Russell" Plate)

年代 (Age)：c.1890s

尺寸 (Size)：直徑 23.8 公分 (23.8 cm Dia.)

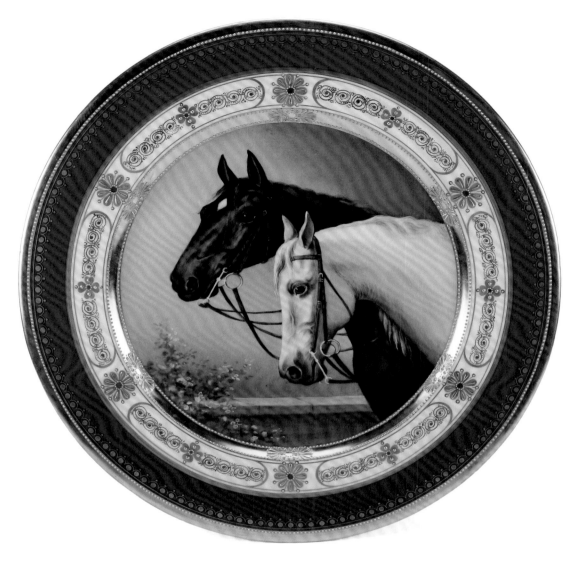

製造者 (Manufacturer)：德國柏林 (KPM Berlin) 素瓷 (Dresden A. Lamm) 彩繪

畫師 (Artist)：未簽名 (Unsigned)

主題 (Subject)：黑馬與白馬盤 (Horses Plate)

年代 (Age)：c.1887~1890

尺寸 (Size)：直徑 25.5 公分 (25.5 cm Dia.)

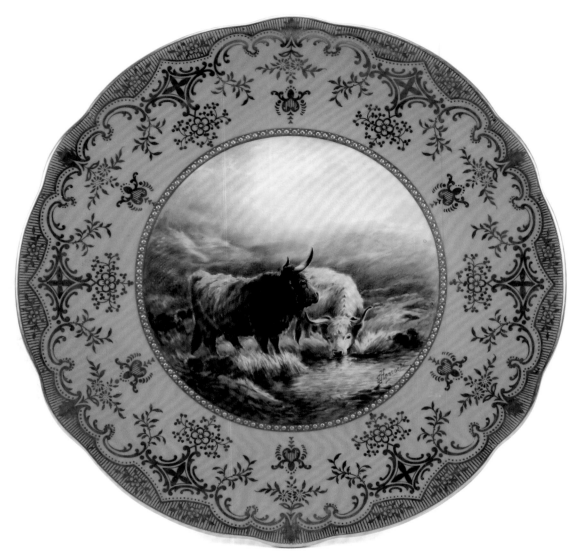

製造者 (Manufacturer)：英國煤港 (Coalport) 瓷廠

畫師 (Artist)：J. Hancock

主題 (Subject)：「蘇格蘭高原牛」盤 ("Highland Cattles" Plate)

年代 (Age)：c.1890~1926

尺寸 (Size)：直徑 23.0 公分 (23.0 cm Dia.)

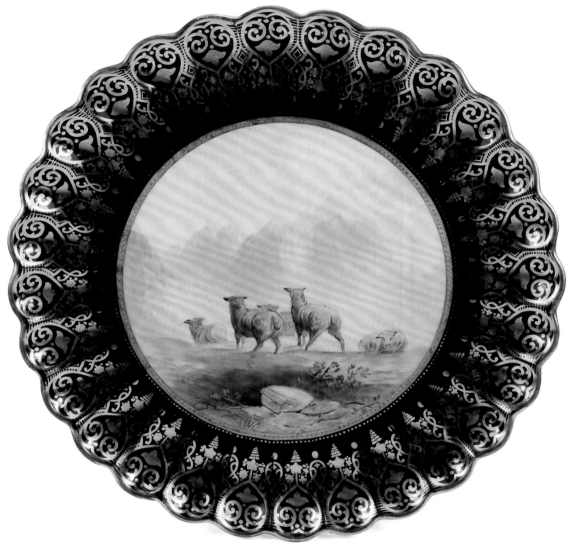

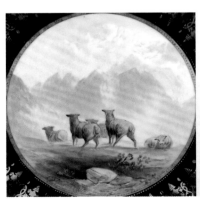

製造者 (Manufacturer)：英國斯波德科普蘭 (Spode Copeland) 瓷廠

畫師 (Artist)：未簽名 (Unsigned)

主題 (Subject)：羊群盤 (Sheep Plate)

年代 (Age)：c.1883

尺寸 (Size)：直徑 20.8 公分 (20.8 cm Dia.)

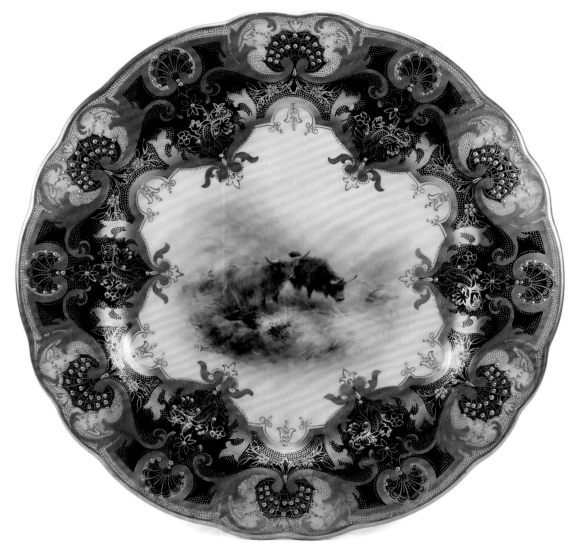

製造者 (Manufacturer)：英國皇家伍斯特 (Royal Worcester) 瓷廠

畫師 (Artist)：H. Stinton

主題 (Subject)：「蘇格蘭高原牛」盤 ("Highland Cattles" Plate)

年代 (Age)：c.1924

尺寸 (Size)：直徑 23.0 公分 (23.0 cm Dia.)

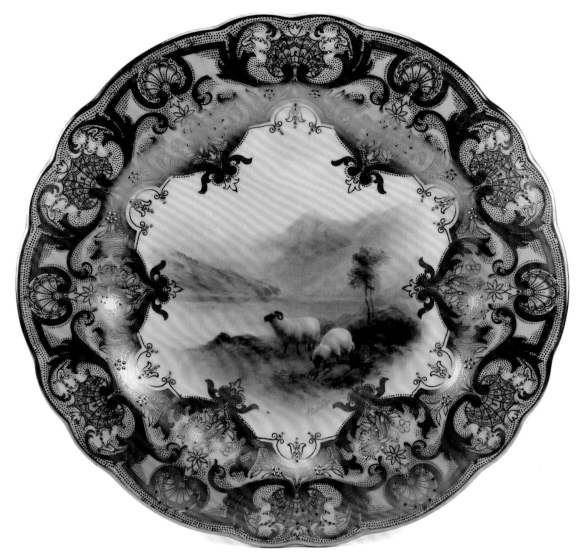

製造者 (Manufacturer)：英國皇家伍斯特 (Royal Worcester) 瓷廠

畫師 (Artist)：H. Davis

主題 (Subject)：「黑面羊」盤 ("Black-Face Sheep" Plate)

年代 (Age)：c.1926

尺寸 (Size)：直徑 23.2 公分 (23.2 cm Dia.)

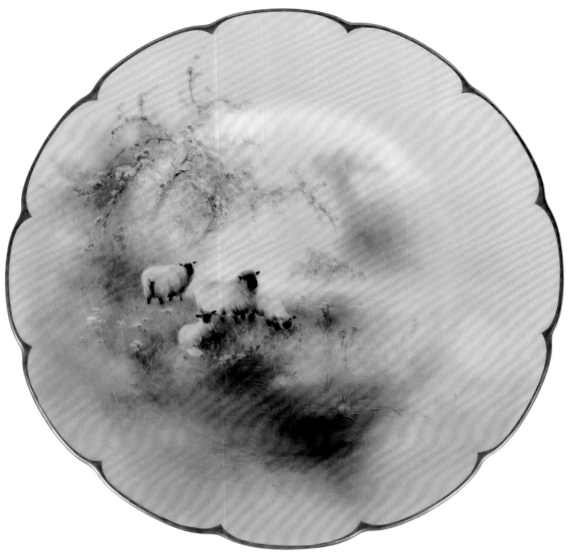

製造者 (Manufacturer)：英國皇家伍斯特 (Royal Worcester) 瓷廠

畫師 (Artist)：H. Davis

主題 (Subject)：「黑面羊」盤 ("Black-Face Sheep" Plate)

年代 (Age)：c.1912

尺寸 (Size)：直徑 27.0 公分 (27.0 cm Dia.)

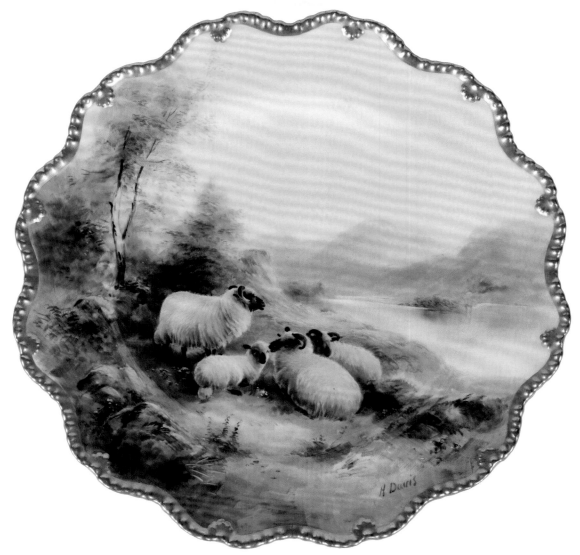

製造者 (Manufacturer)：英國皇家伍斯特 (Royal Worcester) 瓷廠

畫師 (Artist)：H. Davis

主題 (Subject)：「黑面羊」盤 ("Black-Face Sheep" Plate)

年代 (Age)：c.1925

尺寸 (Size)：直徑 24.0 公分 (24.0 cm Dia.)

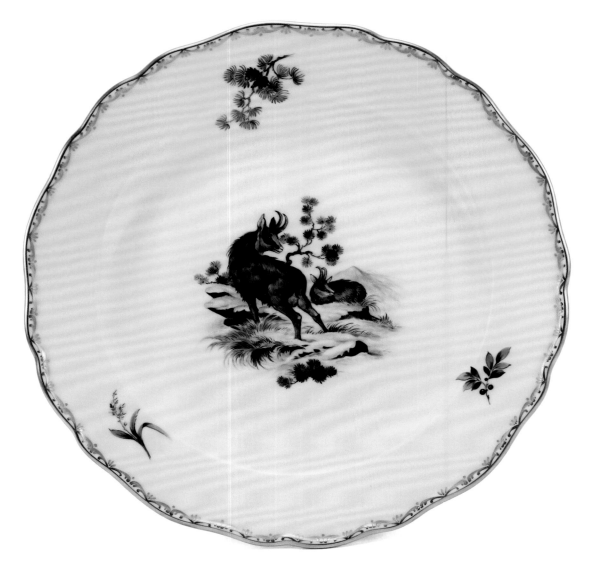

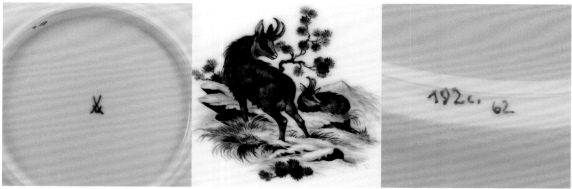

製造者 (Manufacturer)：德國麥森 (Meissen) 瓷廠

畫師 (Artist)：編號 62 (Artist's number 62)

主題 (Subject)：六個野生動物點心盤 (6 Pieces of "Wild Animal" Plates)

年代 (Age)：c.1951~1953

尺寸 (Size)：直徑 18.3 公分 (18.3 cm Dia.)

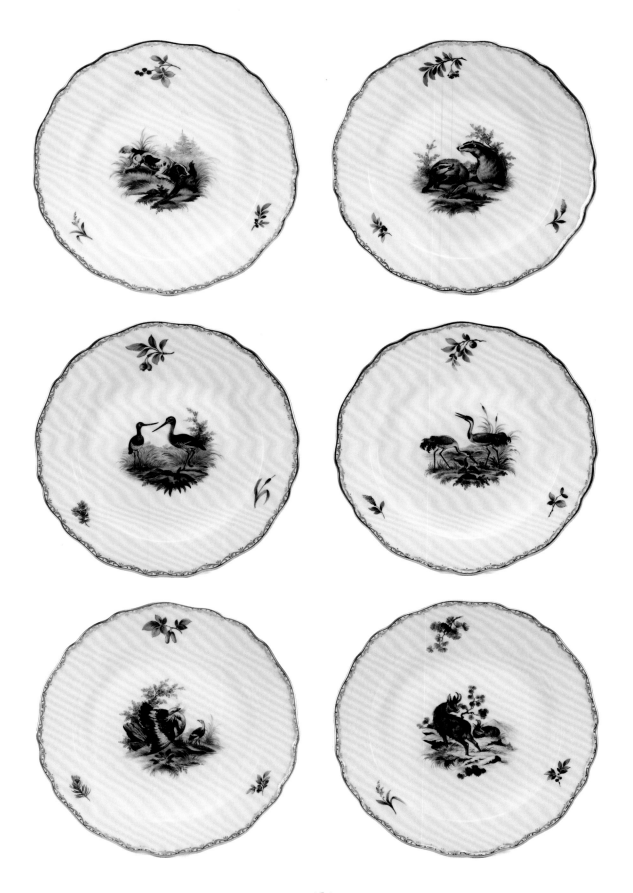

Chapter 3: Botanicals

植物

(1) 玫瑰 (Roses)

(2) 其他花卉 (Other Flowers)

(3) 水果 (Fruits)

(4) 靜物寫生 (Still Life)

(5) 布朗斯朵夫畫風 (Braunsdorf Style)

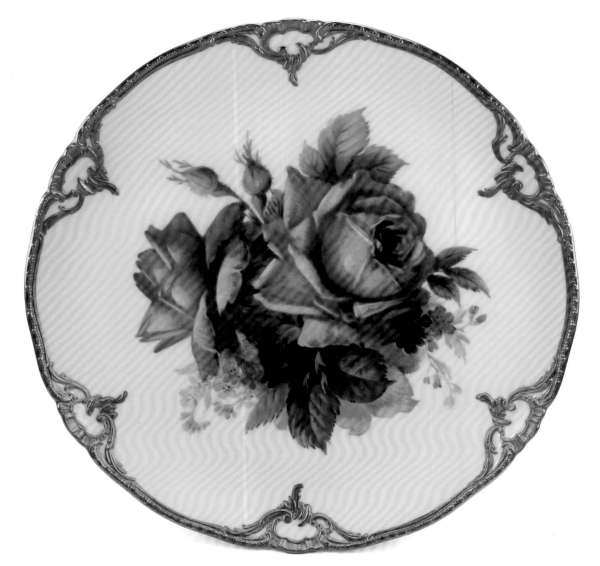

製造者 (Manufacturer)：德國柏林 (KPM Berlin) 瓷廠

畫師 (Artist)：未簽名 (Unsigned)

主題 (Subject)：自然寫實畫風玫瑰盤 (Naturalism Roses Plate)

年代 (Age)：c.1911~1992

尺寸 (Size)：直徑 22.0 公分 (22.0 cm Dia.)

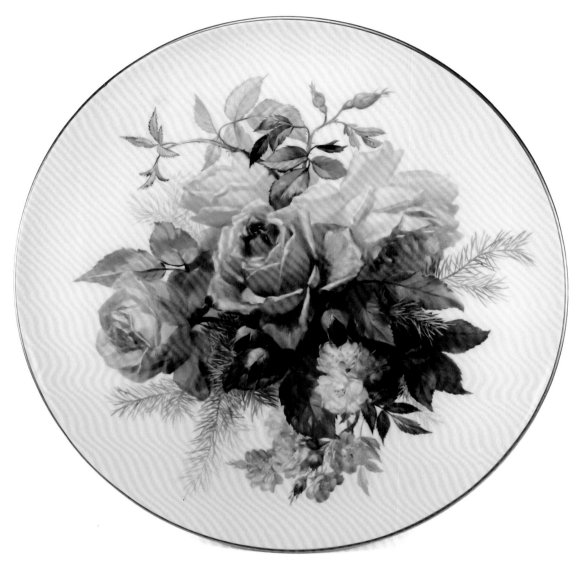

製造者 (Manufacturer)：德國柏林 (KPM Berlin) 瓷廠

畫師 (Artist)：未簽名 (Unsigned)

主題 (Subject)：自然寫實畫風玫瑰大盤 (Naturalism Roses Charger)

年代 (Age)：c.1832~1992

尺寸 (Size)：直徑 35.0 公分 (35.0 cm Dia.)

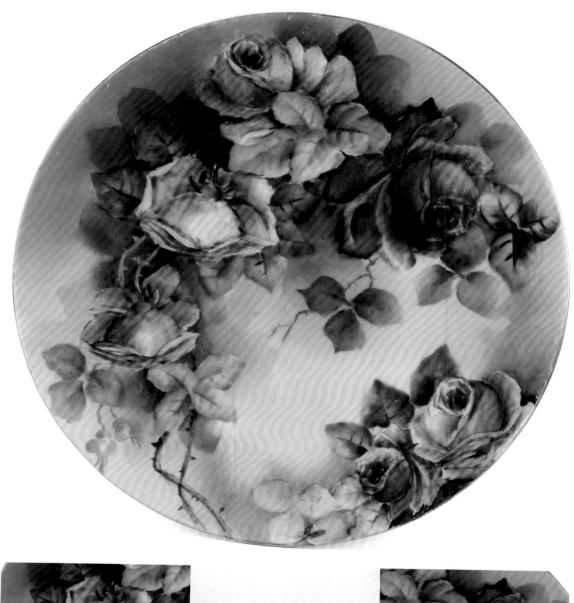

製造者 (Manufacturer)：德國羅森泰 (Rosenthal) 瓷廠

畫師 (Artist)：Reed

主題 (Subject)：粉紅玫瑰盤 (Pink Roses Plate)

年代 (Age)：c.1891~1904

尺寸 (Size)：直徑 24.4 公分 (24.4 cm Dia.)

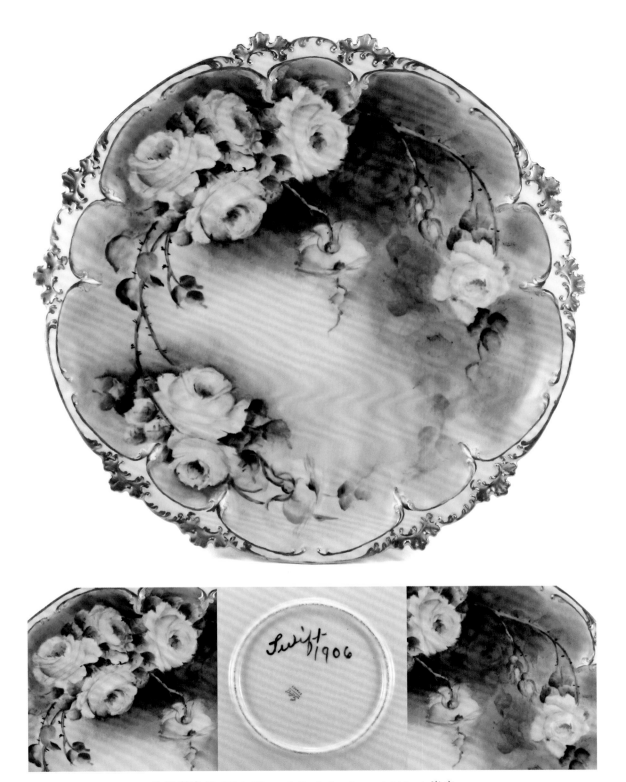

製造者 (Manufacturer)：法國利摩日 GDA (Gerard, Dufraisseix, and Abbot) 瓷廠

畫師 (Artist)：Swift

主題 (Subject)：黃玫瑰大盤 (Yellow Roses Charger)

年代 (Age)：c.1906

尺寸 (Size)：直徑 33.0 公分 (33.0 cm Dia.)

製造者 (Manufacturer)：法國利摩日 JPL (Jean Pouyat Limoges) 瓷廠

畫師 (Artist)：未簽名 (Unsigned)

主題 (Subject)：玫瑰花大盤 (Roses Charger)

年代 (Age)：c.1890~1932

尺寸 (Size)：長寬 40.0 x 37.0 公分 (40.0 x 37.0 cm)

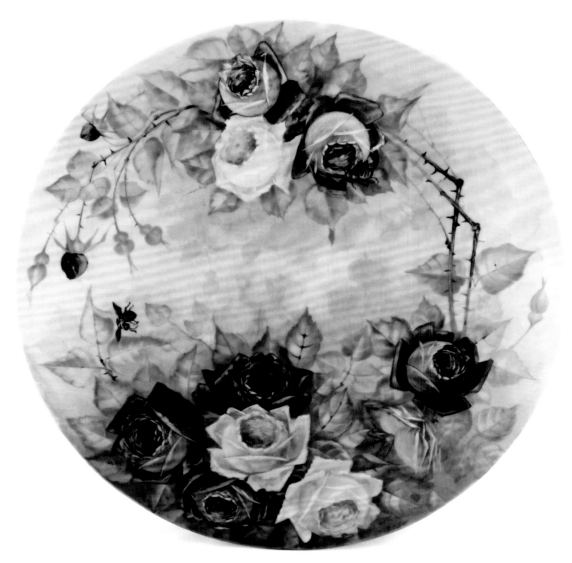

製造者 (Manufacturer)：法國利摩日 T&V (Tressemann & Vogt) 瓷廠

畫師 (Artist)：Mayers

主題 (Subject)：雙色玫瑰大盤 (Roses and Bees Charger)

年代 (Age)：c.1905

尺寸 (Size)：直徑 40.0 公分 (40.0 cm Dia.)

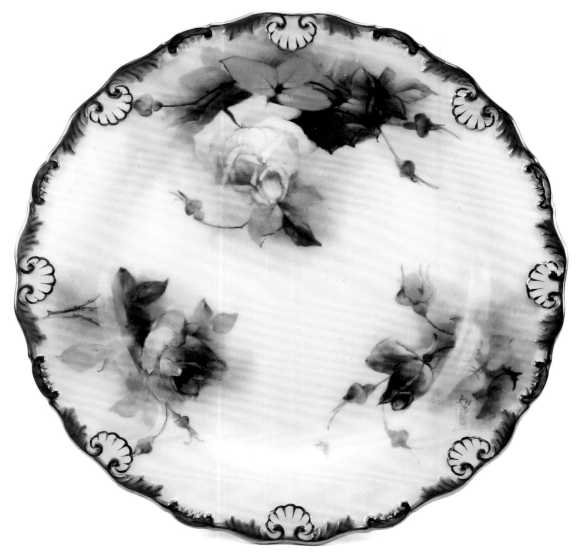

 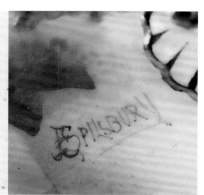

製造者 (Manufacturer)：英國皇家伍斯特 (Royal Worcester) 瓷廠

畫師 (Artist)：E. Spilsbury

主題 (Subject)：哈德利風格玫瑰花盤 (Hadley Style Roses Plate)

年代 (Age)：c.1918

尺寸 (Size)：直徑 22.6 公分 (22.6 cm Dia.)

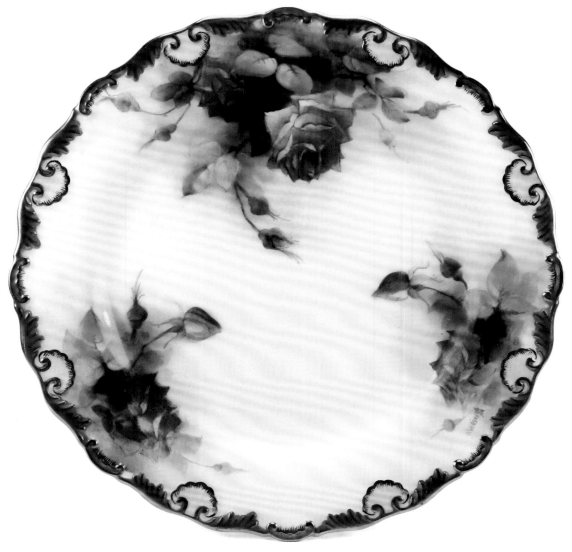

製造者 (Manufacturer)：英國皇家伍斯特 (Royal Worcester) 瓷廠

畫師 (Artist)：E. Spilsbury

主題 (Subject)：哈德利風格玫瑰花盤 (Hadley Style Roses Plate)

年代 (Age)：c.1917

尺寸 (Size)：直徑 22.6 公分 (22.6 cm Dia.)

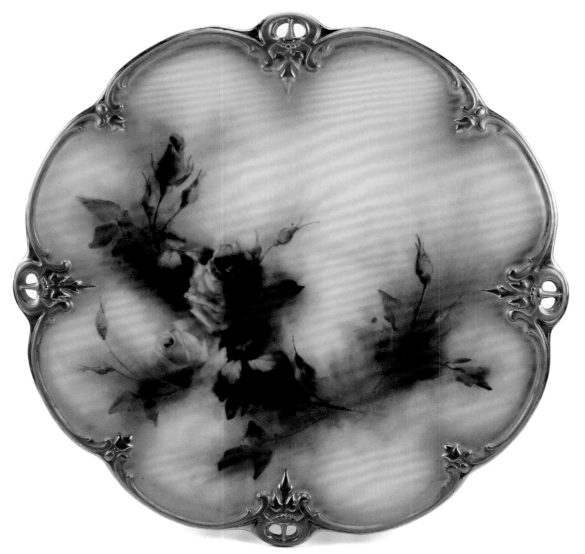

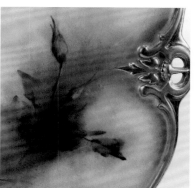

製造者 (Manufacturer)：英國皇家伍斯特 (Royal Worcester) 瓷廠 Hadley 時期

畫師 (Artist)：Charles White (畫師編號 － Artist's number 6)

主題 (Subject)：哈德利風格玫瑰花盤 (Hadley Style Roses Plate)

年代 (Age)：c.1902~1905

尺寸 (Size)：直徑 22.3 公分 (22.3 cm Dia.)

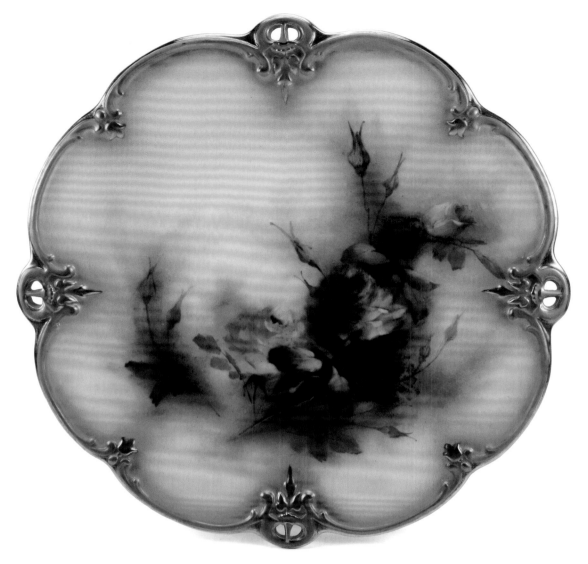

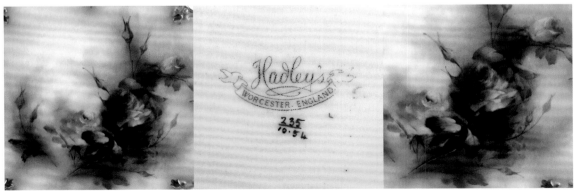

製造者 (Manufacturer)：英國皇家伍斯特 (Royal Worcester) 瓷廠 Hadley 時期

畫師 (Artist)：Charles White (畫師編號－Artist's number 6)

主題 (Subject)：哈德利風格玫瑰花盤 (Hadley Style Roses Plate)

年代 (Age)：c.1902~1905

尺寸 (Size)：直徑 22.3 公分 (22.3 cm Dia.)

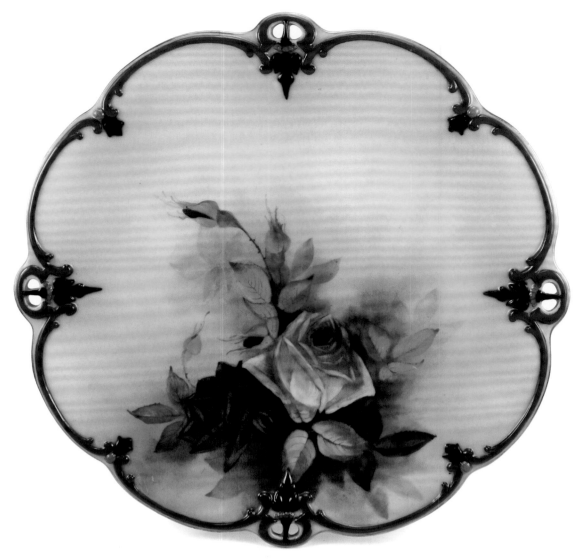

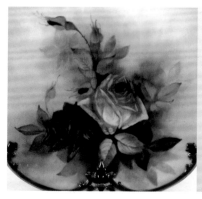

製造者 (Manufacturer)：英國皇家伍斯特 (Royal Worcester) 瓷廠

畫師 (Artist)：未簽名 (Unsigned)

主題 (Subject)：哈德利風格玫瑰花盤 (Hadley Style Roses Plate)

年代 (Age)：c.1911

尺寸 (Size)：直徑 22.8 公分 (22.8 cm Dia.)

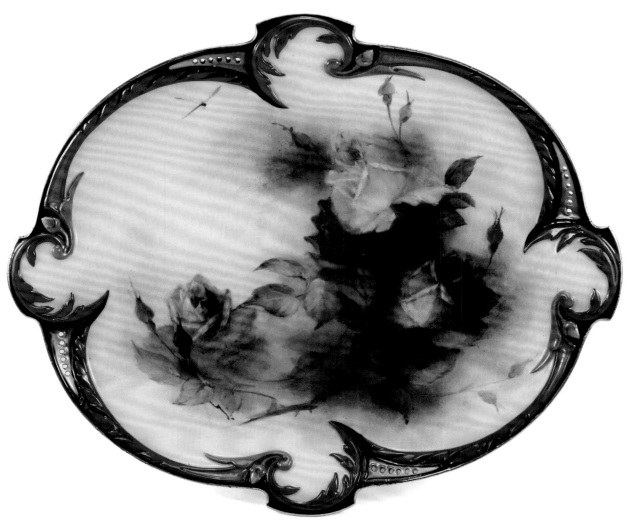

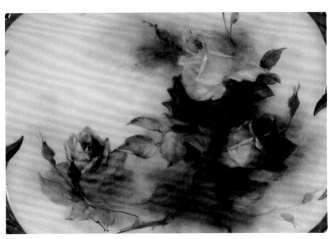

製造者 (Manufacturer)：英國皇家伍斯特 (Royal Worcester) 瓷廠 Hadley 時期

畫師 (Artist)：Jenny Lander (畫師編號－Artist's number 4)

主題 (Subject)：哈德利風格玫瑰盤 (Hadley Style Roses Tray)

年代 (Age)：c.1900~1902

尺寸 (Size)：長寬 26.6 x 22.7 公分 (26.6 x 22.7 cm)

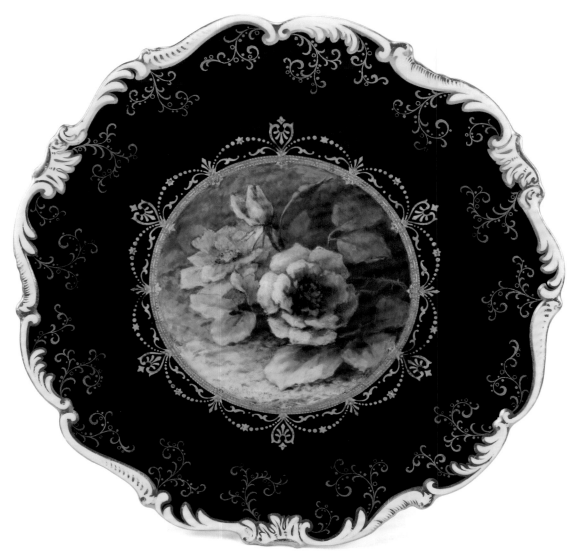

製造者 (Manufacturer)：英國煤港 (Coalport) 瓷廠

畫師 (Artist)：F.H. Chiver

主題 (Subject)：粉紅玫瑰盤 (Pink Roses Plate)

年代 (Age)：c.1890~1926

尺寸 (Size)：直徑 22.3 公分 (22.3 cm Dia.)

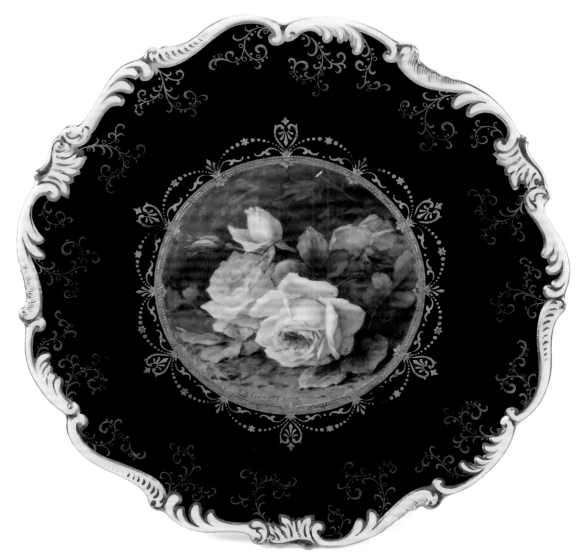

製造者 (Manufacturer)：英國煤港 (Coalport) 瓷廠

畫師 (Artist)：F.H. Chiver

主題 (Subject)：黃玫瑰盤 (Yellow Roses Plate)

年代 (Age)：c.1890~1926

尺寸 (Size)：直徑 22.3 公分 (22.3 cm Dia.)

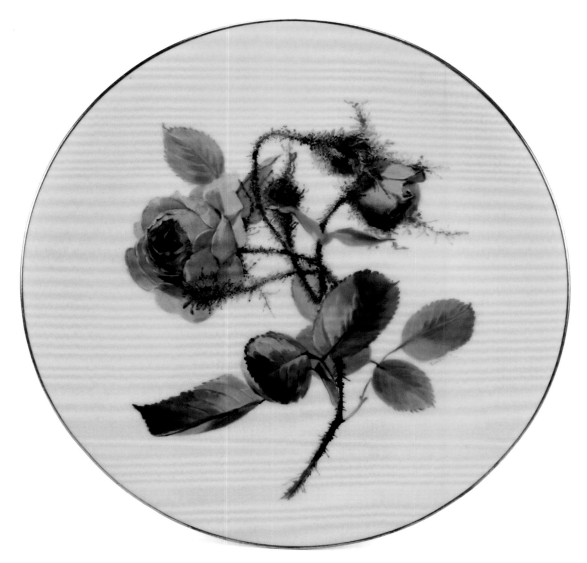

製造者 (Manufacturer)：英國明頓 (Minton) 瓷廠

畫師 (Artist)：R. Pilsbury

主題 (Subject)：七個自然寫實畫風玫瑰盤 (7 Pieces of Naturalism Roses Plates)

年代 (Age)：c.1880~1881

尺寸 (Size)：直徑 24.2 公分 (24.2 cm Dia.)

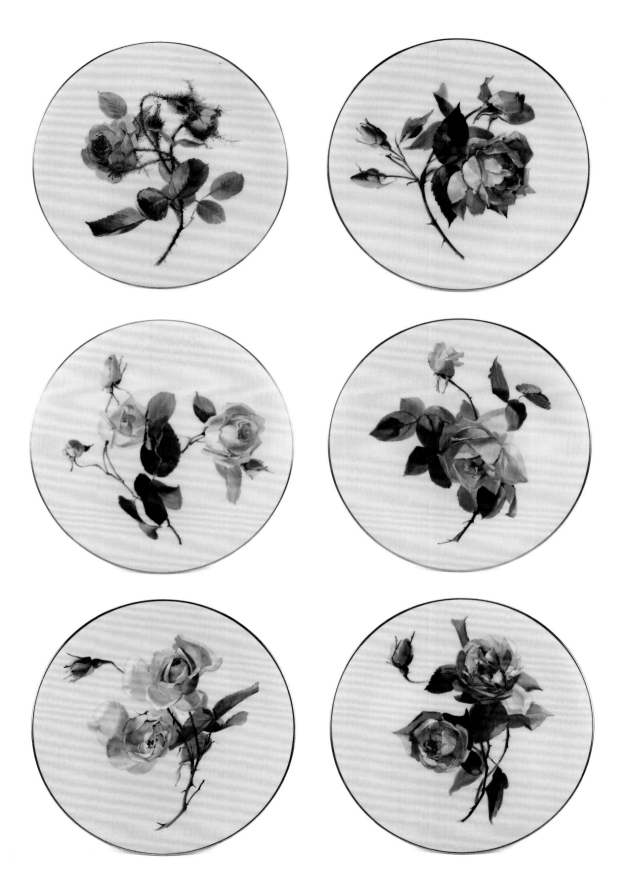

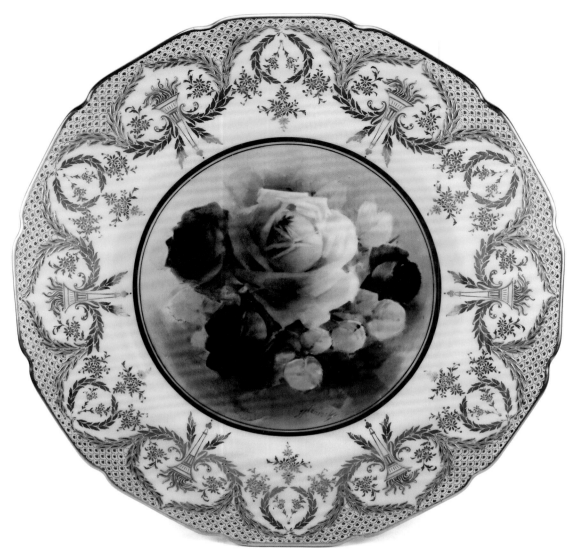

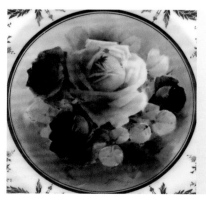

製造者 (Manufacturer)：英國皇家道頓 (Royal Doulton) 瓷廠

畫師 (Artist)：J. Hancock & E. Piper

主題 (Subject)：七個自然寫實畫風玫瑰盤 (7 Pieces of Naturalism Roses Plates)

年代 (Age)：c.1906~1912

尺寸 (Size)：直徑 26.8 公分 (26.8 cm Dia.)

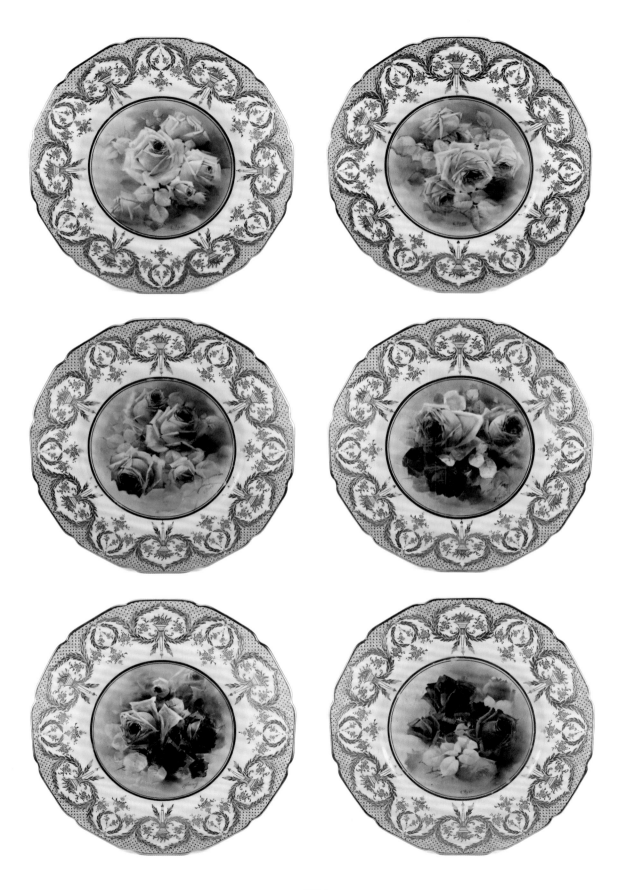

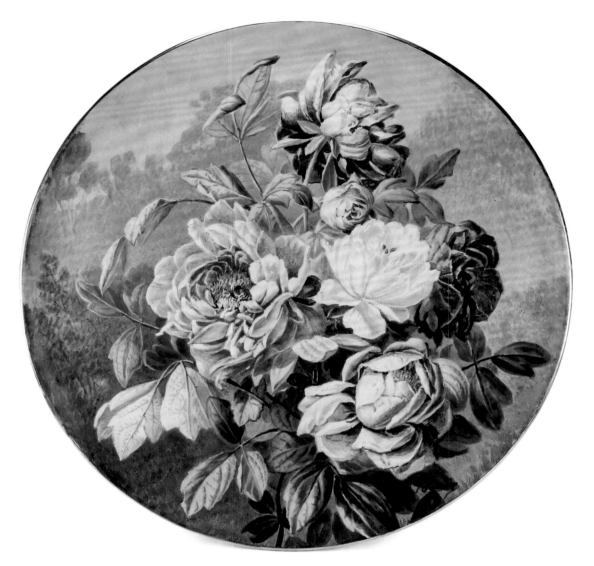

製造者 (Manufacturer)：未標示，但歸諸英國科普蘭瓷廠 (Attributed to Copeland)

畫師 (Artist)：C.F. Hurten

主題 (Subject)：自然寫實畫風玫瑰大盤 (Naturalism Roses Charger)

年代 (Age)：c.1880s~1890s

尺寸 (Size)：直徑 41.8 公分 (41.8 cm Dia.)

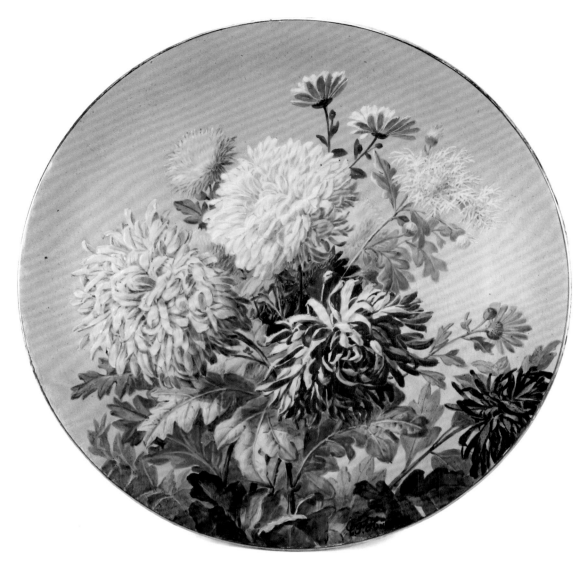

製造者 (Manufacturer)：未標示，但歸諸英國科普蘭瓷廠 (Attributed to Copeland)

畫師 (Artist)：C.F. Hurten

主題 (Subject)：自然寫實畫風菊花大盤 (Naturalism Chrysanthemums Charger)

年代 (Age)：c.1880s~1890s

尺寸 (Size)：直徑 34.0 公分 (34.0 cm Dia.)

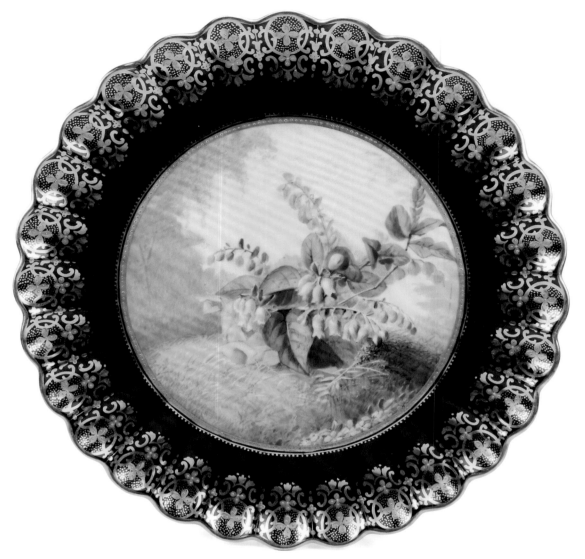

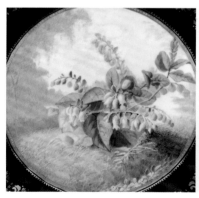

製造者 (Manufacturer)：英國斯波德科普蘭 (Spode Copeland China) 瓷廠

畫師 (Artist)：未簽名，但歸諸 C.F. Hurten (Unsigned, but attributed to C.F. Hurten)

主題 (Subject)：花卉盤 (Floral Plate)

年代 (Age)：c.1883

尺寸 (Size)：直徑 20.8 公分 (20.8 cm Dia.)

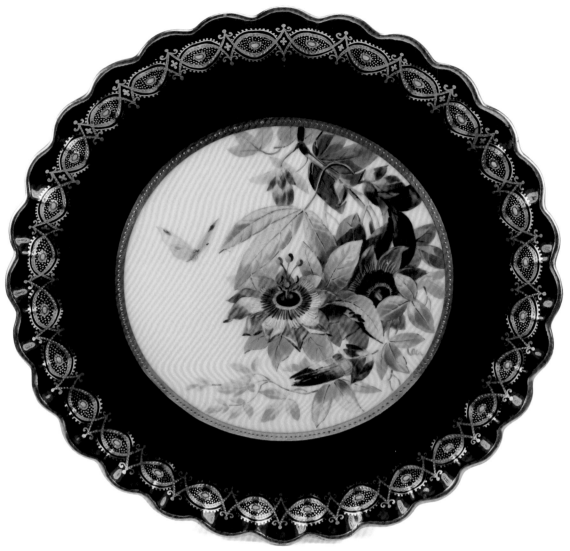

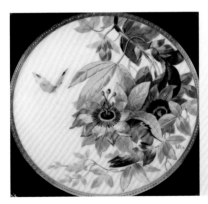

製造者 (Manufacturer)：英國斯波德科普蘭 (Spode Copeland China) 瓷廠

畫師 (Artist)：未簽名，但歸諸 C.F. Hurten (Unsigned, but attributed to C.F. Hurten)

主題 (Subject)：花卉盤 (Floral Plate)

年代 (Age)：c.1883

尺寸 (Size)：直徑 21.0 公分 (21.0 cm Dia.)

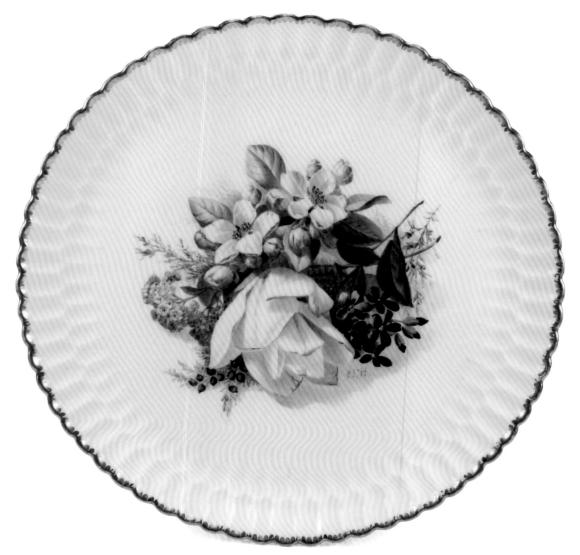

製造者 (Manufacturer)：英國科普蘭 (Copeland China) 瓷廠

畫師 (Artist)：C.F. Hurten

主題 (Subject)：花卉盤 (Floral Plate)

年代 (Age)：c.1850~1890

尺寸 (Size)：直徑 20.7 公分 (20.7 cm Dia.)

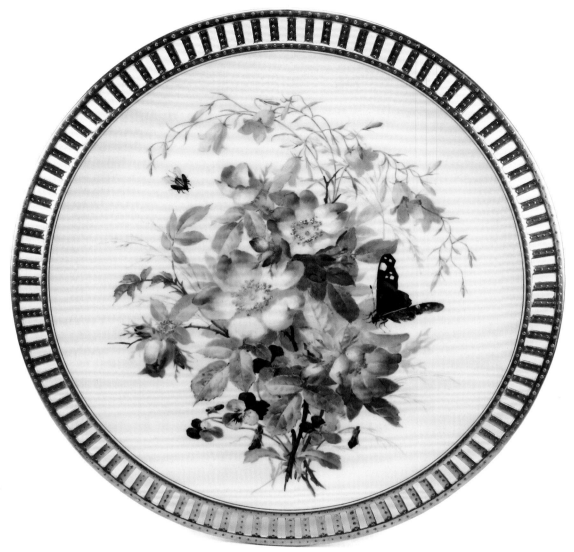

製造者 (Manufacturer)：英國製但瓷廠不詳 (Unidentified, but Made in England)

畫師 (Artist)：未簽名 (Unsigned)

主題 (Subject)：鏤空邊飾花卉盤 (Floral Plate with Pierced Border)

年代 (Age)：c.1875

尺寸 (Size)：直徑 22.7 公分 (22.7 cm Dia.)

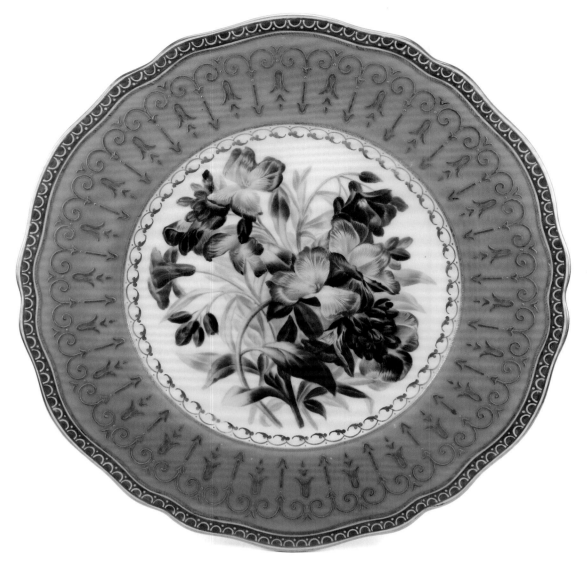

製造者 (Manufacturer)：英國科普蘭 (Copeland China) 瓷廠

畫師 (Artist)：未簽名 (Unsigned)

主題 (Subject)：花卉盤 (Floral Plate)

年代 (Age)：c.1852

尺寸 (Size)：直徑 22.8 公分 (22.8 cm Dia.)

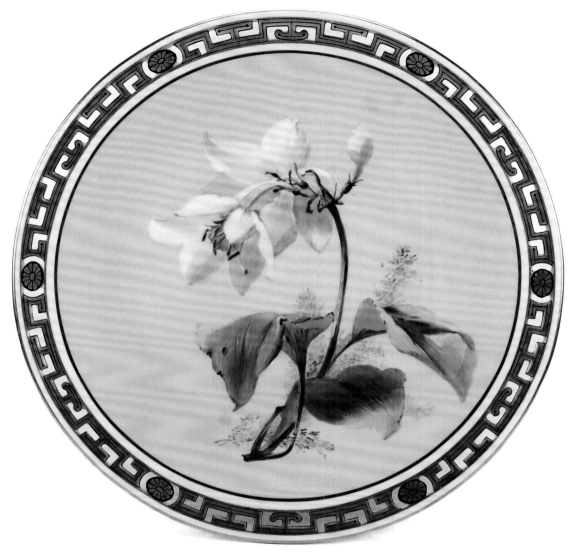

製造者 (Manufacturer)：英國明頓 (Minton) 瓷廠

畫師 (Artist)：未簽名 (Unsigned)

主題 (Subject)：鏤空邊飾蘭花盤 ("Orchids" Plate with Pierced Border)

年代 (Age)：pre c.1883

尺寸 (Size)：直徑 24.2 公分 (24.2 cm Dia.)

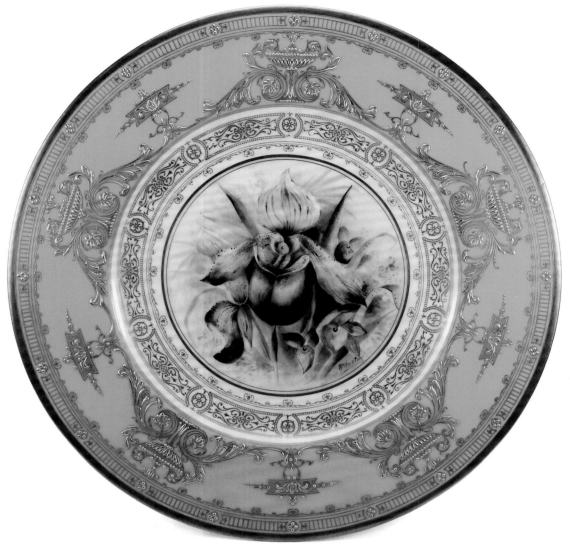

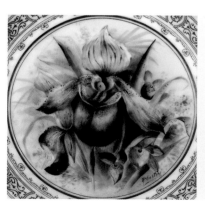

製造者 (Manufacturer)：英國皇家伍斯特 (Royal Worcester) 瓷廠

畫師 (Artist)：R. Austin

主題 (Subject)：七個「蘭花」花卉盤 (7 Pieces of "Orchids" Plates)

年代 (Age)：c.1926

尺寸 (Size)：直徑 27.2 公分 (27.2 cm Dia.)

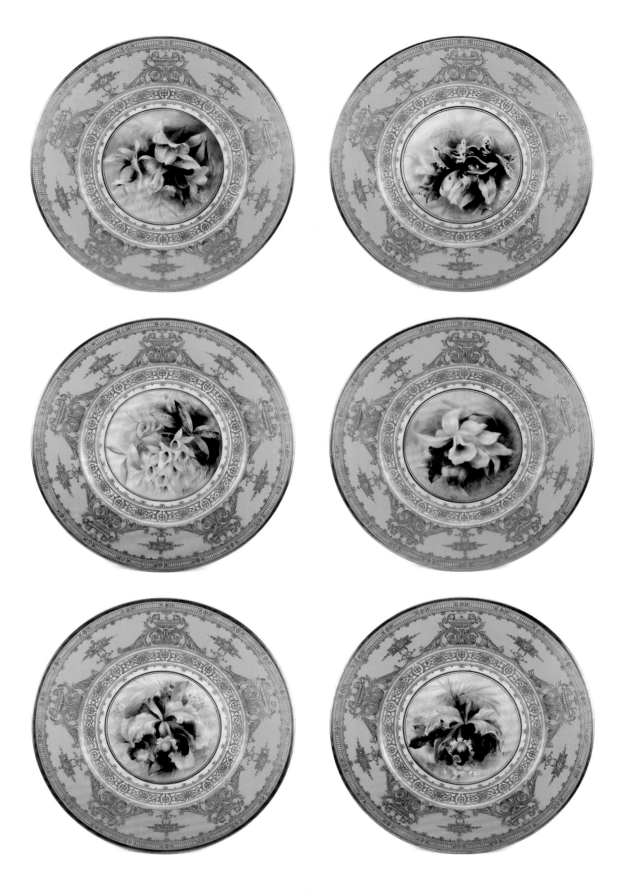

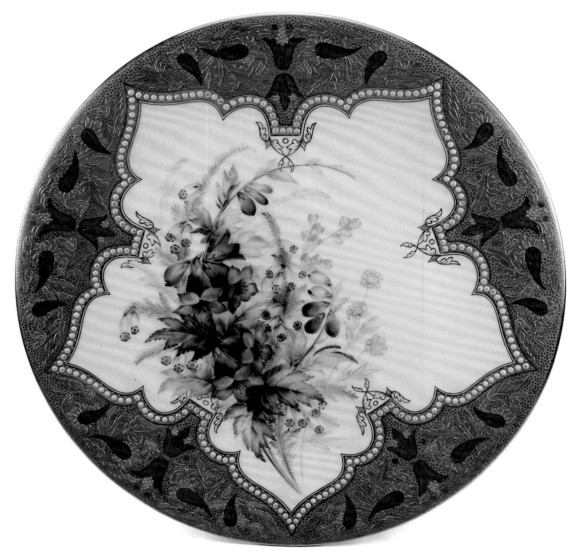

製造者 (Manufacturer)：英國皇家伍斯特 (Royal Worcester) 瓷廠

畫師 (Artist)：未簽名 (Unsigned)

主題 (Subject)：崁珠花卉盤 (Jeweled Floral Plate)

年代 (Age)：c.1882

尺寸 (Size)：直徑 23.2 公分 (23.2 cm Dia.)

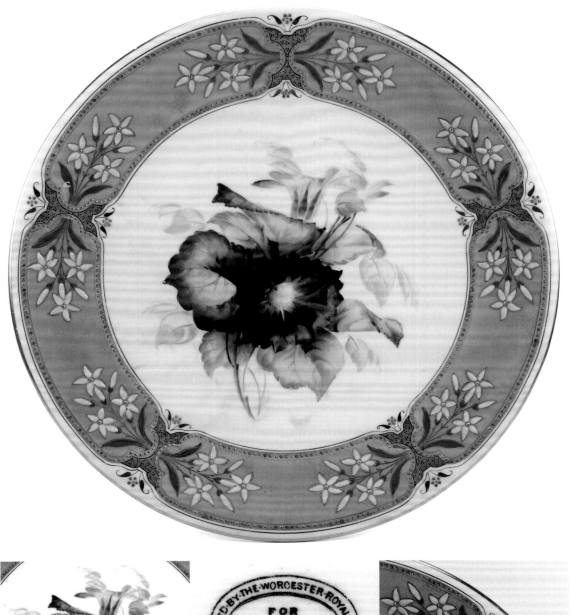

製造者 (Manufacturer)：英國皇家伍斯特 (Royal Worcester) 瓷廠 (Tiffany 訂製款)

畫師 (Artist)：未簽名 (Unsigned)

主題 (Subject)：琺瑯釉花邊花卉盤 (Floral Plate with Enamel Jeweled Border)

年代 (Age)：c.1862~1875

尺寸 (Size)：直徑 23.0 公分 (23.0 cm Dia.)

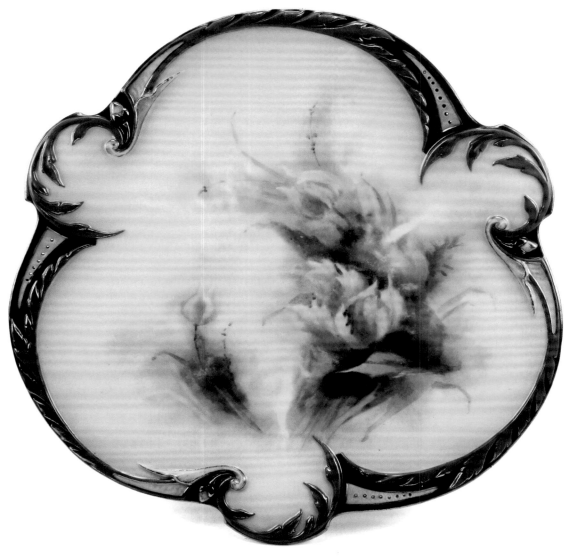

製造者 (Manufacturer)：英國皇家伍斯特 (Royal Worcester) 瓷廠 Hadley 時期

畫師 (Artist)：未簽名 (Unsigned)

主題 (Subject)：哈德利風格花卉盤 (Hadley Style Floral Plate)

年代 (Age)：c.1900~1902

尺寸 (Size)：直徑 22.0 公分 (22.0 cm Dia.)

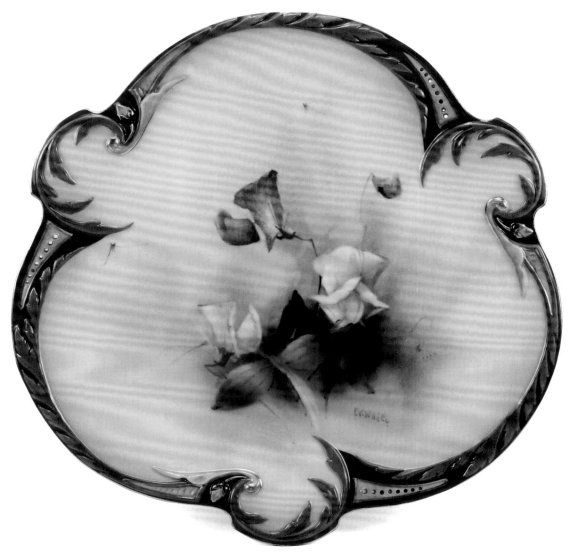

製造者 (Manufacturer)：英國皇家伍斯特 (Royal Worcester) 瓷廠
畫師 (Artist)：C.V. White
主題 (Subject)：哈德利風格「甜豌豆」花卉盤 (Hadley Style "Sweet Peas" Plate)
年代 (Age)：c.1908
尺寸 (Size)：直徑 22.3 公分 (22.3 cm Dia.)

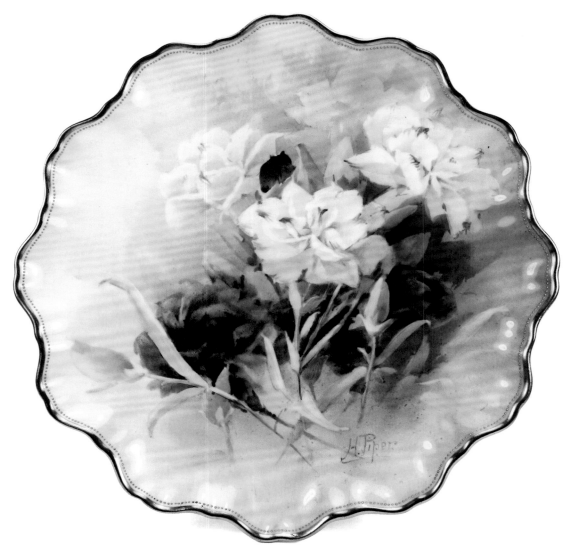

製造者 (Manufacturer)：英國皇家道頓 (Royal Doulton) 瓷廠

畫師 (Artist)：H. Piper

主題 (Subject)：「康乃馨」花卉盤 ("Carnation" Plate)

年代 (Age)：c.1902

尺寸 (Size)：直徑 23.2 公分 (23.2 cm Dia.)

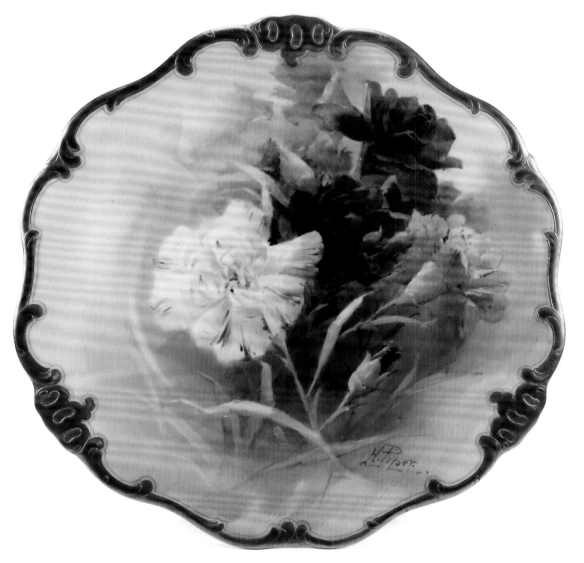

製造者 (Manufacturer)：英國皇家道頓 (Royal Doulton) 瓷廠

畫師 (Artist)：H. Piper

主題 (Subject)：「康乃馨」花卉盤 ("Carnation" Plate)

年代 (Age)：c.1891~1902

尺寸 (Size)：直徑 23.8 公分 (23.8 cm Dia.)

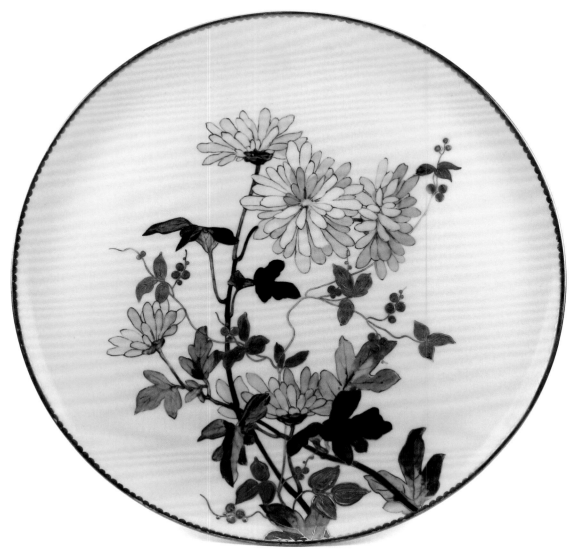

製造者 (Manufacturer)：英國威廉·布朗菲爾德 (William Brownfield & Sons) 瓷廠

畫師 (Artist)：未簽名 (Unsigned)

主題 (Subject)：日式花卉盤 (Japanese Style Floral Plate)

年代 (Age)：c.1884

尺寸 (Size)：直徑 23.2 公分 (23.2 cm Dia.)

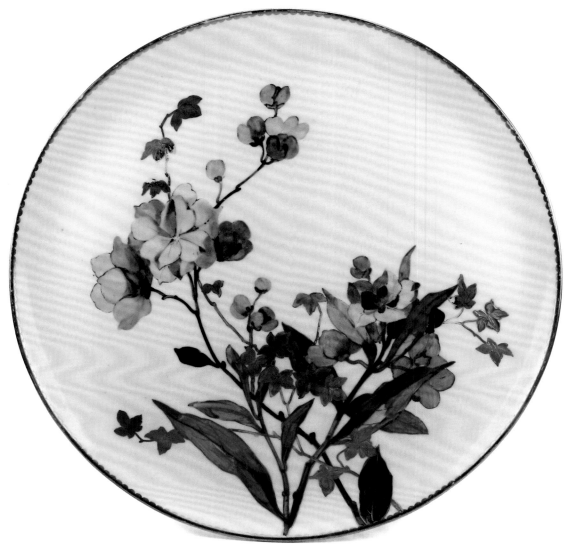

製造者 (Manufacturer)：英國威廉・布朗菲爾德 (William Brownfield & Sons) 瓷廠

畫師 (Artist)：未簽名 (Unsigned)

主題 (Subject)：日式花卉盤 (Japanese Style Floral Plate)

年代 (Age)：c.1884

尺寸 (Size)：直徑 23.2 公分 (23.2 cm Dia.)

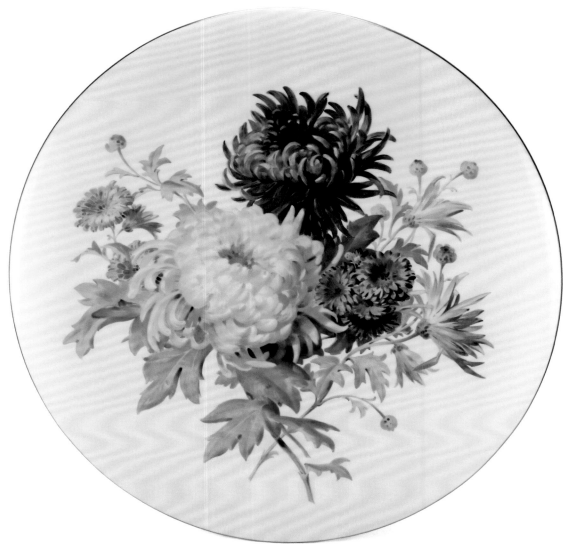

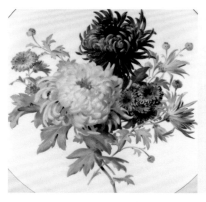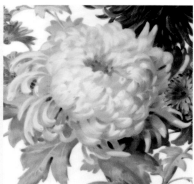

製造者 (Manufacturer)：德國麥森 (Meissen) 瓷廠

畫師 (Artist)：未簽名 (Unsigned)

主題 (Subject)：自然寫實畫風菊花大盤 (Naturalism Chrysanthemums Charger)

年代 (Age)：c.1934~1945

尺寸 (Size)：直徑 34.8 公分 (34.8 cm Dia.)

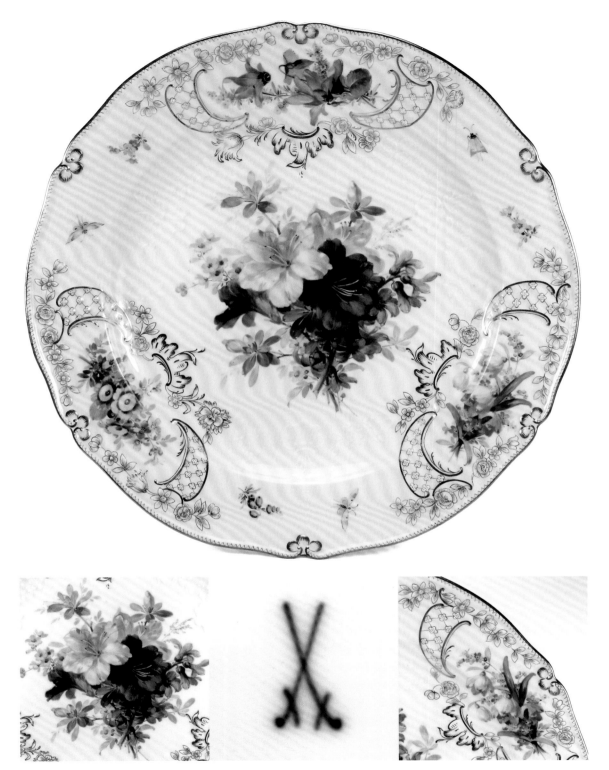

製造者 (Manufacturer)：德國麥森 (Meissen) 瓷廠

畫師 (Artist)：未簽名 (Unsigned)

主題 (Subject)：自然寫實畫風花卉大盤 (Naturalism Floral Charger)

年代 (Age)：c.1850~1924

尺寸 (Size)：直徑 31.5 公分 (31.5 cm Dia.)

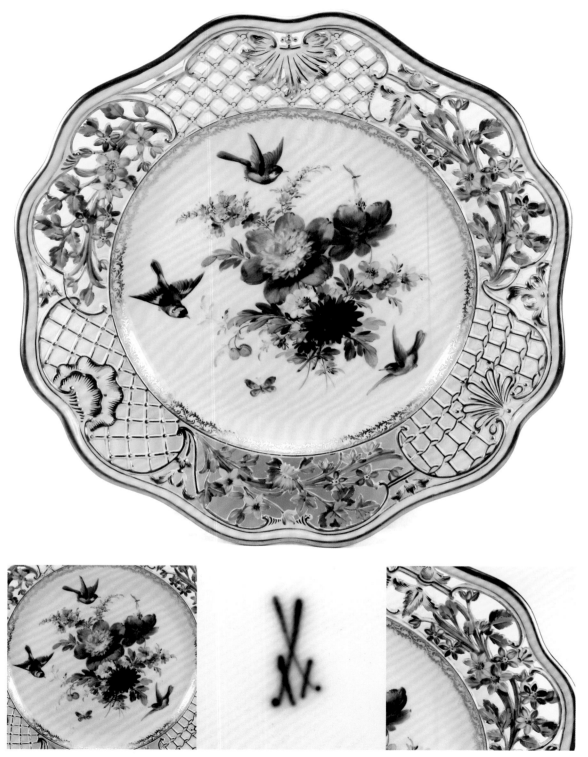

製造者 (Manufacturer)：德國麥森 (Meissen) 瓷廠

畫師 (Artist)：未簽名 (Unsigned)

主題 (Subject)：鏤空邊飾花鳥盤 (Birds & Flowers Plate with Pierced Border)

年代 (Age)：c.1850~1924

尺寸 (Size)：直徑 26.0 公分 (26.0 cm Dia.)

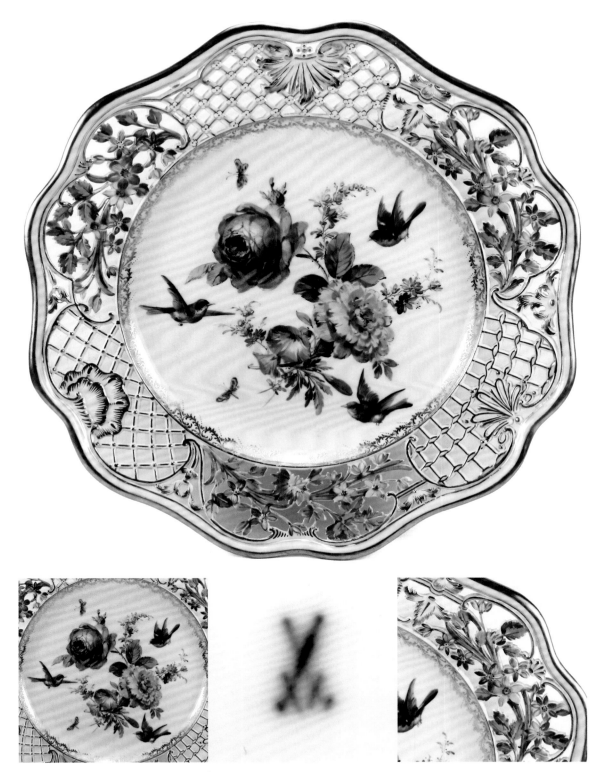

製造者 (Manufacturer)：德國麥森 (Meissen) 瓷廠

畫師 (Artist)：未簽名 (Unsigned)

主題 (Subject)：鏤空邊飾花鳥盤 (Birds & Flowers Plate with Pierced Border)

年代 (Age)：c.1850~1924

尺寸 (Size)：直徑 26.0 公分 (26.0 cm Dia.)

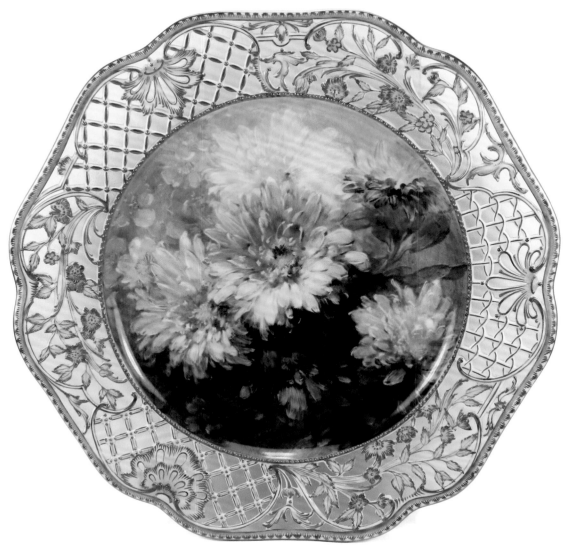

製造者 (Manufacturer)：德國柏林 (KPM Berlin) 瓷廠

畫師 (Artist)：W. Aidish

主題 (Subject)：七個鏤空邊飾花卉盤 (7 Pieces of Floral Plates with Pierced Borders)

年代 (Age)：c.1870~1945

尺寸 (Size)：直徑 23.8 公分 (23.8 cm Dia.)

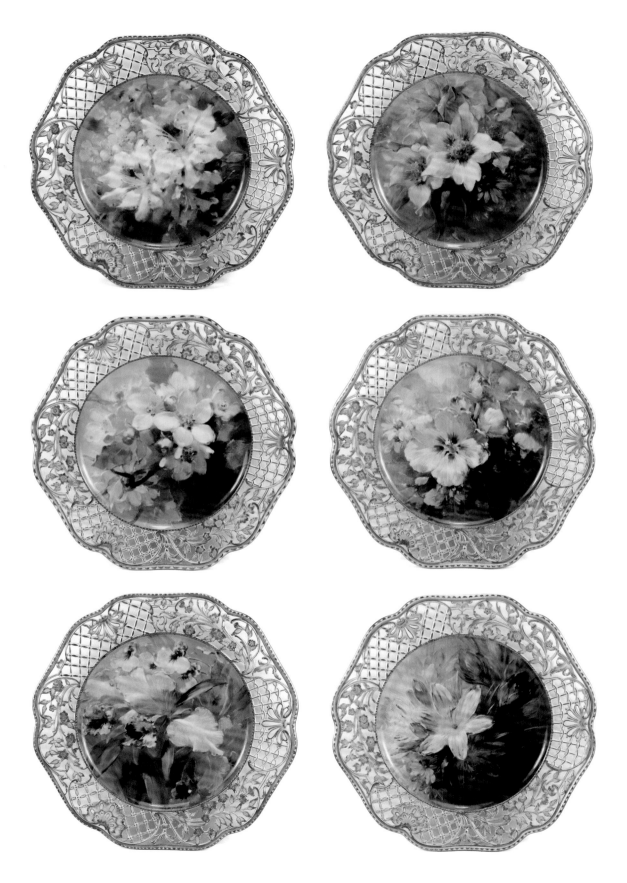

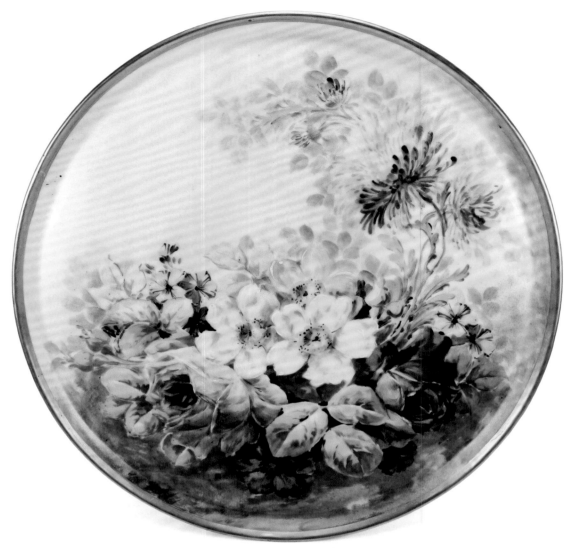

製造者 (Manufacturer)：法國利摩日 (Limoges France) 瓷廠
畫師 (Artist)：未簽名 (Unsigned)
主題 (Subject)：花卉圓托盤 (Floral Round Tray)
年代 (Age)：c.1891+
尺寸 (Size)：直徑 28.8 公分 (28.8 cm Dia.)

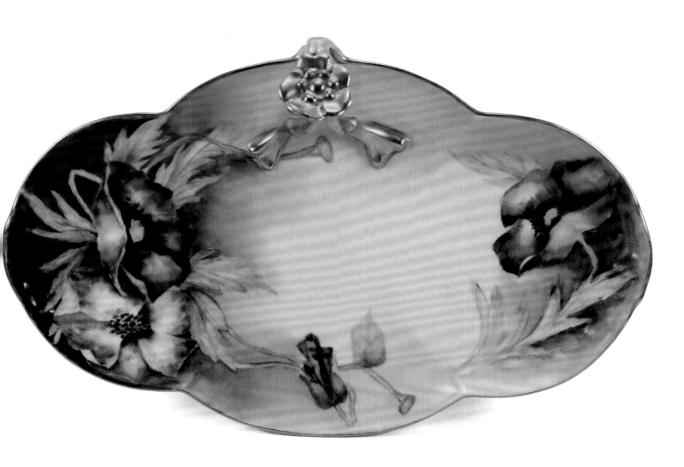

製造者 (Manufacturer)：法國利摩日 W.G. & Co. (Limoges William Guerin) 瓷廠

畫師 (Artist)：Anne

主題 (Subject)：「罌粟花」托盤 ("Poppies" Tray)

年代 (Age)：c.1900~1932

尺寸 (Size)：長寬 27.4 x 17.5 公分 (27.4 x 17.5 cm)

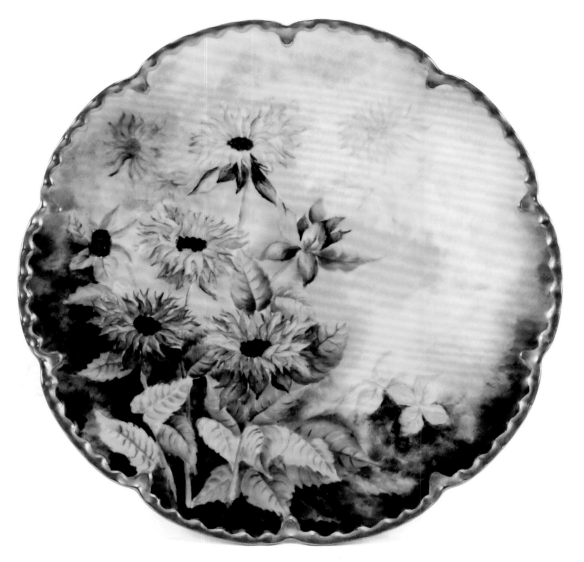

製造者 (Manufacturer)：法國利摩日哈維蘭 (Haviland France) 瓷廠

畫師 (Artist)：Ina Oegan

主題 (Subject)：六個花卉盤 (6 Pieces of Floral Plates)

年代 (Age)：c.1905~1906

尺寸 (Size)：直徑 23.4 公分 (23.4 cm Dia.)

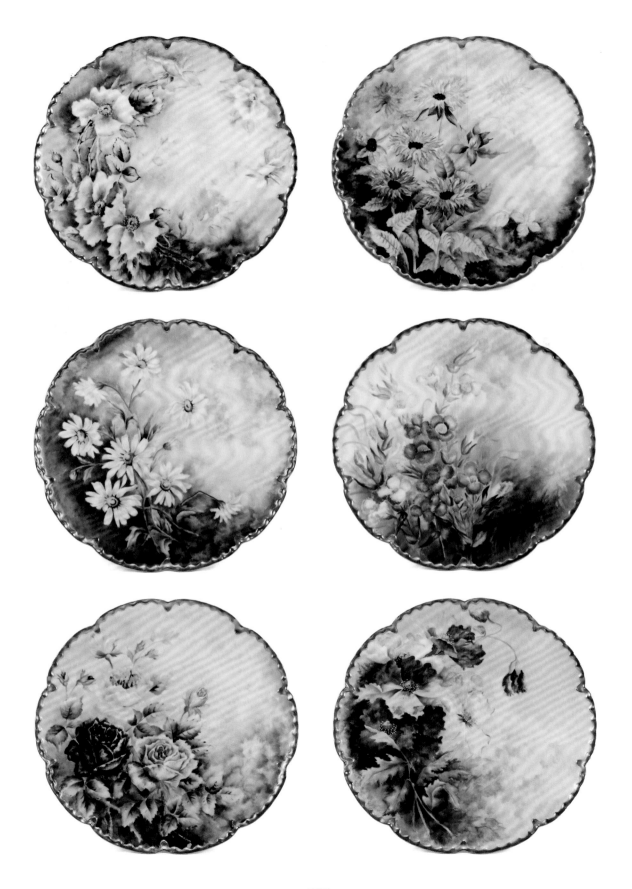

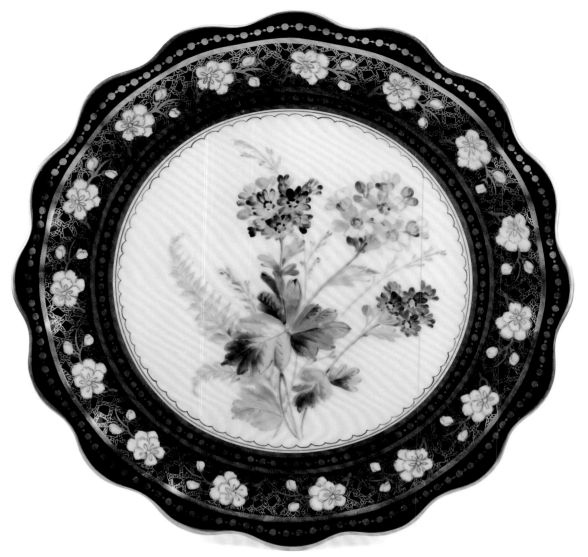

製造者 (Manufacturer)：英國緯緻活 (Wedgwood) 瓷廠

畫師 (Artist)：未簽名 (Unsigned)

主題 (Subject)：花卉盤 (Floral Plate)

年代 (Age)：c.1878~1891

尺寸 (Size)：直徑 23.9 公分 (23.9 cm Dia.)

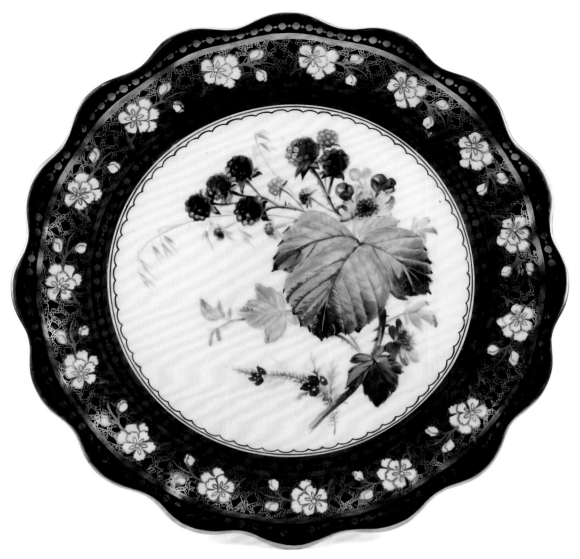

製造者 (Manufacturer)：英國緯緻活 (Wedgwood) 瓷廠

畫師 (Artist)：未簽名 (Unsigned)

主題 (Subject)：「莓果」水果盤 ("Berries" Plate)

年代 (Age)：c.1878~1891

尺寸 (Size)：直徑 23.7 公分 (23.7 cm Dia.)

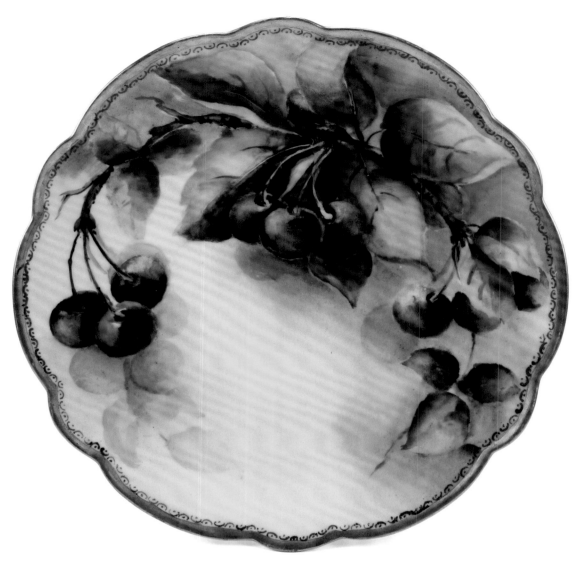

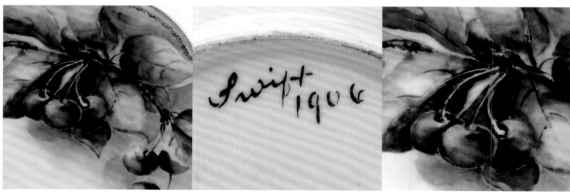

製造者 (Manufacturer)：未標示 (Unidentified)

畫師 (Artist)：Swift

主題 (Subject)：「櫻桃」水果盤 ("Cherries" Plate)

年代 (Age)：約 c.1904

尺寸 (Size)：直徑 17.6 公分 (17.6 cm Dia.)

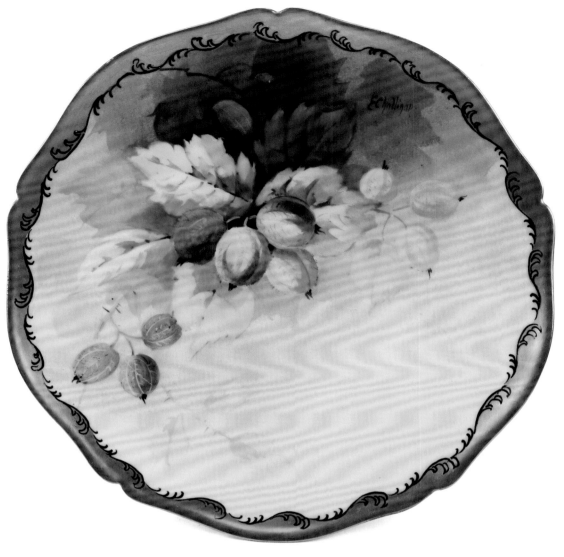

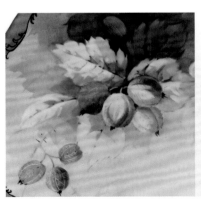

製造者 (Manufacturer)：美國皮卡德 (Pickard China Studio) 彩繪工房

畫師 (Artist)：E. Challinor

主題 (Subject)：「鵝莓」水果盤 ("Gooseberries" Plate)

年代 (Age)：c.1903~1905

尺寸 (Size)：直徑 20.7 公分 (20.7 cm Dia.)

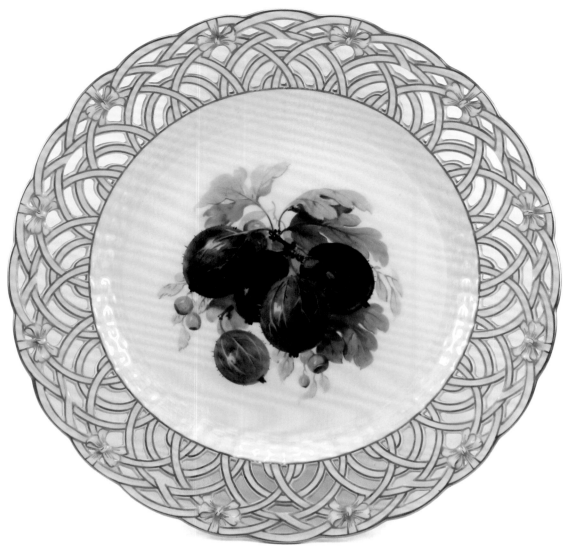

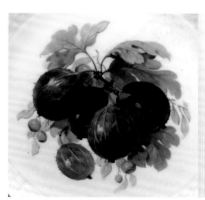

製造者 (Manufacturer)：德國柏林 (KPM Berlin) 瓷廠

畫師 (Artist)：未簽名 (Unsigned)

主題 (Subject)：鏤空邊飾「鵝莓」水果盤 ("Gooseberries" Plate)

年代 (Age)：c.1870~1945

尺寸 (Size)：直徑 22.6 公分 (22.6 cm Dia.)

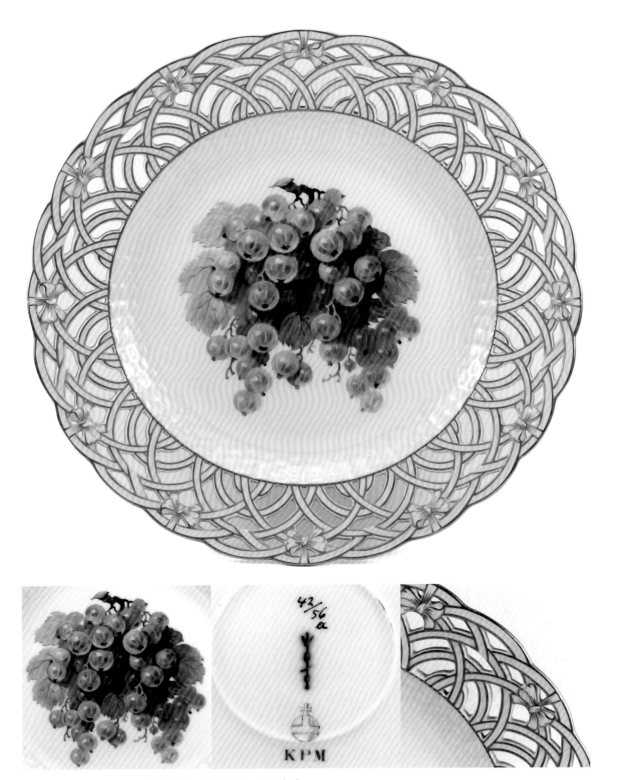

製造者 (Manufacturer)：德國柏林 (KPM Berlin) 瓷廠

畫師 (Artist)：未簽名 (Unsigned)

主題 (Subject)：鏤空邊飾「醋栗」水果盤 ("White Currants" Plate)

年代 (Age)：c.1870~1945

尺寸 (Size)：直徑 22.5 公分 (22.5 cm Dia.)

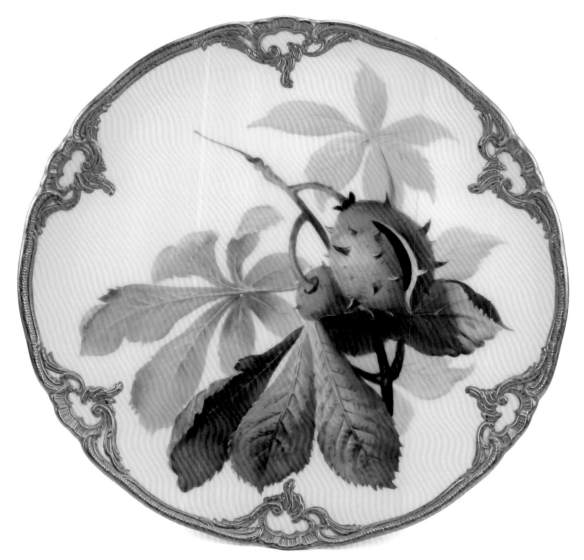

製造者 (Manufacturer)：德國柏林 (KPM Berlin) 瓷廠

畫師 (Artist)：未簽名 (Unsigned)

主題 (Subject)：「板栗」果實盤 ("Kastanie" Plate)

年代 (Age)：c.1870~1945

尺寸 (Size)：直徑 19.2 公分 (19.2 cm Dia.)

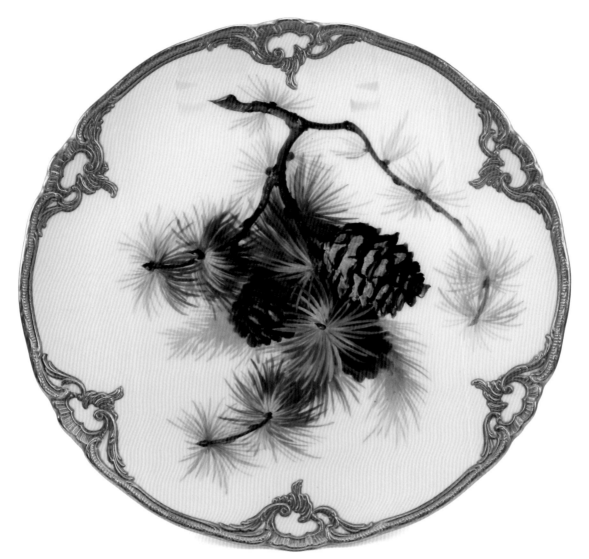

 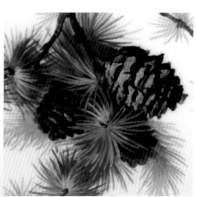

Laerche

KPM

製造者 (Manufacturer)：德國柏林 (KPM Berlin) 瓷廠

畫師 (Artist)：未簽名 (Unsigned)

主題 (Subject)：「落葉松」果實盤 ("Laerche" Plate)

年代 (Age)：c.1870~1945

尺寸 (Size)：直徑 19.2 公分 (19.2 cm Dia.)

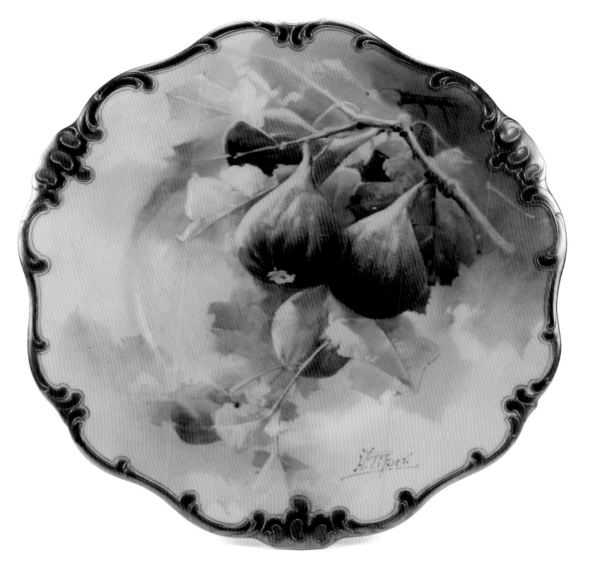

製造者 (Manufacturer)：英國皇家道頓 (Royal Doulton) 瓷廠

畫師 (Artist)：H. Piper

主題 (Subject)：「無花果」與其他六種水果盤 ("Figs" and Other 6 Kinds of Fruit Plates)

年代 (Age)：c.1903~1905

尺寸 (Size)：直徑 23.7~24.2 公分 (23.7~24.2 cm Dia.)

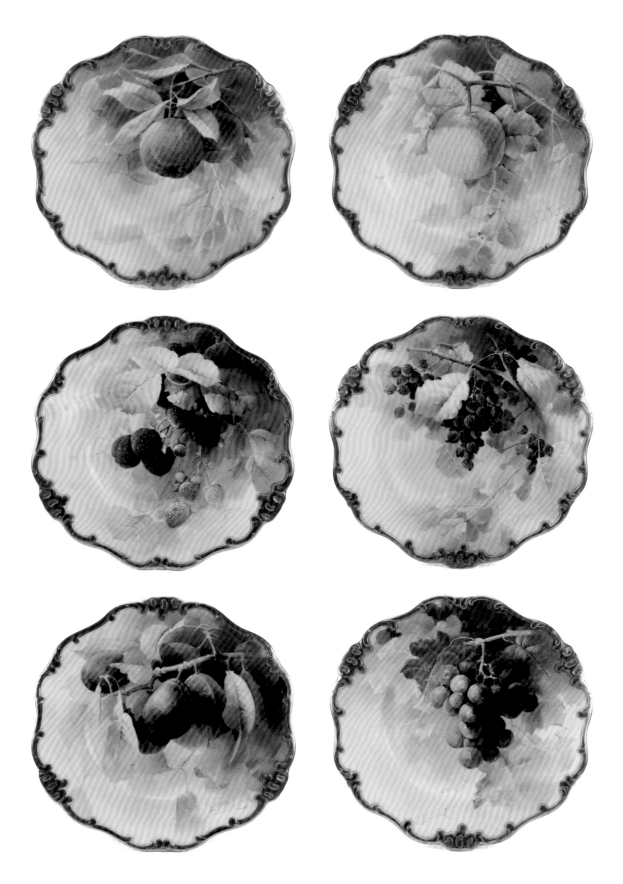

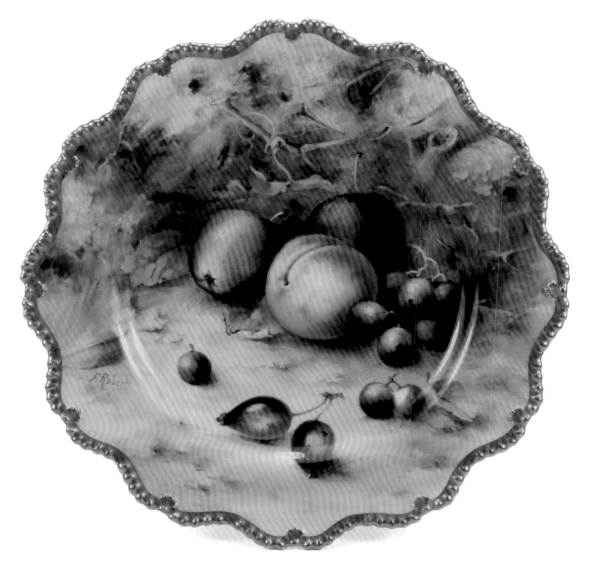

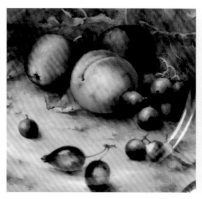

製造者 (Manufacturer)：英國皇家伍斯特 (Royal Worcester) 瓷廠
畫師 (Artist)：F. Roberts (& H.H. Price & T. Lockyer)
主題 (Subject)：六個金水果盤 (6 Pieces of Painted Fruits Plates)
年代 (Age)：c.1914 (& c.1940~1950s & c.1924~1929)
尺寸 (Size)：直徑 22.0~22.5 公分 (22.0~22.5 cm Dia.)

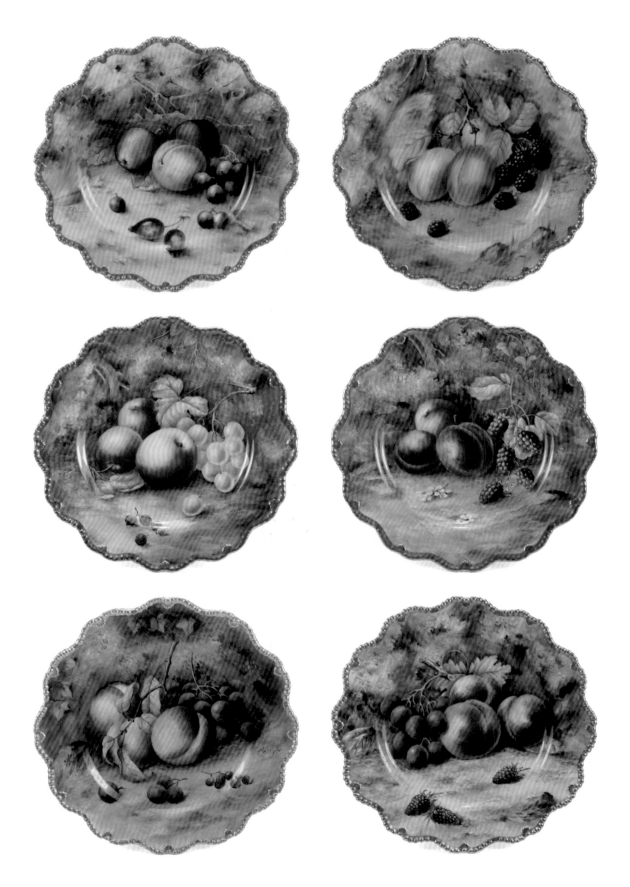

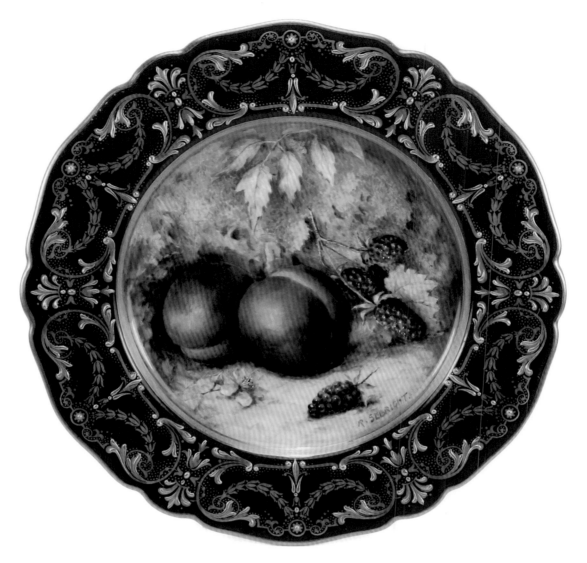

製造者 (Manufacturer)：英國皇家伍斯特 (Royal Worcester) 瓷廠

畫師 (Artist)：R. Sebright

主題 (Subject)：金水果盤 (Painted Fruits Plate)

年代 (Age)：c.1926

尺寸 (Size)：直徑 22.5 公分 (22.5 cm Dia.)

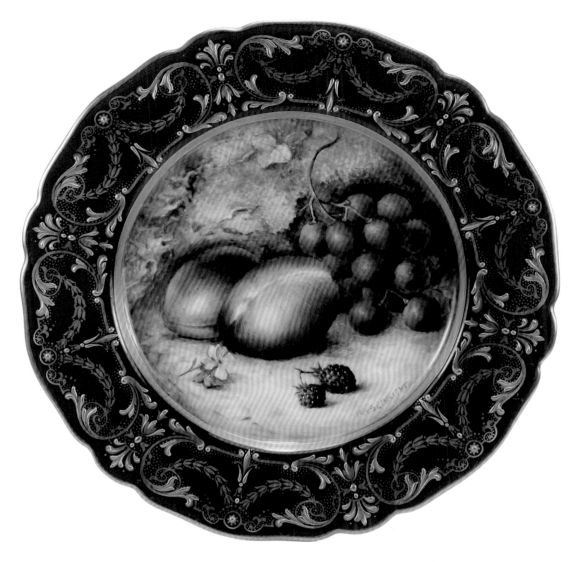

製造者 (Manufacturer)：英國皇家伍斯特 (Royal Worcester) 瓷廠

畫師 (Artist)：R. Sebright

主題 (Subject)：金水果盤 (Painted Fruits Plate)

年代 (Age)：c.1926

尺寸 (Size)：直徑 22.5 公分 (22.5 cm Dia.)

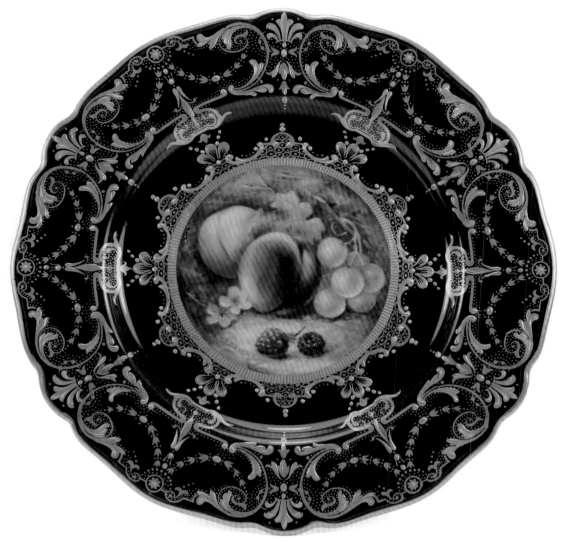

製造者 (Manufacturer)：英國皇家伍斯特 (Royal Worcester) 瓷廠

畫師 (Artist)：R. Sebright

主題 (Subject)：金水果盤 (Painted Fruits Plate)

年代 (Age)：c.1921

尺寸 (Size)：直徑 22.0 公分 (22.0 cm Dia.)

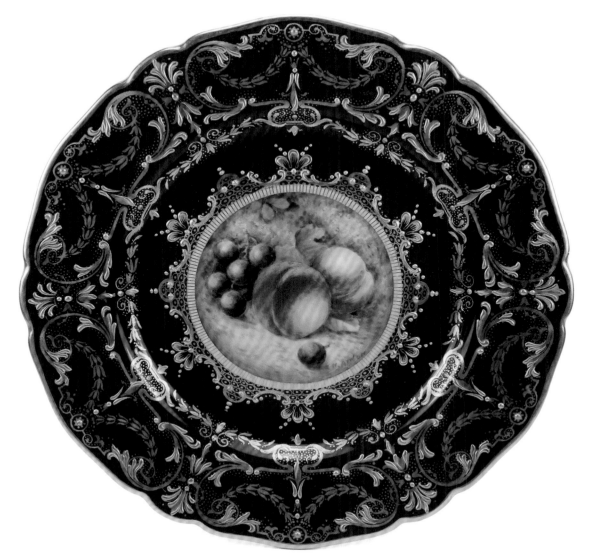

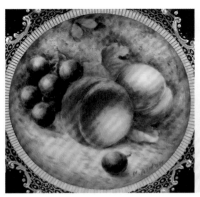

製造者 (Manufacturer)：英國皇家伍斯特 (Royal Worcester) 瓷廠

畫師 (Artist)：H. Ayrton

主題 (Subject)：金水果盤 (Painted Fruits Plate)

年代 (Age)：c.1958

尺寸 (Size)：直徑 22.0 公分 (22.0 cm Dia.)

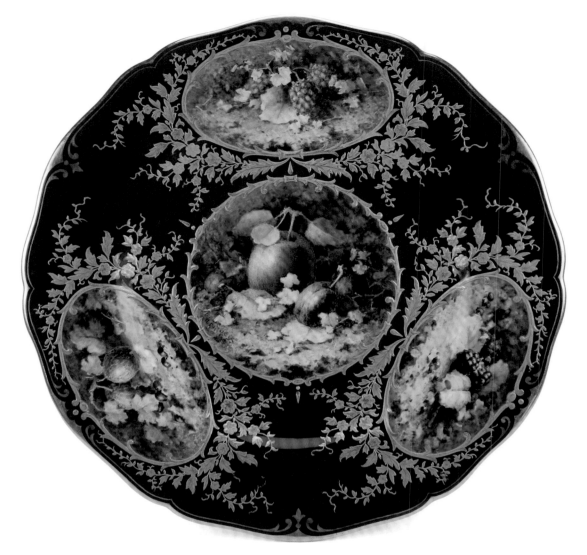

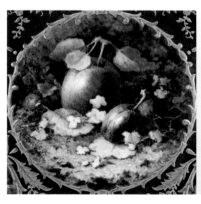

製造者 (Manufacturer)：英國煤港 (Coalport) 瓷廠

畫師 (Artist)：F.H. Chiver

主題 (Subject)：三個金水果盤 (3 Pieces of Painted Fruits Plates)

年代 (Age)：c.1890~1926

尺寸 (Size)：直徑 26.0 公分 (26.0 cm Dia.)

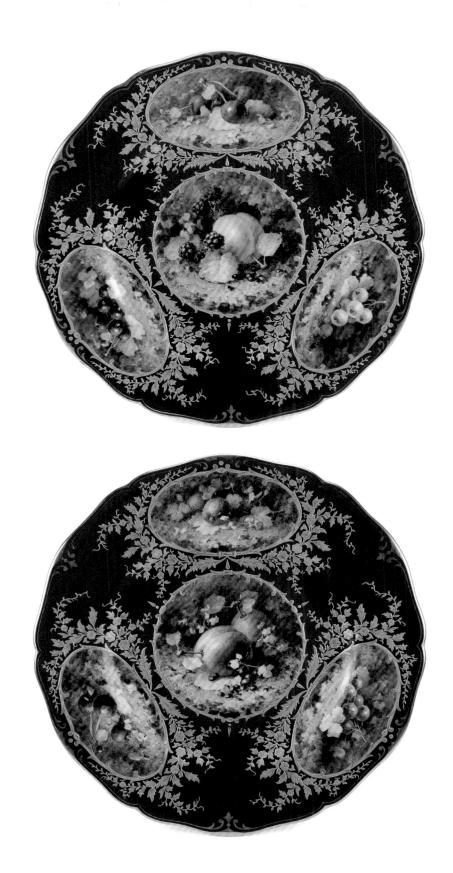

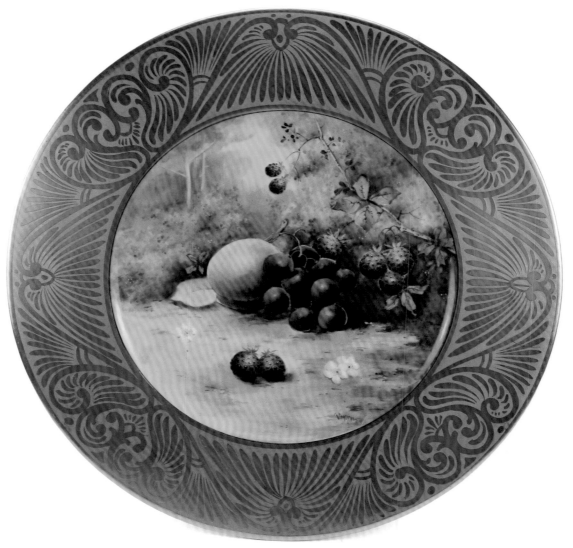

製造者 (Manufacturer)：美國皮卡德 (Pickard China Studio) 彩繪工房

畫師 (Artist)：Vokral

主題 (Subject)：金水果盤 (Painted Fruits Plate)

年代 (Age)：c.1912~1918

尺寸 (Size)：直徑 27.8 公分 (27.8 cm Dia.)

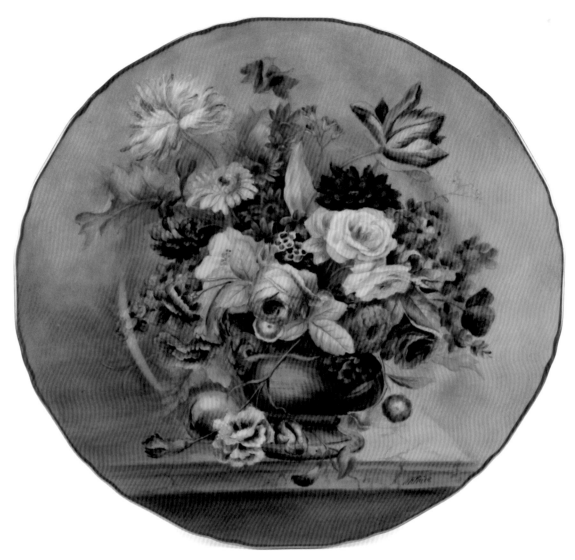

製造者 (Manufacturer)：英國皇家伍斯特 (Royal Worcester) 瓷廠

畫師 (Artist)：H.H. Price

主題 (Subject)：靜物寫生盤 (Still Life Plate)

年代 (Age)：c.1940s

尺寸 (Size)：直徑 27.0 公分 (27.0 cm Dia.)

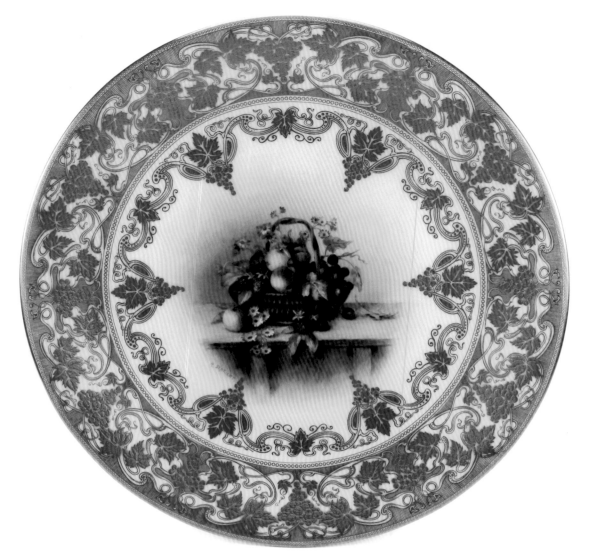

製造者 (Manufacturer)：英國皇家伍斯特 (Royal Worcester) 瓷廠

畫師 (Artist)：R. Sebright

主題 (Subject)：靜物寫生盤 (Still Life Plate)

年代 (Age)：c.1913

尺寸 (Size)：直徑 23.0 公分 (23.0 cm Dia.)

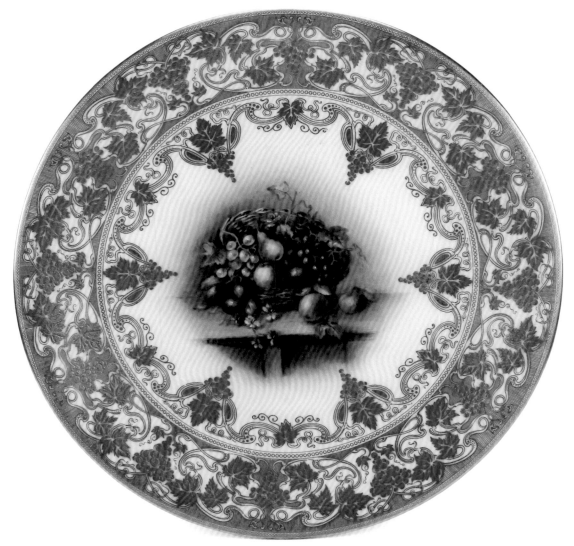

製造者 (Manufacturer)：英國皇家伍斯特 (Royal Worcester) 瓷廠

畫師 (Artist)：R. Sebright

主題 (Subject)：靜物寫生盤 (Still Life Plate)

年代 (Age)：c.1913

尺寸 (Size)：直徑 23.0 公分 (23.0 cm Dia.)

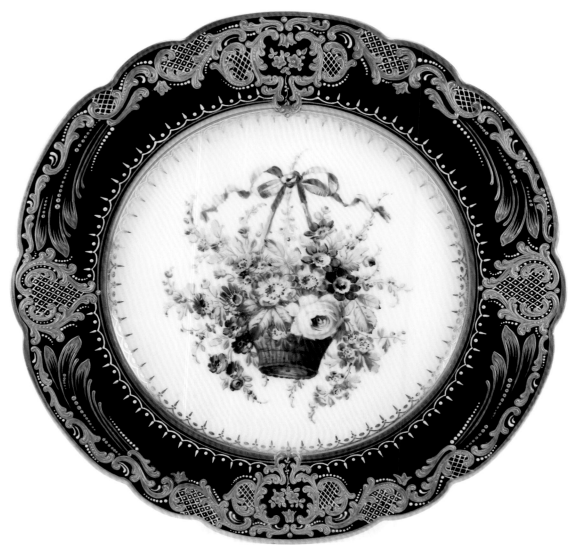

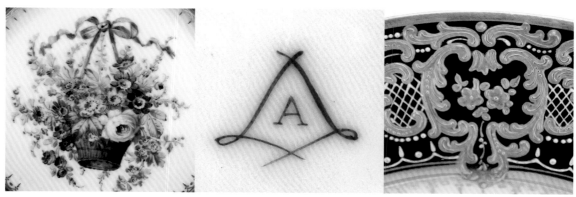

製造者 (Manufacturer)：法國賽佛爾風格 (Sevres Style) 瓷廠

畫師 (Artist)：未簽名 (Unsigned)

主題 (Subject)：緞帶花籃寫生盤 (Flowers Basket Plate)

年代 (Age)：pre c.1900

尺寸 (Size)：直徑 24.2 公分 (24.2 cm Dia.)

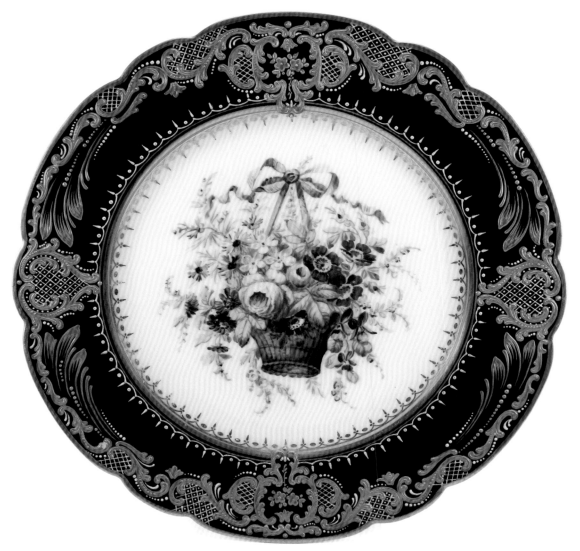

製造者 (Manufacturer)：法國賽佛爾風格 (Sevres Style) 瓷廠

畫師 (Artist)：未簽名 (Unsigned)

主題 (Subject)：緞帶花籃寫生盤 (Flowers Basket Plate)

年代 (Age)：pre c.1900

尺寸 (Size)：直徑 24.2 公分 (24.2 cm Dia.)

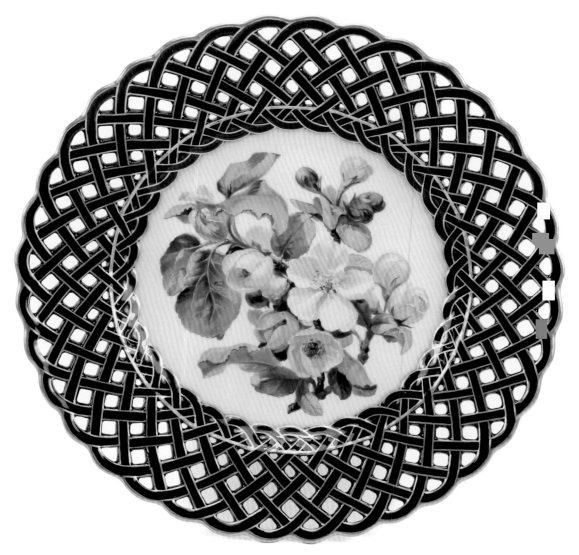

製造者 (Manufacturer)：德國麥森 (Meissen) 瓷廠

畫師 (Artist)：未簽名 (Unsigned)

主題 (Subject)：「布朗斯朵夫」畫風花卉盤 ("Braunsdorf" Style Floral Plate)

年代 (Age)：c.1850~1924

尺寸 (Size)：直徑 23.7 公分 (23.7 cm Dia.)

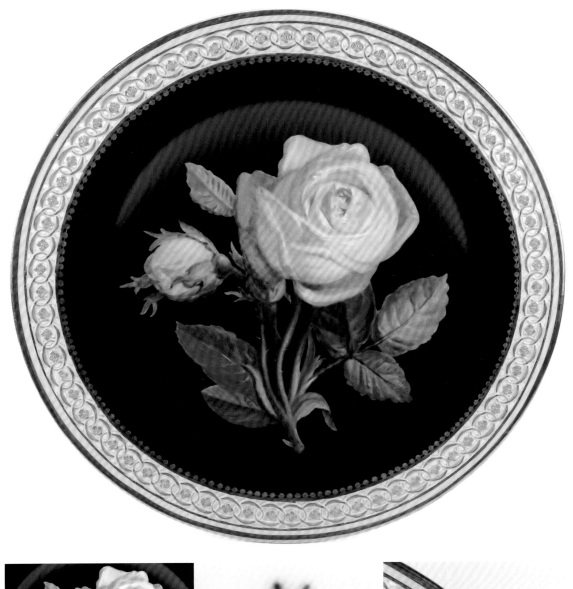

製造者 (Manufacturer)：德國麥森 (Meissen) 瓷廠

畫師 (Artist)：未簽名 (Unsigned)

主題 (Subject)：「布朗斯朵夫」畫風玫瑰盤 ("Braunsdorf" Style Roses Plate)

年代 (Age)：c.1850~1924

尺寸 (Size)：直徑 22.5 公分 (22.5 cm Dia.)

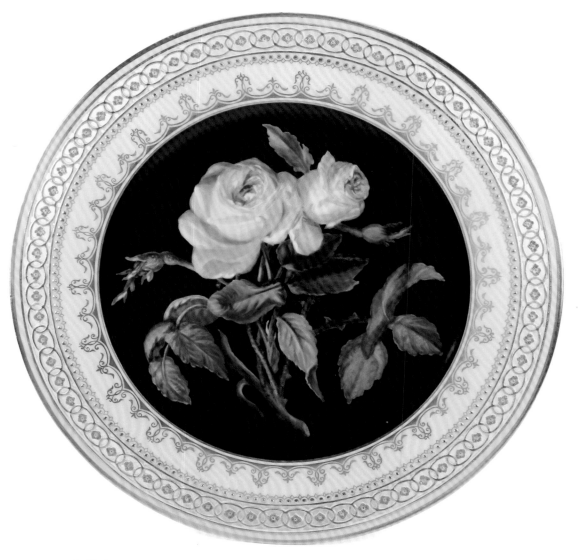

製造者 (Manufacturer)：德國麥森 (Meissen) 瓷廠

畫師 (Artist)：未簽名 (Unsigned)

主題 (Subject)：「布朗斯朵夫」畫風玫瑰盤 ("Braunsdorf" Style Roses Plate)

年代 (Age)：c.1850~1924

尺寸 (Size)：直徑 22.8 公分 (22.8 cm Dia.)

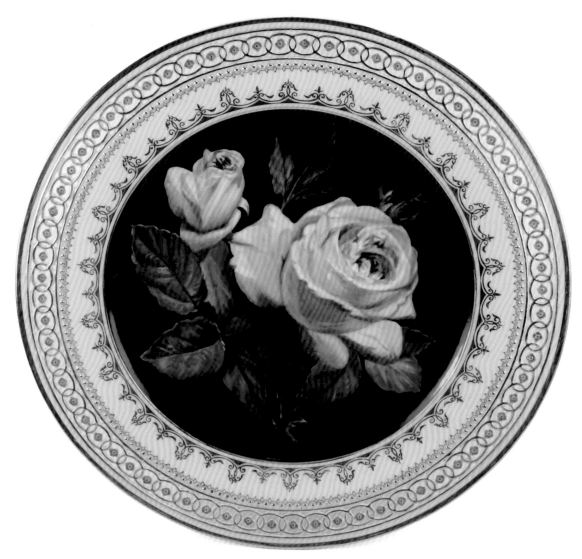

製造者 (Manufacturer)：德國麥森 (Meissen) 瓷廠

畫師 (Artist)：未簽名 (Unsigned)

主題 (Subject)：「布朗斯朵夫」畫風玫瑰盤 ("Braunsdorf" Style Roses Plate)

年代 (Age)：c.1850~1924

尺寸 (Size)：直徑 22.8 公分 (22.8 cm Dia.)

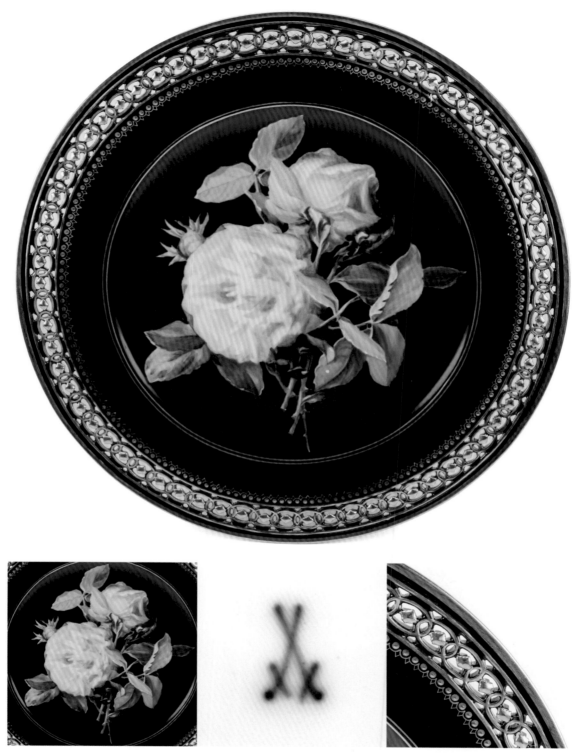

製造者 (Manufacturer)：德國麥森 (Meissen) 瓷廠

畫師 (Artist)：未簽名 (Unsigned)

主題 (Subject)：「布朗斯朵夫」畫風玫瑰盤 ("Braunsdorf" Style Roses Plate)

年代 (Age)：c.1850~1924

尺寸 (Size)：直徑 22.8 公分 (22.8 cm Dia.)

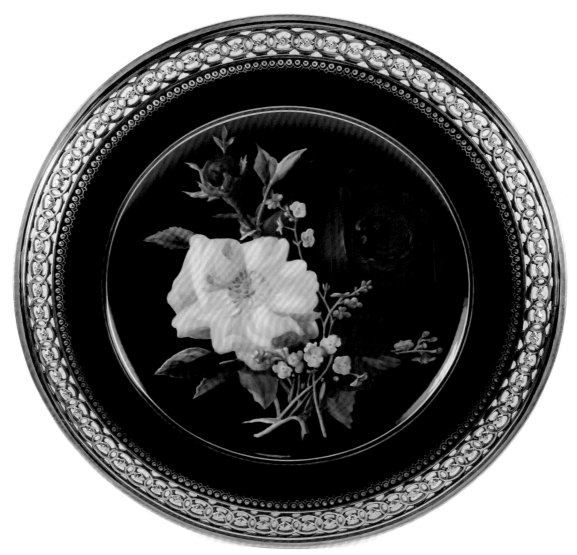

製造者 (Manufacturer)：德國麥森 (Meissen) 瓷廠

畫師 (Artist)：未簽名 (Unsigned)

主題 (Subject)：「布朗斯朵夫」畫風玫瑰盤 ("Braunsdorf" Style Roses Plate)

年代 (Age)：c.1850~1924

尺寸 (Size)：直徑 23.1 公分 (23.1 cm Dia.)

Chapter 4: Landscapes

風景

(1) 城堡 (Castles)

(2) 花園 (Garden Scenes)

(3) 樹林 (Woods Scenes)

(4) 鄉村景緻 (Country Scenes)

(5) 實地寫生 (Paintings from Scenery)

(6) 科洛畫風 (Corot Style Landscapes)

(7) 新藝術風格風景 (Art Nouveau Style Landscapes)

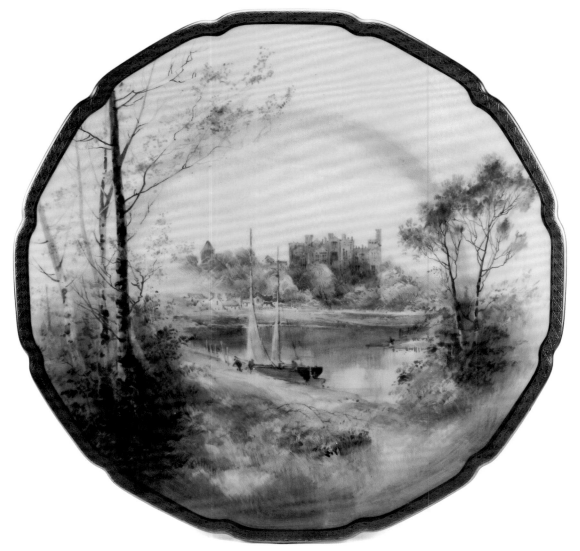

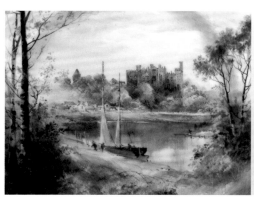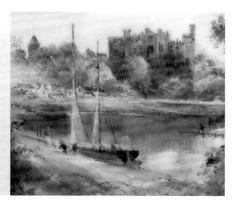

製造者 (Manufacturer)：英國皇家道頓 (Royal Doulton) 瓷廠

畫師 (Artist)：未簽名 (Unsigned)

主題 (Subject)：英國「溫莎城堡」風景盤 ("Windsor Castle" Plate)

年代 (Age)：c.1917

尺寸 (Size)：直徑 26.5 公分 (26.5 cm Dia.)

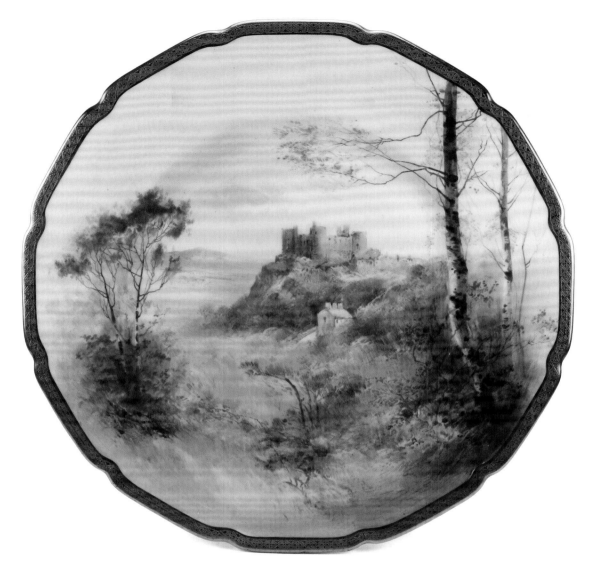

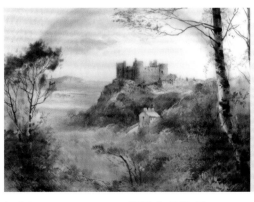 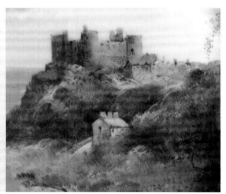

製造者 (Manufacturer)：英國皇家道頓 (Royal Doulton) 瓷廠

畫師 (Artist)：未簽名 (Unsigned)

主題 (Subject)：英國城堡風景盤 (English Castle Plate)

年代 (Age)：c.1915

尺寸 (Size)：直徑 26.5 公分 (26.5 cm Dia.)

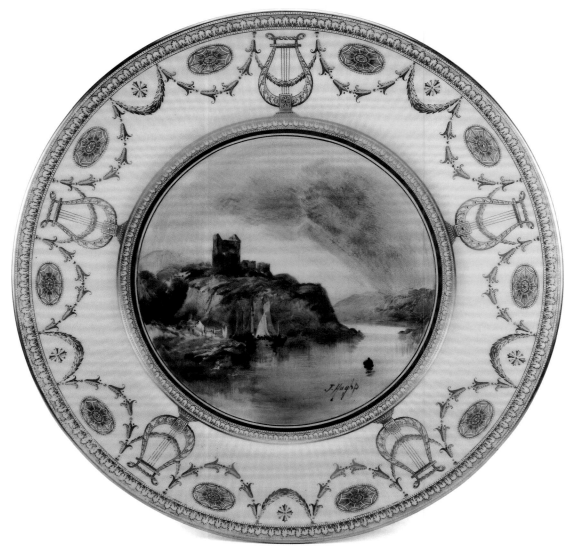

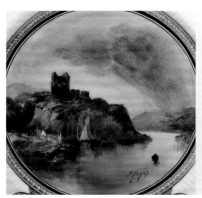

製造者 (Manufacturer)：英國皇家道頓 (Royal Doulton) 瓷廠

畫師 (Artist)：J. Hughs

主題 (Subject)：英國「塔伯特城堡」風景盤 ("Tarbert Castle" Plate)

年代 (Age)：c.1914

尺寸 (Size)：直徑 26.5 公分 (26.5 cm Dia.)

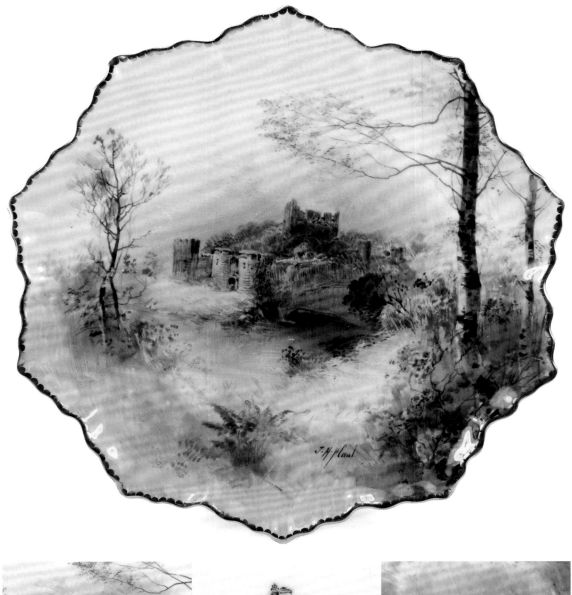

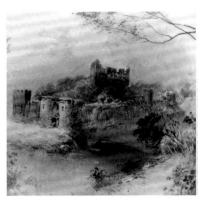

製造者 (Manufacturer)：英國皇家道頓 (Royal Doulton) 瓷廠

畫師 (Artist)：J.H. Plant

主題 (Subject)：英國「切普斯托城堡」風景盤 ("Chepslow Castle" Plate)

年代 (Age)：c.1915

尺寸 (Size)：直徑 22.7 公分 (22.7 cm Dia.)

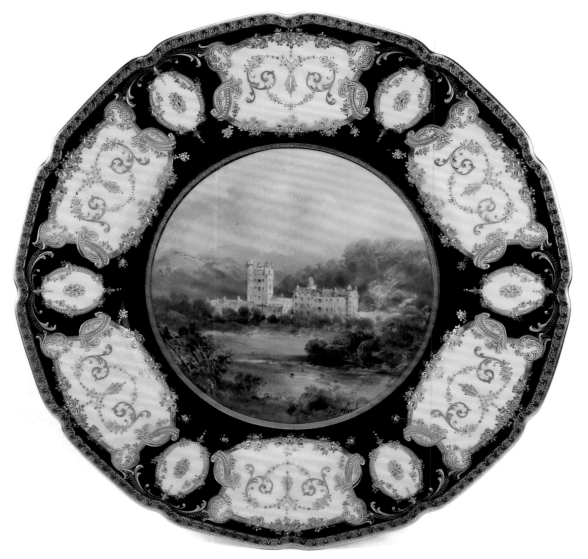

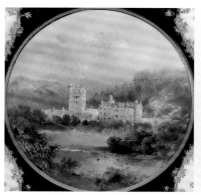

製造者 (Manufacturer)：英國皇家道頓 (Royal Doulton) 瓷廠 (Spaulding 訂製款)

畫師 (Artist)：J.H. Plant

主題 (Subject)：英國「巴爾莫勒爾堡」風景盤 ("Balmoral Castle" Plate) 及其他五盤

年代 (Age)：c.1914

尺寸 (Size)：直徑 26.8 公分 (26.8 cm Dia.)

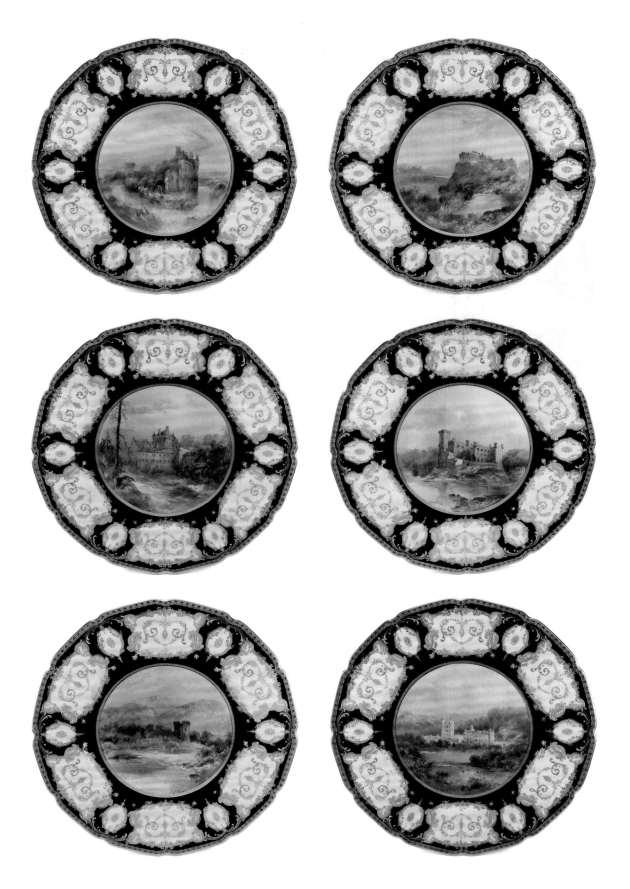

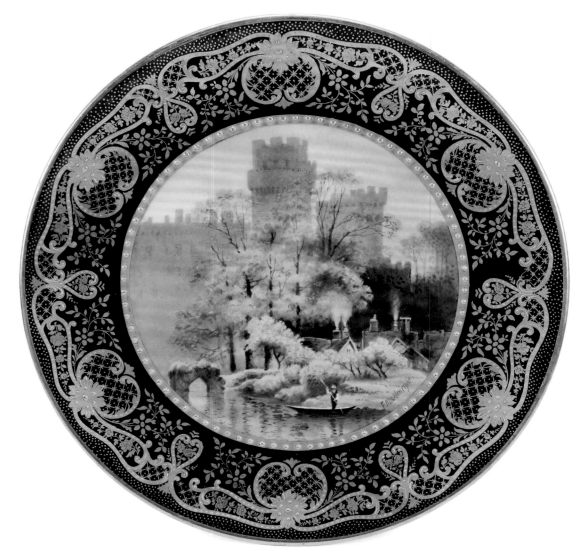

製造者 (Manufacturer)：英國典範 (Paragon) 瓷廠

畫師 (Artist)：F. Micklewright

主題 (Subject)：英國「渥維克城堡」風景盤 ("Warwick Castle from The River" Plate)

年代 (Age)：c.1913

尺寸 (Size)：直徑 21.3 公分 (21.3 cm Dia.)

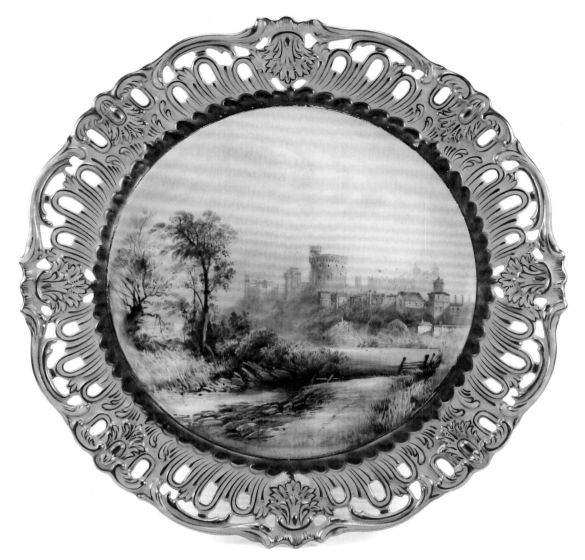

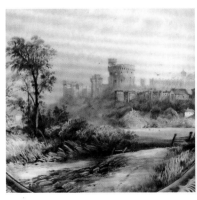

製造者 (Manufacturer)：英國煤港 (Coalport) 瓷廠

畫師 (Artist)：J.H. Plant

主題 (Subject)：英國「溫莎城堡」風景盤 ("Windsor Castle" Plate)

年代 (Age)：c.1890~1926

尺寸 (Size)：直徑 24.1 公分 (24.1 cm Dia.)

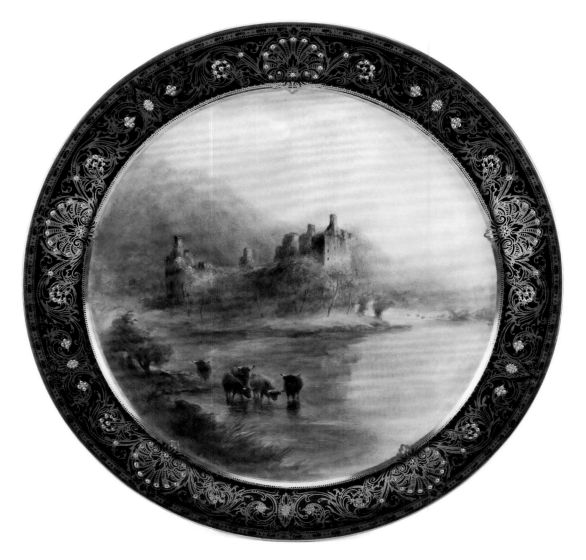

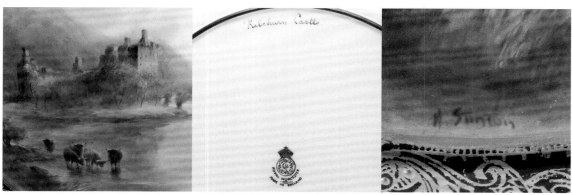

製造者 (Manufacturer)：英國皇家伍斯特 (Royal Worcester) 瓷廠

畫師 (Artist)：H. Stinton

主題 (Subject)：蘇格蘭「基爾查城堡」風景盤 ("Kilchurn Castle" Plate)

年代 (Age)：c.1937

尺寸 (Size)：直徑 26.6 公分 (26.6 cm Dia.)

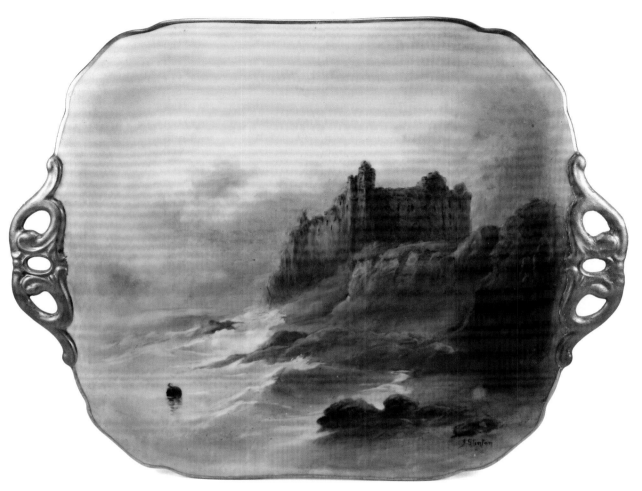

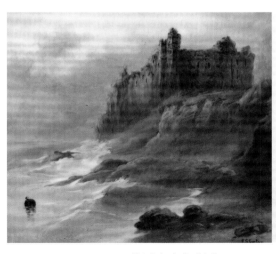

製造者 (Manufacturer)：英國皇家伍斯特 (Royal Worcester) 瓷廠

畫師 (Artist)：J. Stinton

主題 (Subject)：蘇格蘭「坦塔龍城堡」風景盤 ("Tantallon Castle" Plate)

年代 (Age)：c.1923

尺寸 (Size)：長寬 27.7 x 21.8 公分 (27.7 x 21.8 cm)

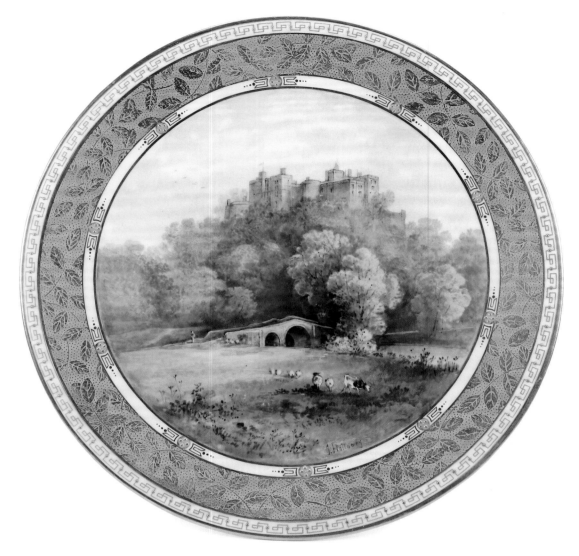

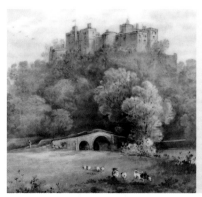

製造者 (Manufacturer)：英國威廉・布朗菲爾德 (William Brownfield & Sons) 瓷廠

畫師 (Artist)：J. Holloway

主題 (Subject)：英國「鄧斯特城堡」風景盤 ("Dunster Castle" Plate) 及其他六盤

年代 (Age)：c.1871+

尺寸 (Size)：直徑 23.5 公分 (23.5 cm Dia.)

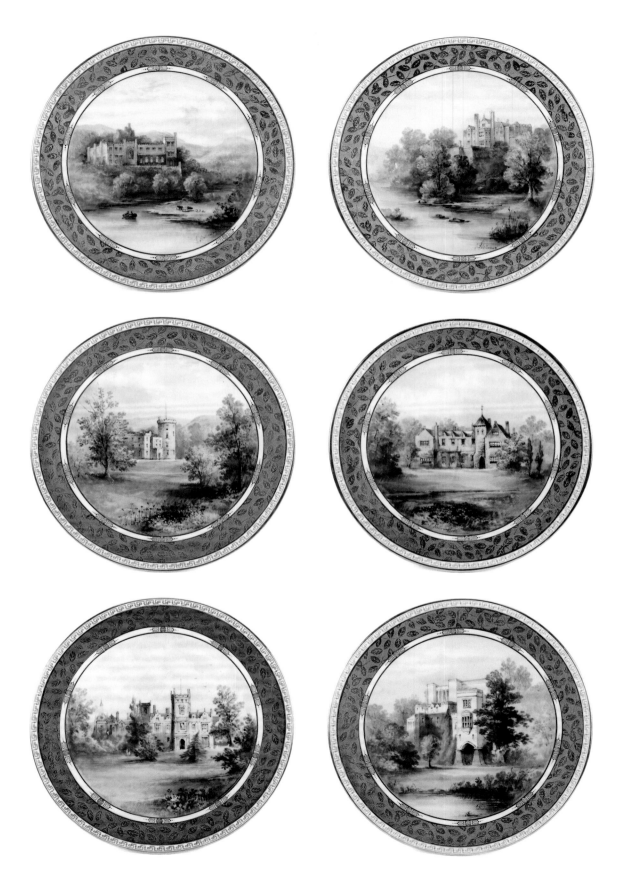

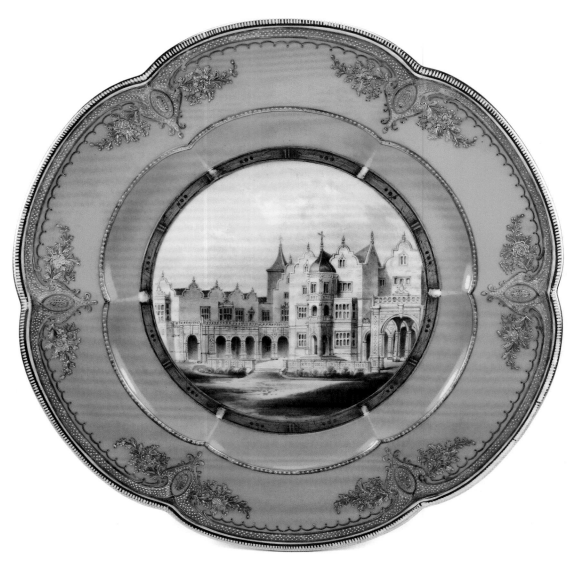

製造者 (Manufacturer)：英國煤港 (Coalport) 瓷廠 (A.B. Daniell 訂製款)

畫師 (Artist)：未簽名 (Unsigned)

主題 (Subject)：英國「荷蘭屋」風景盤 ("Holland House" Plate) 及其他五盤

年代 (Age)：c.1850~1865

尺寸 (Size)：直徑 23.8 公分 (23.8 cm Dia.)

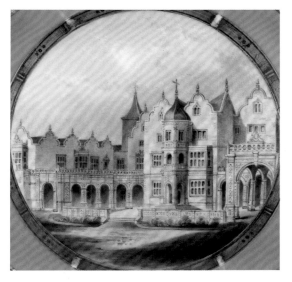 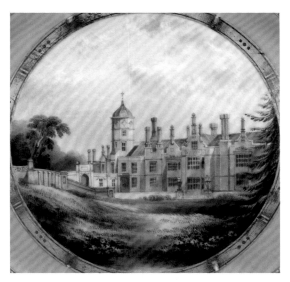

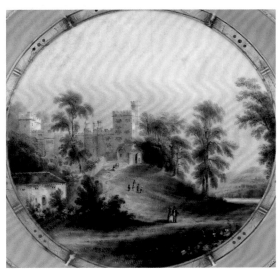 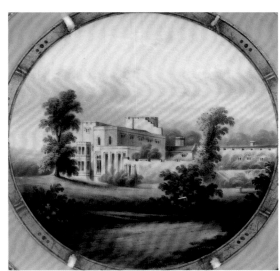

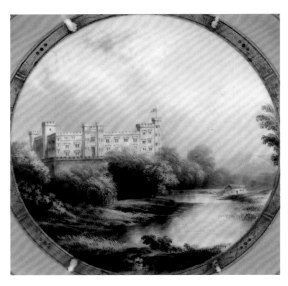 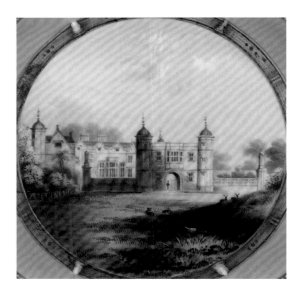

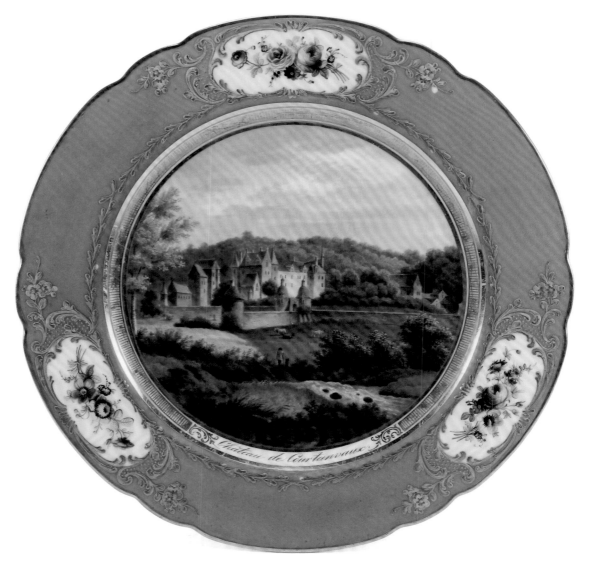

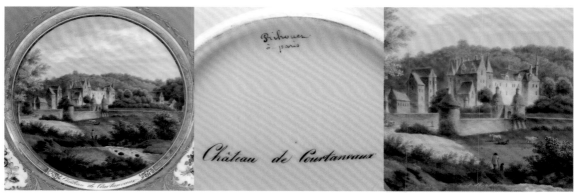

製造者 (Manufacturer)：法國巴黎 (Rihouer Paris) 彩繪工房

畫師 (Artist)：未簽名 (Unsigned)

主題 (Subject)：法國「凡爾賽宮」風景盤 ("Chateau de Courtanvaux" Plate)

年代 (Age)：c.1800s

尺寸 (Size)：直徑 22.5 公分 (22.5 cm Dia.)

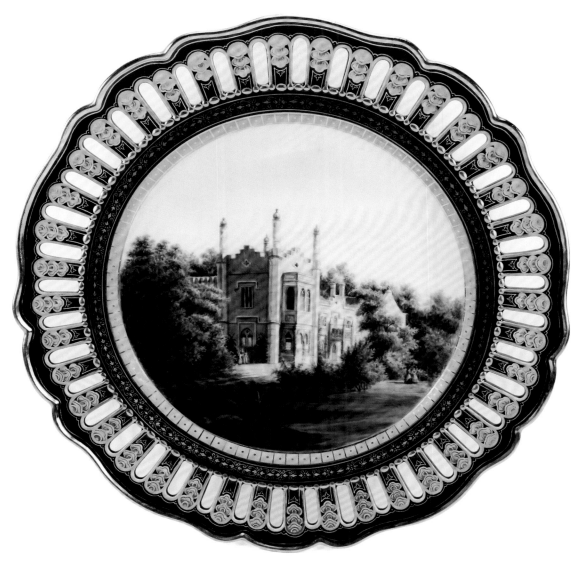

製造者 (Manufacturer)：德國麥森 (Meissen) 瓷廠

畫師 (Artist)：未簽名 (Unsigned)

主題 (Subject)：德國「巴貝爾斯堡」風景盤 ("Schloss am Babertsberge" Plate)

年代 (Age)：c.1850~1924

尺寸 (Size)：直徑 23.8 公分 (23.8 cm Dia.)

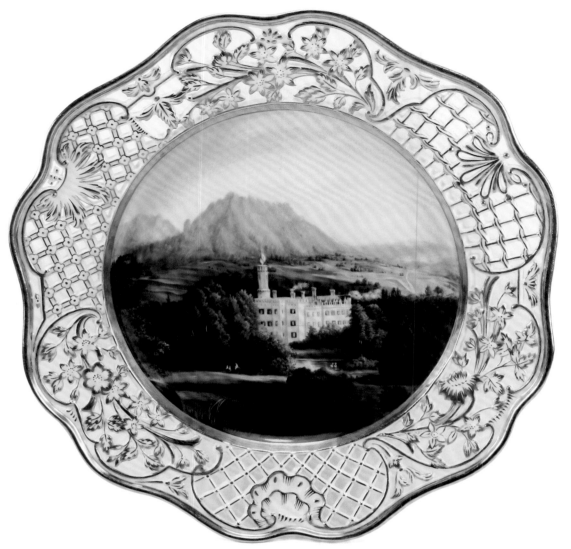

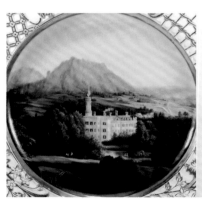

Schloſs Fischbach.

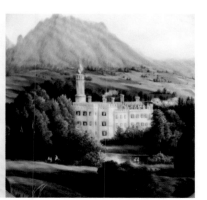

製造者 (Manufacturer)：德國麥森 (Meissen) 瓷廠

畫師 (Artist)：未簽名 (Unsigned)

主題 (Subject)：德國「菲斯巴赫城堡」風景盤 ("Schloss Fischbach" Plate)

年代 (Age)：c.1850~1924

尺寸 (Size)：直徑 23.7 公分 (23.7 cm Dia.)

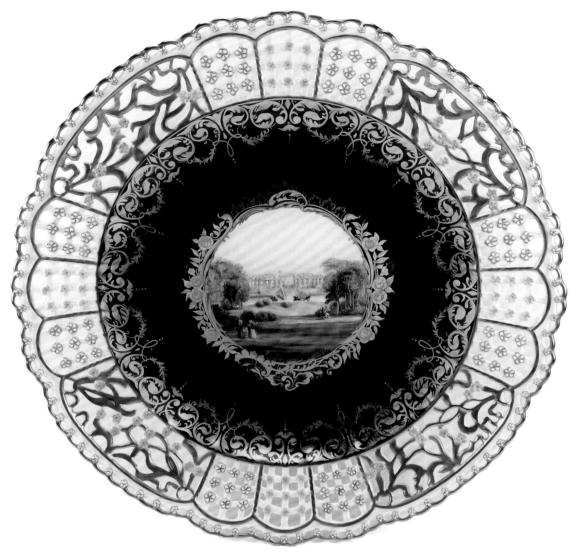

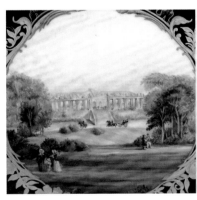

製造者 (Manufacturer)：德國麥森 (Meissen) 瓷廠

畫師 (Artist)：未簽名 (Unsigned)

主題 (Subject)：德國「威森史坦夏宮」風景盤 ("Somerhaus in Wesenstein" Plate)

年代 (Age)：c.1850~1924

尺寸 (Size)：直徑 25.7 公分 (25.7 cm Dia.)

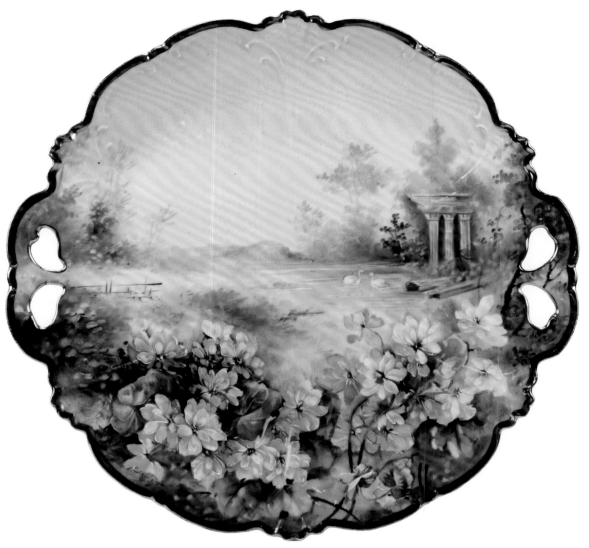

製造者 (Manufacturer)：奧地利 (Imperial Crown China) 瓷廠

畫師 (Artist)：未簽名 (Unsigned)

主題 (Subject)：歐式花園風景盤 (European Garden Scene Plate)

年代 (Age)：約 c.1900

尺寸 (Size)：長寬 24.4 x 23.5 公分 (24.4 x 23.5 cm)

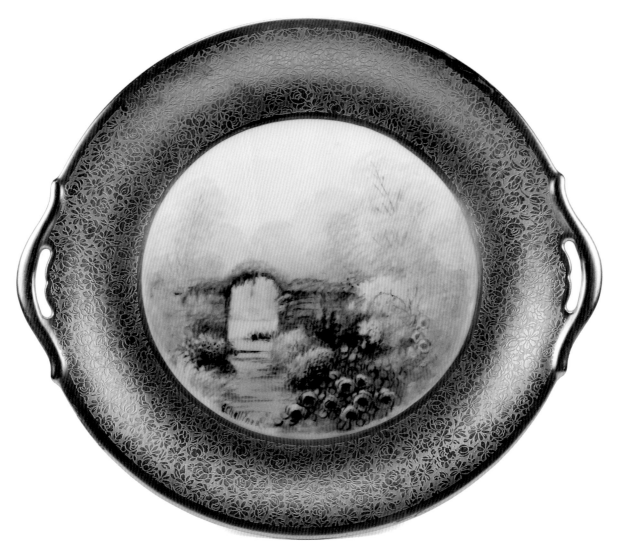

製造者 (Manufacturer)：美國皮卡德 (Pickard China Studio) 彩繪工房

畫師 (Artist)：E. Challinor

主題 (Subject)：美式花園風景盤 (American Garden Scene Plate)

年代 (Age)：c.1919~1922

尺寸 (Size)：長寬 26.6 x 24.8 公分 (26.6 x 24.8 cm)

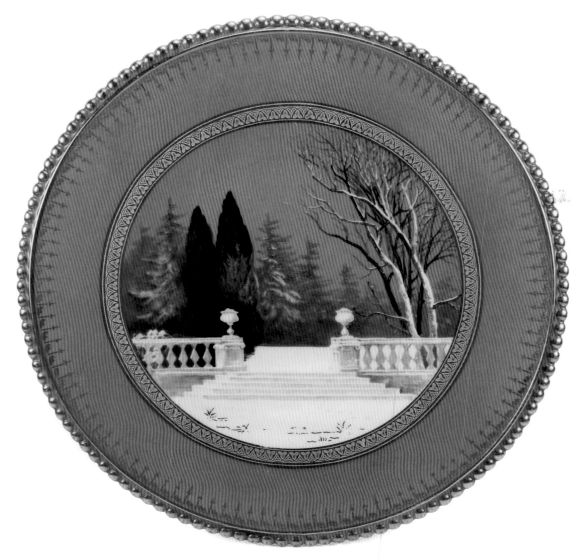

 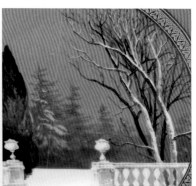

製造者 (Manufacturer)：英國寇登 (Cauldon / Brown Westhead, Moore & Co.) 瓷廠

畫師 (Artist)：未簽名 (Unsigned)

主題 (Subject)：英式庭園雪景盤 (English Garden Scene Plate)

年代 (Age)：c.1870

尺寸 (Size)：直徑 22.1 公分 (22.1 cm Dia.)

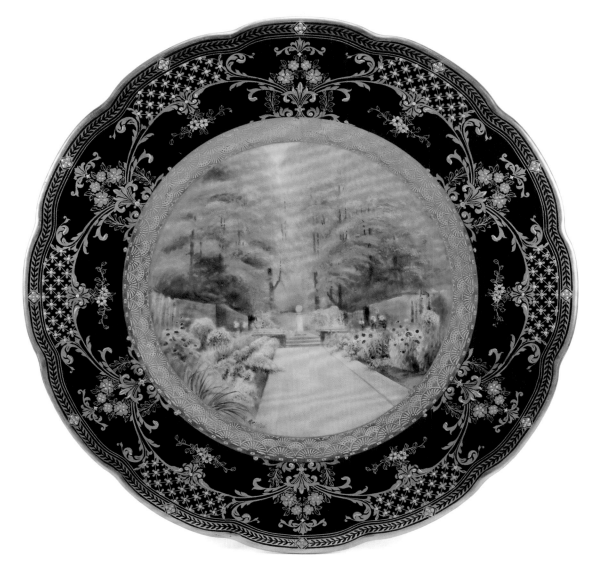

製造者 (Manufacturer)：英國皇家伍斯特 (Royal Worcester) 瓷廠

畫師 (Artist)：R. Rushton

主題 (Subject)：英式花園風景盤 (English Garden Scene Plate)

年代 (Age)：c.1918

尺寸 (Size)：直徑 26.6 公分 (26.6 cm Dia.)

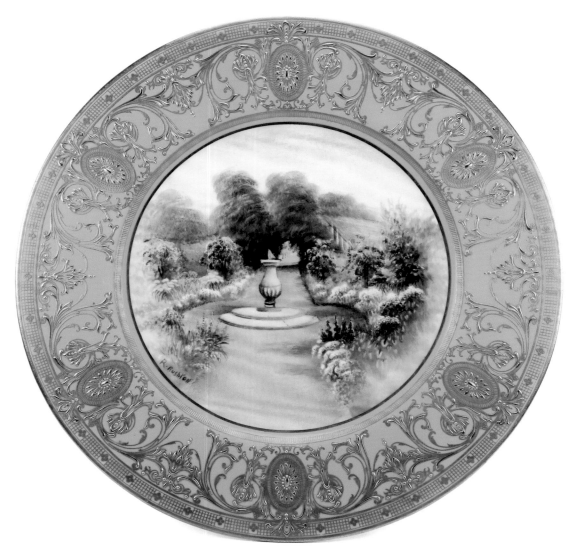

製造者 (Manufacturer)：英國皇家伍斯特 (Royal Worcester) 瓷廠

畫師 (Artist)：R. Rushton

主題 (Subject)：英式花園風景盤 ("The Old Sundial Claremont" Plate)

年代 (Age)：c.1925

尺寸 (Size)：直徑 27.2 公分 (27.2 cm Dia.)

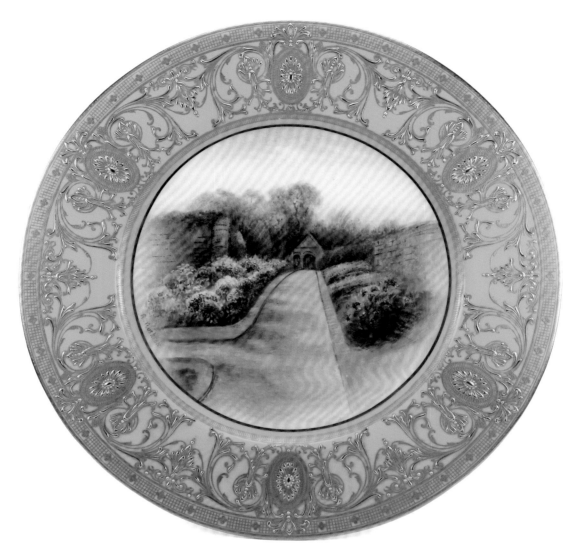

製造者 (Manufacturer)：英國皇家伍斯特 (Royal Worcester) 瓷廠

畫師 (Artist)：R. Rushton

主題 (Subject)：英式花園風景盤 ("Early Chrysanthemums Claremont" Plate)

年代 (Age)：c.1925

尺寸 (Size)：直徑 27.2 公分 (27.2 cm Dia.)

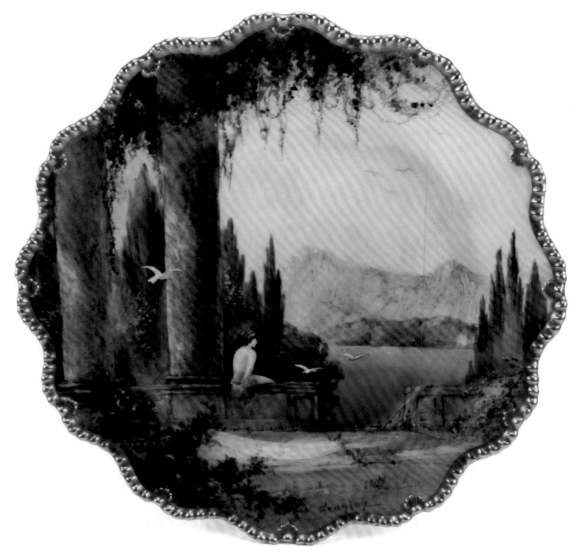

製造者 (Manufacturer)：英國皇家伍斯特 (Royal Worcester) 瓷廠
畫師 (Artist)：W. Sedgley
主題 (Subject)：義式花園風景盤 (Italian Garden Scene Plate)
年代 (Age)：c.1926
尺寸 (Size)：直徑 22.9 公分 (22.9 cm Dia.)

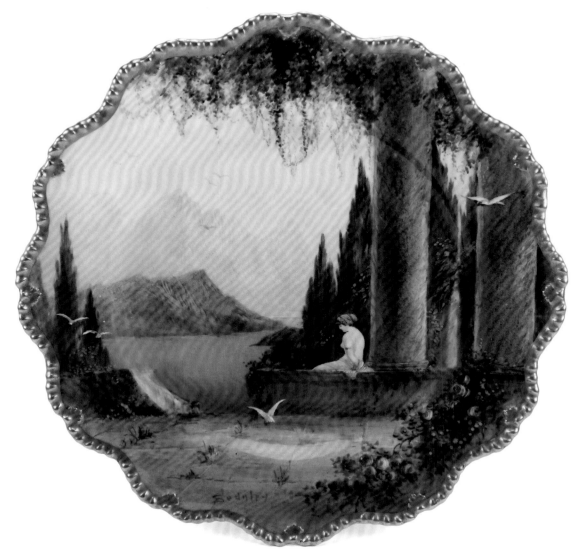

製造者 (Manufacturer)：英國皇家伍斯特 (Royal Worcester) 瓷廠

畫師 (Artist)：W. Sedgley

主題 (Subject)：義式花園風景盤 (Italian Garden Scene Plate)

年代 (Age)：c.1926

尺寸 (Size)：直徑 22.9 公分 (22.9 cm Dia.)

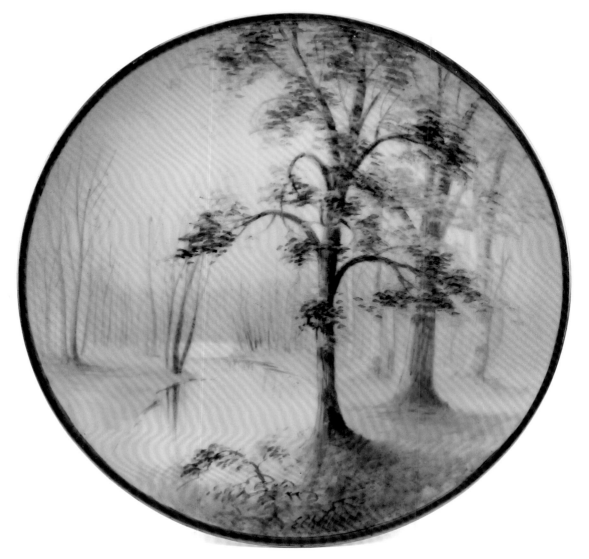

製造者 (Manufacturer)：美國皮卡德 (Pickard China Studio) 彩繪工房

畫師 (Artist)：E. Challinor

主題 (Subject)：水岸樹林風景盤 (River Side Woods Plate)

年代 (Age)：c.1912~1918

尺寸 (Size)：直徑 21.3 公分 (21.3 cm Dia.)

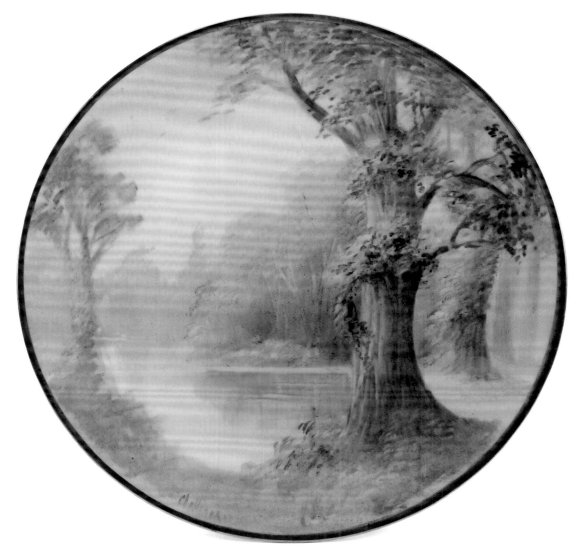

製造者 (Manufacturer)：美國皮卡德 (Pickard China Studio) 彩繪工房

畫師 (Artist)：E. Challinor

主題 (Subject)：水岸樹林風景盤 (River Side Woods Plate)

年代 (Age)：c.1900 初期 (Early c.1900)

尺寸 (Size)：直徑 22.0 公分 (22.0 cm Dia.)

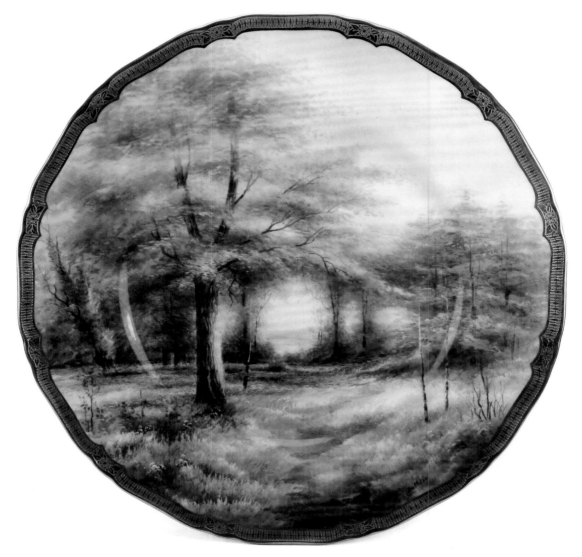

製造者 (Manufacturer)：英國皇家伍斯特 (Royal Worcester) 瓷廠

畫師 (Artist)：R. Rushton

主題 (Subject)：英國「菜園藍鐘花林」風景盤 ("Bluebells. Kew Gardens" Plate)

年代 (Age)：c.1941

尺寸 (Size)：直徑 27.0 公分 (27.0 cm Dia.)

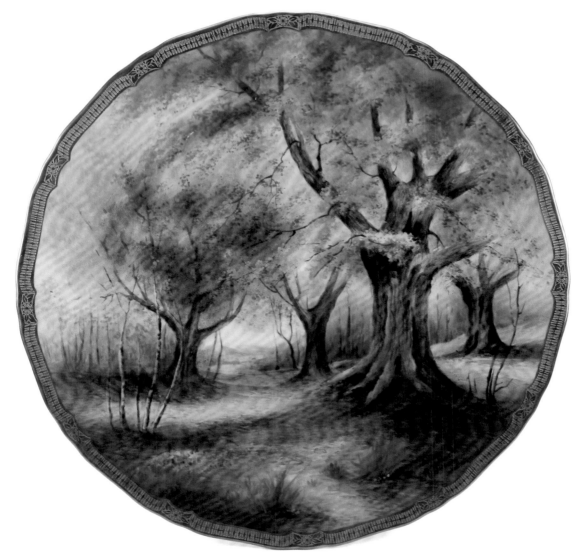

製造者 (Manufacturer)：英國皇家伍斯特 (Royal Worcester) 瓷廠

畫師 (Artist)：A. Hughes

主題 (Subject)：英國山毛櫸樹林風景盤 ("Burnham Beeches" Plate)

年代 (Age)：c.1957

尺寸 (Size)：直徑 27.8 公分 (27.8 cm Dia.)

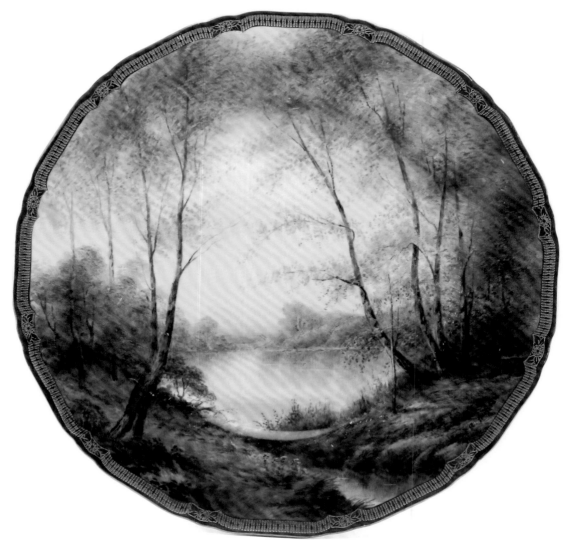

製造者 (Manufacturer)：英國皇家伍斯特 (Royal Worcester) 瓷廠

畫師 (Artist)：R. Rushton

主題 (Subject)：英國秋季水岸樹林風景盤 ("Autumn Tints. Berks." Plate)

年代 (Age)：c.1940s

尺寸 (Size)：直徑 27.4 公分 (27.4 cm Dia.)

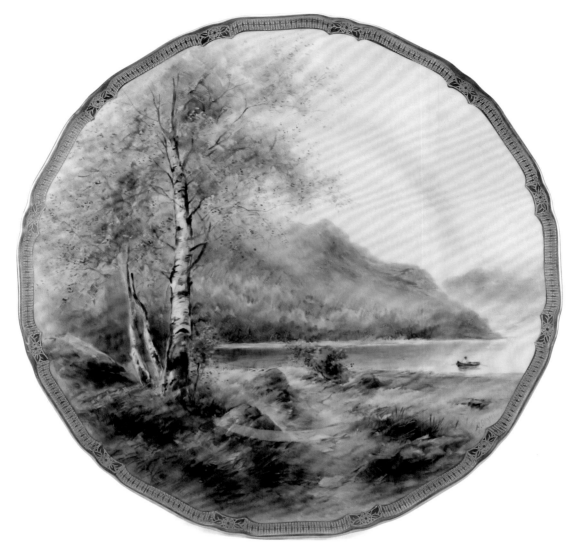

製造者 (Manufacturer)：英國皇家伍斯特 (Royal Worcester) 瓷廠

畫師 (Artist)：H. Davis

主題 (Subject)：英國「德文特湖」風景盤 ("Lake Derwentwater" Plate)

年代 (Age)：c.1940

尺寸 (Size)：直徑 26.8 公分 (26.8 cm Dia.)

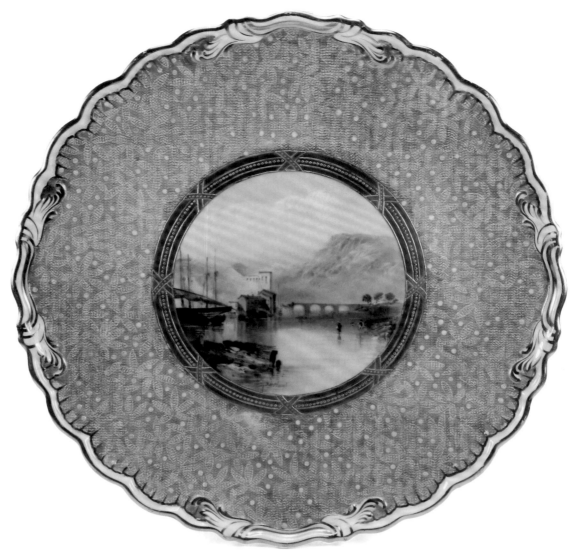

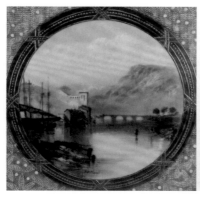

製造者 (Manufacturer)：英國煤港 (Coalport) 瓷廠 (Bailey Banks & Biddle Co. 訂製款)

畫師 (Artist)：J.H. Plant

主題 (Subject)：義大利「文堤米利亞」風景盤 ("View of Ventimiglia" Plate)

年代 (Age)：c.1890~1900

尺寸 (Size)：直徑 22.8 公分 (22.8 cm Dia.)

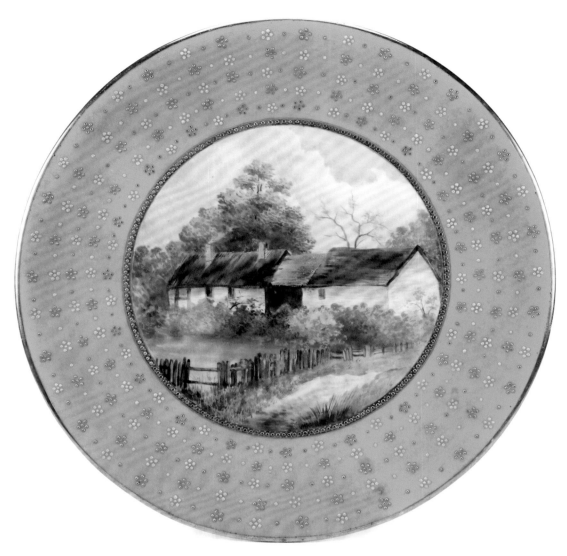

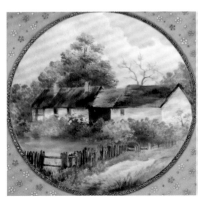

製造者 (Manufacturer)：英國皇家皇冠德比 (Royal Crown Derby) 瓷廠
畫師 (Artist)：T.A. Gadsby
主題 (Subject)：英國農舍風景盤 (English Cottage Scene Plate)
年代 (Age)：c.1870~1890s
尺寸 (Size)：直徑 23.3 公分 (23.3 cm Dia.)

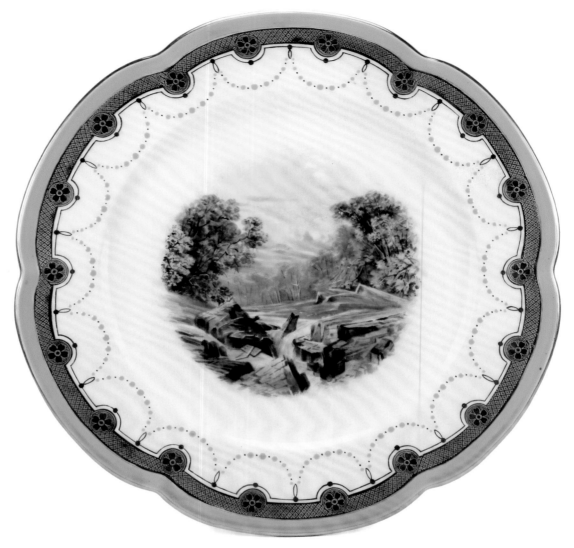

製造者 (Manufacturer)：英國明頓 (Minton) 瓷廠

畫師 (Artist)：未簽名 (Unsigned)

主題 (Subject)：英國鄉村河景風景盤 (English River Scene Plate)

年代 (Age)：c.1871

尺寸 (Size)：直徑 24.2 公分 (24.2 cm Dia.)

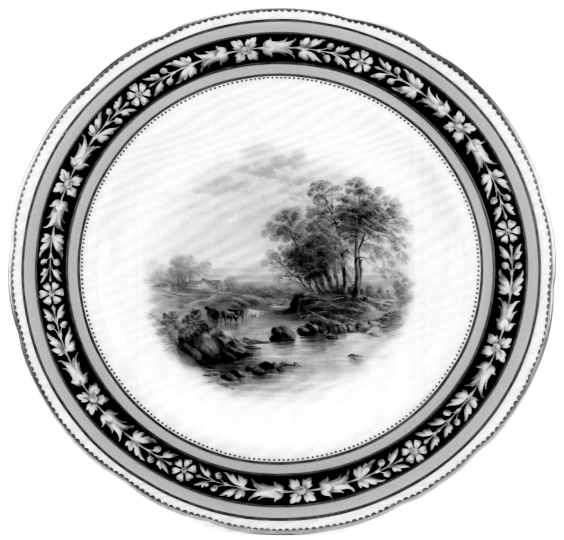

製造者 (Manufacturer)：英國明頓 (Minton) 瓷廠

畫師 (Artist)：未簽名 (Unsigned)

主題 (Subject)：英國鄉村河景風景盤 (English River Scene Plate)

年代 (Age)：c.1862

尺寸 (Size)：直徑 23.2 公分 (23.2 cm Dia.)

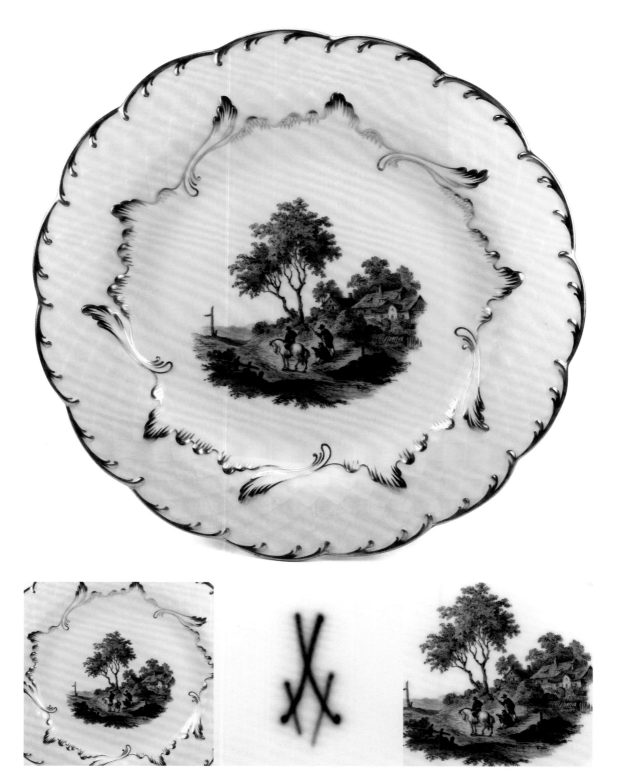

製造者 (Manufacturer)：德國麥森 (Meissen) 瓷廠

畫師 (Artist)：未簽名 (Unsigned)

主題 (Subject)：德國鄉村景致風景盤 (German Country Scene Plate)

年代 (Age)：c.1850~1924

尺寸 (Size)：直徑 22.5 公分 (22.5 cm Dia.)

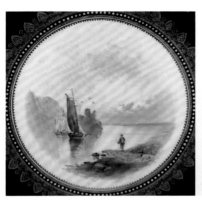

製造者 (Manufacturer)：英國斯波德科普蘭 (Spode Copeland China) 瓷廠

畫師 (Artist)：未簽名 (Unsigned)

主題 (Subject)：英國海港船景風景盤 (English Harbour Scene Plate)

年代 (Age)：c.1883

尺寸 (Size)：直徑 20.7 公分 (20.7 cm Dia.)

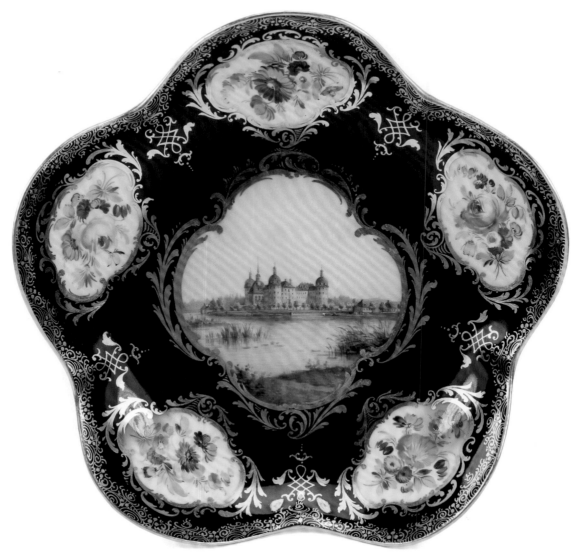

製造者 (Manufacturer)：德國麥森 (Meissen) 瓷廠

畫師 (Artist)：未簽名 (Unsigned)

主題 (Subject)：德國「莫里茲堡」實景盤 ("Moritzburg" Dish)

年代 (Age)：c.1850~1924

尺寸 (Size)：直徑 14.0 公分 (14.0 cm Dia.)

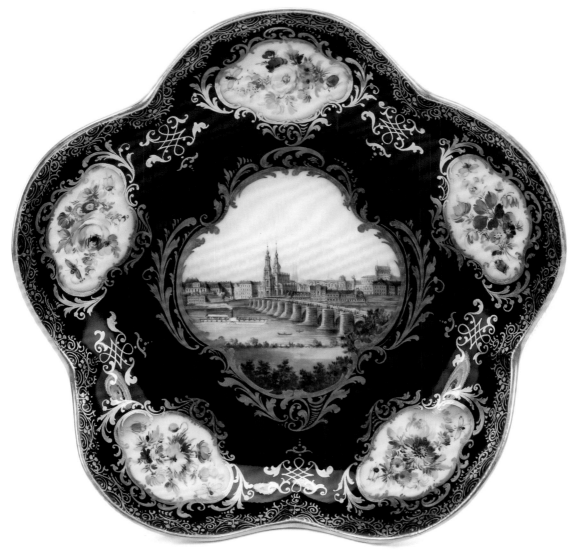

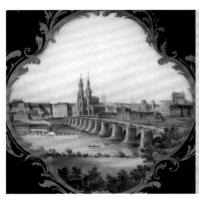

製造者 (Manufacturer)：德國麥森 (Meissen) 瓷廠

畫師 (Artist)：未簽名 (Unsigned)

主題 (Subject)：德國「德勒斯登」實景盤 ("Dresden" Dish)

年代 (Age)：c.1850~1924

尺寸 (Size)：直徑 14.2 公分 (14.2 cm Dia.)

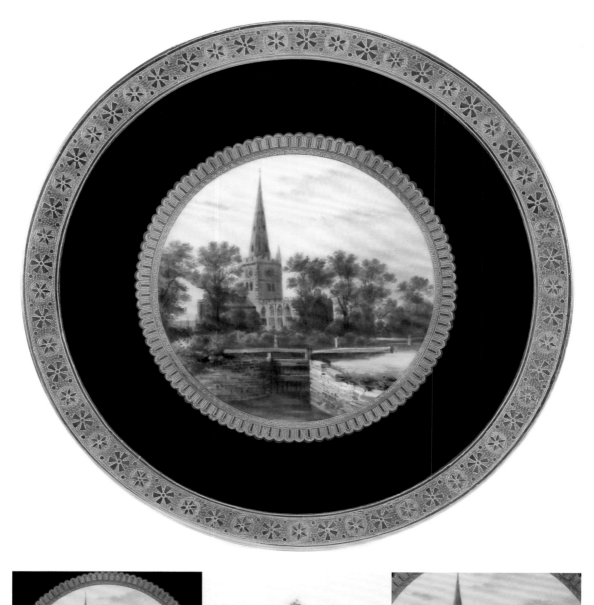

 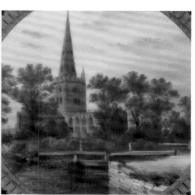

製造者 (Manufacturer)：英國明頓 (Minton) 瓷廠

畫師 (Artist)：未簽名 (Unsigned)

主題 (Subject)：英國教堂實景盤 (English Cathedral Plate)

年代 (Age)：c.1884

尺寸 (Size)：直徑 24.5 公分 (24.5 cm Dia.)

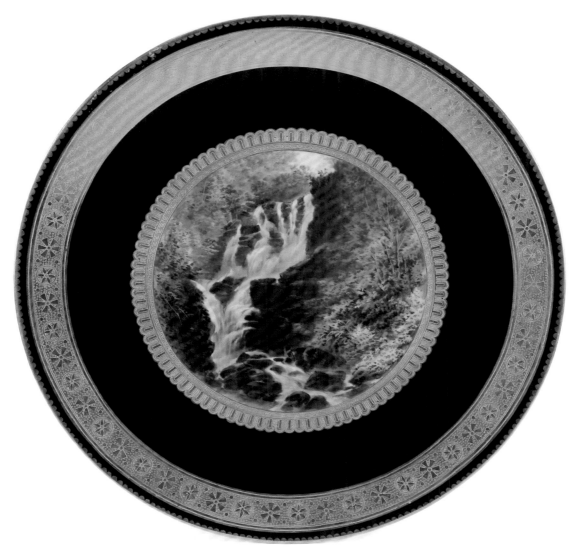

製造者 (Manufacturer)：英國明頓 (Minton) 瓷廠

畫師 (Artist)：未簽名 (Unsigned)

主題 (Subject)：愛爾蘭「托克瀑布」實景盤 ("Torc Falls Killarney" Plate)

年代 (Age)：c.1880~1891

尺寸 (Size)：直徑 24.4 公分 (24.4 cm Dia.)

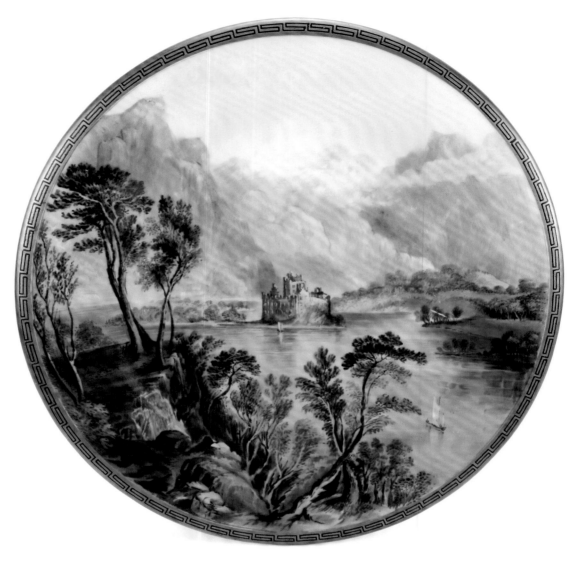

製造者 (Manufacturer)：英國製但瓷廠不詳 (Unidentified, but Made in England)

畫師 (Artist)：未簽名 (Unsigned)

主題 (Subject)：蘇格蘭「奧湖」實景盤 ("Loch Awe Argyllshire" Plate) 及其他六盤

年代 (Age)：c.1800s

尺寸 (Size)：直徑 22.7 公分 (22.7 cm Dia.)

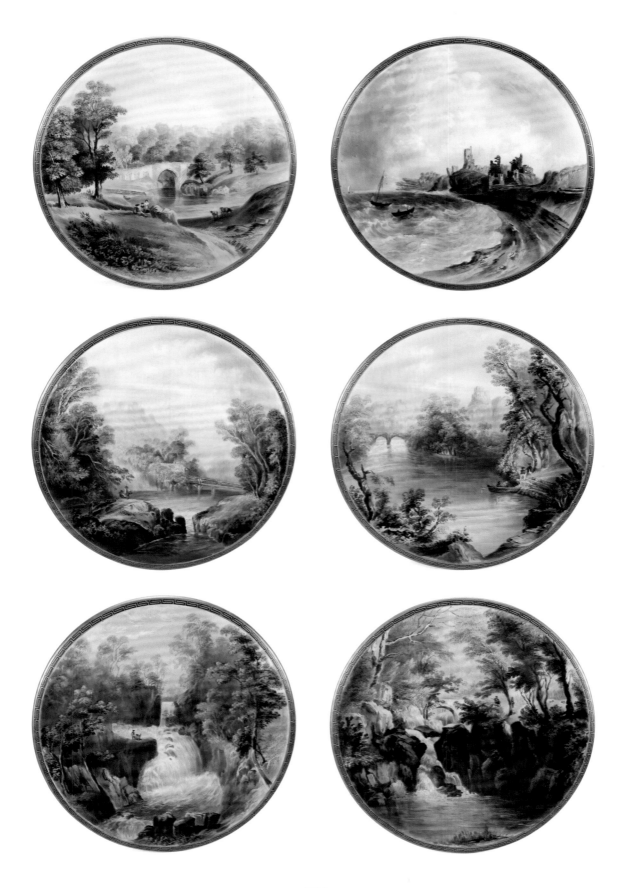

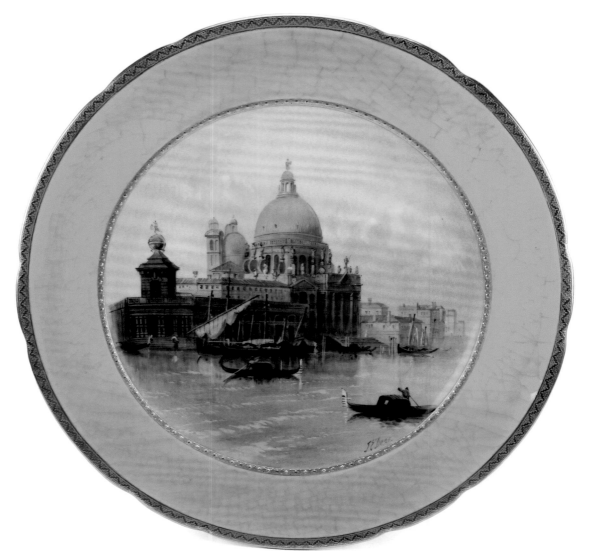

製造者 (Manufacturer)：英國明頓 (Minton) 瓷廠

畫師 (Artist)：J.E. Dean

主題 (Subject)：義大利「威尼斯」實景盤 ("View of Venice" Plate)

年代 (Age)：c.1891~1912

尺寸 (Size)：直徑 23.2 公分 (23.2 cm Dia.)

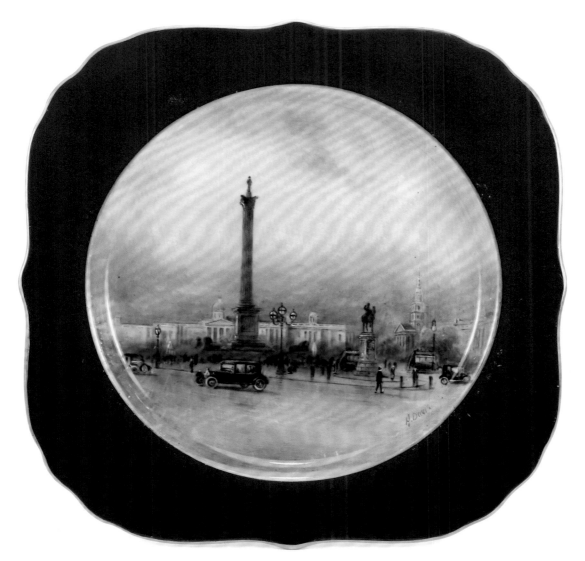

製造者 (Manufacturer)：英國皇家伍斯特 (Royal Worcester) 瓷廠

畫師 (Artist)：H. Davis

主題 (Subject)：英國「特拉法加廣場」實景盤 ("Trafalgar Square" Plate)

年代 (Age)：c.1926

尺寸 (Size)：長寬 21.0 x 21.0 公分 (21.0 x 21.0 cm)

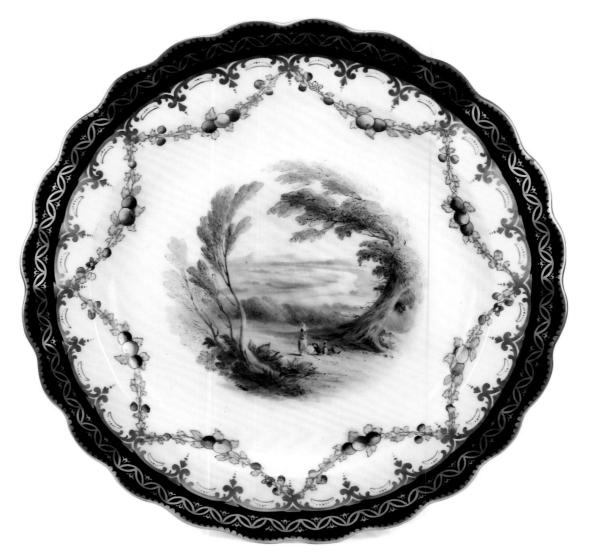

製造者 (Manufacturer)：英國皇家伍斯特 (Royal Worcester) 瓷廠

畫師 (Artist)：H. Davis

主題 (Subject)：英國柯洛畫風風景盤 (Landscape Plate in the Manner of Corot)

年代 (Age)：c.1903

尺寸 (Size)：直徑 22.3 公分 (22.3 cm Dia.)

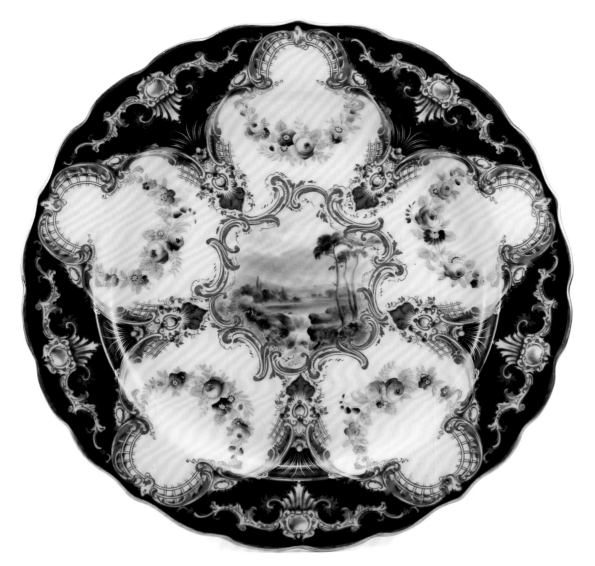

製造者 (Manufacturer)：英國皇家伍斯特 (Royal Worcester) 瓷廠

畫師 (Artist)：H. Davis

主題 (Subject)：英國柯洛畫風風景盤 (Landscape Plate in the Manner of Corot)

年代 (Age)：c.1904

尺寸 (Size)：直徑 22.5 公分 (22.5 cm Dia.)

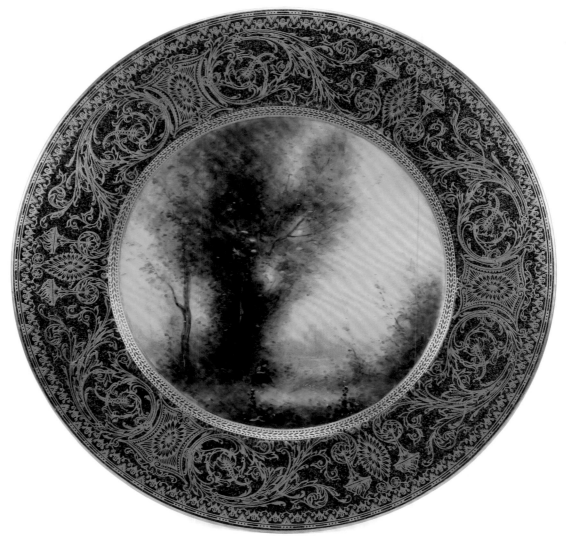

製造者 (Manufacturer)：英國皇家伍斯特 (Royal Worcester) 瓷廠 (Ovington 訂製款)

畫師 (Artist)：G.M. Evans

主題 (Subject)：英國柯洛畫風風景盤 (Landscape Plate in the Manner of Corot)

年代 (Age)：c.1921

尺寸 (Size)：直徑 23.0 公分 (23.0 cm Dia.)

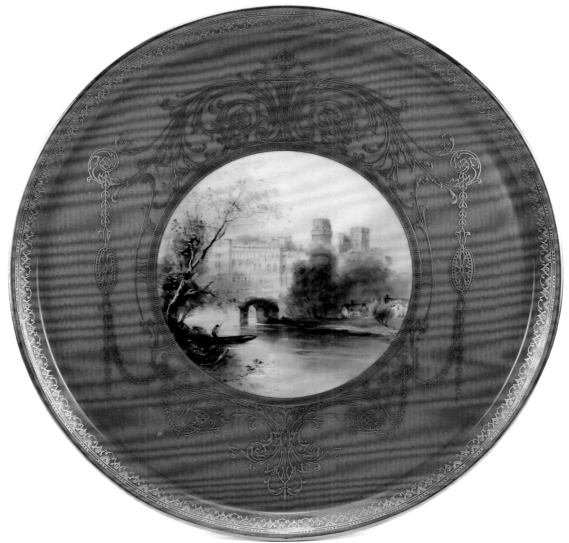

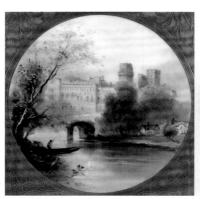

製造者 (Manufacturer)：英國皇家伍斯特 (Royal Worcester) 瓷廠

畫師 (Artist)：H. Davis

主題 (Subject)：英國柯洛畫風風景盤 (Landscape Plate in the Manner of Corot)

年代 (Age)：c.1918

尺寸 (Size)：直徑 25.0 公分 (25.0 cm Dia.)

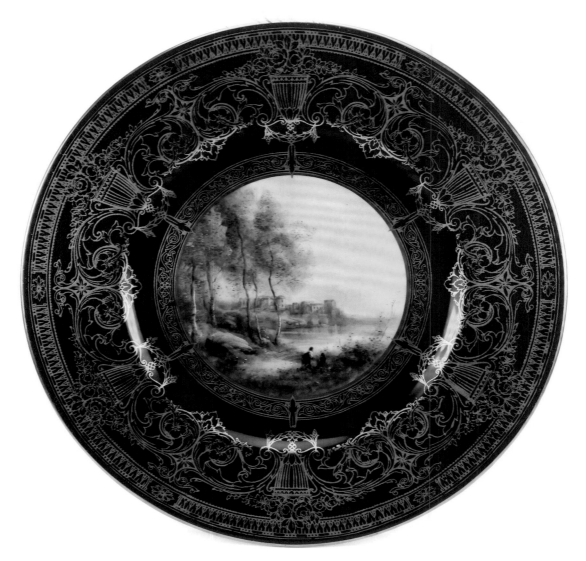

製造者 (Manufacturer)：英國皇家伍斯特 (Royal Worcester) 瓷廠

畫師 (Artist)：H. Davis

主題 (Subject)：英國柯洛畫風風景盤 (Landscape Plate in the Manner of Corot)

年代 (Age)：c.1940s

尺寸 (Size)：直徑 27.3 公分 (27.3 cm Dia.)

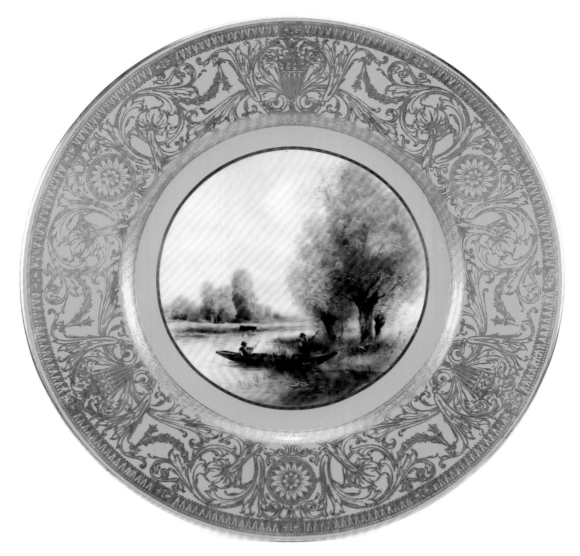

製造者 (Manufacturer)：英國皇家伍斯特 (Royal Worcester) 瓷廠

畫師 (Artist)：H. Davis

主題 (Subject)：英國柯洛畫風風景盤 (Landscape Plate in the Manner of Corot)

年代 (Age)：c.1940s

尺寸 (Size)：直徑 26.8 公分 (26.8 cm Dia.)

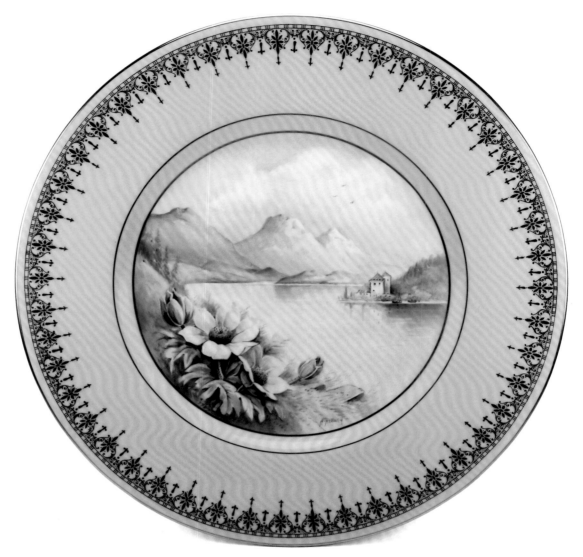

製造者 (Manufacturer)：英國明頓 (Minton) 瓷廠

畫師 (Artist)：A. Holland

主題 (Subject)：新藝術風格風景盤 (Art Nouveau Style Landscape Plate)

年代 (Age)：c.1956

尺寸 (Size)：直徑 27.0 公分 (27.0 cm Dia.)

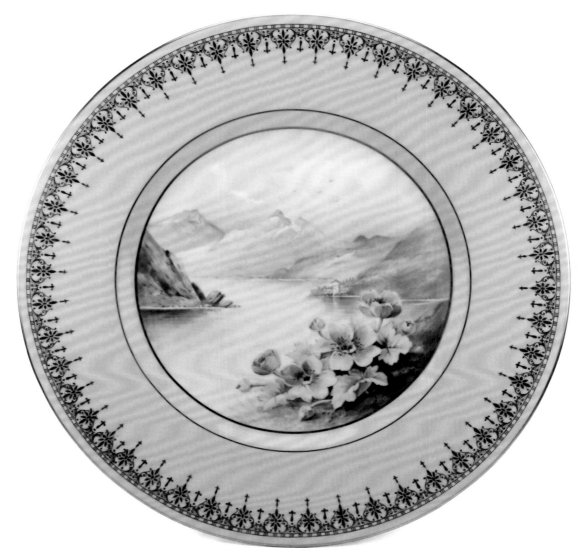

製造者 (Manufacturer)：英國明頓 (Minton) 瓷廠

畫師 (Artist)：A. Holland

主題 (Subject)：新藝術風格風景盤 (Art Nouveau Style Landscape Plate)

年代 (Age)：c.1956

尺寸 (Size)：直徑 27.0 公分 (27.0 cm Dia.)

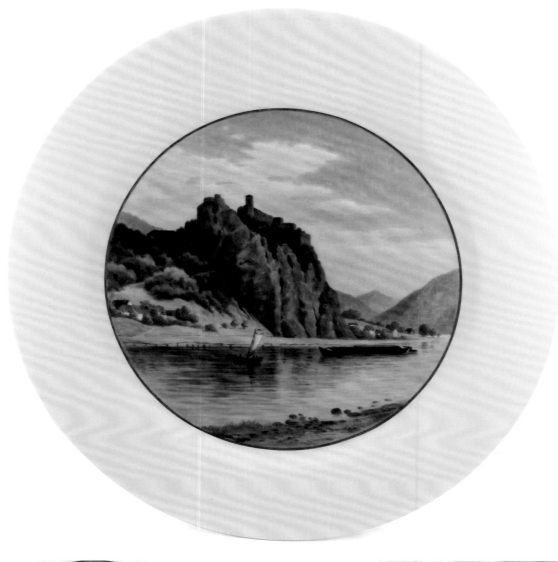

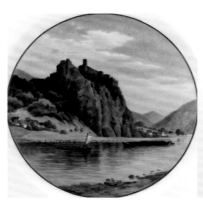

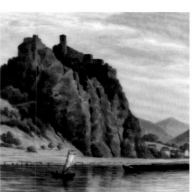

Schreckenstein.

製造者 (Manufacturer)：德國麥森 (Meissen) 瓷廠

畫師 (Artist)：未簽名 (Unsigned)

主題 (Subject)：新藝術風格風景盤 (Art Nouveau Style "Schreckenstein" Plate)

年代 (Age)：c.1924~1934

尺寸 (Size)：直徑 27.0 公分 (27.0 cm Dia.)

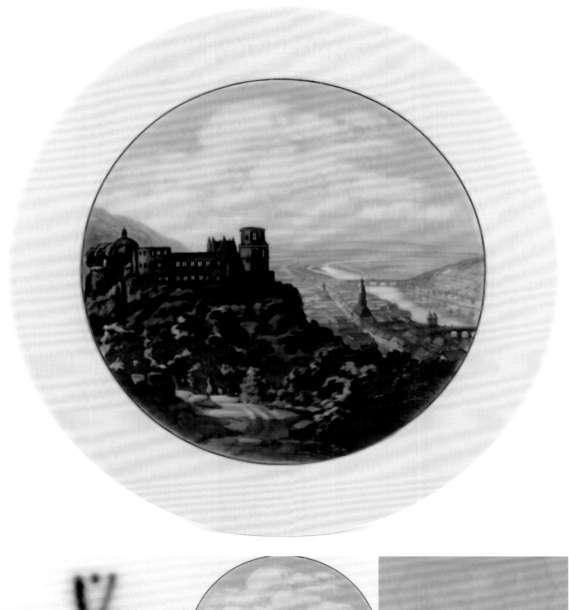

製造者 (Manufacturer)：德國麥森 (Meissen) 瓷廠

畫師 (Artist)：未簽名 (Unsigned)

主題 (Subject)：新藝術風格「海德堡」風景盤 (Art Nouveau Style "Heidelberg" Plate)

年代 (Age)：c.1924~1934

尺寸 (Size)：直徑 25.0 公分 (25.0 cm Dia.)

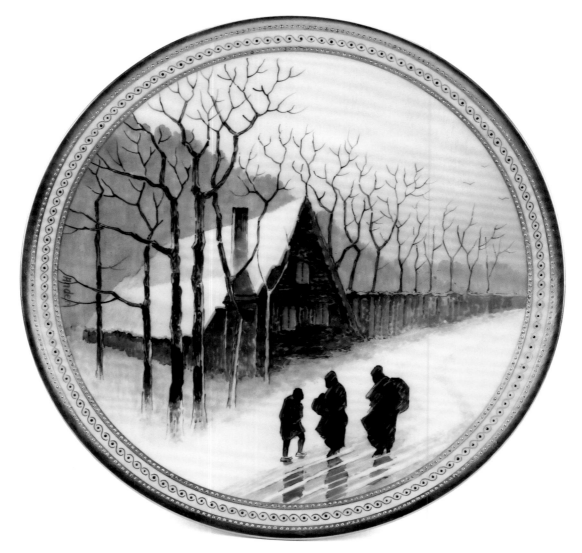

製造者 (Manufacturer)：德國德勒斯登 (Dresden A. Lamm) 彩繪工房

畫師 (Artist)：Ander

主題 (Subject)：新藝術風格雪景盤 (Art Nouveau Style Snow Scene Plate)

年代 (Age)：c.1891~1914

尺寸 (Size)：直徑 21.5 公分 (21.5 cm Dia.)

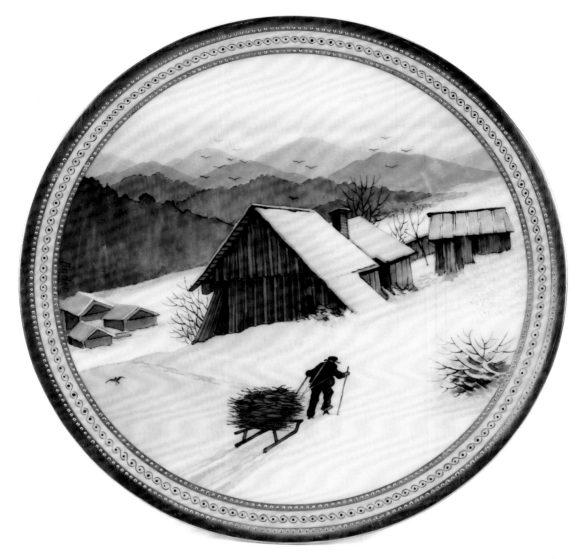

製造者 (Manufacturer)：德國德勒斯登 (Dresden A. Lamm) 彩繪工房

畫師 (Artist)：Ander

主題 (Subject)：新藝術風格雪景盤 (Art Nouveau Style Snow Scene Plate)

年代 (Age)：c.1891~1914

尺寸 (Size)：直徑 21.5 公分 (21.5 cm Dia.)

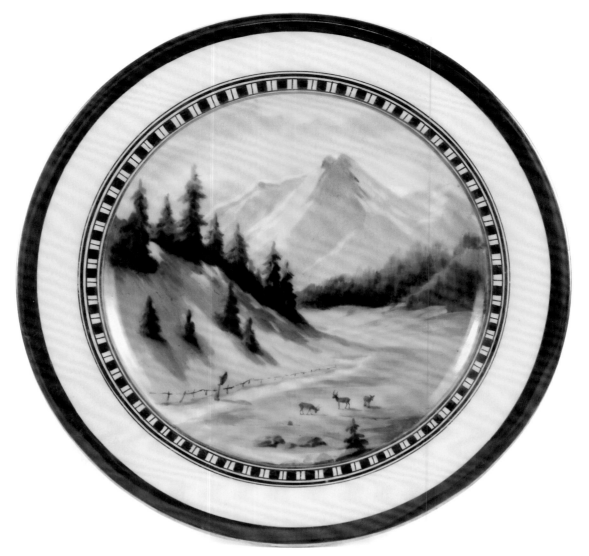

製造者 (Manufacturer)：德國德勒斯登 (Dresden Richard Klemm) 彩繪工房

畫師 (Artist)：未簽名 (Unsigned)

主題 (Subject)：六個新藝術風格風景盤 (6 Art Nouveau Style Landscape Plates)

年代 (Age)：c.1891~1914

尺寸 (Size)：直徑 19.1 公分 (19.1 cm Dia.)

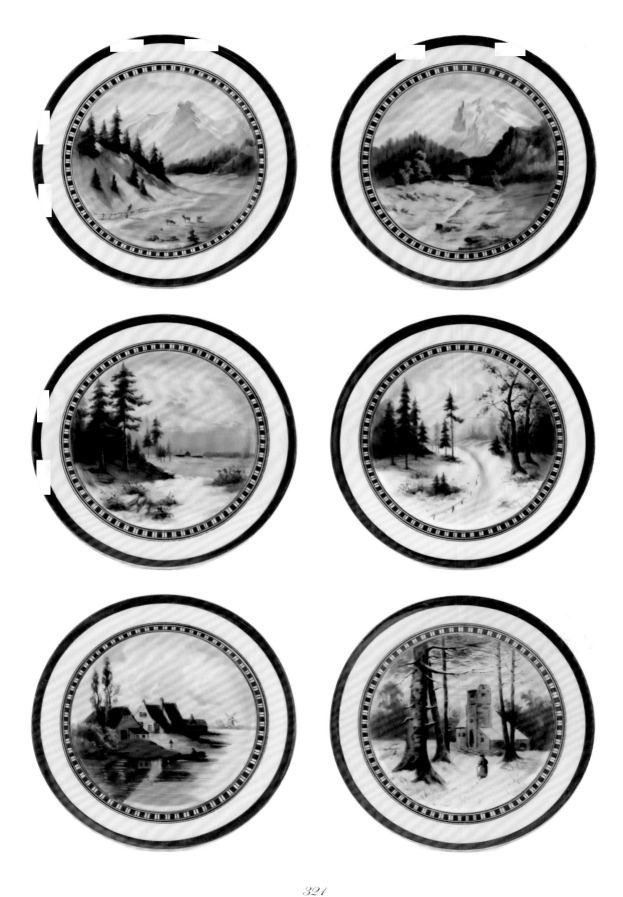

Chapter 5: Oriental Style

東方風格

(1) 東方金銀蒔繪 (Oriental Gilded & Silver-Plated Paintings)

(2) 東方裝飾文樣 (Oriental Decorative Patterns)

(3) 東方盆景靜物 (Oriental Bonsai & Still Life)

(4) 東方扇面與卷軸設計 (Oriental Fan & Scroll Designs)

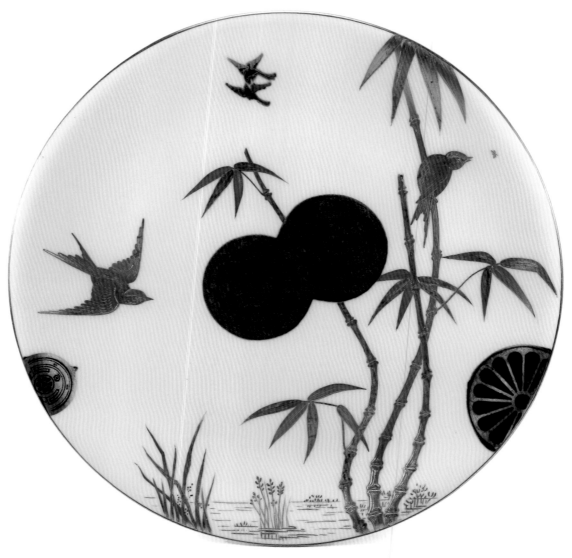

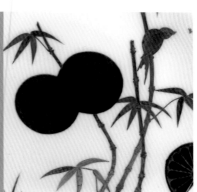

製造者 (Manufacturer)：英國明頓 (Minton) 瓷廠

畫師 (Artist)：未簽名 (Unsigned)

主題 (Subject)：東方風格金銀蒔繪盤 (Oriental Style Gilded & Silver-plated Plate)

年代 (Age)：c.1881

尺寸 (Size)：直徑 23.0 公分 (23.0 cm Dia.)

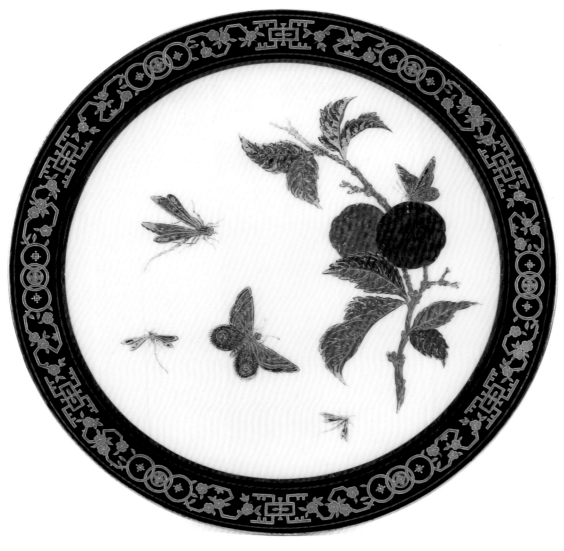

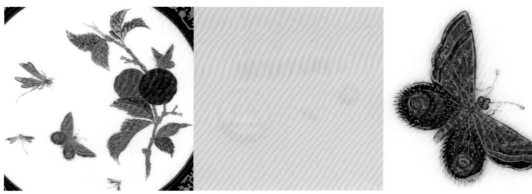

製造者 (Manufacturer)：英國明頓 (Minton) 瓷廠

畫師 (Artist)：未簽名 (Unsigned)

主題 (Subject)：東方風格金銀蒔繪盤 (Oriental Style Gilded & Silver-plated Plate)

年代 (Age)：c.1876

尺寸 (Size)：直徑 24.1 公分 (24.1 cm Dia.)

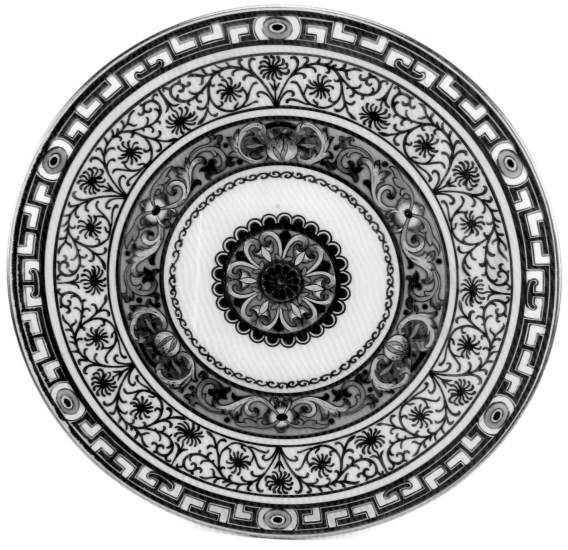

製造者 (Manufacturer)：英國明頓 (Minton) 瓷廠

畫師 (Artist)：未簽名 (Unsigned)

主題 (Subject)：東方風格琺瑯釉裝飾文樣盤 (Oriental Style Decorative Pattern Plate)

年代 (Age)：c.1879

尺寸 (Size)：直徑 24.2 公分 (24.2 cm Dia.)

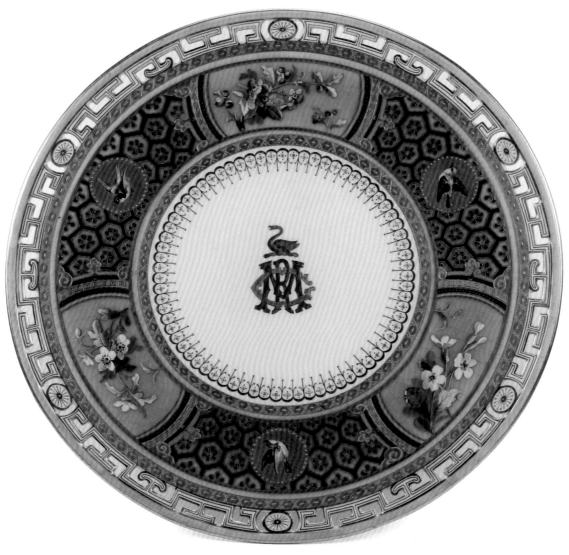

製造者 (Manufacturer)：英國明頓 (Minton) 瓷廠

畫師 (Artist)：未簽名 (Unsigned)

主題 (Subject)：東方風格琺瑯釉裝飾文樣盤 (Oriental Style Decorative Pattern Plate)

年代 (Age)：c.1878

尺寸 (Size)：直徑 24.2 公分 (24.2 cm Dia.)

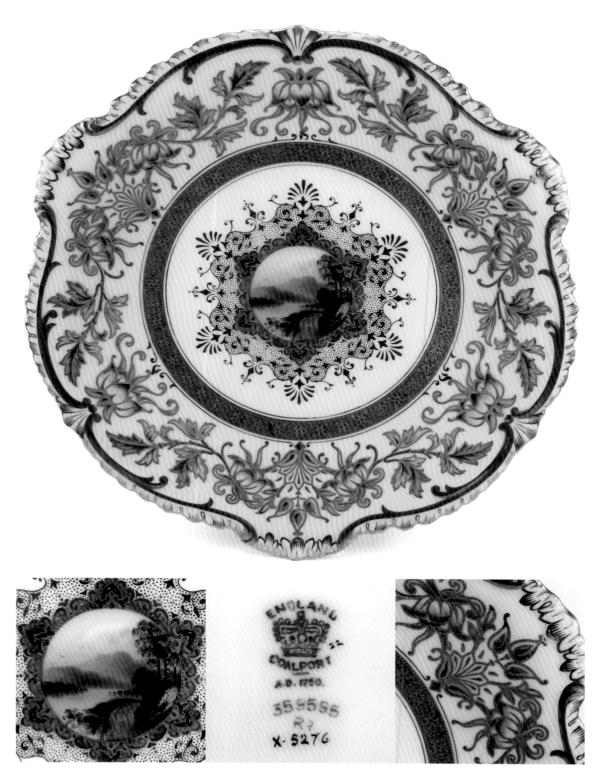

製造者 (Manufacturer)：英國煤港 (Coalport) 瓷廠

畫師 (Artist)：未簽名 (Unsigned)

主題 (Subject)：東方風格文樣邊風景盤 (Landscape Plate with Oriental Border)

年代 (Age)：c.1890~1926

尺寸 (Size)：直徑 23.5 公分 (23.5 cm Dia.)

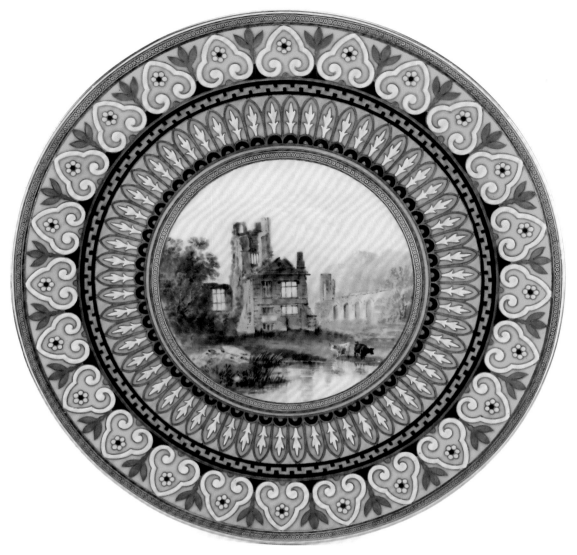

製造者 (Manufacturer)：英國明頓 (Minton) 瓷廠

畫師 (Artist)：未簽名 (Unsigned)

主題 (Subject)：東方風格文樣邊風景盤 (Landscape Plate with Oriental Border)

年代 (Age)：c.1880

尺寸 (Size)：直徑 24.0 公分 (24.0 cm Dia.)

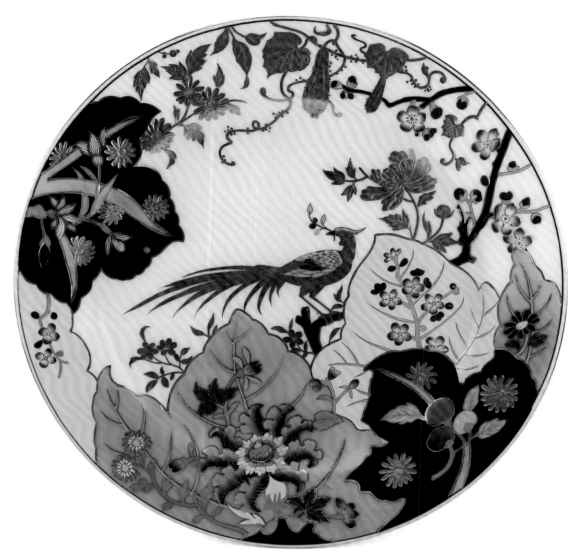

製造者 (Manufacturer)：英國明頓 (Minton) 瓷廠

畫師 (Artist)：未簽名 (Unsigned)

主題 (Subject)：東方風格琺瑯釉孔雀盤 (Oriental Style Peacock Plate)

年代 (Age)：c.1881

尺寸 (Size)：直徑 25.7 公分 (25.7 cm Dia.)

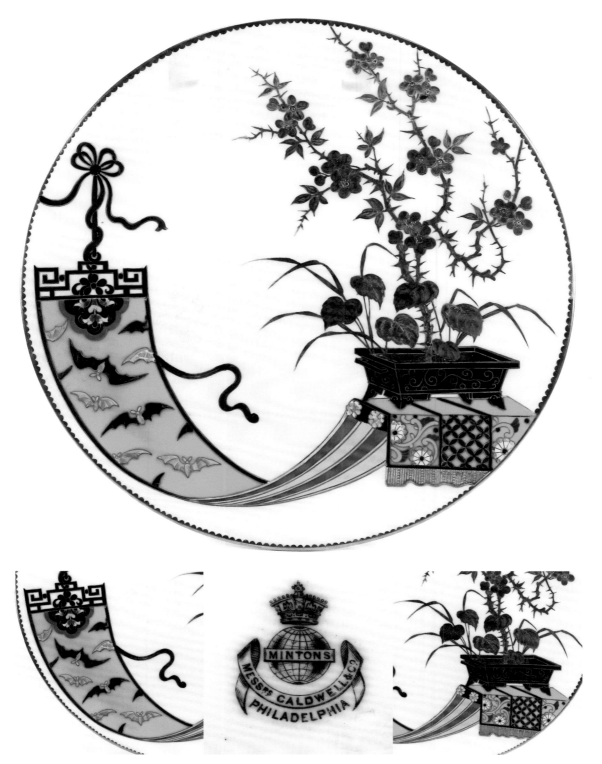

製造者 (Manufacturer)：英國明頓 (Minton) 瓷廠

畫師 (Artist)：未簽名 (Unsigned)

主題 (Subject)：東方風格琺瑯釉盆景靜物盤 (Oriental Style Bonsai & Still Life Plate)

年代 (Age)：c.1881

尺寸 (Size)：直徑 24.1 公分 (24.1 cm Dia.)

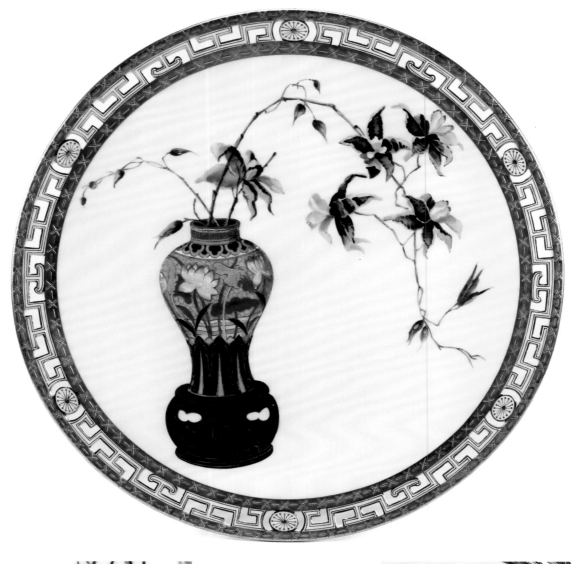

製造者 (Manufacturer)：英國明頓 (Minton) 瓷廠

畫師 (Artist)：未簽名 (Unsigned)

主題 (Subject)：東方風格琺瑯釉盆景靜物盤 (Oriental Style Bonsai & Still Life Plate)

年代 (Age)：c.1880

尺寸 (Size)：直徑 24.0 公分 (24.0 cm Dia.)

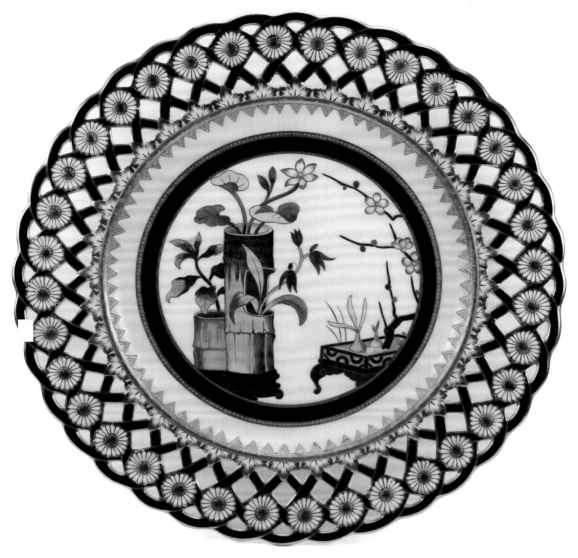

製造者 (Manufacturer)：英國明頓 (Minton) 瓷廠

畫師 (Artist)：未簽名 (Unsigned)

主題 (Subject)：東方風格琺瑯釉盆景靜物盤 (Oriental Style Bonsai & Still Life Plate)

年代 (Age)：c.1881

尺寸 (Size)：直徑 24.2 公分 (24.2 cm Dia.)

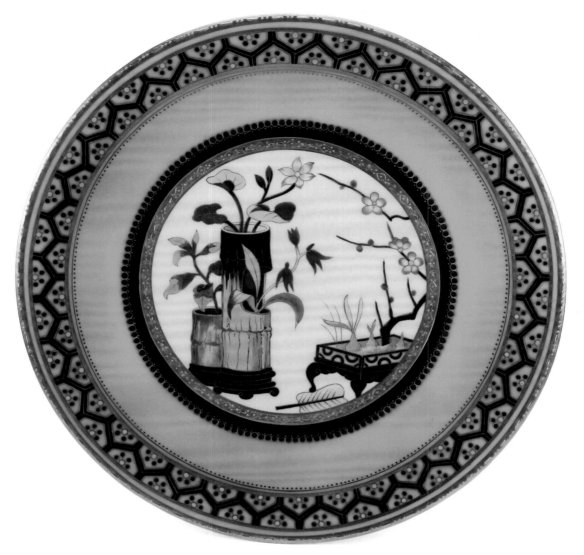

製造者 (Manufacturer)：英國明頓 (Minton) 瓷廠

畫師 (Artist)：未簽名 (Unsigned)

主題 (Subject)：東方風格琺瑯釉盆景靜物盤 (Oriental Style Bonsai & Still Life Plate)

年代 (Age)：c.1872

尺寸 (Size)：直徑 24.2 公分 (24.2 cm Dia.)

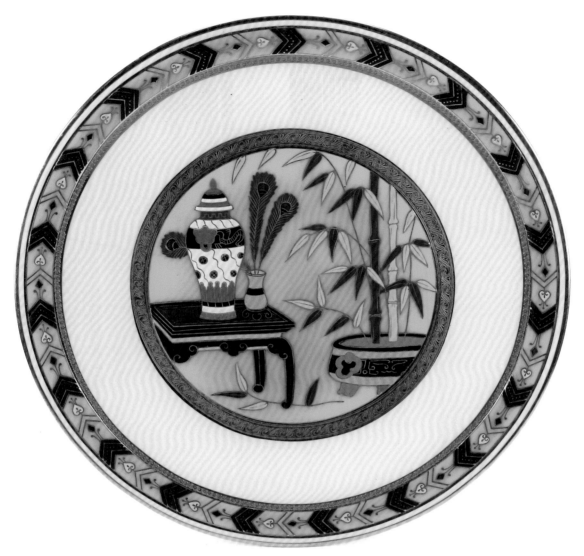

製造者 (Manufacturer)：英國明頓 (Minton) 瓷廠

畫師 (Artist)：未簽名 (Unsigned)

主題 (Subject)：東方風格琺瑯釉盆景靜物盤 (Oriental Style Bonsai & Still Life Plate)

年代 (Age)：c.1880

尺寸 (Size)：直徑 24.1 公分 (24.1 cm Dia.)

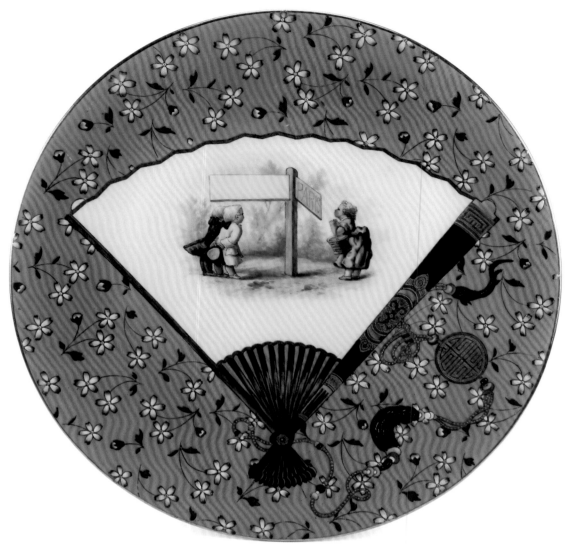

製造者 (Manufacturer)：英國明頓 (Minton) 瓷廠

畫師 (Artist)：未簽名 (Unsigned)

主題 (Subject)：東方風格扇面設計盤 (Oriental Style Fan-Design Plate)

年代 (Age)：c.1872 或 c.1882

尺寸 (Size)：直徑 24.3 公分 (24.3 cm Dia.)

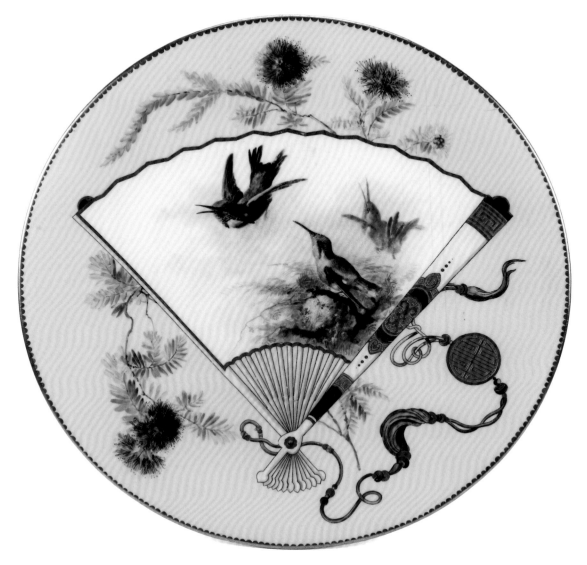

製造者 (Manufacturer)：英國明頓 (Minton) 瓷廠

畫師 (Artist)：W. Mussill

主題 (Subject)：東方風格扇面設計盤 (Oriental Style Fan-Design Plate)

年代 (Age)：c.1870s

尺寸 (Size)：直徑 24.0 公分 (24.0 cm Dia.)

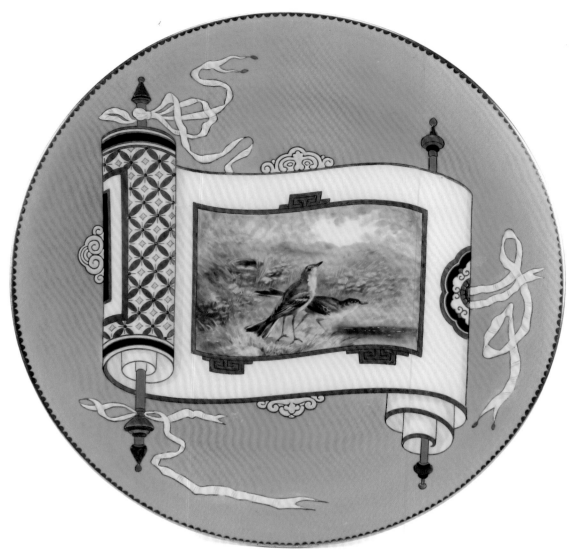

製造者 (Manufacturer)：英國明頓 (Minton) 瓷廠

畫師 (Artist)：未簽名 (Unsigned)

主題 (Subject)：東方風格卷軸設計盤 (Oriental Style Scroll-Design Plate)

年代 (Age)：c.1874

尺寸 (Size)：直徑 24.0 公分 (24.0 cm Dia.)

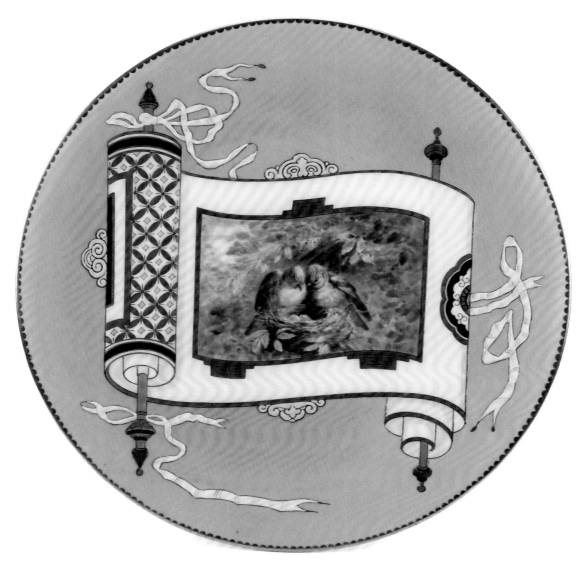

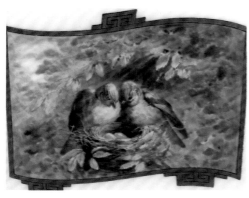

製造者 (Manufacturer)：英國明頓 (Minton) 瓷廠

畫師 (Artist)：未簽名 (Unsigned)

主題 (Subject)：東方風格卷軸設計盤 (Oriental Style Scroll-Design Plate)

年代 (Age)：c.1874

尺寸 (Size)：直徑 24.0 公分 (24.0 cm Dia.)

Chapter 6:
Special Skills & Subjects

特殊技法

(1) 家徽紋章 (Coat of Arms)

(2) 大理石雕及貝殼雕畫風 (Cameo Paintings)

(3) 碧玉浮雕 (Wedgwood Jasper)

(4) 泥漿堆疊法 (Pate-Sur-Pate)

(5) 法式白釉畫法 (French Enamel)

(6) 特殊鏤空邊 (Rare Pierced Borders)

(7) 崁珠裝飾 (Enamel Jeweled Decorations)

(8) 金銀蒔繪 (Gilded & Silver-Plated Paintings)

(9) 立體圖案 (Relief Patterns)

(10) 八邊形的盤子 (Octagon Plates)

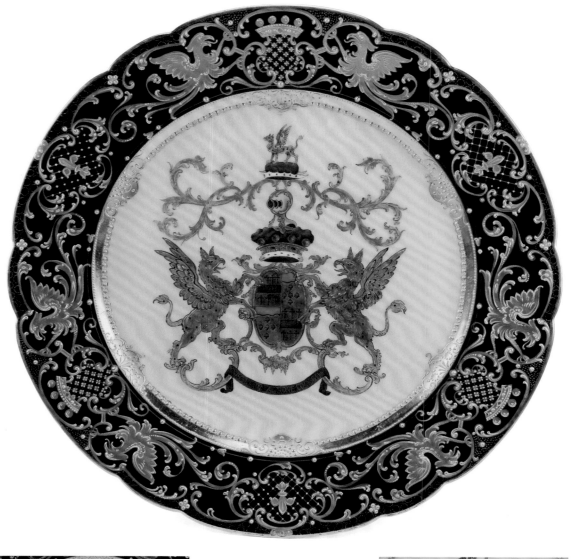

製造者 (Manufacturer)：德國德勒斯登 (Dresden A. Lamm) 彩繪工房

畫師 (Artist)：未簽名 (Unsigned)

主題 (Subject)：英國克雷文伯爵家徽紋章盤 (Coat of Arms Plate for Baron Craven)

年代 (Age)：c.1891~1914

尺寸 (Size)：直徑 24.5 公分 (24.5 cm Dia.)

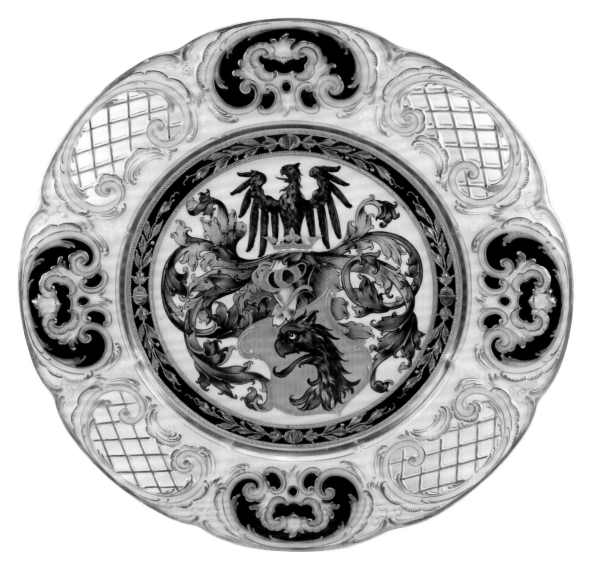

製造者 (Manufacturer)：德國柏林 (KPM Berlin) 瓷廠

畫師 (Artist)：未簽名 (Unsigned)

主題 (Subject)：德國某家族家徽紋章盤 (Coat of Arms Plate with Prussian Eagle)

年代 (Age)：c.1870~1945

尺寸 (Size)：直徑 22.5 公分 (22.5 cm Dia.)

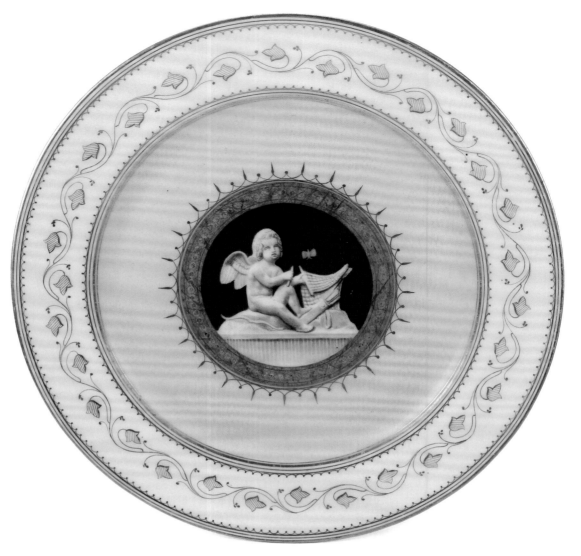

製造者 (Manufacturer)：丹麥賓與格朗達爾 (Bing & Grondahl) 瓷廠

畫師 (Artist)：未簽名 (Unsigned)

主題 (Subject)：大理石雕畫風天使盤 (Cameo Painting Plate)

年代 (Age)：c.1853~1894

尺寸 (Size)：直徑 19.8 公分 (19.8 cm Dia.)

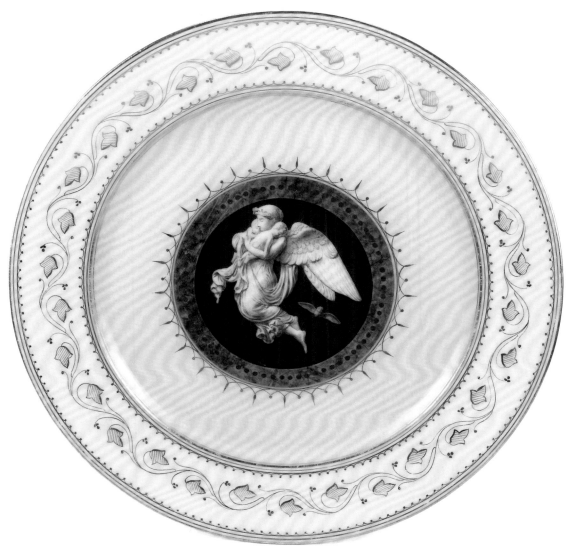

製造者 (Manufacturer)：丹麥賓與格朗達爾 (Bing & Grøndahl) 瓷廠

畫師 (Artist)：未簽名 (Unsigned)

主題 (Subject)：大理石雕畫風天使盤 (Cameo Painting Plate)

年代 (Age)：c.1853~1894

尺寸 (Size)：直徑 19.3 公分 (19.3 cm Dia.)

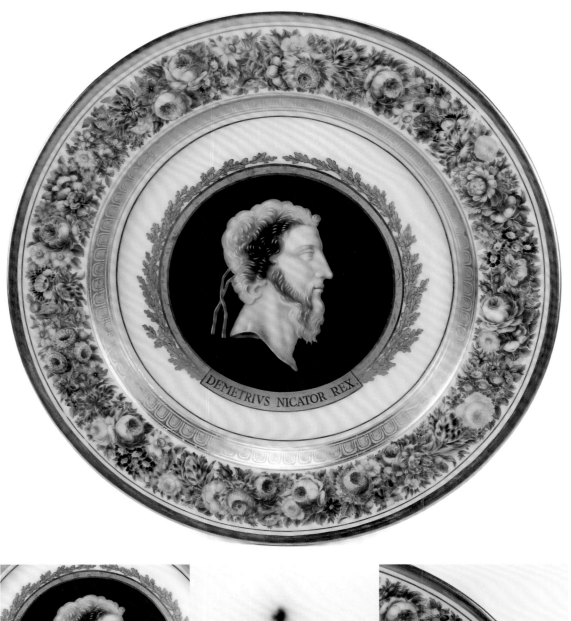

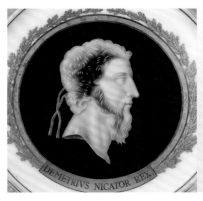

製造者 (Manufacturer)：德國柏林 (KPM Berlin) 瓷廠
畫師 (Artist)：未簽名 (Unsigned)
主題 (Subject)：貝殼雕畫風頭像盤 (Cameo Painting Plate)
年代 (Age)：c.1780~1820
尺寸 (Size)：直徑 23.4 公分 (23.4 cm Dia.)

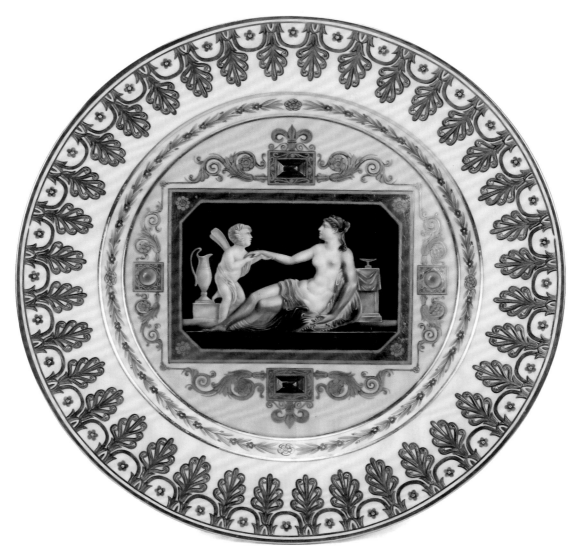

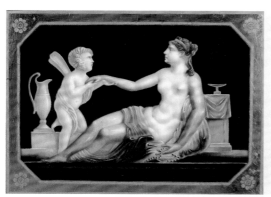

製造者 (Manufacturer)：德國柏林 (KPM Berlin) 瓷廠

畫師 (Artist)：未簽名 (Unsigned)

主題 (Subject)：貝殼雕畫風神話故事盤 (Cameo Painting Plate)

年代 (Age)：c.1780~1820

尺寸 (Size)：直徑 23.8 公分 (23.8 cm Dia.)

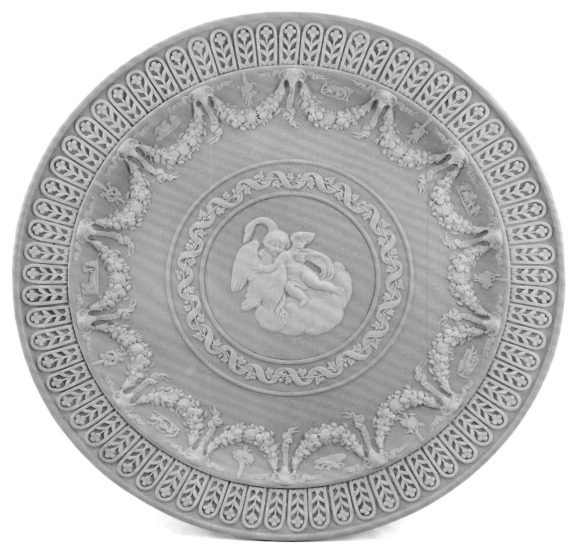

製造者 (Manufacturer)：英國瑋緻活 (Wedgwood) 瓷廠

畫師 (Artist)：未簽名 (Unsigned)

主題 (Subject)：灰色碧玉浮雕天使與天鵝盤 (Gray Jasper Plate)

年代 (Age)：c.1840s

尺寸 (Size)：直徑 21.9 公分 (21.9 cm Dia.)

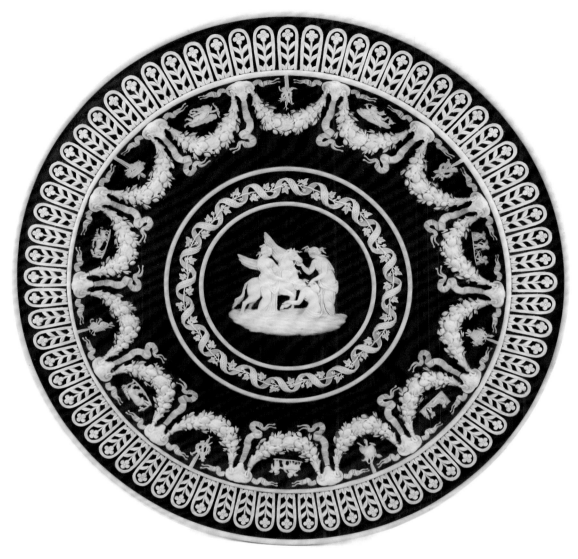

製造者 (Manufacturer)：英國瑋緻活 (Wedgwood) 瓷廠

畫師 (Artist)：未簽名 (Unsigned)

主題 (Subject)：黑色碧玉浮雕女神與飛馬盤 (Black Jasper Plate)

年代 (Age)：c.1800s

尺寸 (Size)：直徑 21.9 公分 (21.9 cm Dia.)

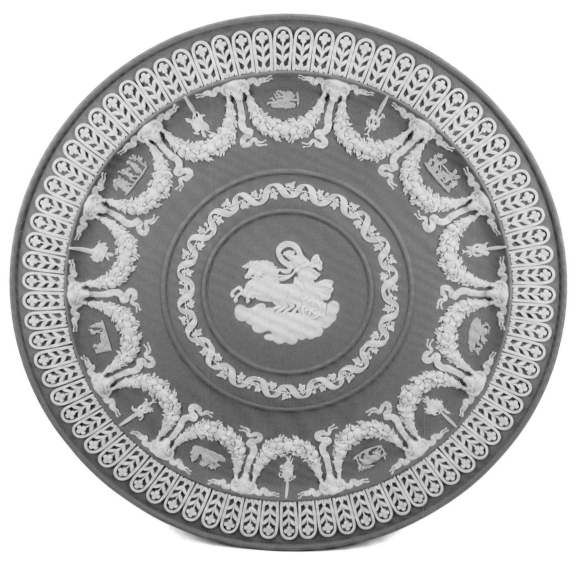

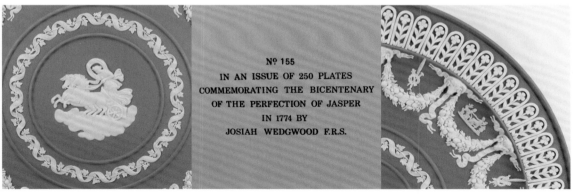

Nº 155
IN AN ISSUE OF 250 PLATES
COMMEMORATING THE BICENTENARY
OF THE PERFECTION OF JASPER
IN 1774 BY
JOSIAH WEDGWOOD F.R.S.

製造者 (Manufacturer)：英國瑋緻活 (Wedgwood) 瓷廠

畫師 (Artist)：未簽名 (Unsigned)

主題 (Subject)：三色碧玉浮雕限量版神話故事盤 (3-Colour Jasper Plate)

年代 (Age)：c.1974

尺寸 (Size)：直徑 22.5 公分 (22.5 cm Dia.)

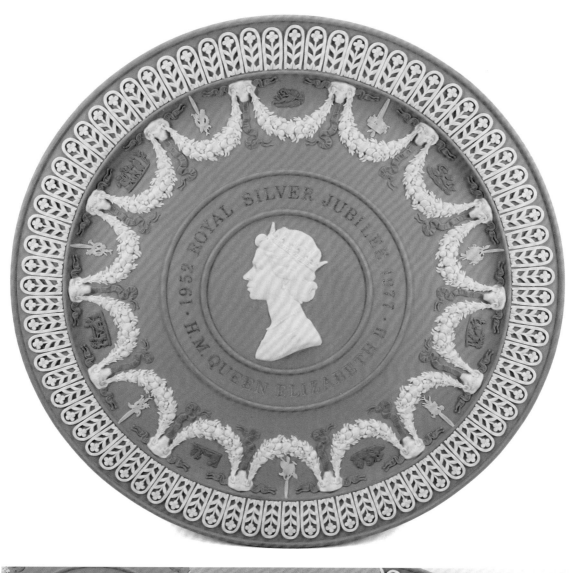

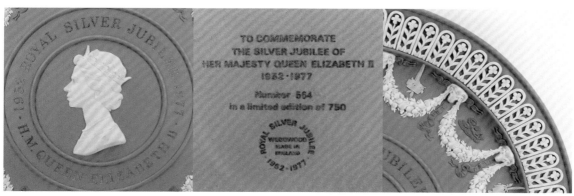

製造者 (Manufacturer)：英國瑋緻活 (Wedgwood) 瓷廠

畫師 (Artist)：未簽名 (Unsigned)

主題 (Subject)：五色碧玉浮雕限量版女王登基紀念盤 (5-Colour Jasper Plate)

年代 (Age)：c.1977

尺寸 (Size)：直徑 22.5 公分 (22.5 cm Dia.)

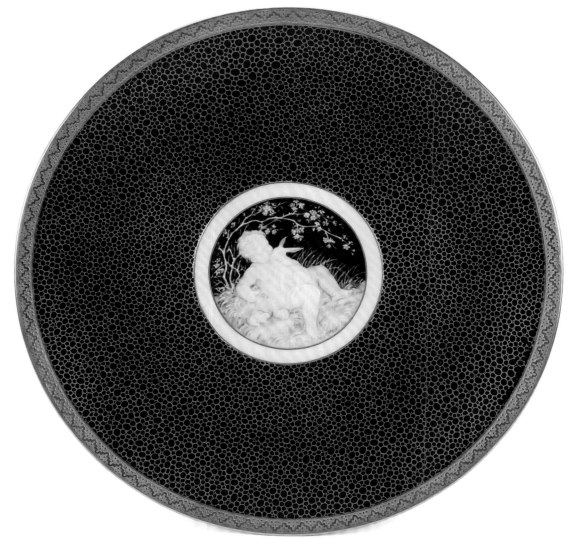

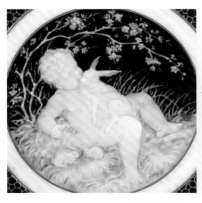

製造者 (Manufacturer)：英國明頓 (Minton) 瓷廠

畫師 (Artist)：A. Birks

主題 (Subject)：泥漿堆疊法天使與兔子盤 (Pate-Sur-Pate Cherub & Rabbits Plate)

年代 (Age)：c.1885

尺寸 (Size)：直徑 24.1 公分 (24.1 cm Dia.)

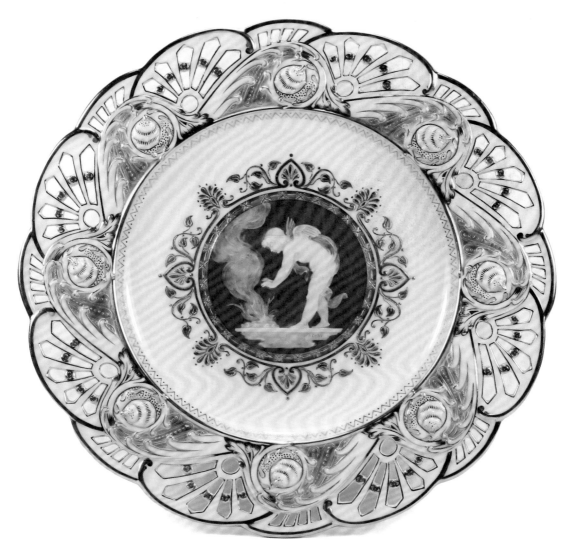

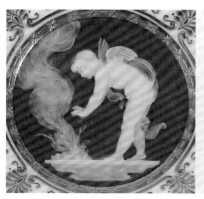

製造者 (Manufacturer)：英國明頓 (Minton) 瓷廠 (Apsley Pellatt & Co. 訂製款)

畫師 (Artist)：A. Birks

主題 (Subject)：泥漿堆疊法鏤空邊飾天使盤 (Pate-Sur-Pate Cherub Plate)

年代 (Age)：c.1905

尺寸 (Size)：直徑 23.2 公分 (23.2 cm Dia.)

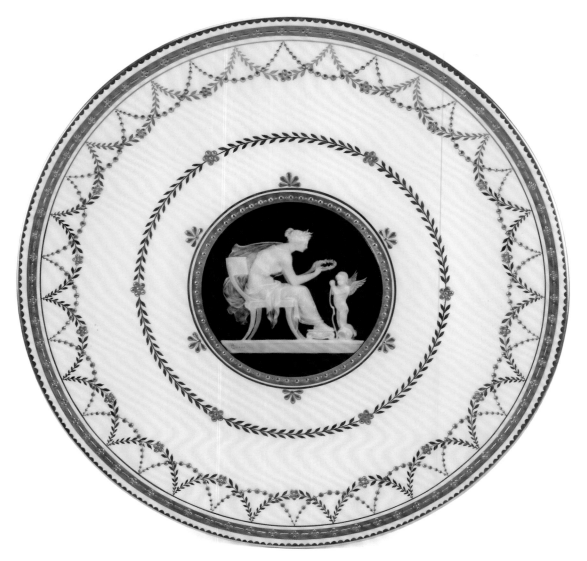

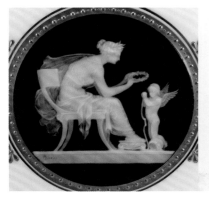

製造者 (Manufacturer)：英國明頓 (Minton) 瓷廠

畫師 (Artist)：A. Birks

主題 (Subject)：泥漿堆疊法神話故事盤 (Pate-Sur-Pate Nymph & Cherub Plate)

年代 (Age)：c.1911

尺寸 (Size)：直徑 24.3 公分 (24.3 cm Dia.)

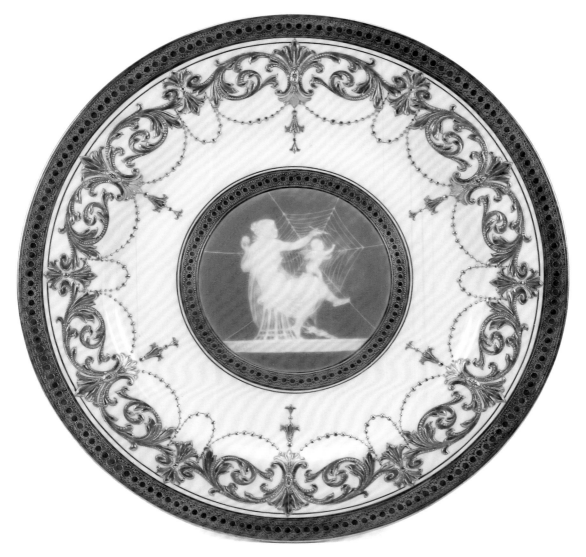

製造者 (Manufacturer)：英國明頓 (Minton) 瓷廠

畫師 (Artist)：A. Birks

主題 (Subject)：泥漿堆疊法神話故事盤 (Pate-Sur-Pate Nymph & Cherub Plate)

年代 (Age)：c.1910

尺寸 (Size)：直徑 22.8 公分 (22.8 cm Dia.)

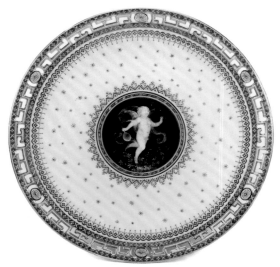
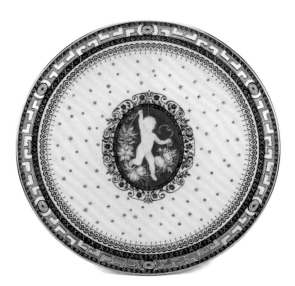

製造者 (Manufacturer)：英國明頓 (Minton) 瓷廠

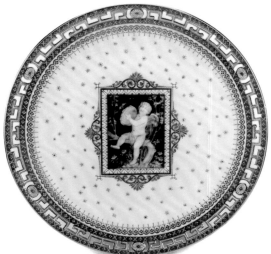
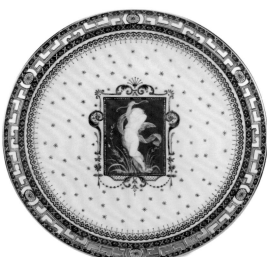

畫師 (Artist)：A. Birks

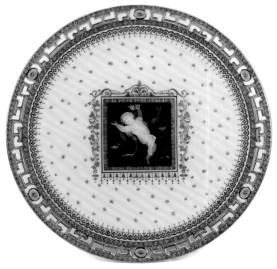
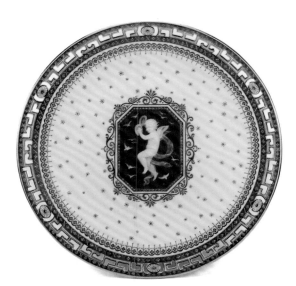

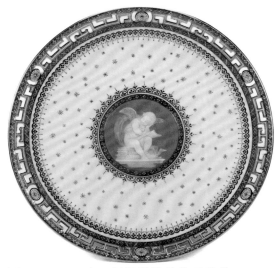 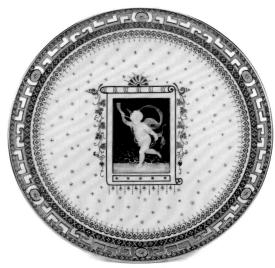

主題 (Subject)：**十二個泥漿堆疊法天使盤** (12 Pieces of Pate-Sur-Pate Cherub Plates)

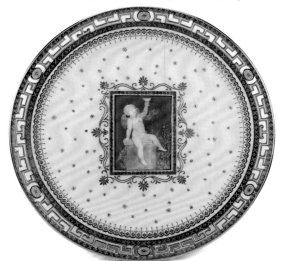 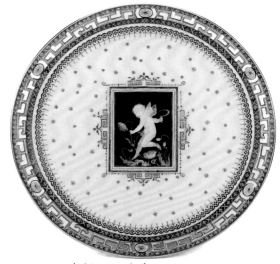

年代 (Age)：c.1891~1901　　　　　尺寸 (Size)：直徑 24.2 公分 (24.2 cm Dia.)

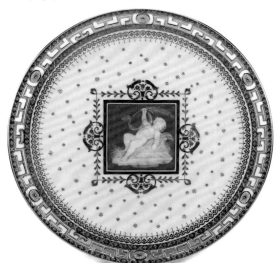 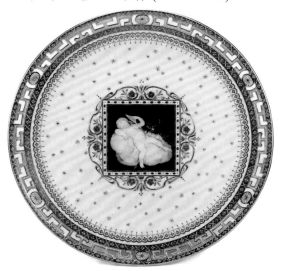

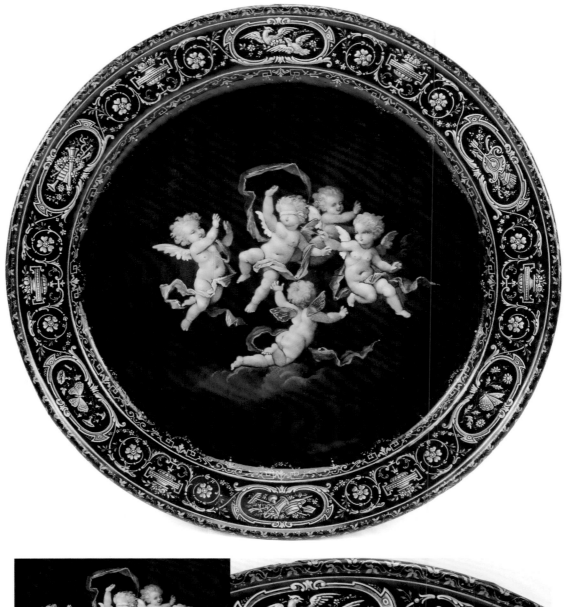

製造者 (Manufacturer)：法國製但廠商不詳 (Unidentified, but Made in France)

畫師 (Artist)：未簽名 (Unsigned)

主題 (Subject)：利摩日銅胎琺瑯天使盤 (Limoges Enamel on Copper Cherubs Plate)

年代 (Age)：c.1800s

尺寸 (Size)：直徑 21.2 公分 (21.2 cm Dia.)

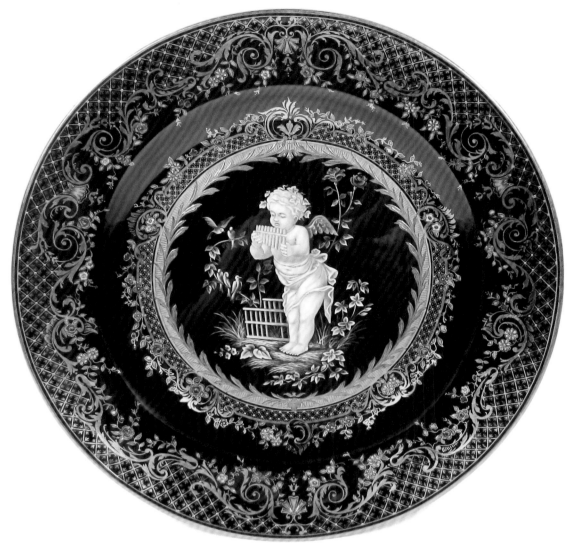

製造者 (Manufacturer)：德國麥森 (Meissen) 瓷廠

畫師 (Artist)：未簽名 (Unsigned)

主題 (Subject)：法式白釉畫法天使盤 (French Enamel Cherub Plate)

年代 (Age)：c.1850~1924

尺寸 (Size)：直徑 23.5 公分 (23.5 cm Dia.)

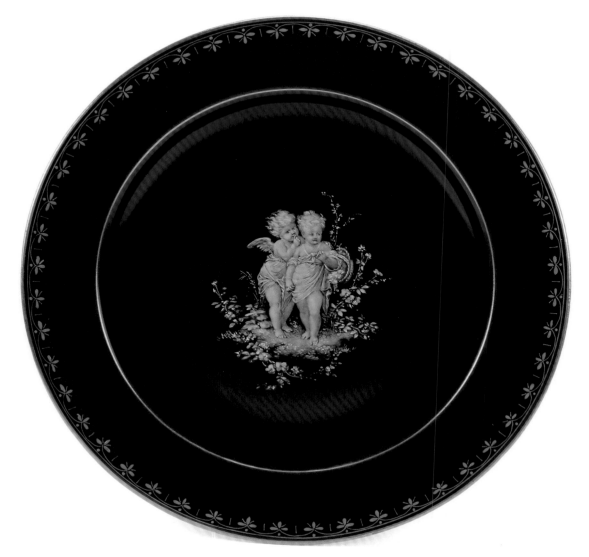

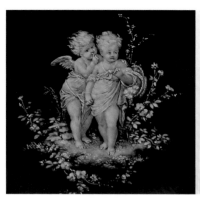

製造者 (Manufacturer)：德國麥森 (Meissen) 瓷廠

畫師 (Artist)：未簽名 (Unsigned)

主題 (Subject)：法式白釉畫法天使盤 (French Enamel Cherubs Plate)

年代 (Age)：c.1850~1924

尺寸 (Size)：直徑 20.0 公分 (20.0 cm Dia.)

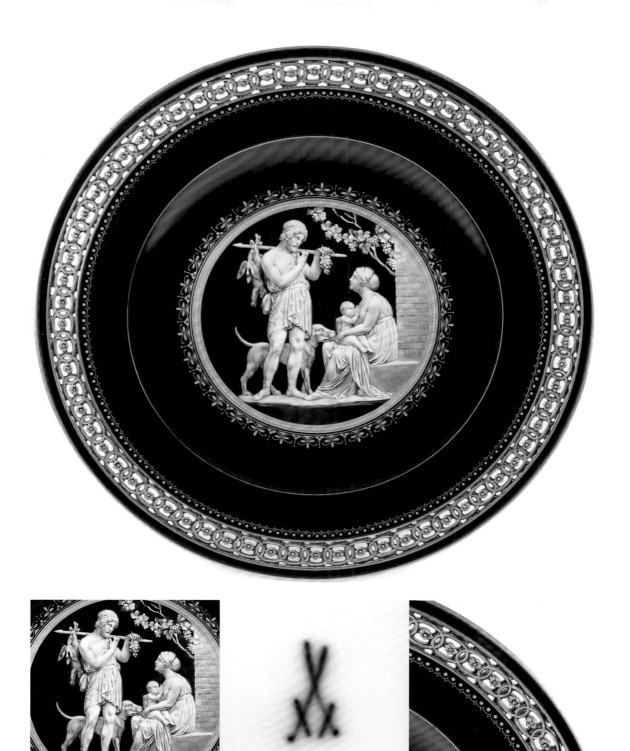

製造者 (Manufacturer)：德國麥森 (Meissen) 瓷廠

畫師 (Artist)：未簽名 (Unsigned)

主題 (Subject)：法式白釉畫法神話故事盤 (French Enamel Mythology Plate)

年代 (Age)：c.1850~1924

尺寸 (Size)：直徑 23.0 公分 (23.0 cm Dia.)

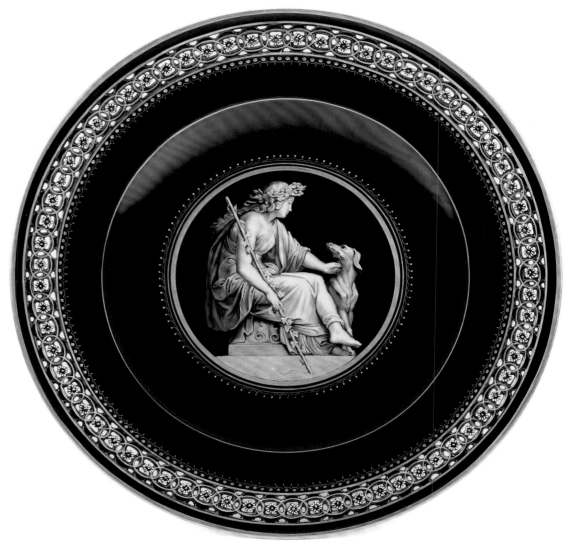

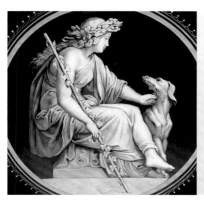

製造者 (Manufacturer)：德國麥森 (Meissen) 瓷廠

畫師 (Artist)：未簽名 (Unsigned)

主題 (Subject)：法式白釉畫法神話故事盤 (French Enamel Mythology Plate)

年代 (Age)：c.1850~1924

尺寸 (Size)：直徑 22.5 公分 (22.5 cm Dia.)

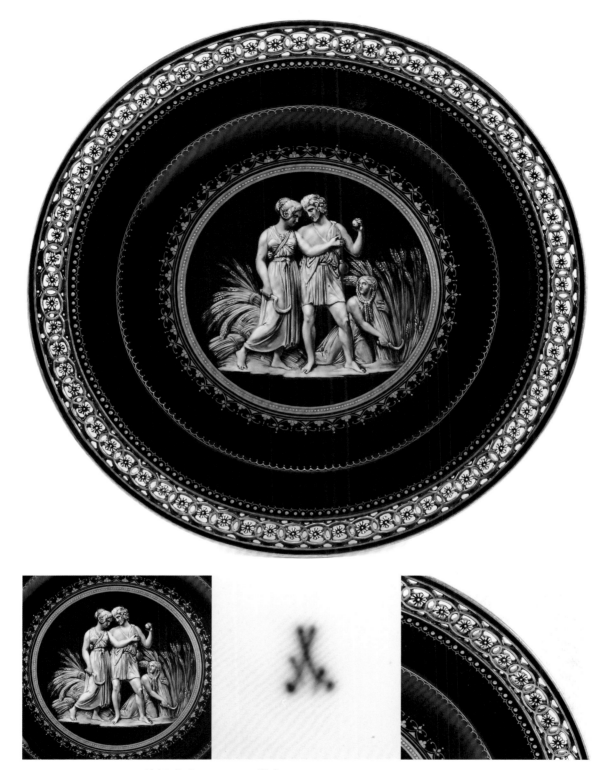

製造者 (Manufacturer)：德國麥森 (Meissen) 瓷廠
畫師 (Artist)：未簽名 (Unsigned)
主題 (Subject)：法式白釉畫法神話故事盤 (French Enamel Mythology Plate)
年代 (Age)：c.1850~1924
尺寸 (Size)：直徑 22.0 公分 (22.0 cm Dia.)

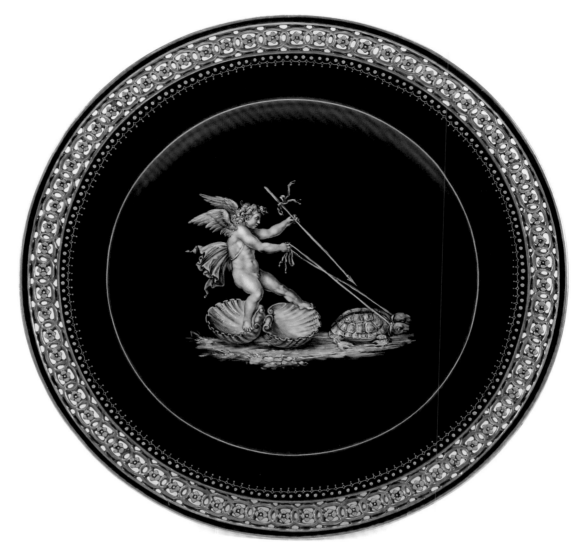

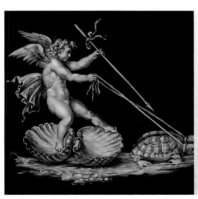

製造者 (Manufacturer)：德國麥森 (Meissen) 瓷廠

畫師 (Artist)：未簽名 (Unsigned)

主題 (Subject)：法式白釉畫法神話故事盤 (French Enamel Mythology Plate)

年代 (Age)：c.1850~1924

尺寸 (Size)：直徑 22.6 公分 (22.6 cm Dia.)

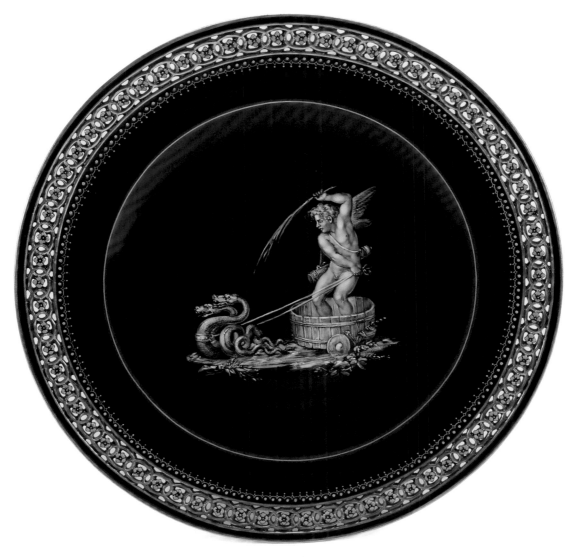

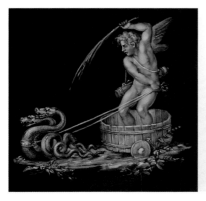

製造者 (Manufacturer)：德國麥森 (Meissen) 瓷廠

畫師 (Artist)：未簽名 (Unsigned)

主題 (Subject)：法式白釉畫法神話故事盤 (French Enamel Mythology Plate)

年代 (Age)：c.1850~1924

尺寸 (Size)：直徑 22.6 公分 (22.6 cm Dia.)

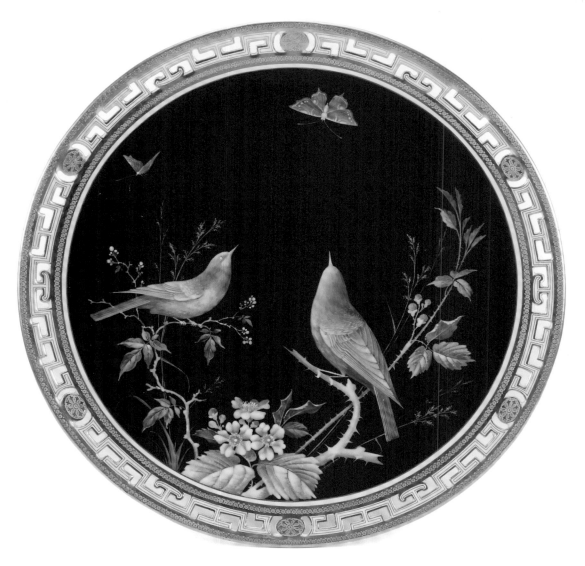

製造者 (Manufacturer)：英國明頓 (Minton) 瓷廠 (A.B. Daniell 訂製款)

畫師 (Artist)：未簽名 (Unsigned)

主題 (Subject)：法式白釉畫法對鳥盤 (French Enamel Birds Plate)

年代 (Age)：c.1860~1890s

尺寸 (Size)：直徑 24.4 公分 (24.4 cm Dia.)

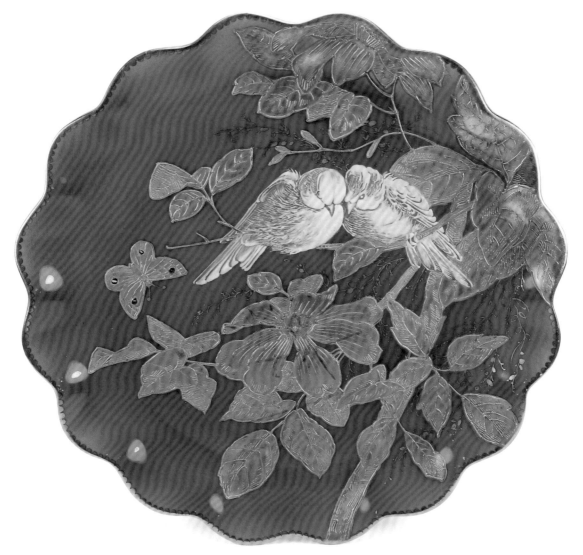

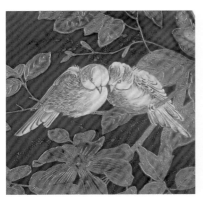

製造者 (Manufacturer)：英國煤港 (Coalport) 瓷廠

畫師 (Artist)：未簽名 (Unsigned)

主題 (Subject)：法式白釉畫法對鳥盤 (French Enamel Birds Plate)

年代 (Age)：c.1880~1890

尺寸 (Size)：直徑 23.6 公分 (23.6 cm Dia.)

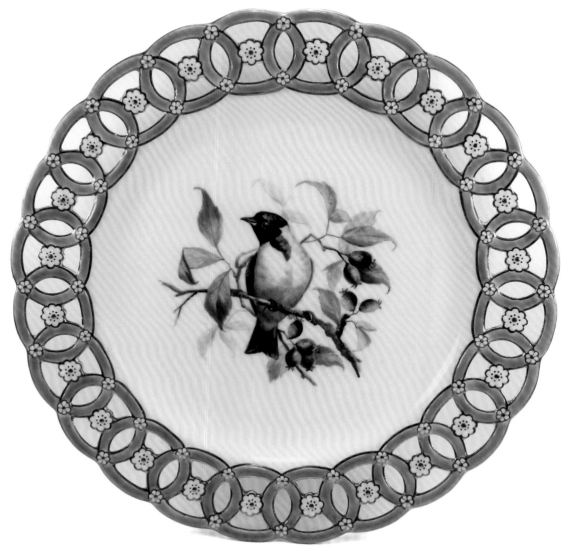

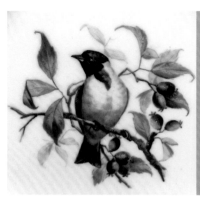

製造者 (Manufacturer)：英國明頓 (Minton) 瓷廠

畫師 (Artist)：未簽名 (Unsigned)

主題 (Subject)：環形鏤空邊飾小鳥盤 (Bird Plate with Pierced Border)

年代 (Age)：c.1870

尺寸 (Size)：直徑 23.4 公分 (23.4 cm Dia.)

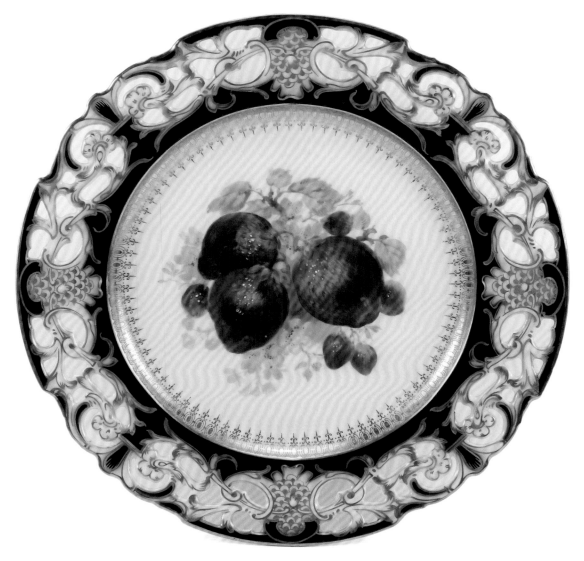

製造者 (Manufacturer)：德國寧芬堡 (Nymphenburg) 瓷廠

畫師 (Artist)：未簽名 (Unsigned)

主題 (Subject)：鏤空邊飾草莓盤 (Strawberries Plate with Pierced Border)

年代 (Age)：c.1900~1920

尺寸 (Size)：直徑 21.5 公分 (21.5 cm Dia.)

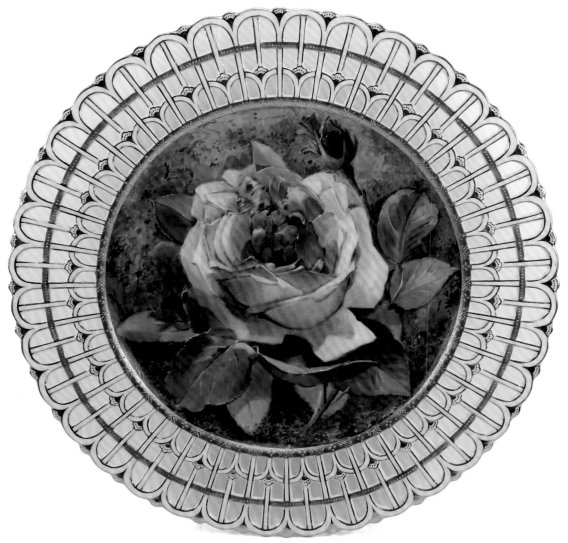

製造者 (Manufacturer)：英國明頓 (Minton) 瓷廠 (T. Goode & Co. 訂製款)

畫師 (Artist)：R. Pilsbury

主題 (Subject)：三層鏤空邊飾玫瑰盤 (Roses Plate with Pierced Border)

年代 (Age)：c.1884

尺寸 (Size)：直徑 23.5 公分 (23.5 cm Dia.)

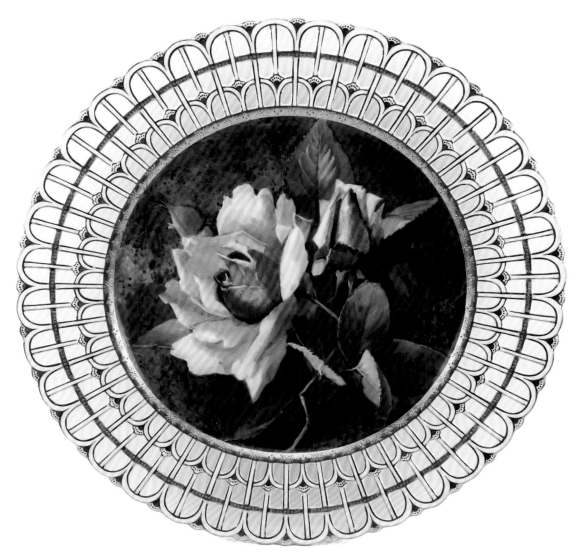

製造者 (Manufacturer)：英國明頓 (Minton) 瓷廠 (T. Goode & Co. 訂製款)

畫師 (Artist)：R. Pilsbury

主題 (Subject)：三層鏤空邊飾玫瑰盤 (Roses Plate with Pierced Border)

年代 (Age)：c.1873

尺寸 (Size)：直徑 23.4 公分 (23.4 cm Dia.)

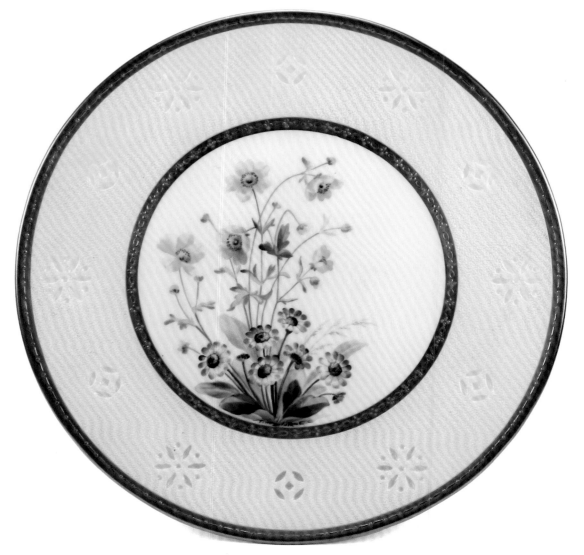

製造者 (Manufacturer)：英國明頓 (Minton) 瓷廠 (John Mortlock 訂製款)

畫師 (Artist)：未簽名 (Unsigned)

主題 (Subject)：米粒鏤空邊飾雛菊盤 (Daisy Plate with Rice-Pierced Border)

年代 (Age)：c.1879

尺寸 (Size)：直徑 24.6 公分 (24.6 cm Dia.)

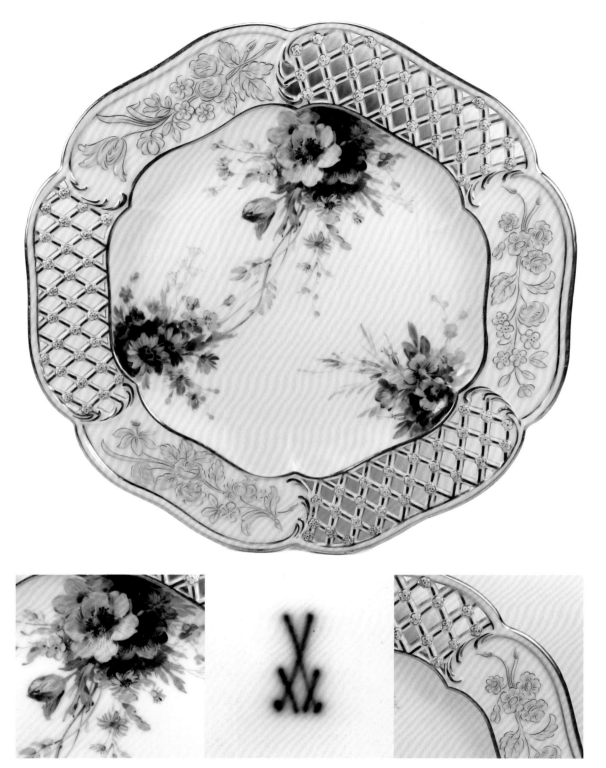

製造者 (Manufacturer)：德國麥森 (Meissen) 瓷廠

畫師 (Artist)：未簽名 (Unsigned)

主題 (Subject)：鏤空視窗邊飾花卉盤 (Floral Plate with Pierced Panels Boreder)

年代 (Age)：c.1850~1924

尺寸 (Size)：直徑 18.5 公分 (18.5 cm Dia.)

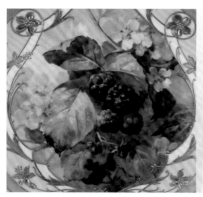

製造者 (Manufacturer)：德國柏林 (KPM Berlin) 瓷廠

畫師 (Artist)：R. Florick

主題 (Subject)：鏤空邊飾紅莓盤 (Berries Plate with Pierced Border)

年代 (Age)：c.1870~1945

尺寸 (Size)：直徑 24.0 公分 (24.0 cm Dia.)

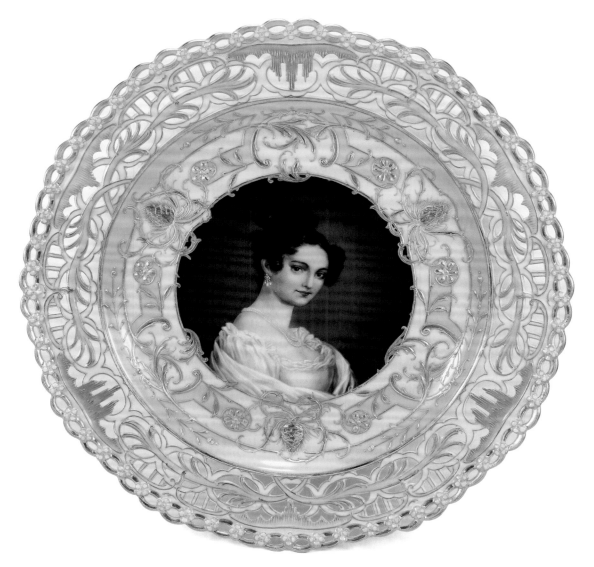

製造者 (Manufacturer)：德國柏林 (KPM Berlin) 瓷廠

畫師 (Artist)：未簽名 (Unsigned)

主題 (Subject)：鏤空邊飾美女盤 (Madame Portrait Plate with Pierced Plate)

年代 (Age)：c.1870~1945

尺寸 (Size)：直徑 24.7 公分 (24.7 cm Dia.)

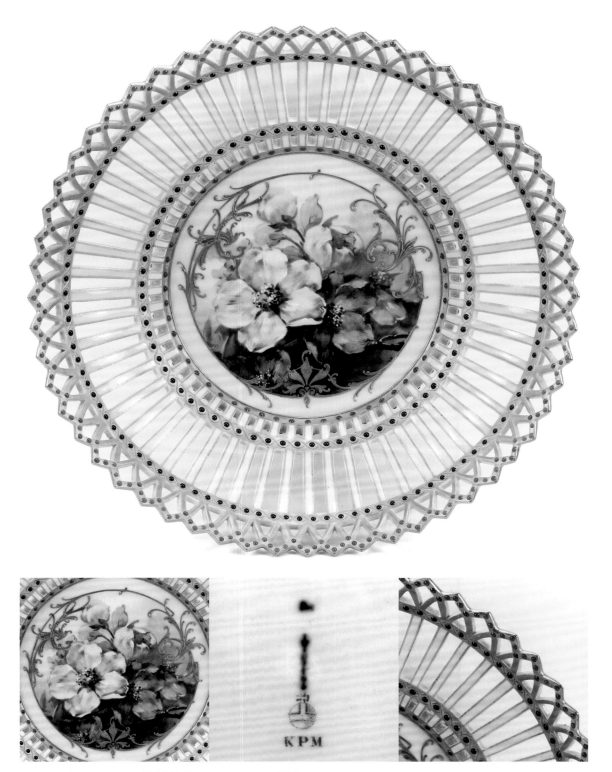

製造者 (Manufacturer)：德國柏林 (KPM Berlin) 瓷廠

畫師 (Artist)：未簽名 (Unsigned)

主題 (Subject)：崁珠邊飾花卉碗 (Enamel Jeweled Border Floral Bowl)

年代 (Age)：c.1870~1945

尺寸 (Size)：直徑 18.0 公分 (18.0 cm Dia.)

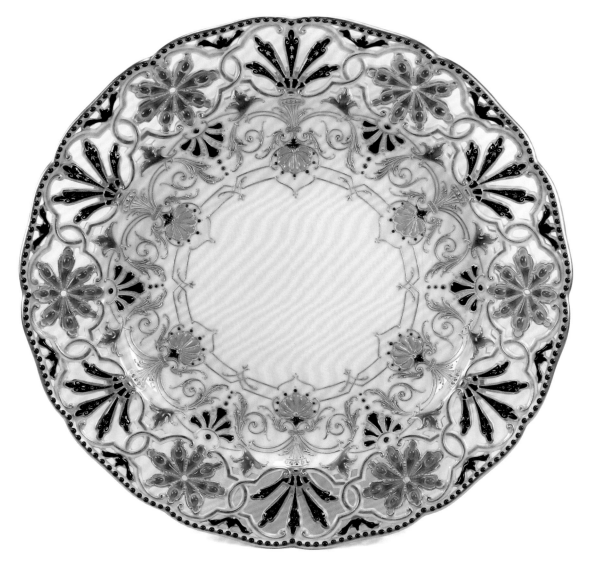

製造者 (Manufacturer)：德國柏林 (KPM Berlin) 瓷廠

畫師 (Artist)：未簽名 (Unsigned)

主題 (Subject)：崁珠邊飾鏤空裝飾盤 (Enamel Jeweled & Pierced Border Plate)

年代 (Age)：c.1870~1945

尺寸 (Size)：直徑 22.6 公分 (22.6 cm Dia.)

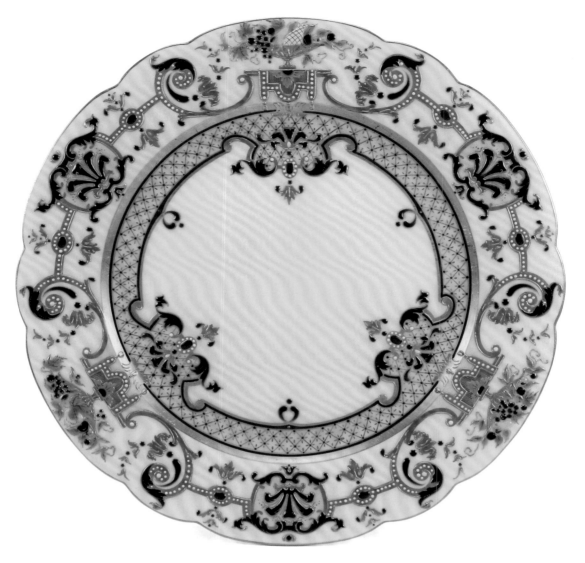

製造者 (Manufacturer)：德國柏林 (KPM Berlin) 瓷廠

畫師 (Artist)：未簽名 (Unsigned)

主題 (Subject)：崁珠邊飾裝飾盤 (Enamel Jeweled Border Decorative Plate)

年代 (Age)：c.1870~1945

尺寸 (Size)：直徑 21.0 公分 (21.0 cm Dia.)

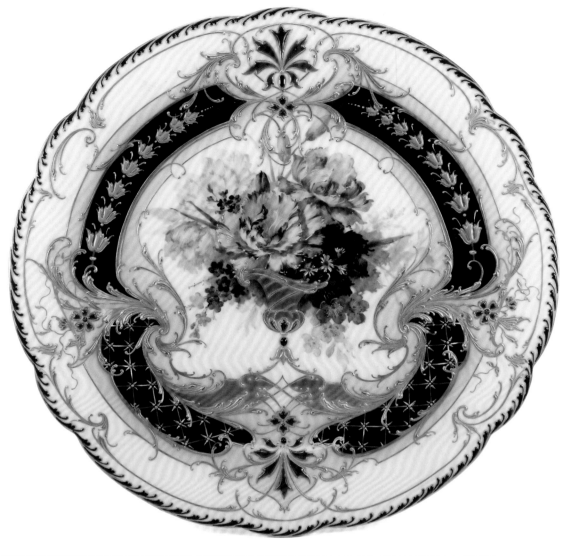

製造者 (Manufacturer)：德國柏林 (KPM Berlin) 瓷廠

畫師 (Artist)：未簽名 (Unsigned)

主題 (Subject)：崁珠邊飾花卉盤 (Enamel Jeweled Border Floral Plate)

年代 (Age)：c.1870~1945

尺寸 (Size)：直徑 24.8 公分 (24.8 cm Dia.)

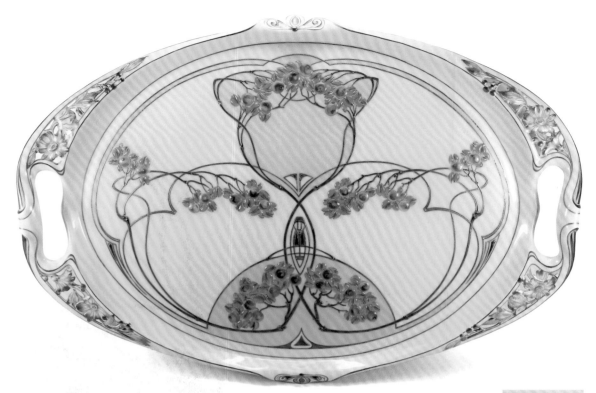

製造者 (Manufacturer)：德國柏林 (KPM Berlin) 瓷廠
主題 (Subject)：崁珠裝飾托盤 (Enamel Jeweled Decorative Tray)
年代 (Age)：c.1870~1945
尺寸 (Size)：長寬 43.0 x 31.6 公分 (43.0 x 31.6 cm)

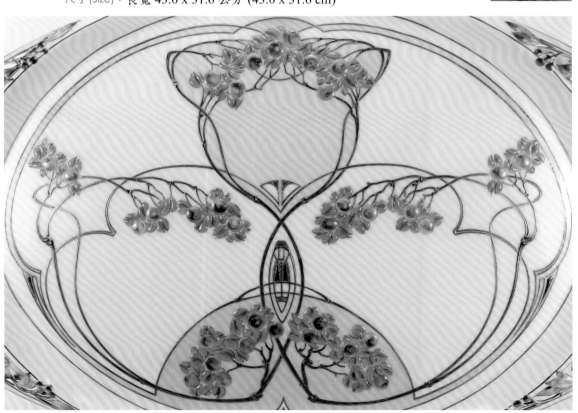

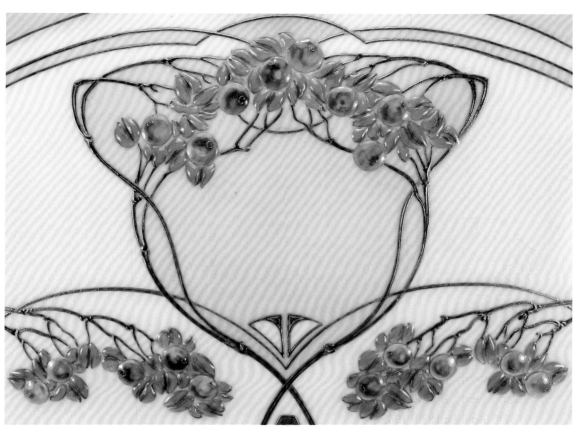

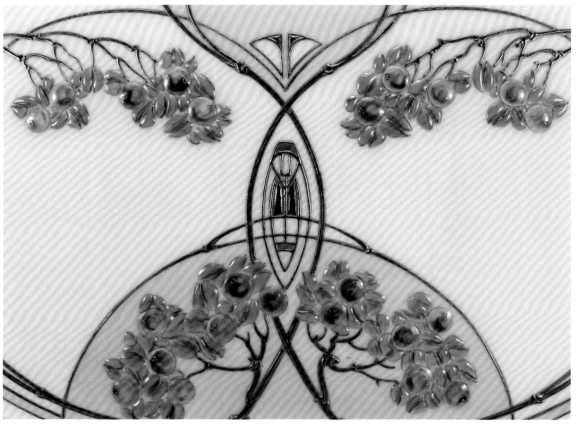

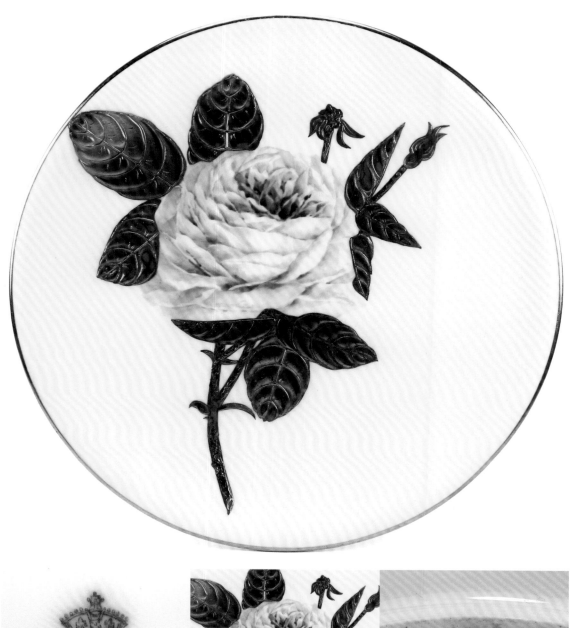

製造者 (Manufacturer)：英國明頓 (Minton) 瓷廠

畫師 (Artist)：未簽名 (Unsigned)

主題 (Subject)：金銀蒔繪玫瑰盤 (Gilded and Silver-Plated Roses Plate)

年代 (Age)：c.1887

尺寸 (Size)：直徑 23.1 公分 (23.1 cm Dia.)

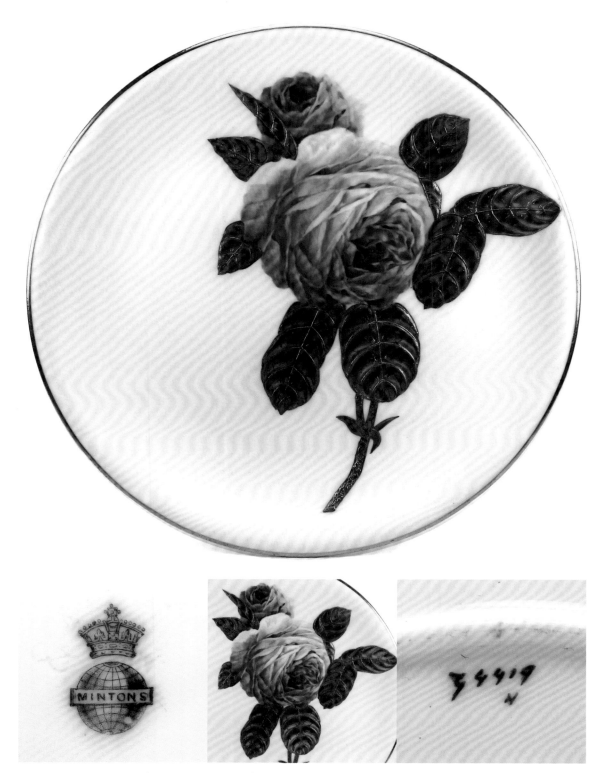

製造者 (Manufacturer)：英國明頓 (Minton) 瓷廠

畫師 (Artist)：未簽名 (Unsigned)

主題 (Subject)：金銀蒔繪玫瑰盤 (Gilded and Silver-Plated Roses Plate)

年代 (Age)：c.1888

尺寸 (Size)：直徑 23.1 公分 (23.1 cm Dia.)

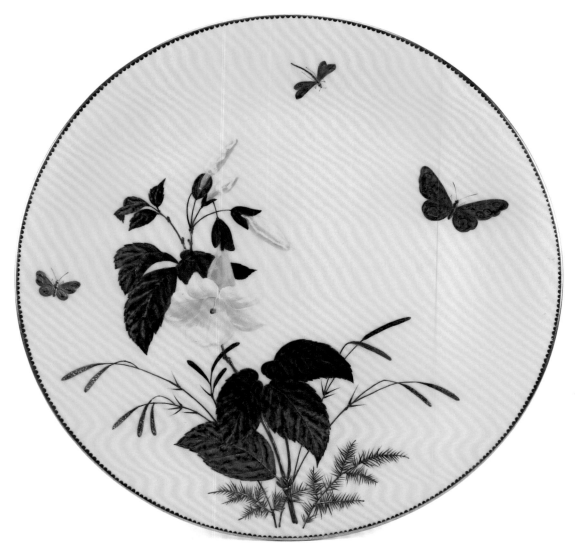

製造者 (Manufacturer)：英國明頓 (Minton) 瓷廠

畫師 (Artist)：未簽名 (Unsigned)

主題 (Subject)：金銀蒔繪花卉盤 (Gilded and Silver-Plated Floral Plate)

年代 (Age)：c.1872~1882

尺寸 (Size)：直徑 24.1 公分 (24.1 cm Dia.)

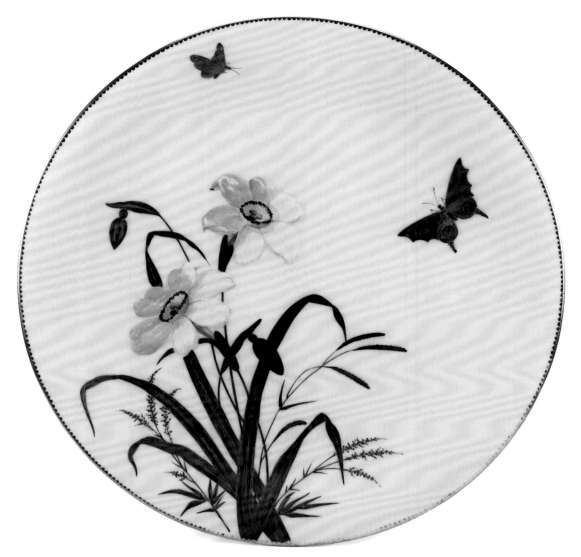

製造者 (Manufacturer)：英國明頓 (Minton) 瓷廠

畫師 (Artist)：未簽名 (Unsigned)

主題 (Subject)：金銀蒔繪花卉盤 (Gilded and Silver-Plated Floral Plate)

年代 (Age)：c.1872~1882

尺寸 (Size)：直徑 24.1 公分 (24.1 cm Dia.)

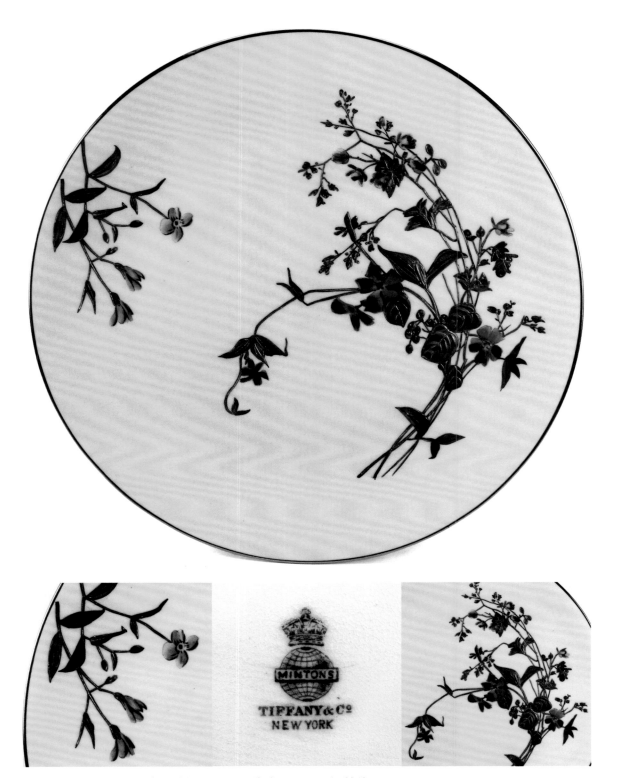

製造者 (Manufacturer)：英國明頓 (Minton) 瓷廠 (Tiffany 訂製款)

畫師 (Artist)：未簽名 (Unsigned)

主題 (Subject)：六個金銀蒔繪花卉盤 (6 Pieces of Gilded & Silver-Plated Floral Plates)

年代 (Age)：c.1886

尺寸 (Size)：直徑 24.4 公分 (24.4 cm Dia.)

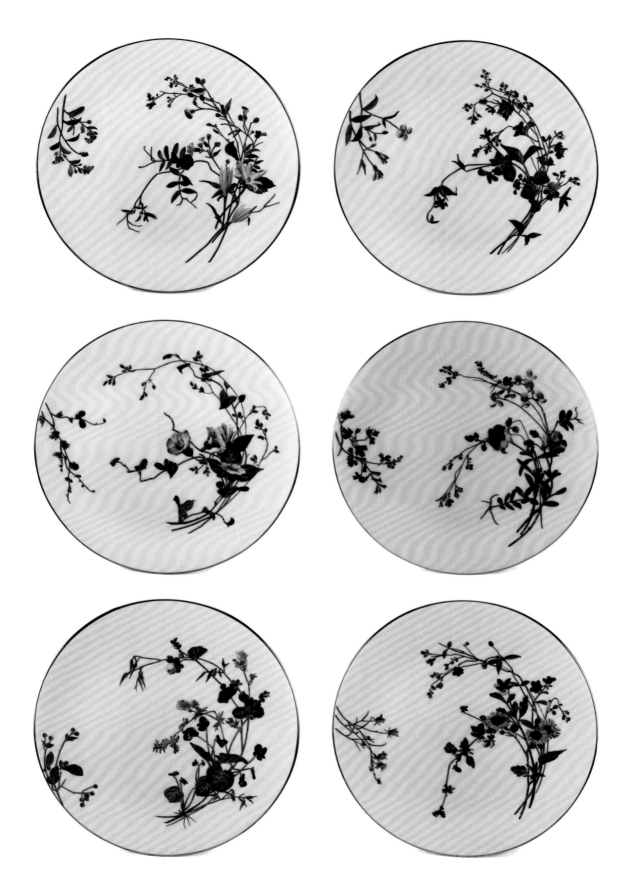

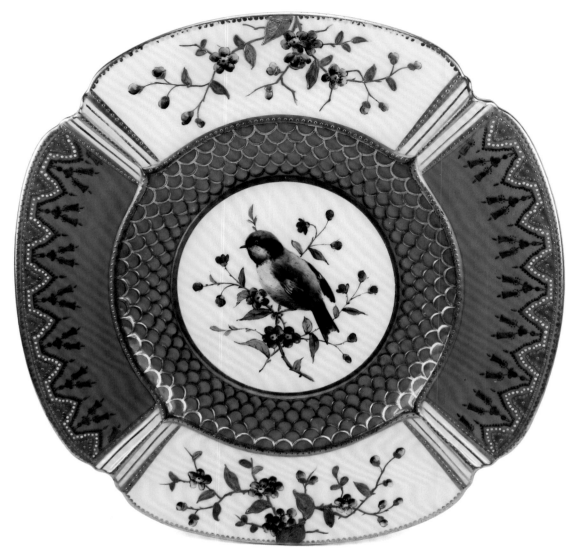

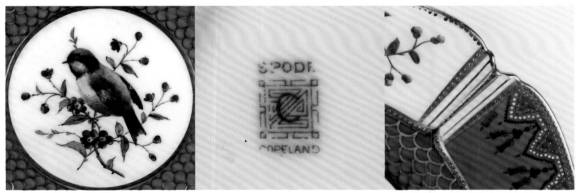

製造者 (Manufacturer)：英國斯波德科普蘭 (Spode Copeland's China) 瓷廠

畫師 (Artist)：未簽名 (Unsigned)

主題 (Subject)：金銀蒔繪邊飾小鳥盤 (Gilded and Silver-Plated Border Bird Plate)

年代 (Age)：c.1883

尺寸 (Size)：直徑 21.8 公分 (21.8 cm Dia.)

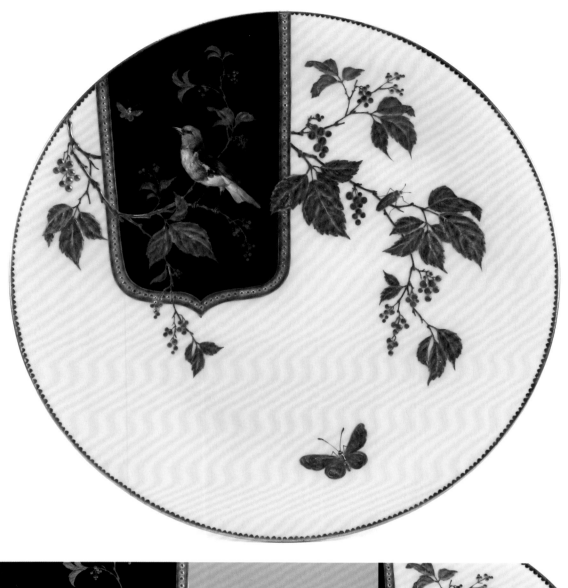

製造者 (Manufacturer)：英國明頓 (Minton) 瓷廠
畫師 (Artist)：未簽名 (Unsigned)
主題 (Subject)：金銀蒔繪小鳥盤 (Gilded and Silver-Plated Bird Plate)
年代 (Age)：c.1881
尺寸 (Size)：直徑 24.2 公分 (24.2 cm Dia.)

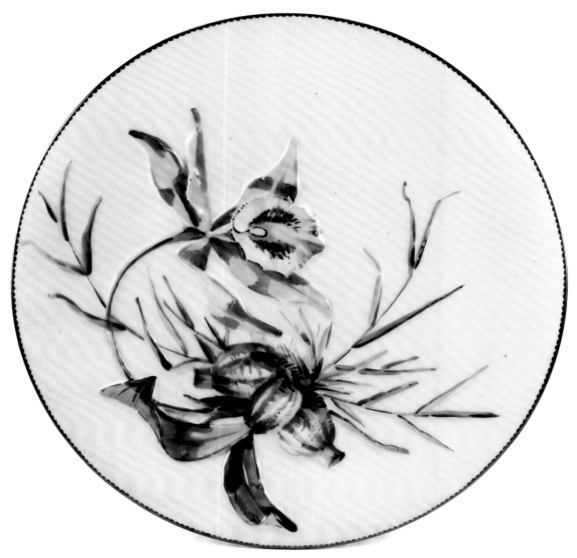

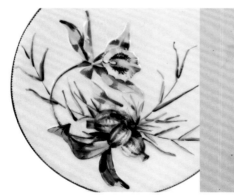

製造者 (Manufacturer)：英國博德利 (E.J.D. Bodley) 瓷廠

畫師 (Artist)：未簽名 (Unsigned)

主題 (Subject)：立體圖紋蘭花盤 (Relief Orchids Plate)

年代 (Age)：c.1875~1892

尺寸 (Size)：直徑 23.5 公分 (23.5 cm Dia.)

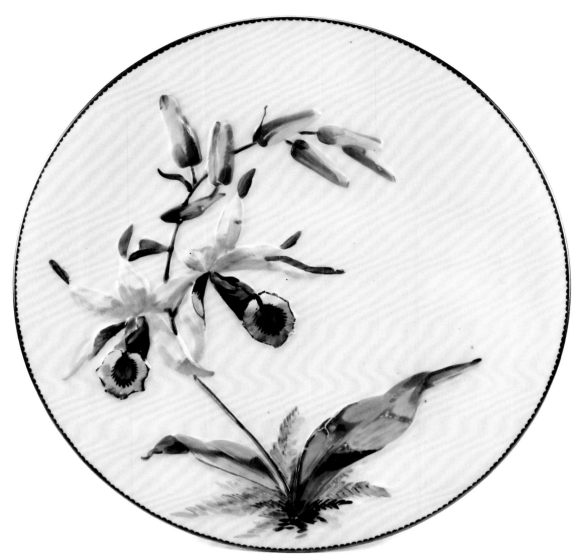

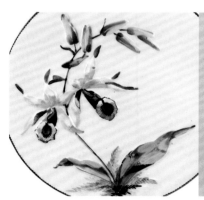

製造者 (Manufacturer)：英國博德利 (E.J.D. Bodley) 瓷廠

畫師 (Artist)：未簽名 (Unsigned)

主題 (Subject)：立體圖紋蘭花盤 (Relief Orchids Plate)

年代 (Age)：c.1875~1892

尺寸 (Size)：直徑 23.3 公分 (23.3 cm Dia.)

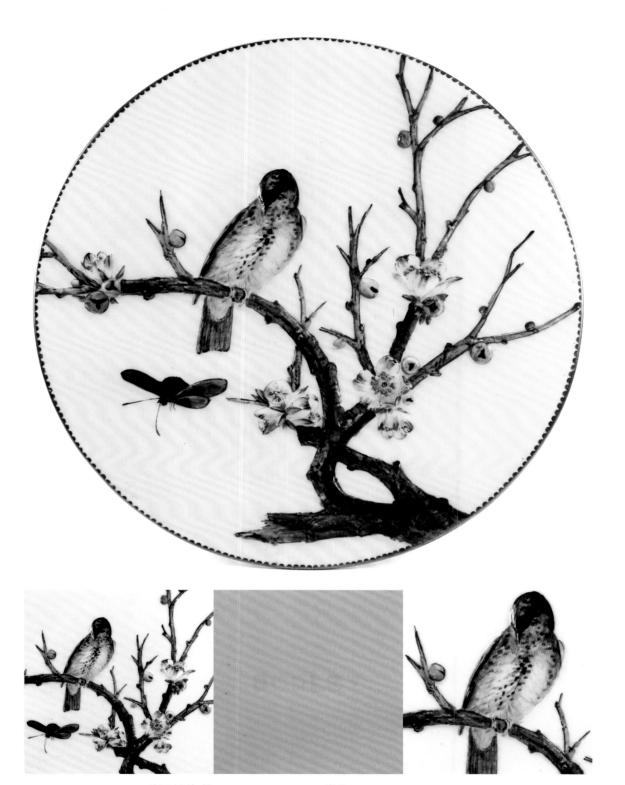

製造者 (Manufacturer)：英國博德利 (E F Bodley & Co.) 瓷廠

畫師 (Artist)：未簽名 (Unsigned)

主題 (Subject)：立體圖紋鳥盤 (Relief Bird on the Branch Plate)

年代 (Age)：c.1865~1880

尺寸 (Size)：直徑 23.3 公分 (23.3 cm Dia.)

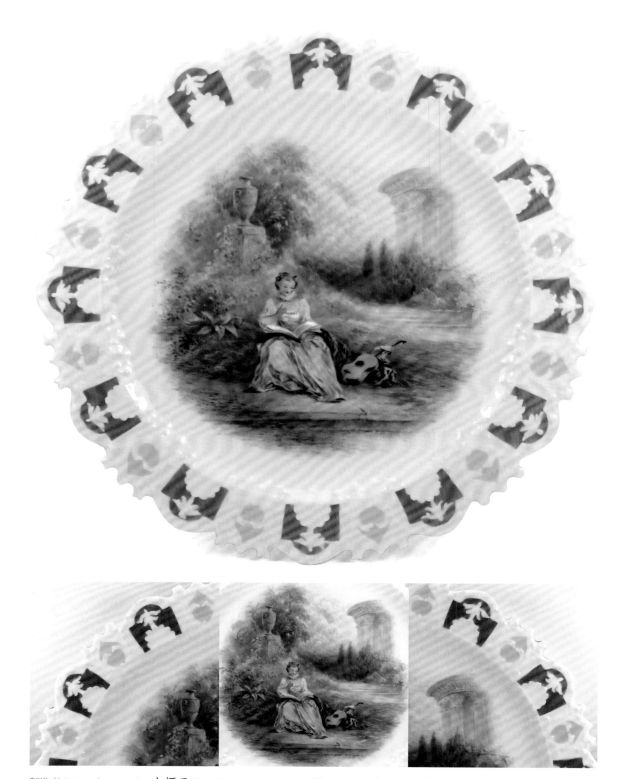

製造者 (Manufacturer)：未標示 (Attributed to Brown Westhead, Moore & Co.)

畫師 (Artist)：未簽名 (Unsigned)

主題 (Subject)：立體圖紋邊人物風景盤 (Landscape Plate with Relief Border)

年代 (Age)：約 c.1880

尺寸 (Size)：直徑 23.0 公分 (23.0 cm Dia.)

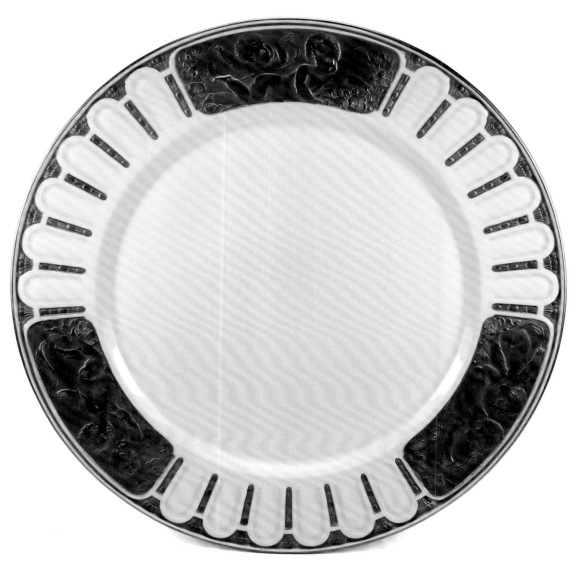

製造者 (Manufacturer)：德國柏林 (KPM Berlin) 瓷廠

畫師 (Artist)：未簽名 (Unsigned)

主題 (Subject)：立體浮雕天使邊飾盤 (Relief Cherubs Border Plate)

年代 (Age)：c.1870~1945 (Around 1900)

尺寸 (Size)：直徑 24.4 公分 (24.4 cm Dia.)

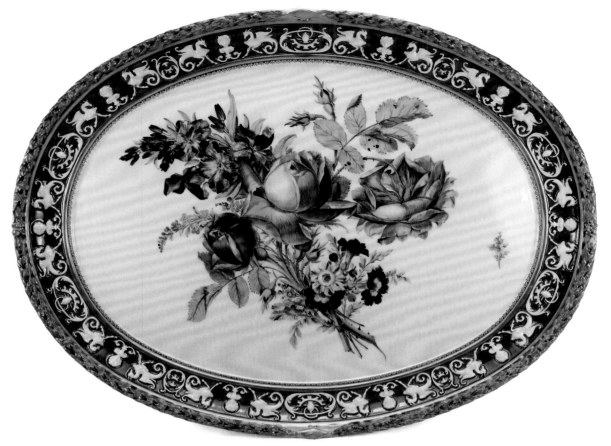

製造者 (Manufacturer)：德國麥森 (Meissen) 瓷廠

畫師 (Artist)：未簽名 (Unsigned)

主題 (Subject)：立體浮雕邊飾花卉大盤 (Floral Tray with Relief Border)

年代 (Age)：c.1775~1817

尺寸 (Size)：長寬 41.0 x 31.0 公分 (41.0 x 31.0 cm)

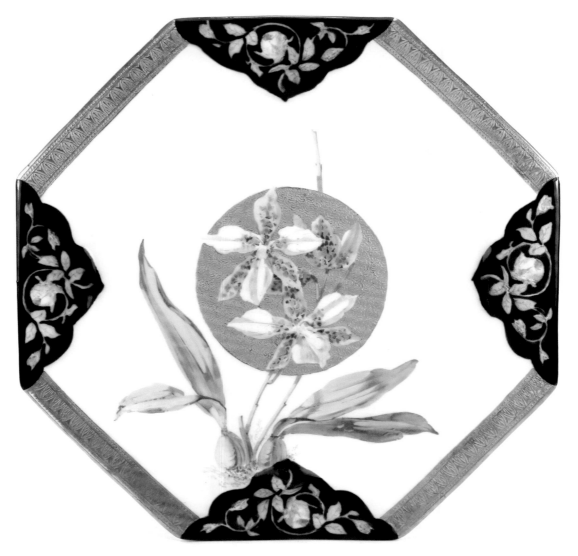

製造者 (Manufacturer)：英國威廉・布朗菲爾德 (William Brownfield & Sons) 瓷廠

畫師 (Artist)：未簽名 (Unsigned)

主題 (Subject)：八邊形蘭花盤 (Octagon Orchids Plate)

年代 (Age)：c.1860~1880s

尺寸 (Size)：長寬 22.0 x 22.0 公分 (22.0 x 22.0 cm)

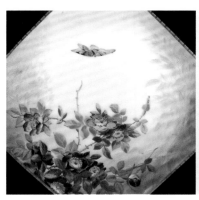

製造者 (Manufacturer)：英國科普蘭 (Copeland China) 瓷廠

畫師 (Artist)：未簽名 (Unsigned)

主題 (Subject)：八邊形花卉盤 (Octagon Floral Plate)

年代 (Age)：c.1850~1890

尺寸 (Size)：長寬 23.2 x 23.2 公分 (23.2 x 23.2 cm)

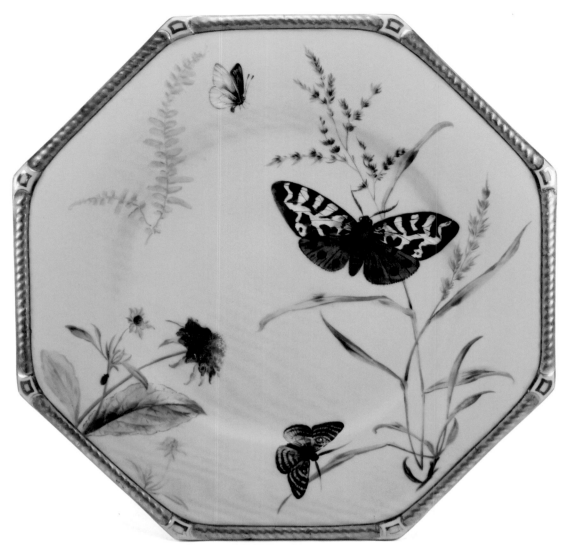

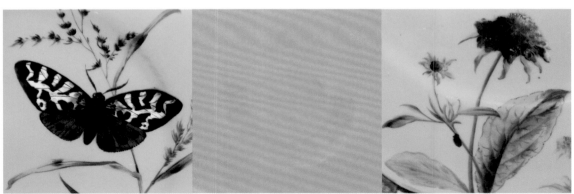

製造者 (Manufacturer)：英國皇家伍斯特 (Royal Worcester) 瓷廠
畫師 (Artist)：未簽名 (Unsigned)
主題 (Subject)：八邊形蝴蝶盤 (Octagon Butterflies Plate)
年代 (Age)：c.1862~1875
尺寸 (Size)：長寬 22.6 x 22.6 公分 (22.6 x 22.6 cm)

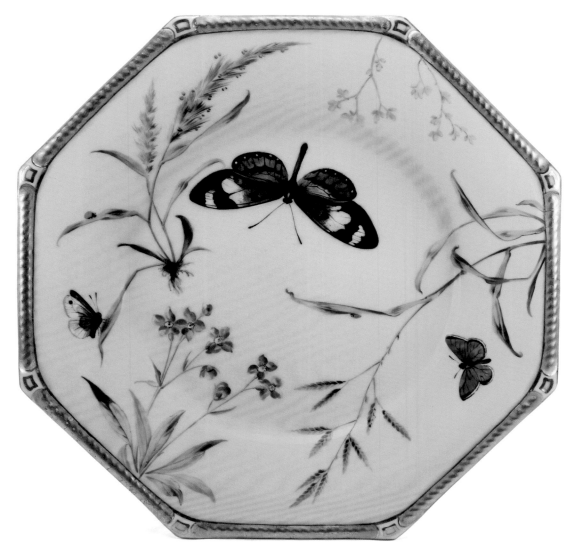

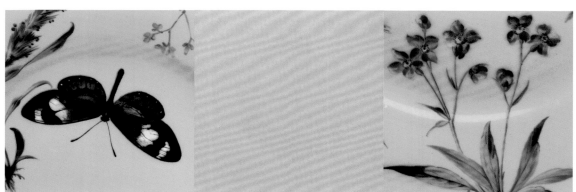

製造者 (Manufacturer)：英國皇家伍斯特 (Royal Worcester) 瓷廠

畫師 (Artist)：未簽名 (Unsigned)

主題 (Subject)：八邊形蝴蝶盤 (Octagon Butterflies Plate)

年代 (Age)：c.1862~1875

尺寸 (Size)：長寬 22.3 x 22.3 公分 (22.3 x 22.3 cm)

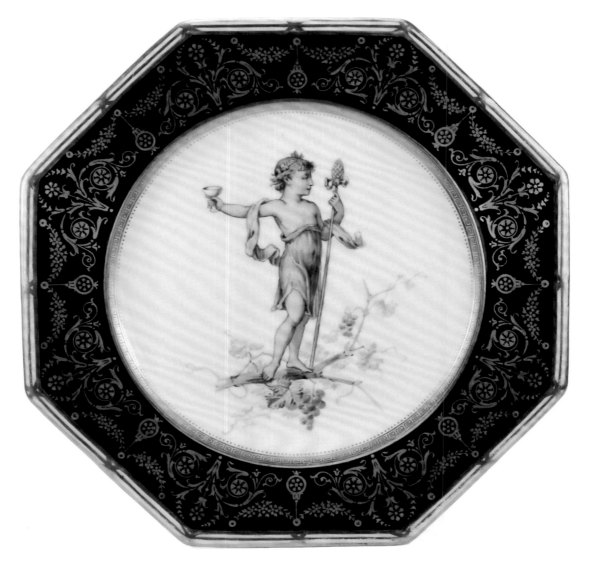

製造者 (Manufacturer)：英國瑋緻活 (Wedgwood) 瓷廠

畫師 (Artist)：未簽名 (Unsigned)

主題 (Subject)：八邊形神仙童子盤 (Octagon Fairy Plate)

年代 (Age)：c.1878~1891

尺寸 (Size)：長寬 22.7 x 22.7 公分 (22.7 x 22.7 cm)

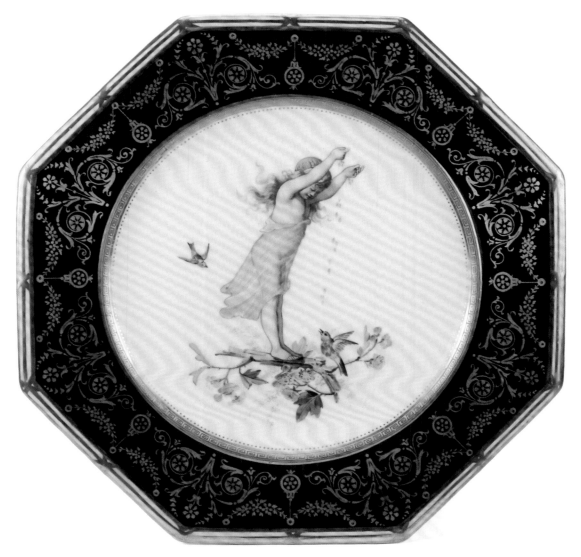

製造者 (Manufacturer)：英國瑋緻活 (Wedgwood) 瓷廠

畫師 (Artist)：未簽名 (Unsigned)

主題 (Subject)：八邊形神仙童子盤 (Octagon Fairy Plate)

年代 (Age)：c.1878~1891

尺寸 (Size)：長寬 22.7 x 22.7 公分 (22.7 x 22.7 cm)

Chapter 7:
Luncheon & Dinner Plates

餐盤

(1) 鍍金裝飾 (Gilded Decorations)

(2) 花邊裝飾 (Floral Painting Borders)

(3) 其他圖案邊飾 (Other Paintings Borders)

(4) 琺瑯釉及崁珠裝飾 (Enameled & Jeweled Decorations)

(5) 泥漿堆疊法邊飾 (Pate-Sur-Pate Borders)

(6) 中央圖案裝飾 (Central Painting Decorations)

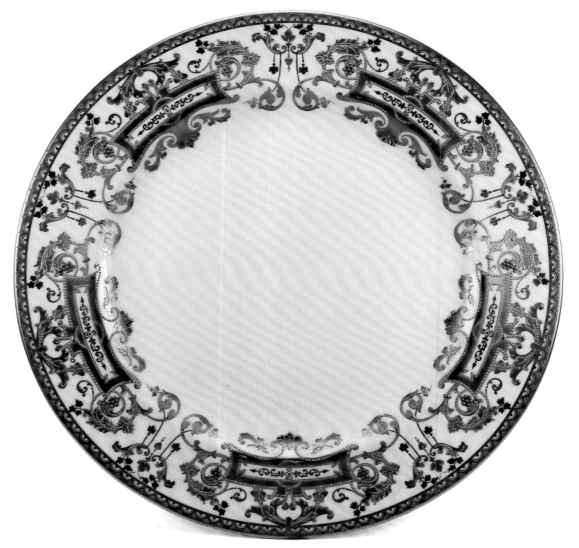

製造者 (Manufacturer)：英國皇冠德比 (Royal Crown Dertby) 瓷廠 (Tiffany 訂製款)

畫師 (Artist)：未簽名 (Unsigned)

主題 (Subject)：白底堆金裝飾餐盤 (Raised Gilded Dinner Plate)

年代 (Age)：c.1913

尺寸 (Size)：直徑 26.2 公分 (26.2 cm Dia.)

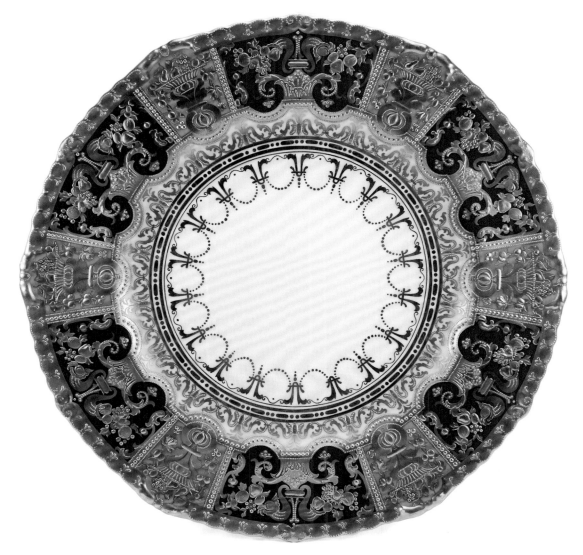

製造者 (Manufacturer)：英國皇冠德比 (Royal Crown Dertby) 瓷廠

畫師 (Artist)：未簽名 (Unsigned)

主題 (Subject)：雙色邊堆金裝飾餐盤 (Raised Gilded Dinner Plate)

年代 (Age)：c.1896

尺寸 (Size)：直徑 25.1 公分 (25.1 cm Dia.)

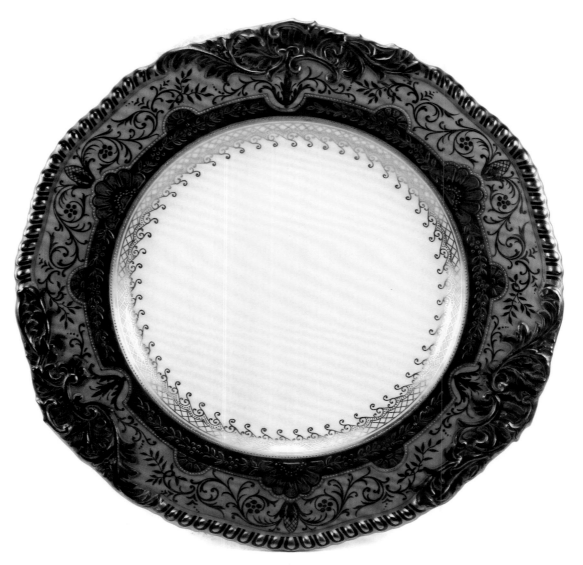

製造者 (Manufacturer)：英國煤港 (Coalport) 瓷廠

畫師 (Artist)：未簽名 (Unsigned)

主題 (Subject)：粉色邊堆金裝飾餐盤 (Raised Gilded Dinner Plate)

年代 (Age)：c.1890~1926

尺寸 (Size)：直徑 23.0 公分 (23.0 cm Dia.)

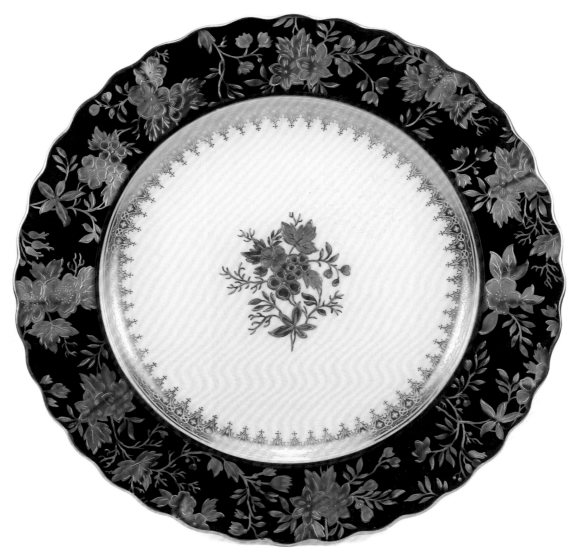

製造者 (Manufacturer)：英國斯波德科普蘭 (Spode Copeland's China) 瓷廠

畫師 (Artist)：未簽名 (Unsigned)

主題 (Subject)：鈷籃底堆金邊飾餐盤 (Raised Gilded Border Dinner Plate)

年代 (Age)：c.1904~1954

尺寸 (Size)：直徑 25.1 公分 (25.1 cm Dia.)

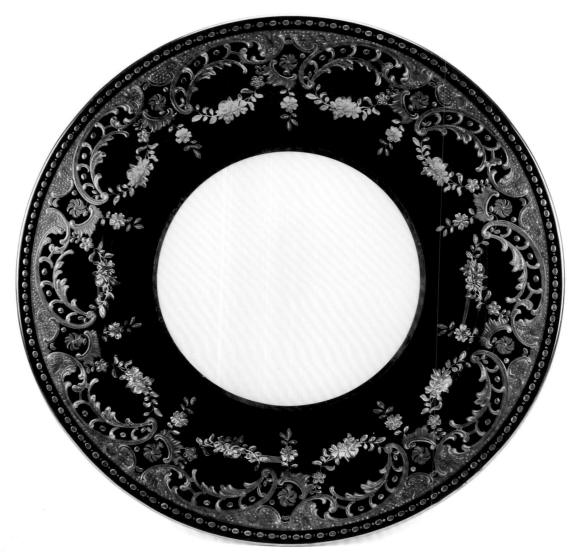

製造者 (Manufacturer)：英國明頓 (Minton) 瓷廠

畫師 (Artist)：未簽名 (Unsigned)

主題 (Subject)：鈷籃底堆金邊飾餐盤 (Raised Gilded Border Dinner Plate)

年代 (Age)：c.1894

尺寸 (Size)：直徑 25.5 公分 (25.5 cm Dia.)

製造者 (Manufacturer)：德國麥森 (Meissen) 瓷廠

畫師 (Artist)：未簽名 (Unsigned)

主題 (Subject)：鈷籃底鍍金邊飾餐盤 (Gilded Border Dinner Plate with Monogram)

年代 (Age)：c.1850~1924

尺寸 (Size)：直徑 27.3 公分 (27.3 cm Dia.)

製造者 (Manufacturer)：德國柏林 (KPM Berlin) 瓷廠

畫師 (Artist)：未簽名 (Unsigned)

主題 (Subject)：鈷籃邊鍍金邊飾餐盤 (Raised Gilded Border Dinner Plate)

年代 (Age)：c.1870~1945

尺寸 (Size)：直徑 24.0 公分 (24.0 cm Dia.)

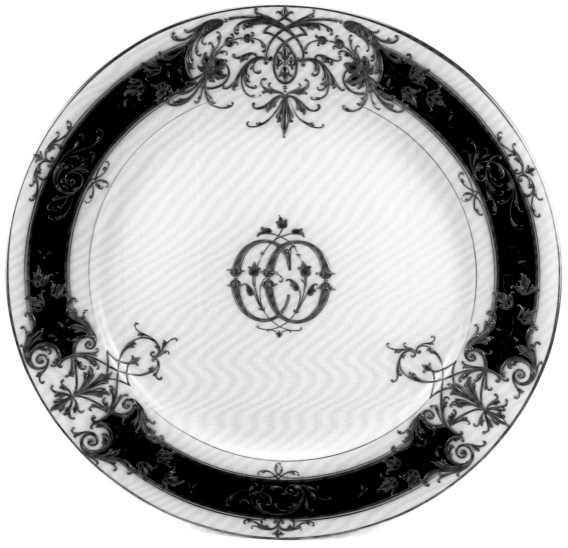

製造者 (Manufacturer)：德國柏林 (KPM Berlin) 瓷廠

畫師 (Artist)：未簽名 (Unsigned)

主題 (Subject)：鈷籃邊鍍金邊飾餐盤 (Gilded Border Dinner Plate with Monogram)

年代 (Age)：c.1870~1945

尺寸 (Size)：直徑 23.8 公分 (23.8 cm Dia.)

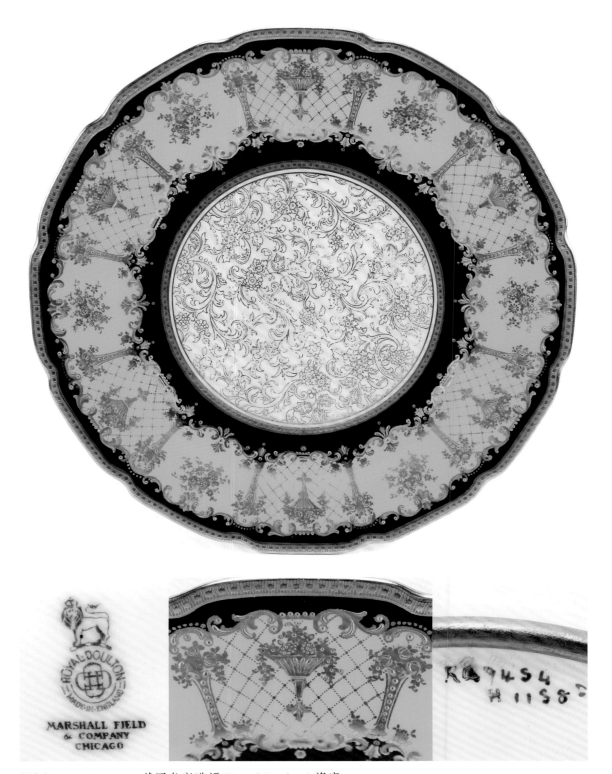

製造者 (Manufacturer)：英國皇家道頓 (Royal Doulton) 瓷廠

畫師 (Artist)：未簽名 (Unsigned)

主題 (Subject)：綠底鍍金餐盤 (Raised Gilded on Green Ground Luncheon Plate)

年代 (Age)：c.1923

尺寸 (Size)：直徑 20.8 公分 (20.8 cm Dia.)

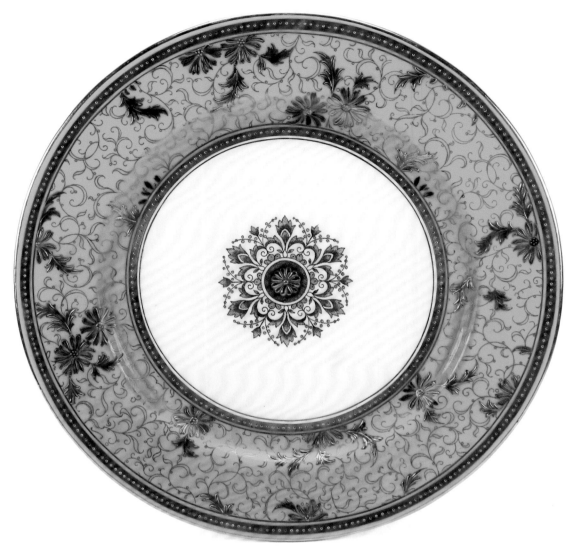

製造者 (Manufacturer)：英國明頓 (Minton) 瓷廠 (Tiffany 訂製款)

畫師 (Artist)：未簽名 (Unsigned)

主題 (Subject)：綠底金銀蒔繪邊飾餐盤 (Silver & Gilded on Green Ground Plate)

年代 (Age)：c.1895

尺寸 (Size)：直徑 22.8 公分 (22.8 cm Dia.)

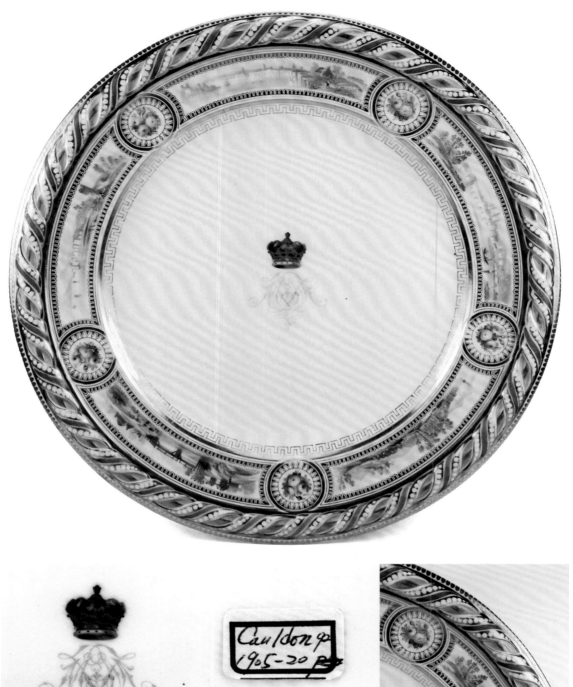

製造者 (Manufacturer)：英國寇登 (Cauldon) 瓷廠

畫師 (Artist)：未簽名 (Unsigned)

主題 (Subject)：風景及花邊裝飾餐盤 (Landscape & Floral Border Dinner Plate)

年代 (Age)：c.1905~1920

尺寸 (Size)：直徑 25.8 公分 (25.8 cm Dia.)

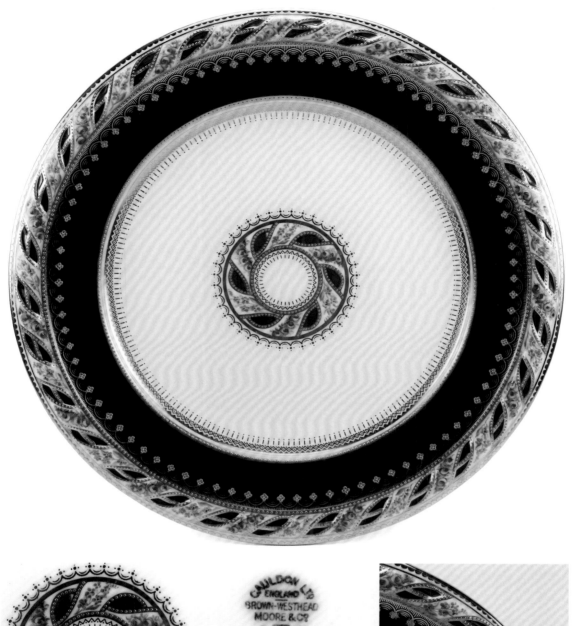

製造者 (Manufacturer)：英國寇登 (Cauldon) 瓷廠 (Tiffany 訂製款)

畫師 (Artist)：未簽名 (Unsigned)

主題 (Subject)：花邊裝飾餐盤 (Floral Decoration Border Dinner Plate)

年代 (Age)：c.1905~1920

尺寸 (Size)：直徑 25.4 公分 (25.4 cm Dia.)

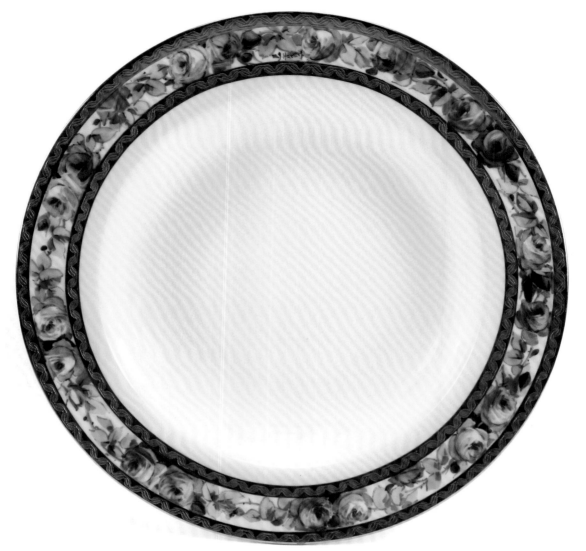

製造者 (Manufacturer)：英國明頓 (Minton) 瓷廠

畫師 (Artist)：J. Hackley

主題 (Subject)：玫瑰邊湯盤 (Roses Border Soup Bowl Plate)

年代 (Age)：c.1912+

尺寸 (Size)：直徑 19.8 公分 (19.8 cm Dia.)

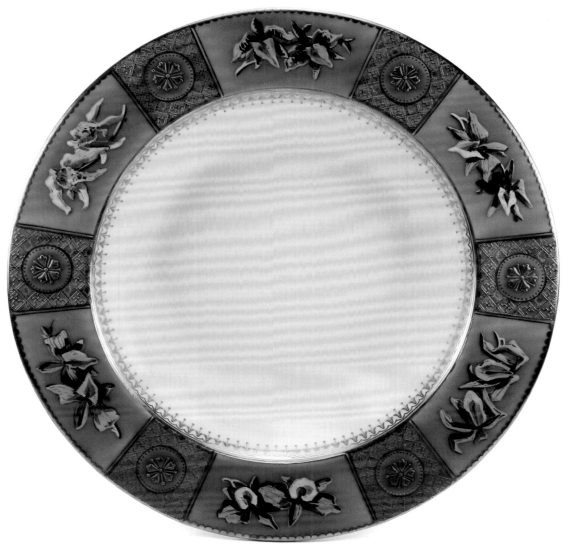

製造者 (Manufacturer)：英國威廉・布朗菲爾德 (William Brownfield & Sons) 瓷廠

畫師 (Artist)：未簽名 (Unsigned)

主題 (Subject)：琺瑯釉花卉邊湯盤 (Enamelled Flowers Border Soup Bowl Plate)

年代 (Age)：c.1850~1891

尺寸 (Size)：直徑 24.0 公分 (24.0 cm Dia.)

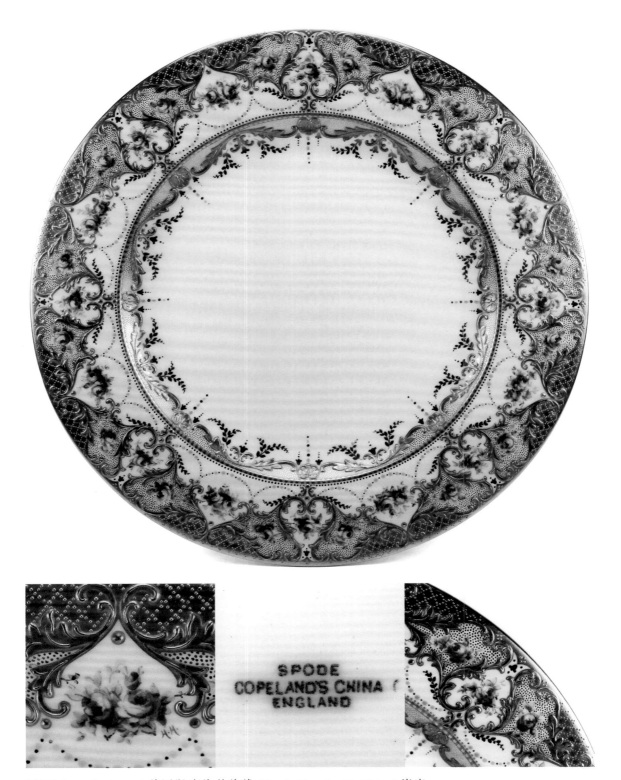

製造者 (Manufacturer)：英國斯波德科普蘭 (Spode Copeland's China) 瓷廠

畫師 (Artist)：H.H.

主題 (Subject)：玫瑰花邊裝飾餐盤 (Roses Decoration Border Dinner Plate)

年代 (Age)：c.1904~1954

尺寸 (Size)：直徑 26.2 公分 (26.2 cm Dia.)

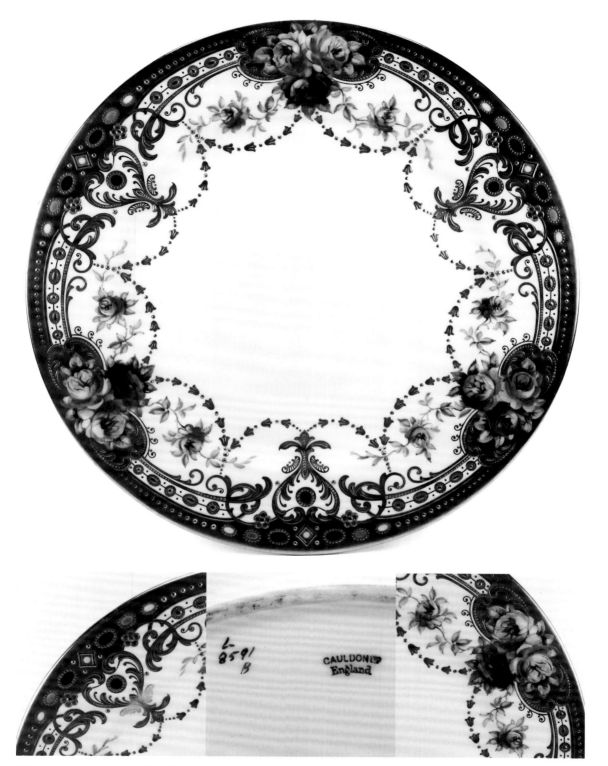

製造者 (Manufacturer)：英國寇登 (Cauldon) 瓷廠

畫師 (Artist)：未簽名 (Unsigned)

主題 (Subject)：玫瑰花邊裝飾餐盤 (Roses Decoration Border Dinner Plate)

年代 (Age)：c.1905~1920

尺寸 (Size)：直徑 26.0 公分 (26.0 cm Dia.)

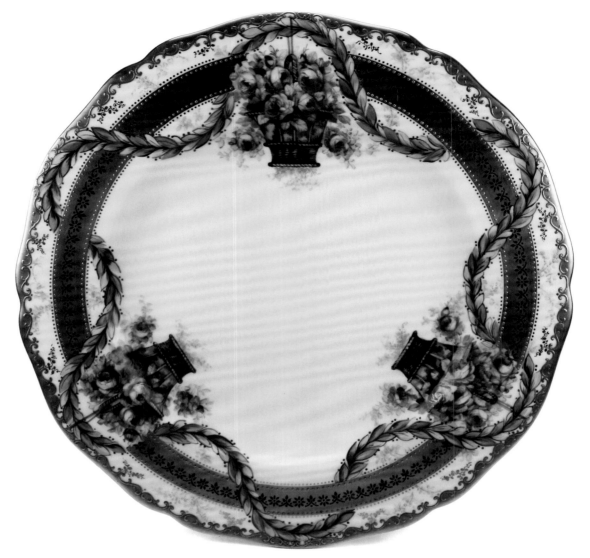

製造者 (Manufacturer)：英國斯波德科普蘭 (Spode Copeland's China) 瓷廠

畫師 (Artist)：T. Sadler

主題 (Subject)：玫瑰花籃邊飾餐盤 (Rose Baskets Decoration Border Dinner Plate)

年代 (Age)：c.1891~1904

尺寸 (Size)：直徑 25.0 公分 (25.0 cm Dia.)

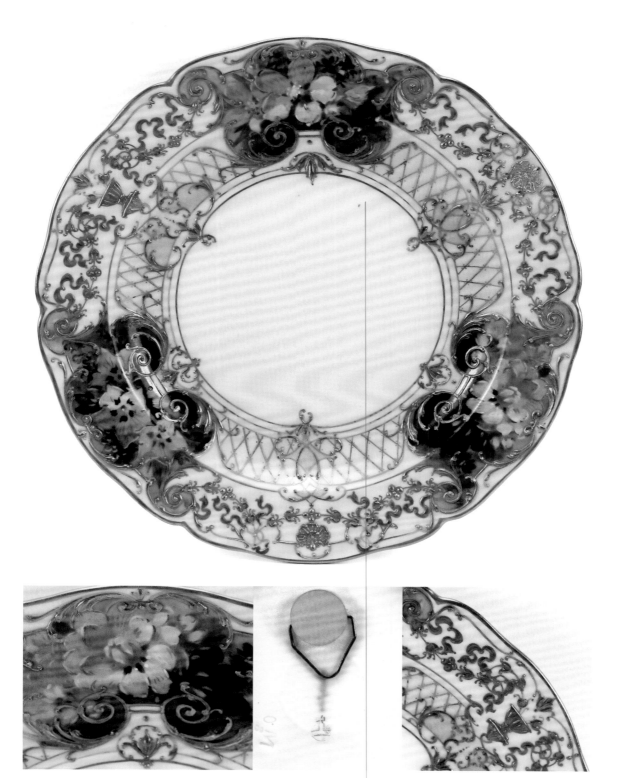

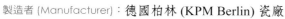

製造者 (Manufacturer)：德國柏林 (KPM Berlin) 瓷廠

畫師 (Artist)：未簽名 (Unsigned)

主題 (Subject)：新藝術風格花卉點心盤 (Art Nouveau Design Dessert Plate)

年代 (Age)：c.1870~1945 (Around 1900)

尺寸 (Size)：直徑 17.0 公分 (17.0 cm Dia.)

 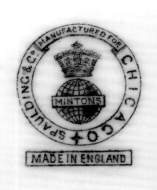

製造者 (Manufacturer)：英國明頓 (Minton) 瓷廠

畫師 (Artist)：L. Rivers

主題 (Subject)：七個玫瑰花邊餐盤 (7 Pieces of Roses Border Dinner Plates)

年代 (Age)：c.1912+

尺寸 (Size)：直徑 23.0 公分 (23.0 cm Dia.)

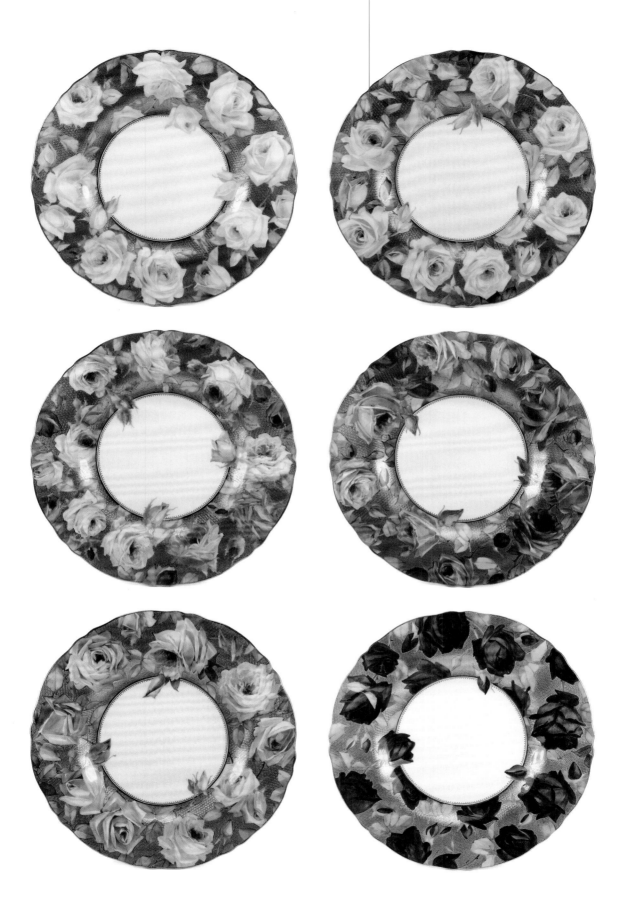

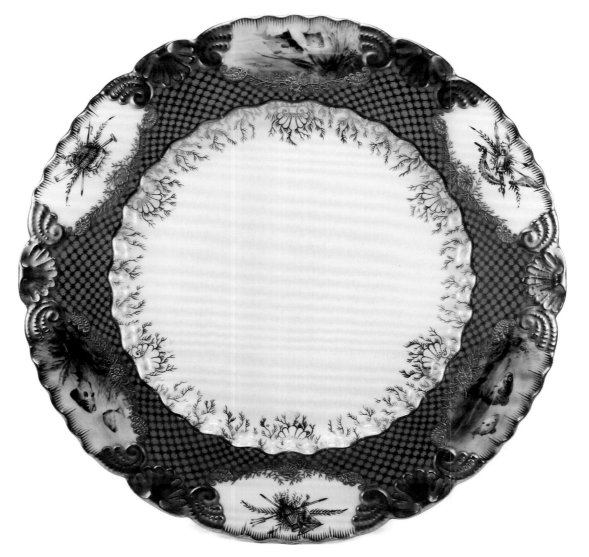

 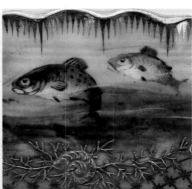

製造者 (Manufacturer)：英國煤港 (Coalport) 瓷廠

畫師 (Artist)：J.H. Plant

主題 (Subject)：魚類圖案視窗餐盤 (Fish Panels Border Dinner Plate)

年代 (Age)：c.1893

尺寸 (Size)：直徑 25.7 公分 (25.7 cm Dia.)

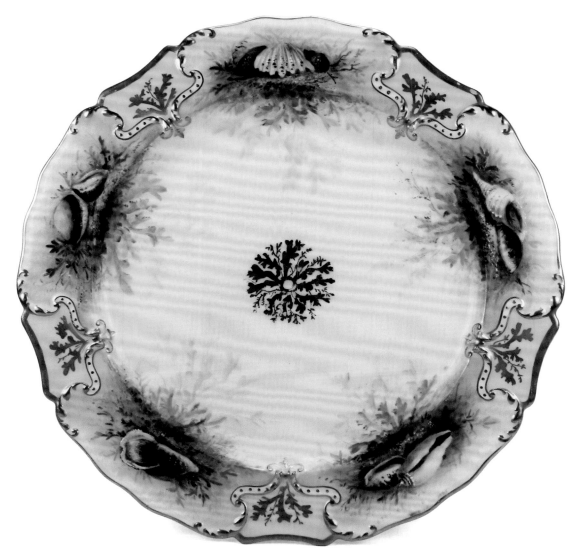

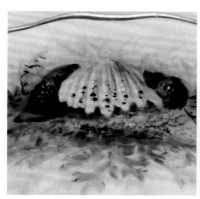

製造者 (Manufacturer)：英國寇登 (Cauldon / Brown Westhead, Moore & Co.) 瓷廠

畫師 (Artist)：未簽名 (Unsigned)

主題 (Subject)：貝殼視窗裝飾盤 (Shells Panels Border Luncheon Plate)

年代 (Age)：c.1891+

尺寸 (Size)：直徑 22.8 公分 (22.8 cm Dia.)

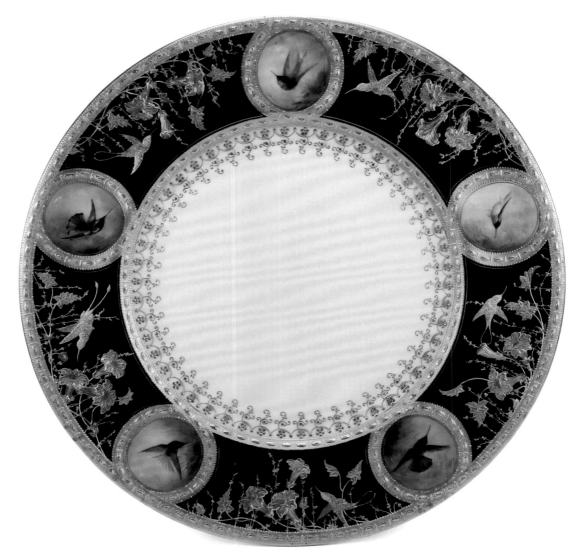

製造者 (Manufacturer)：英國皇家道頓 (Royal Doulton) 瓷廠

畫師 (Artist)：H. Allen

主題 (Subject)：蜂鳥圖案視窗餐盤 (Hummingbird Panels Border Dinner Plate)

年代 (Age)：c.1915

尺寸 (Size)：直徑 26.7 公分 (26.7 cm Dia.)

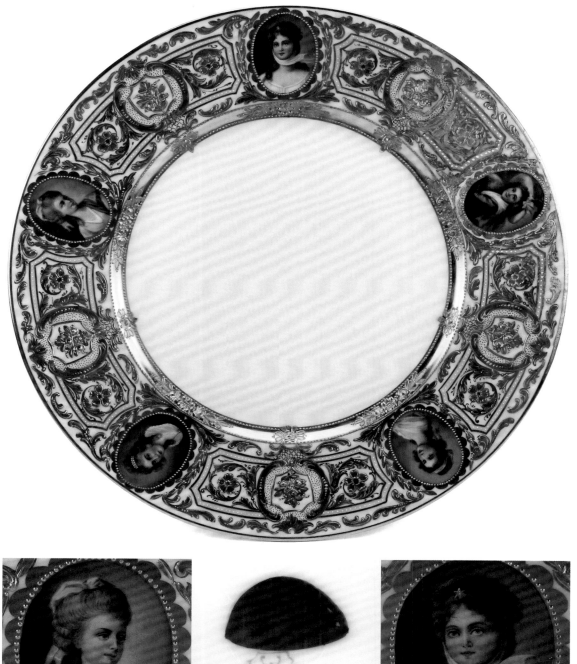

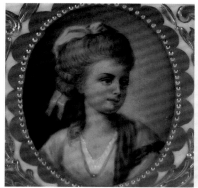

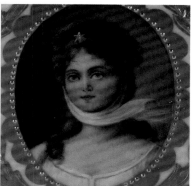

製造者 (Manufacturer)：德國德勒斯登 (Dresden Richard Wehsner) 彩繪工房

畫師 (Artist)：未簽名 (Unsigned)

主題 (Subject)：美女人像視窗餐盤 (Lady-Portrait Panels Border Dinner Plate)

年代 (Age)：c.1895

尺寸 (Size)：直徑 25.4 公分 (25.4 cm Dia.)

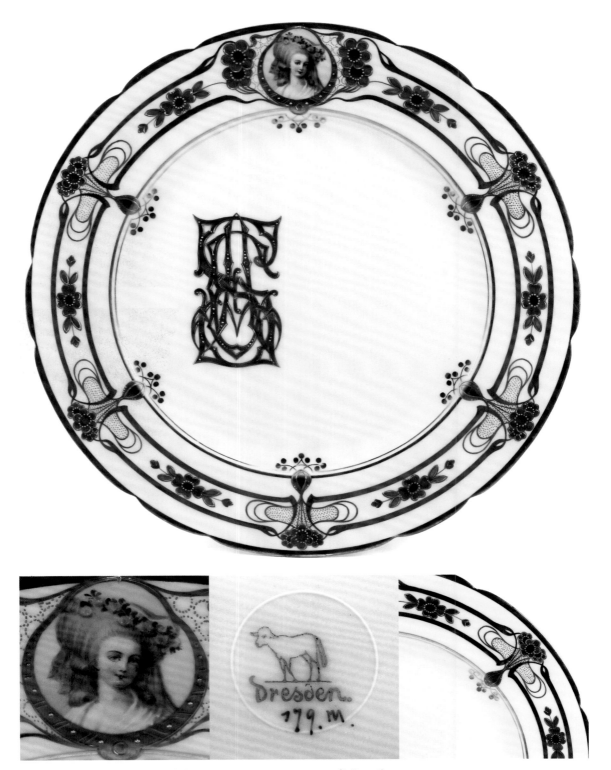

製造者 (Manufacturer)：德國德勒斯登 (Dresden A. Lamm) 彩繪工房

畫師 (Artist)：未簽名 (Unsigned)

主題 (Subject)：Lamballe 美女人像餐盤 (Lamballe Portrait Dinner Plate) 及其他六盤

年代 (Age)：c.1887~1890

尺寸 (Size)：直徑 25.5 公分 (25.5 cm Dia.)

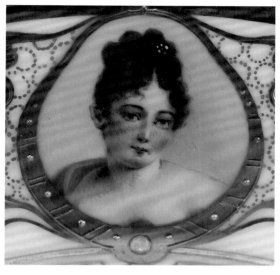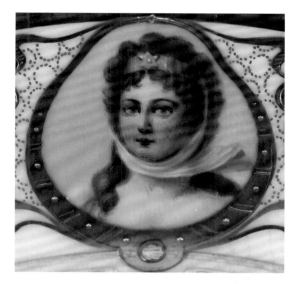
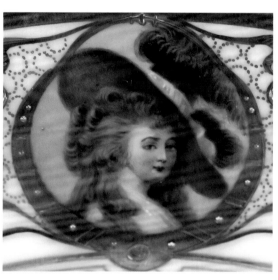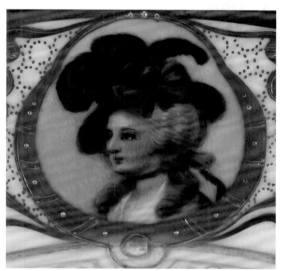
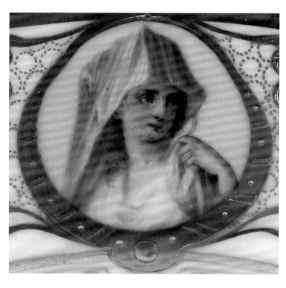

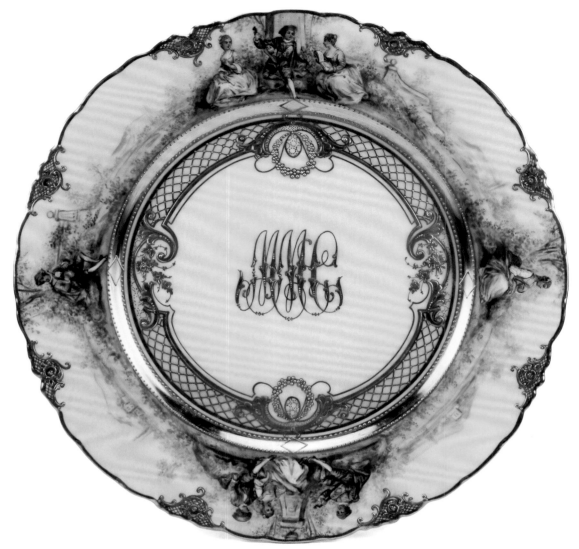

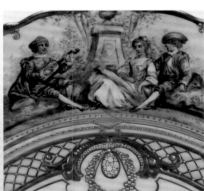

製造者 (Manufacturer)：德國德勒斯登 (Dresden A. Lamm) 彩繪工房

畫師 (Artist)：未簽名 (Unsigned)

主題 (Subject)：七個華鐸邊飾餐盤 (7 Pieces of Watteau Border Luncheon Plates)

年代 (Age)：c.1887~1890

尺寸 (Size)：直徑 22.2 公分 (22.2 cm Dia.)

製造者 (Manufacturer)：德國柏林 (KPM Berlin) 瓷廠

畫師 (Artist)：未簽名 (Unsigned)

主題 (Subject)：新藝術風格崁珠餐盤 (Art Nouveau Design Jeweled Bowl Plate)

年代 (Age)：c.1870~1945 (Around 1900)

尺寸 (Size)：直徑 25.5 公分 (25.5 cm Dia.)

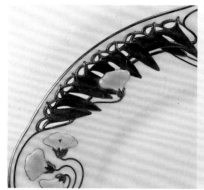

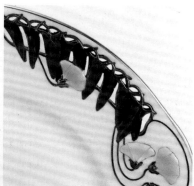

製造者 (Manufacturer)：德國柏林 (KPM Berlin) 瓷廠

畫師 (Artist)：未簽名 (Unsigned)

主題 (Subject)：新藝術風格崁珠餐盤 (Art Nouveau Design Jeweled Luncheon Plate)

年代 (Age)：c.1870~1945 (Around 1900)

尺寸 (Size)：直徑 21.4 公分 (21.4 cm Dia.)

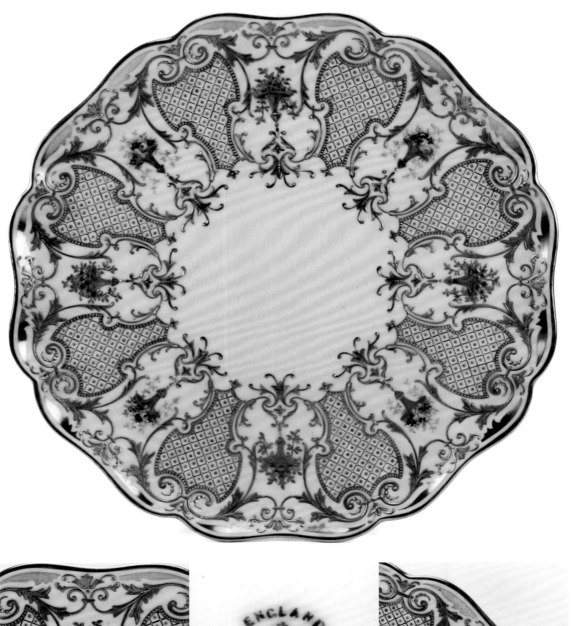

製造者 (Manufacturer)：英國煤港 (Coalport) 瓷廠

畫師 (Artist)：未簽名 (Unsigned)

主題 (Subject)：花卉圖案崁珠邊飾餐盤 (Jeweled Border Luncheon Plate)

年代 (Age)：c.1890~1926

尺寸 (Size)：直徑 22.8 公分 (22.8 cm Dia.)

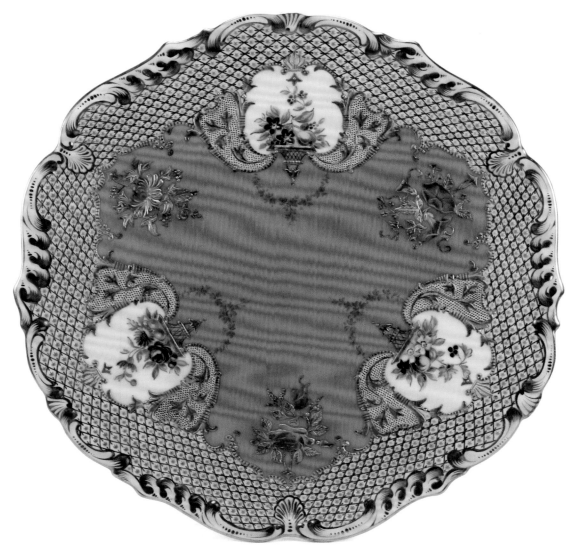

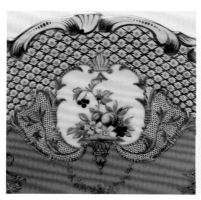

製造者 (Manufacturer)：英國煤港 (Coalport) 瓷廠

畫師 (Artist)：未簽名 (Unsigned)

主題 (Subject)：水果圖案崁珠邊飾餐盤 (Jeweled Border Luncheon Plate)

年代 (Age)：c.1890~1926

尺寸 (Size)：直徑 23.3 公分 (23.3 cm Dia.)

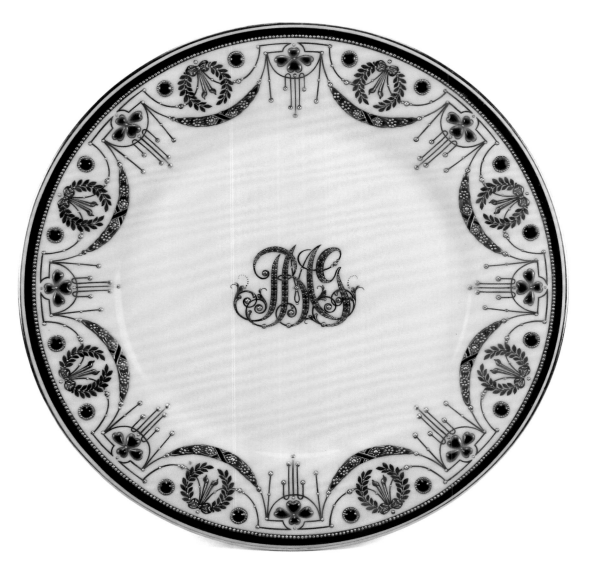

製造者 (Manufacturer)：德國德勒斯登 (Dresden Donath) 彩繪工房

畫師 (Artist)：未簽名 (Unsigned)

主題 (Subject)：鑲崁字母餐盤 (Enamel Jeweled Monogram Dinner Plate)

年代 (Age)：c.1893~1914

尺寸 (Size)：直徑 24.5 公分 (24.5 cm Dia.)

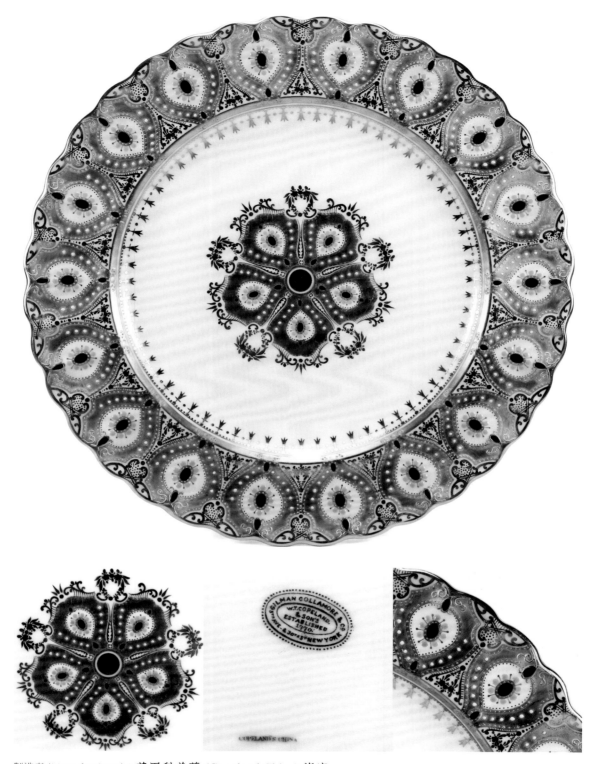

製造者 (Manufacturer)：英國科普蘭 (Copeland China) 瓷廠

畫師 (Artist)：未簽名 (Unsigned)

主題 (Subject)：崁珠裝飾餐盤 (Enamel Jeweled Dinner Plate)

年代 (Age)：c.1862~1891

尺寸 (Size)：直徑 25.0 公分 (25.0 cm Dia.)

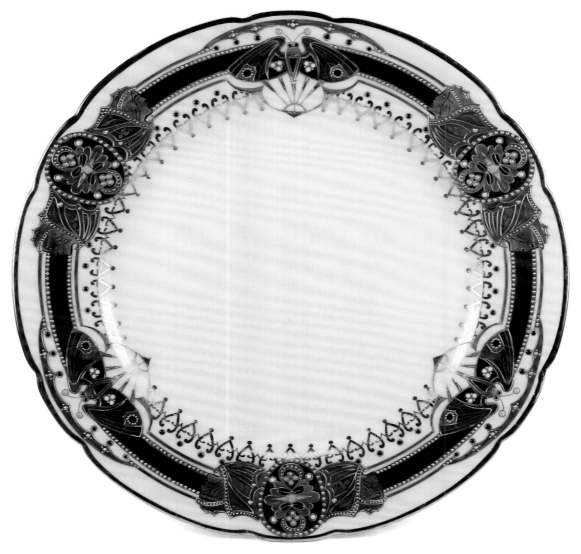

製造者 (Manufacturer)：德國德勒斯登 (Dresden A. Lamm) 彩繪工房

畫師 (Artist)：未簽名 (Unsigned)

主題 (Subject)：鑲崁蝴蝶餐盤 (Enamel Jeweled Butterflies Dinner Plate)

年代 (Age)：c.1887~1890

尺寸 (Size)：直徑 25.5 公分 (25.5 cm Dia.)

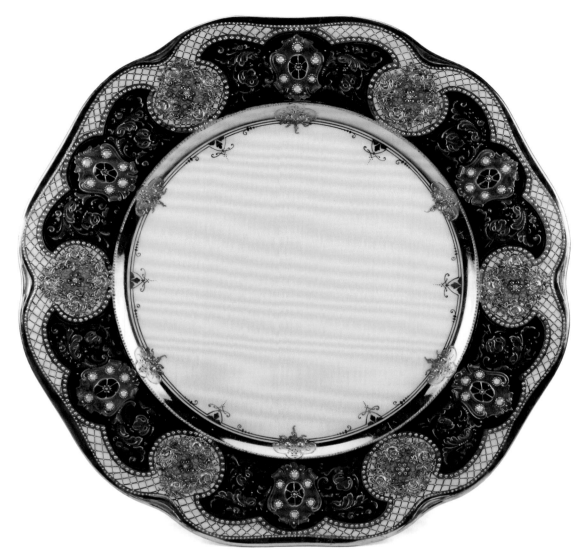

製造者 (Manufacturer)：德國德勒斯登 (Dresden A. Lamm) 彩繪工房

畫師 (Artist)：未簽名 (Unsigned)

主題 (Subject)：崁珠裝飾餐盤 (Enamel Jeweled Dinner Plate)

年代 (Age)：c.1891~1914

尺寸 (Size)：直徑 27.2 公分 (27.2 cm Dia.)

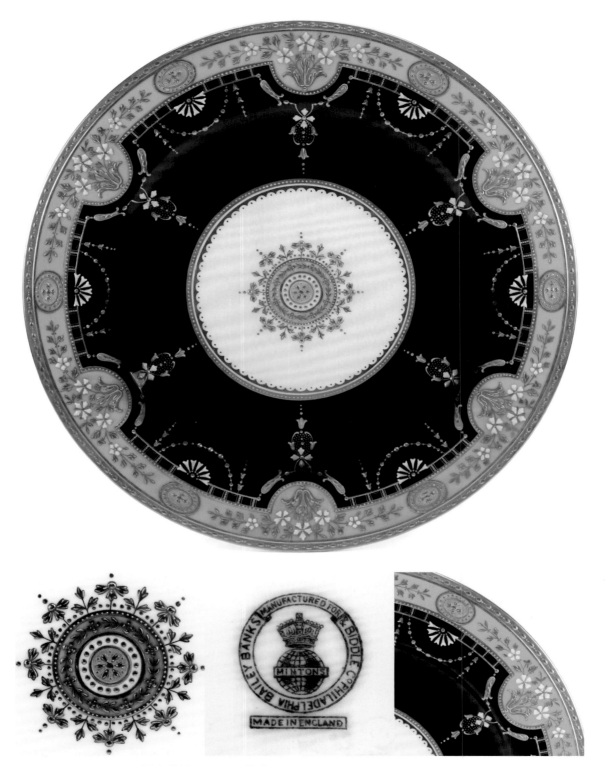

製造者 (Manufacturer)：英國明頓 (Minton) 瓷廠

畫師 (Artist)：未簽名 (Unsigned)

主題 (Subject)：鈷籃底琺瑯釉邊飾餐盤 (Enameled Border Dinner Plate)

年代 (Age)：c.1903

尺寸 (Size)：直徑 26.0 公分 (26.0 cm Dia.)

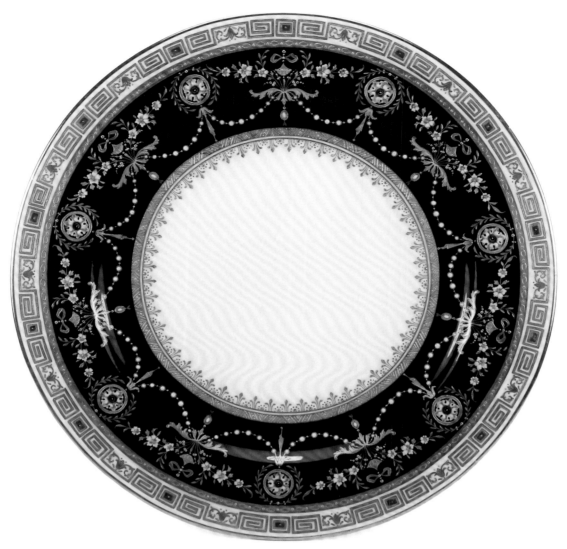

製造者 (Manufacturer)：英國明頓 (Minton) 瓷廠

畫師 (Artist)：未簽名 (Unsigned)

主題 (Subject)：鈷籃底琺瑯釉邊飾餐盤 (Enameled Border Dinner Plate)

年代 (Age)：c.1880

尺寸 (Size)：直徑 25.8 公分 (25.8 cm Dia.)

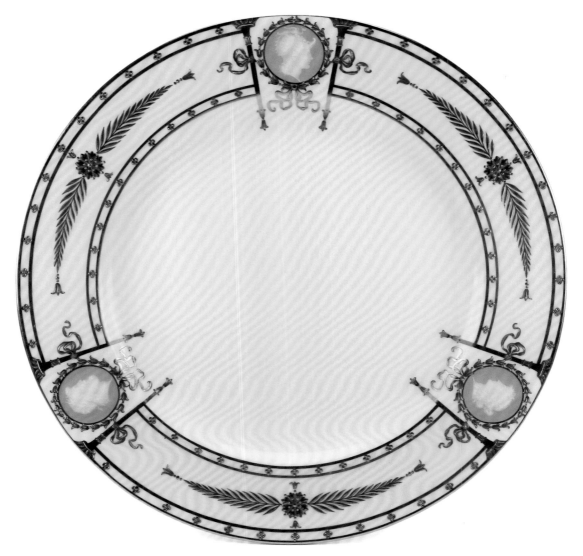

製造者 (Manufacturer)：英國明頓 (Minton) 瓷廠 (Tiffany 訂製款)

畫師 (Artist)：A. Birks

主題 (Subject)：泥漿畫視窗邊餐盤 (Pate-Sur-Pate Border Dinner Plate)

年代 (Age)：c.1912

尺寸 (Size)：直徑 26.3 公分 (26.3 cm Dia.)

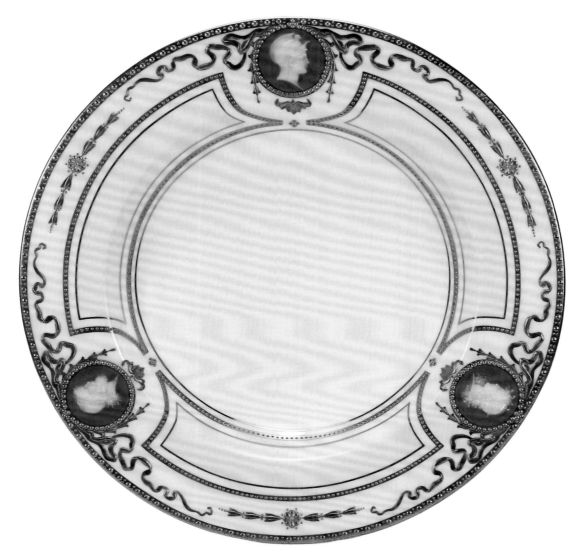

製造者 (Manufacturer)：英國明頓 (Minton) 瓷廠 (Tiffany 訂製款)

畫師 (Artist)：A. Birks

主題 (Subject)：泥漿畫視窗邊湯盤 (Pate-Sur-Pate Border Soup Bowl Plate)

年代 (Age)：c.1914

尺寸 (Size)：直徑 21.2 公分 (21.2 cm Dia.)

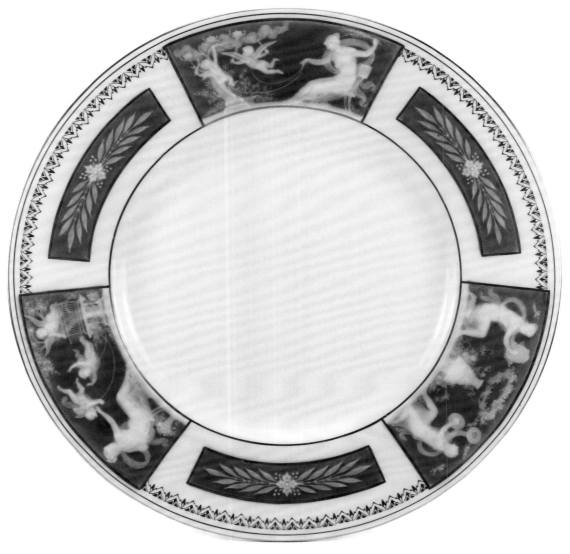

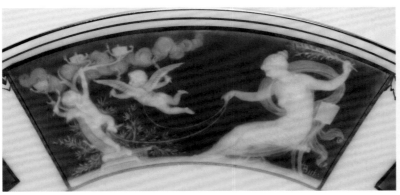

製造者 (Manufacturer)：英國明頓 (Minton) 瓷廠

畫師 (Artist)：A. Birks

主題 (Subject)：泥漿畫視窗邊餐盤 (Pate-Sur-Pate Border Dinner Plate)

年代 (Age)：c.1912~1940

尺寸 (Size)：直徑 26.2 公分 (26.2 cm Dia.)

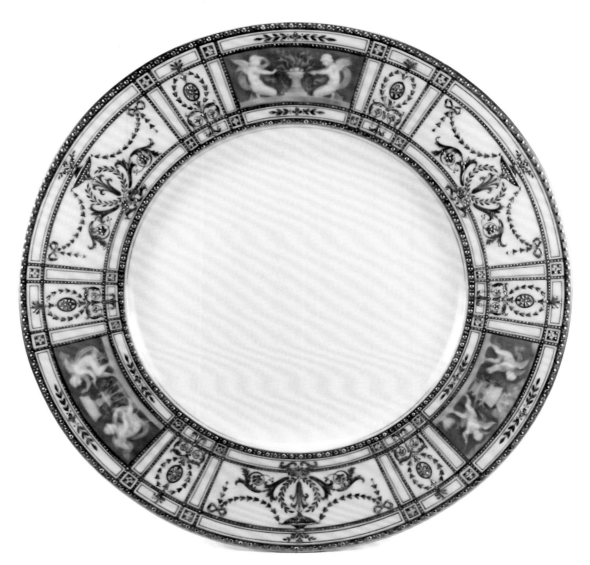

製造者 (Manufacturer)：英國明頓 (Minton) 瓷廠

畫師 (Artist)：A. Birks

主題 (Subject)：泥漿畫視窗邊餐盤 (Pate-Sur-Pate Border Dinner Plate)

年代 (Age)：c.1917

尺寸 (Size)：直徑 26.0 公分 (26.0 cm Dia.)

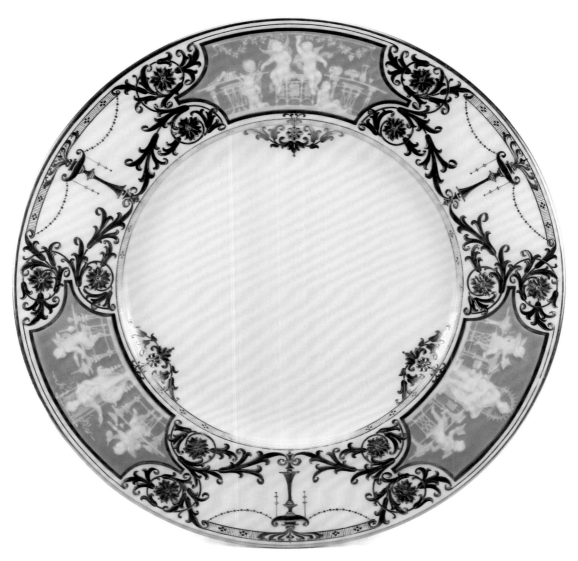

製造者 (Manufacturer)：英國明頓 (Minton) 瓷廠

畫師 (Artist)：A. Birks

主題 (Subject)：泥漿畫視窗邊餐盤 (Pate-Sur-Pate Border Dinner Plate)

年代 (Age)：c.1915

尺寸 (Size)：直徑 25.8 公分 (25.8 cm Dia.)

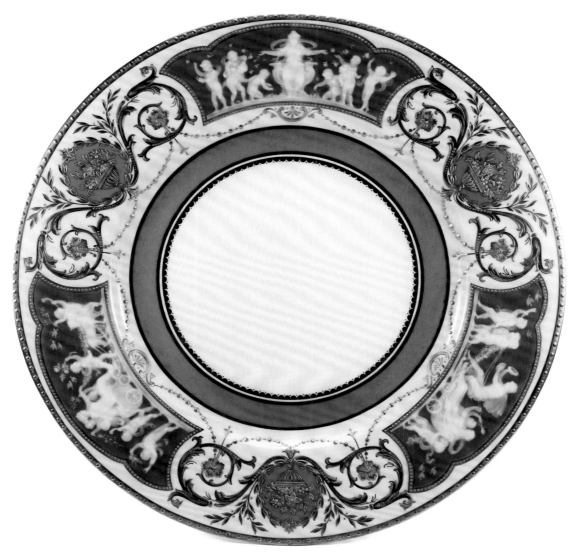

製造者 (Manufacturer)：英國明頓 (Minton) 瓷廠

畫師 (Artist)：A. Birks

主題 (Subject)：泥漿畫視窗邊餐盤 (Pate-Sur-Pate Border Dinner Plate)

年代 (Age)：c.1928

尺寸 (Size)：直徑 28.8 公分 (28.8 cm Dia.)

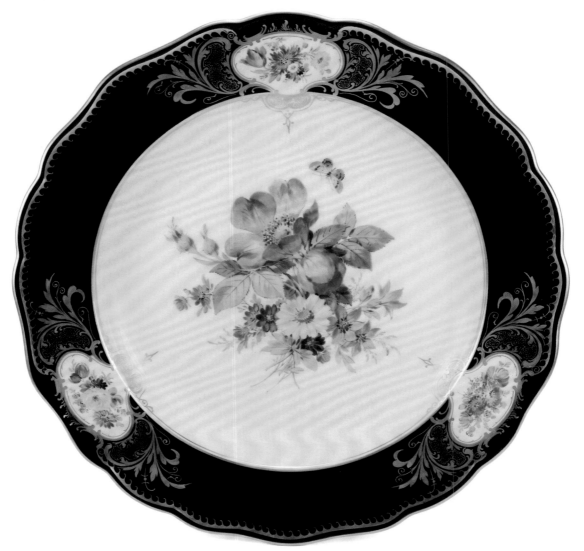

製造者 (Manufacturer)：德國麥森 (Meissen) 瓷廠
畫師 (Artist)：未簽名 (Unsigned)
主題 (Subject)：花卉圖案餐盤 (Flowers-Painting Dinner Plate)
年代 (Age)：c.1972~1980
尺寸 (Size)：直徑 26.2 公分 (26.2 cm Dia.)

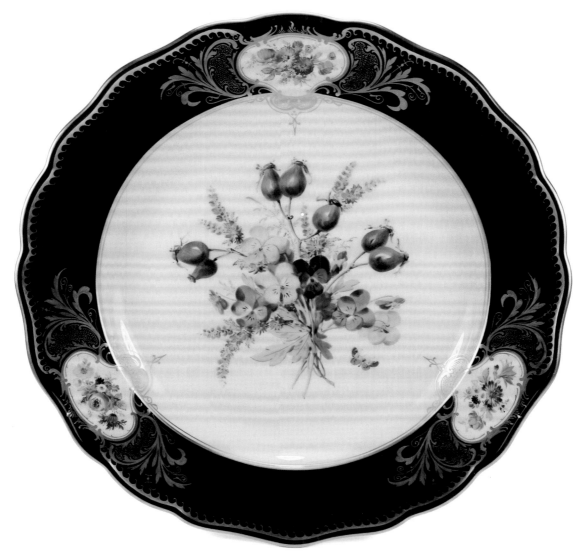

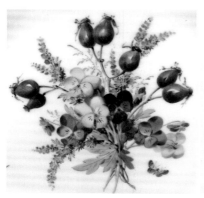 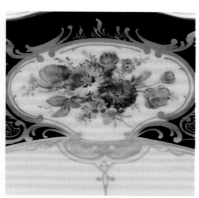

製造者 (Manufacturer)：德國麥森 (Meissen) 瓷廠

畫師 (Artist)：未簽名 (Unsigned)

主題 (Subject)：花卉圖案餐盤 (Flowers-Painting Dinner Plate)

年代 (Age)：c.1972~1980

尺寸 (Size)：直徑 26.2 公分 (26.2 cm Dia.)

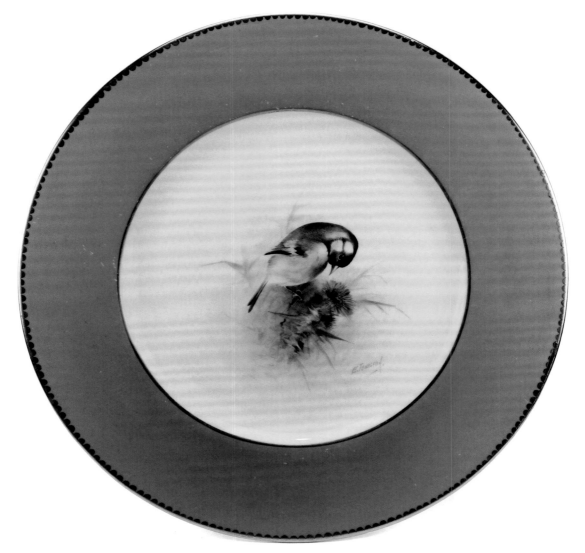

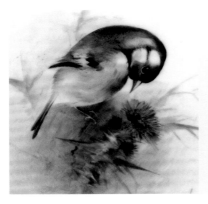

製造者 (Manufacturer)：英國皇家伍斯特 (Royal Worcester) 瓷廠

畫師 (Artist)：E. Townsend

主題 (Subject)：六個英國小鳥圖案餐盤 (6 Pieces of Bird-Painting Dinner Plates)

年代 (Age)：c.1940s

尺寸 (Size)：直徑 26.8 公分 (26.8 cm Dia.)

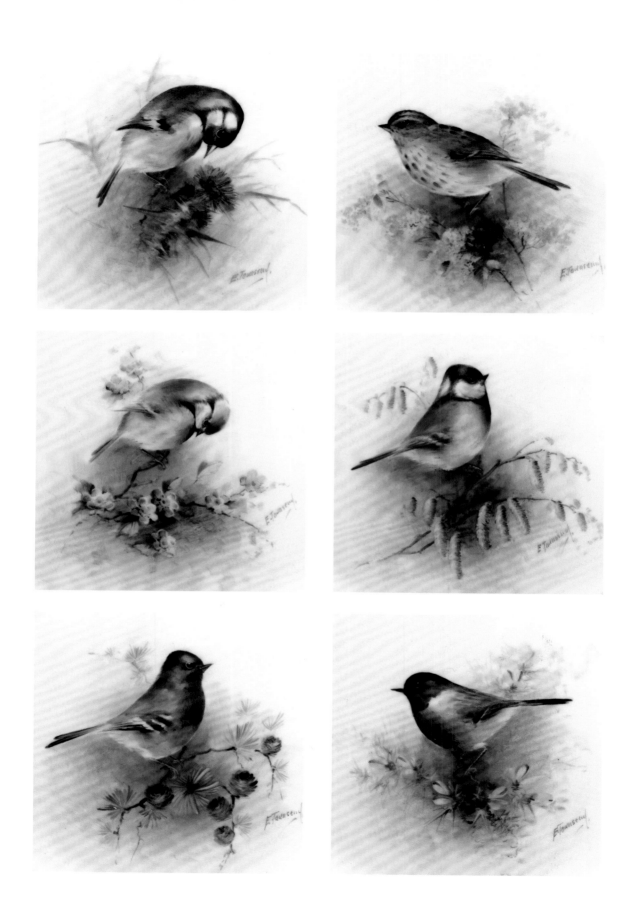

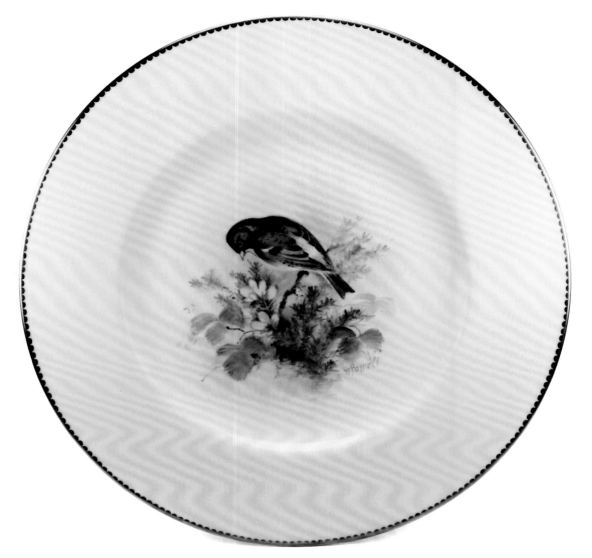

製造者 (Manufacturer)：英國皇家伍斯特 (Royal Worcester) 瓷廠

畫師 (Artist)：W. Powell

主題 (Subject)：「花雞」("Brambling" Dinner Plate) 及其他六種英國小鳥圖案餐盤

年代 (Age)：c.1940

尺寸 (Size)：直徑 26.8 公分 (26.8 cm Dia.)

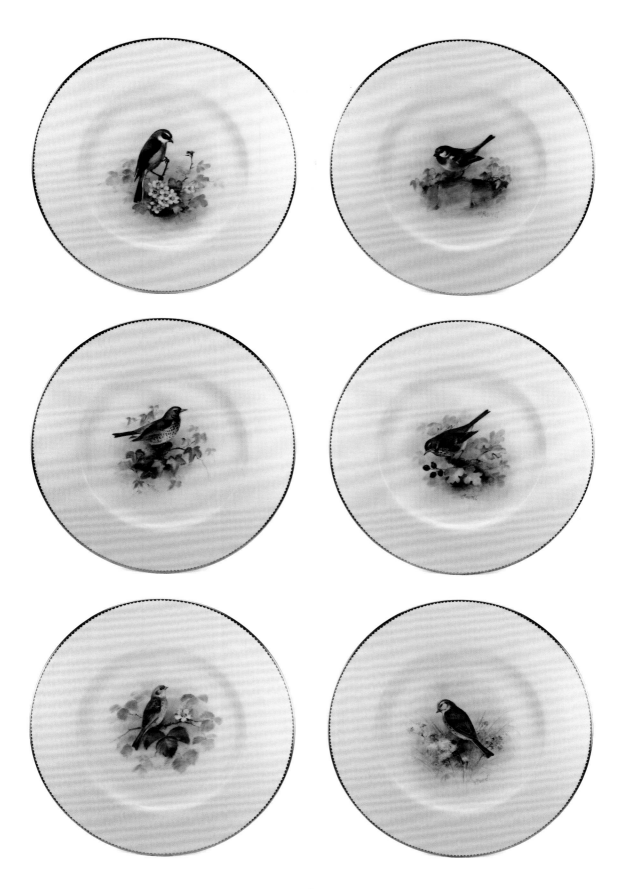

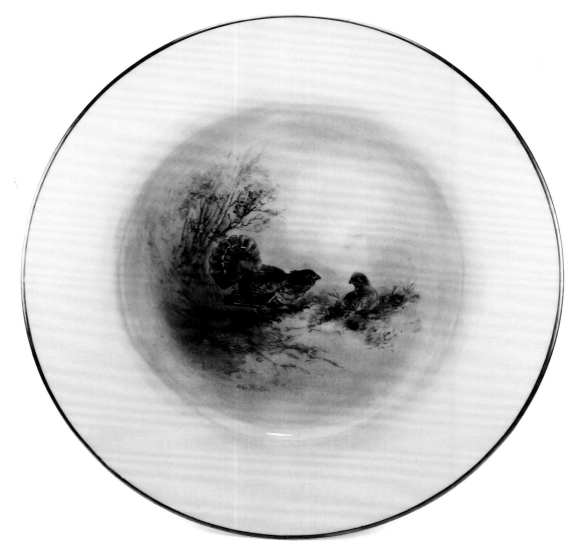

製造者 (Manufacturer)：英國皇家伍斯特 (Royal Worcester) 瓷廠

畫師 (Artist)：Jas. Stinton

主題 (Subject)：六個獵鳥圖案餐盤 (6 Pieces of Gamebirds-Painting Dinner Plates)

年代 (Age)：c.1940s

尺寸 (Size)：直徑 26.8 公分 (26.8 cm Dia.)

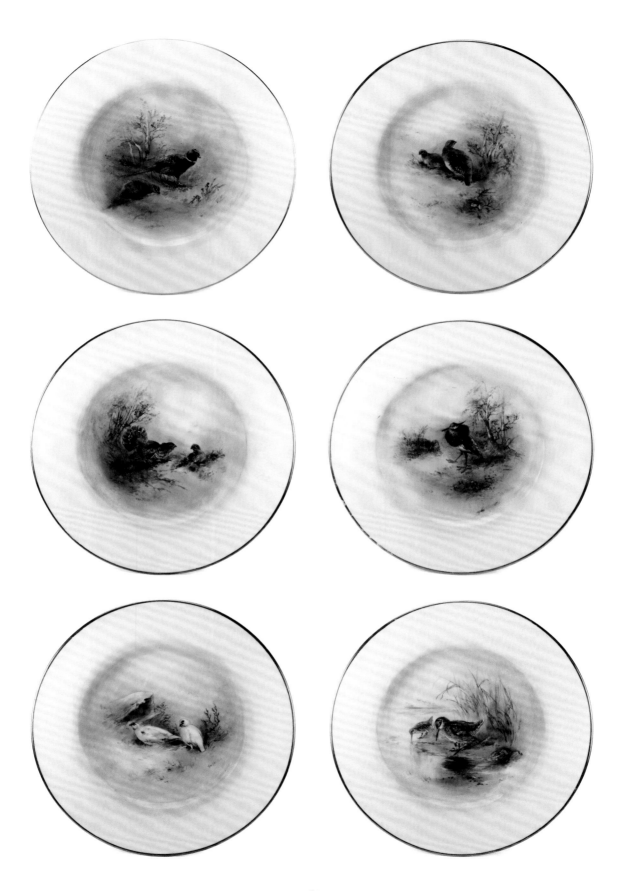

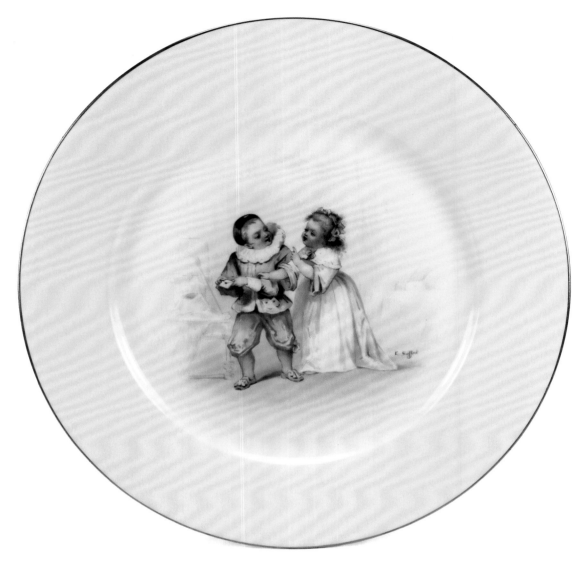

製造者 (Manufacturer)：**法國賽佛爾 (Sevres) 瓷廠**

畫師 (Artist)：E. Sieffert

主題 (Subject)：**六個小孩圖案餐盤** (6 Pieces of Children-Painting Luncheon Plates)

年代 (Age)：c.1882~1883

尺寸 (Size)：**直徑 22.5~22.8 公分** (22.5~22.8 cm Dia.)

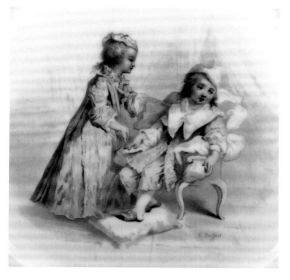

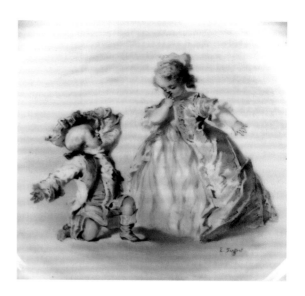

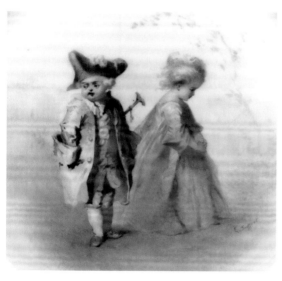

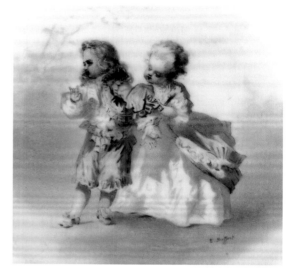

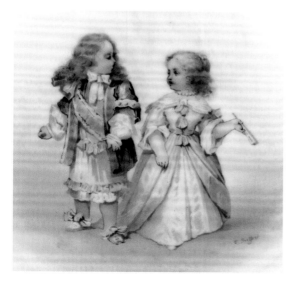

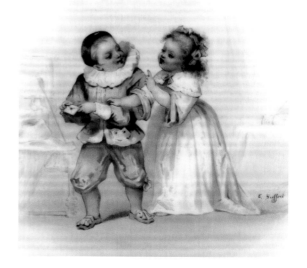

Factories Introduction

瓷廠介紹

Aynsley（安茲麗瓷窯） 英國

　　Aynsley China Ltd. 是英國骨瓷製造商，專門製造餐具，禮品和紀念性商品。公司成立於 1775 年，由約翰·安茲麗在 Lane End, Longton, Staffordshire 所創立。1861 年，他的孫子也叫約翰·安茲麗在 Sutherland Road, Longton, Staffordshire 建立了歷史性的波特蘭工廠 (Portland Works)。如今該公司是 Stoke-on-Trent 地區碩果僅存的骨瓷製造商之一。安茲麗向以英國傳統的花卉圖案而聞名，並製作許多大型賽馬比賽的優勝獎盃，展現出濃厚的英式風格。早從維多利亞女皇到現在的伊麗莎白二世，已故的黛安娜王妃等歷代皇室女性們，都對它愛不釋手。

Bing & Grondahl / B&G（賓與格朗達爾瓷窯） 丹麥

　　賓與格朗達爾瓷窯創立於 1853 年 4 月 15 日，是由格朗達爾 (Frederik Vilhelm Grondahl，一個曾為丹麥皇家瓷廠工作過的瓷偶雕塑師)，以及賓氏兄弟 (Meyer Hermann Bing & Jacob Hermann Bing，他們一個是藝術商，另一個是書商) 合資創設的。工廠位於哥本哈根城外 Vesterbrogade 與 Rahbek Allé 角落的 Vesterbro 區，原先只生產丹麥雕塑家巴特爾·托瓦爾森 (Bertel Thorvaldsen) 所塑造的新古典主義瓷偶，後來擴大生產至高級餐具及咖啡組。B&G 所用的商標背章是三座高塔的圖案，起源於哥本哈根的一種家族徽章。

　　該公司的招牌設計「海鷗」(Seagull)，是設計師兼瓷繪師芬妮·嘉德 (Fanny Garde, c.1855~1928) 於 1892 年創造的。這款端莊古典的設計，特色為淺藍色背景中飛翔的海鷗，與海馬樣式的柄，以及環繞邊緣帶有刻度的漸層紋樣。由於 1950s 至 1980s 年代，每十分之一的丹麥家庭或多或少擁有此款餐具組，因此「海鷗」被視為「丹麥國家級餐具組」。

　　另外，在 1895 年，B&G 首創第一個系列的聖誕盤，以藍白色的傳統冬季景象作為設計，已經每年發行超過一百年，因收藏家們的渴望喜愛而受到注意，這系列負責該公司營收的很大一部分。

　　1987 年，B&G 與其主要競爭對手皇家瓷器廠合併，以「皇家哥本哈根」(Royal Copenhagen) 為存續名稱。

Bodley / E. J. D. Bodley (博德利陶瓷廠) 英國

愛德華‧費雪‧博德利 (Edward Fisher Bodley, c.1815~1881) 與兒子愛德恩‧詹姆斯‧德魯‧博德利 (Edwin James Drew Bodley) 都經營陶瓷業。

父親 E. F. Bodley 原是列名的會計師與商業旅人，卻致力於陶瓷製造，先後經營過三座陶瓷廠：

Scotia Pottery－1862 年創立於伯斯勒姆 (Burslem)，該建築原本是一間救濟院，卻被改造成陶瓷廠。先後曾以 Edward F Bodley & Co.、Bodley & Harold、Bodley & Co.、Edward F Bodley and Son 當作公司名稱。

New Bridge Pottery－1881 年，Scotia Pottery 業務轉移到位於長港 (Longport) 的 New Bridge Pottery，此廠於 1898 年結束營運。在美國南北戰爭期間，博德利曾供應陶器給南方邦聯的海軍。

Hill Top Pottery－E. F. Bodley 在 1870~1874 年間與迪戈里 (Diggory) 有合夥關係，利用山繆爾‧阿爾科克 (Samuel Alcock) 的 Hill Top Pottery 之瓷器部門來製造瓷器。

E. F. Bodley 在 1875 年退休，搬遷至 Dane Bank House，Congleton 居住，1881 年 4 月 17 日逝世於該處。

不同於父親經營過三廠，兒子 E. J. D. Bodley 只在 New Bridge Pottery 及 Hill Top Pottery 兩廠經營過，當父親在 1875 年退休時，E. J. D. Bodley 自願繼續奮鬥，並利用 Hill Top Pottery 的部分廠房自立門戶，以自己姓名創立 E. J. D. Bodley 陶瓷廠，一直到 1892 年他宣布破產為止。

Cauldon (寇登瓷窯) / Brown-Westhead, Moore & Co. 英國

寇登瓷窯的前身是賈伯‧里奇位 (Job Ridgway) 在 1774 年所成立的一個製作陶器的企業。1802 年，他在斯塔福德郡 (Staffordshire) 的漢利 (Hanley) 一個名為 Cauldon Place 的地方建立一座瓷廠。1808 年，賈伯的兩個兒子約翰和威廉加入公司經營，名為 "Ridgway and Sons"。1814 年，賈伯去世後，公司改名為 "J & W Ridgway"，沿用至 1830 年，然後再度改為 "John Ridgway & Co."。

1821 年，瓷廠引進優良品質的骨瓷技術，約翰‧里奇位成為維多利亞女皇的御用陶工。1858 年，他把股權賣掉並於兩年後去世。

1856~1858 年，公司改名為 "John Ridgway Bates & Co."。1859~1861 年，又改為 "Bates, Brown-Westhead & Moore"。接下來的 42 年 (1862~1904) 則定名為 "Brown-

Westhead, Moore & Co"。這些年，主要是以公司名稱的縮寫作為瓷器的商標背章，加入皇冠的圖案是在 1891 年導入的。

公司改名為寇登瓷窯 (Cauldon Ltd.) 是 1905 年的事，1920 年再次變更為 "Cauldon Potteries Ltd."。之前獲維多利亞女皇指定允許使用的「皇家寇登」(Royal Cauldon) 當名稱，是從 1930 年開始才拿來當作商標背章。

該公司在 1962 年被劃分成兩個部分：屬於生產瓷器的部分是由 E.W. Brain & Co. Ltd. 接手經營，也就是現在的煤港 (Coalport) 瓷窯，後來變成瑋緻活 (Wedgwood) 集團的一部分；另外屬於生產陶器的 Cauldon Potteries Ltd. 則被 Pountney & Co. Ltd. of Bristol 收購，但這部分業務在 1977 年宣告失敗，直到 1985 年才被位於約克郡 (Yorkshire) 名為 Kingston & Ferrybridge Potteries 所屬的 Perkes Ceramic Group 重新建立起來。由於 Pourtneys 考量他們公司製造陶器的起源可以追溯至 1652 年，所以他們在 1963~1977 年生產的物件上，會標誌著 "Royal Cauldon, Est 1652" 的商標背章，或是包含布里斯托爾 (Bristol) 的字樣在商標背章內。

Coalport (煤港瓷窯) 英國

煤港瓷窯是英國什羅普郡 Coalbrookdale 地區的第一座瓷器廠，它是約翰‧羅斯 (John Rose) 於 1795 年創立的。約翰‧羅斯曾事師當時著名的卡佛萊 (Caughley) 瓷窯的畫師湯姆士‧泰納 (Thomas Turner)，進而在 1799 年收購了卡佛萊瓷窯，1819 年買下 Nantgarw 瓷窯，以及史旺西 (Swansea) 瓷窯。1820 年，羅斯因發表無鉛長石釉白瓷而榮獲藝術協會 (Society of Arts) 所頒發的金牌獎章。

約翰‧羅斯於 1841 年去世後，經營權移轉給他的姪子威廉‧佛德列克‧羅斯 (W.F. Rose) 和威廉‧普格 (William Pugh)，名稱繼續沿用之前的 "John Rose & Co."。在 1851 年倫敦舉行的世博會中，煤港瓷窯展示了一套精心製作帶有深藍色邊的餐具組，是接受維多利亞女皇委託訂製，要送給俄羅斯沙皇尼古拉一世當禮物的。

從 1862 年起，威廉‧普格進行獨資經營，直到 1875 年他去世為止，此後公司轉由他的繼承人接管，名稱變為 "ßCoalport China Company"。從 1890 年代開始，煤港瓷窯對美國和加拿大展開大規模的出口貿易。

邁入 20 世紀以後，煤港瓷窯歷經了數度的經營權轉換與營運改革。1924 年，被寇登瓷窯 (Cauldon) 買下，並於 1926 年遷移至謝爾頓 (Shelton)，1936 年甚至還搬到喬治瓊斯瓷窯 (George Jones & Co.) 位於斯托克 (Stork) 的新月 (Crescent) 窯廠。1951 年

改名 "Coalport China Ltd."，七年之後公司經營權再度易手，被製作佛利 (Foley) 瓷器的 E. Brian & Co. 所收購，並再度遷廠至英國陶瓷集散地斯托克的芬頓 (Fenton)，值此期間，E. Brian & Co. 還在 1962 年購入寇登瓷窯的瓷器廠。1967 年，正式納入瑋緻活 (Wedgwood) 集團旗下。

目前，煤港瓷窯的兩大原始瓷窯的瓷器，有部分仍被妥善保存在鐵橋谷博物館 (Ironbridge Gorge Museum)，包括約翰‧蘭道 (John Randall) 等名師作品，以及經典代表作的崁珠與瑪瑙紋飾設計的作品，均被陳列其中。

Dresden (德勒斯登工房) 德國

德勒斯登 (Dresden) 是東德的一個地名，位於易北河 (Elbe，是東歐最主要的河流) 上，為薩克森 (Saxony) 時的首都，有易北河上的翡冷翠 (Florence) 之稱。該城建物美麗，雕像林立，為當時政經與文化的中心；同時，該地擁有豐富的礦產，如銀錫銅鐵及半寶石等，也是工商業上極為重要的城市。

為了保護製瓷的祕密，薩克森選帝侯奧古斯都二世，將製瓷廠遷於德勒斯登附近地點較為隱密的麥森 (Meissen)，然而麥森瓷窯所需的原料及製作完成的產品，仍需由靠近易北河的德勒斯登來運輸，使得德勒斯登與麥森具有密不可分的關係。美國與英國的瓷器收藏家和貿易商，還一度將德勒斯登與麥森混為一體。

18 世紀後期，浪漫主義風靡德國，德勒斯登優美的藝文環境，吸引了許多前衛的洛可可藝術家前來，創立了許多繪畫學院，使得德勒斯登成為一座洛可可藝術的中心，有「藝術之都」的美稱。19 世紀後期，歐洲瓷器的需求量增加，德勒斯登擁有得天獨厚的經濟與藝術環境，遂由各地取得素瓷，然後進行彩繪程序，展開瓷品製作的輝煌傳統。在 1855~1944 年間，德勒斯登成立了超過 200 間的彩繪工房，後來因受到二次世界大戰的戰火摧殘，造成這些彩繪工房快速凋零，所剩無幾！

早期的彩繪工房以仿照麥森的風格為主，之後某一些具有精進藝術細胞的畫師，逐漸脫離麥森風格，自創出一些精美細緻的德勒斯登樣式，甚至還創作出許多受人喜愛的維也納風格作品。較具代表性的題材有：當時頗蔚為風行的洛可可風德勒斯登樣式的花卉圖 (Flower Painting)；取材自畫家華鐸 (Jean Antoine Watteau) 的畫作，描寫庭院中男女談情說愛的場景畫 (Watteau Painting)；或是描繪人物神情維妙維肖，擁有極高評價的人物肖像圖 (Portrait Painting)；以及偏重裝飾性，展現華麗貴氣的崁珠 (Jeweling) 及堆金 (Raised Gold Gilding) 工法……這些都為人津津樂道。

根據現存的作品觀察，當時較具名氣的彩繪工房如下：

1. Ambrosius Lamm (一般簡稱 A. Lamm)：c.1887~1949

A. Lamm 是德勒斯登首屈一指的彩繪工房，以仿麥森、維也納及哥本哈根風格的繪畫聞名，根據一份 1906 年的文獻指出，A. Lamm 專長在老式德勒斯登花卉、華鐸及神話題材畫作，但實際上其天使畫作及人物肖像圖亦頗受歡迎。

2. Richard Klemm (一般簡稱 RK)：c.1869~1949

RK 擁有屬於自己的優秀畫師，以仿麥森及維也納風格的繪畫聞名，但作品品質良莠不齊，端視客戶訂單的價格高低及畫師優劣而定。常使用麥森、羅森泰、KPM 及法國利摩日 (Limoges) 的素瓷作畫，偏重在老式德勒斯登花卉、華鐸及人物肖像圖等題材。

3. Donath & Company (一般簡稱 Donath & Co.)：c.1872~1916

Donath & Co. 以仿麥森及維也納風格的繪畫聞名，作品風格與 RK 相類似。其註冊商標為皇冠圖樣加上 Dresden 的字樣於下，與 RK、Oswald Lorenz 及 Adolph Hamann 等三家的註冊商標相類似，但有時會加上一朵金花。該工房曾創作過許多優秀作品，並曾參加布魯塞爾、巴塞隆納及芝加哥的世博會贏得獎章。於 1916 年與 RK 合併成立新公司，僅維持兩年即又與 Richard Wehsner 合併，後來被 C.M. Hutschenreuther(獅牌瓷窯) 接管。

4. Helena Wolfsohn：c.1843~1945

Helena Wolfsohn 大概是最早期的德勒斯登彩繪工房了！相傳它是名為 Helena Wolfsohn 的寡婦，在 1860 年繼承她丈夫的事業，在她死後，再由其女 Madame Elb 及其孫繼續經營。直到 1919 年，Walter Ernst Stephan 買下此工房，之後的產品就鮮為人知。1843~1883 年，它的註冊商標是 AR 的字樣，與麥森早期的商標相類似，因而官司不斷，1886 年後改用皇冠圖案加上 D 字樣作為商標，並使用釉上金花蓋掉素瓷廠商的商標。其招牌作品是分成四瓣的華鐸及花卉杯碟，另外繪有清朝官員圖案的海港圖亦屢見不鮮。

5. Franziska Hirsch：c.1893~1930

Franziska Hirsch 也是以仿麥森及維也納風格的繪畫聞名，但最主要的畫作是以德勒斯登花卉圖為主，不論是以花束或星狀排列的花圈來呈現。偶而也會製作少量博物館級的作品，如有崁珠裝飾的華鐸杯碟，或是以 Tiffany 亮釉為底的美女人像盤。素瓷通常購自麥森、羅森泰及 MZ Austria，會使用釉上金花去蓋掉素瓷廠商的商標。於 1930 年被 Margot Wohlauer 所收購。

6. Richard Wehsner：c.1895~1956

Richard Wehsner 擅長畫麥森風格的瓷繪作品，尤其是花卉圖案是非常優秀的。有時也會製作少量博物館級的作品，如有崁珠裝飾的華鐸杯碟，或是以天使、神話為主題的杯碟或飲具，都具備高超的質量。1918 年，與 Vereinigte Dresden Porzellanmalerium Richard Klemm and Donath & Co. 合併，後來被 C.M. Hutschenreuther(獅牌瓷窯) 接管。

7. Heufel & Company (一般簡稱 Heufel & Co.)：c.1891~1940

Heufel & Co. 主要是幫杯碟、瓷盤、花瓶及一些小擺飾品作裝飾，偶而會出口至美國。從現存作品來看，其主要創作題材以美女與天使等偏向神話主題為招牌作，品質不亞於其他知名工房喔！

8. Carl Thieme：始於 c.1872

Carl Thieme 即現代的 "S. P. Dresden"，全名為 "Saxon Porcelain Manufactory Dresden"，是兼具製瓷與彩繪的瓷窯，也是德勒斯登至今唯一碩果僅存的工房。創辦人 Carl-Johann Gottlieb Thieme 於 1860 年在德勒斯登即擁有兩家骨董店，1864 年開始經營一家彩繪工房，1867 年搬遷至 Potschappel，1872 年開始生產瓷器。其經典代表作為立體花卉裝飾的設計，以及帶有鏤空邊飾的產品。

Franz Xaver Thallmaier (慕尼黑的彩繪工房) 德國

在 19 世紀末和 20 世紀初的德國和奧地利，遍佈有數以打計的瓷器彩繪工房，這些店家從柏林瓷窯 (KPM) 或獅牌瓷窯 (Hutschenreuther) 取得空白瓷板與素瓷瓷盤，並購買其他必要的資源與設備，然後去彩繪，鍍金，上釉，燒製，從而生產出一些令人驚嘆的藝術作品。其中最突出也最成功的工房之一，就是 Franz Xaver Thallmaier(c.1890~1910)，它座落在德國慕尼黑，聘請了一批有才華的瓷繪師，不同於華格納 (Wagner) 的工房，專精於畫取材自畫家安傑洛・阿斯蒂 (Angelo Asti) 的人像，或其他維多利亞時代的半裸體美女與丘比特，該工房善於挑選更具文藝性質的題材，其首選名單是取材自約瑟夫・卡爾・史提勒 (Joseph Karl Stieler) 的 36 美女圖像，尤其是以皇家維也納風格裝飾的瓷盤。同時它也喜歡複製法蘭茲・德弗雷格爾 (Franz Defregger)、保羅・圖曼 (Paul Thumann) 以及其他許多受歡迎的當代藝術家的作品。可惜的是，它習慣用紙標籤取代畫的或刻的印記來標示它的瓷板畫，顯然的，這種紙標籤隨著光陰的流逝，常常會被破壞或移除，這使得大部分它的瓷版畫作品很難被辨識

出來。幸虧，那些紙標籤仍倖存的作品，給我們一些概念得知該工房所產生的範圍和數量為何。不用多說，它的瓷板畫作品不是帶有 KPM 就會帶有 Hutschenreuther 的素瓷標記。

不同於瓷板畫作品，Franz Xaver Thallmaier 會應用一個畫上去的標記在它的瓷盤作品上，通常它包含一個小的、紅色的藝術家人物圖像，並伴隨著黑色的工房名稱或簡稱。

不同於其他的裝飾工房，幾乎所有的 Thallmaier 瓷盤作品，都只有一個較為平淡無奇的鈷藍色邊框，這暗示 Thallmaier 當時並沒有雇用一個技術純熟的鍍金師傅在它的工房。所以它的瓷盤作品雖然有著精美的彩繪圖案，但總缺乏那些帶有精緻堆金與崁珠設計的邊框裝飾，這一點，與當時在德國流行的「皇家維也納」風格瓷盤有很大的差異。

Hutschrenreuther (獅牌瓷窯) 德國

Hutschenreuther 是個家族名稱，他們於 1814 年開始在北巴伐利亞建立起瓷器的生產。公司創立者是卡羅勒斯 (Carolus Magnus Hutschenreuther，簡稱 C.M. Hutschenreuther, c.1794~1845)，他原在父親經營的陶瓷工房學習彩繪技術，也曾在位於利希特 (Lichte) 的瓦倫朵夫 (Wallendorf) 瓷窯工作過。當他年僅 20 歲時，意外地發現製瓷的高級原料高嶺土，激發他的製瓷夢想，當即在何恩堡開設私人彩繪工房，並於兩年後的 1816 年，開始向拜艾倫王所統領的中央政府申請創設瓷窯。基於此舉將與拜艾倫王御用的寧芬堡瓷窯形成競爭對手，影響王室的經濟利益，遲遲未獲許可，然而他鍥而不捨地爭取，終於在 1822 年順利取得製瓷執照。

卡羅勒斯於 1845 年去世後，由他的遺孀約翰娜 (Johanna Hutschenreuther) 和她的兩個兒子繼承領導。雖然有很大一部分的工廠在 1848 年的一場大火中被摧毀，但之後仍被重建起來。從 1860 年起，他們還開始生產手繪鍍金的瓷器。

1857 年，卡羅勒斯的長子羅倫茲 (Lorenz Hutschenreuther) 在塞爾布 (Selb) 另外建立了一座新的窯廠，稱為 Porzellanfabriken Lorenz Hutschenreuther AG Selb (Lorenz Hutschenreuther Porcelain Factories Company, Selb)。在 1902~1969 年期間，公司不斷擴充，並收購了以下他廠瓷窯：

Jaeger, Werner & Co., Selb (1906)

Paul Mueller, Selb (1917)

Bauscher brothers, Weiden (1927)

Tirschenreuth porcelain factory (1927)

Königszelt porcelain factory, Königszelt (今日的 Jaworzyna Śląska), Silesia (1928)

1969 年，Porzellanfabriken Lorenz Hutschenreuther AG Selb 與 C. M. Hutschenreuther of Hohenberg 兩廠合併，成為獅牌瓷窯 (Hutschenreuther AG)。

1998 年，大部分股權賣給羅森泰瓷窯 (Rosenthal)，尤其是位於塞爾布 B 廠的部分。

KPM-Berlin (柏林王室御瓷) 德國

在腓特烈二世的大力鼓勵與經濟援助之下，第一座柏林瓷窯由羊毛商人威基利 (Wilhelm Kasper Wagely) 於 1751 年設立。不幸遇上七年戰役，在 1757 年慘遭關閉。1761 年，腓特烈二世又支援商人哥茲柯斯基 (Johann Ernst Gotzkowsky) 開窯，並從麥森聘請多位大師加強專業陣容，隔年就燒製出讓國王滿意的白瓷作品，但因財力不支，於 1763 年由腓特烈二世買下，命名為柏林王室御瓷 (Konigliche Porzellan-Manufaktur, KPM)，繼續生產王室御製的白瓷，並與麥森 (Meissen) 並駕齊驅，成為德國七大名窯之一。同時與德國麥森瓷窯、法國的賽佛爾王室瓷窯 (Royal Porcelain Manufactory, Sevres)，及奧地利的皇家維也納瓷窯 (Imperial Porcelain Manufactory, Vienna)，並稱歐洲四大王室御用瓷窯。柏林王室御瓷最令人稱道的則是精緻的風景畫作與寫實的人物畫作品，以及新藝術 (Art Nouveau) 風格的崁珠及鍍金裝飾，尤其是精美的人物瓷板畫作，更是收藏家趨之若鶩的夢幻逸品，並有人出版 "KPM Plaques" 一書，專門在做介紹。

Lenox (萊諾克斯瓷窯) 美國

萊諾克斯創立於 1889 年，由創辦人沃爾特‧史考特‧萊諾克斯 (Walter Scott Lenox) 在美國紐澤西州的特倫頓 (Trenton) 設立，命名為「萊諾克斯的陶瓷藝術公司」(Lenox's Ceramic Art Company)。起初它只是一間藝術工作室，而非一個工廠，它不生產全方位的陶瓷製品，而是獨一無二的藝術品，全公司上下只有 18 名員工。在 1897 年時，公司產品會先擺放在史密森學會 (The Smithsonian Institution) 展示。

當 20 世紀初，家中獨立餐房和女主人派對蔚為新趨勢的時候，Lenox 的產品也開始普及起來，從那時起開始製作客製設計且精心裝飾的餐盤。面對歐洲的競爭，沃爾特委託一些美國知名的藝術家，如威廉‧莫利 (William Morley) 協助裝飾他的瓷盤，這方面他獲得了成功，並把注意力轉向成套的餐具。1906 年，他將公司名稱由 "Ceramic Art Company" 改為 "Lenox Incorporated"，顯示他將拓寬產品的範圍。

Lenox 最初的兩款餐具組 "Ming" 與 "Mandarin" 於 1917 年推出，最終持續製造超過 50 年。Lenox 產品同時在美國變得有名須感謝 1905~1954 年的首席設計師法蘭克‧葛蘭姆‧福爾摩斯 (Frank Graham Holmes)，他曾經贏得數個藝術獎項，如 1927 年美國建築師學會的手工藝獎章，以及 1943 年美國設計師協會的銀牌。1928 年，Lenox 作品被法國賽佛爾瓷器國家博物館選中並展示，這是唯一一次美國瓷器獲得此項殊榮！

1983 年，Lenox 被布朗－福曼公司 (Brown-Forman Corporation) 收購，Brown-Forman 還在 1991 年購入丹麥語國際外觀設計 (Dansk International Designs) 及它的哥爾罕 (銀器) 製造公司 (Gorham Manufacturing Company) 的部門，將它們併入 Lenox 的一部分。

2009 年 3 月 16 日，以號角資本合夥公司 (Clarion Capital Partners LLC) 為首的一組投資者，購買下 Lenox 的資產並改名為 "Lenox Corporation"，繼續在北卡羅萊納州的金斯頓 (Kinston) 工廠製造一些骨瓷餐具，此廠房興建於 1989 年，占地 218,000 平方呎，就是這間工廠製造過布希入主白宮時所用的骨瓷器具。

至今美國副總統官邸與超過 300 間的美國大使館，以及過半數的州長公館內都存有 Lenox 品牌的餐具。而許多美國國會和國務院的政要，也都收過 Lenox 製造的禮品。另外，美國大都會藝術博物館和史密森學會，都有擺放大件 Lenox 製造的中央擺飾品當作美國裝飾藝術展的展品，足見 Lenox 是美國瓷器之光！

Le Rosey, 11 Rue de la Paix (巴黎樂羅西彩繪工房) 法國

樂羅西工房的創辦人 Louis Marie Francois Rihouet，於 1791 年出生在一個附屬於奧爾良公爵 (為法國皇室家族) 的富裕家庭。1818 年，Rihouet 在 rue de l'Arbre Sec 開始經營瓷器和水晶玻璃的零售業務，並依照賽佛爾 (Sevres) 的風格去彩繪製作精緻的陶瓷器，其中大多數的作品到今天都是相當具有價值的。他的主顧包括國王和他的大臣，以及奧爾良公爵。1824 年，他獲得「國王御用瓷器」(faïencier du Roi) 的頭銜，並

將營業場所搬到聲譽良好的地址 7 rue de la Paix，這裡是知名的購物街，現在仍有一些著名的精品店和工作室都位在這區內，包括 Tahan、Cartiers 及 Aucoc(位於 6 rue de la Paix)，這些商店等同是法國的「第凡內」(Tiffany's)，因為他們是路易斯‧菲力浦國王 (King Louis Philippe) 家庭的珠寶和銀器供應商。

當 Rihouet 在 1853 年退休後，他將業務出售給工作夥伴 Charles Lerosey，並繼續以 "Rihouet Lerosey" 的品牌經營下去。但該公司有時也會在他們的商品上標示 "Rihouet, Le Rosey et Jacquel"，因為他們常雇用 Jacquel 幫他們服務，而 Jacquel 也在 1856 年擁有自己的裝飾工房，位於隔壁的 3 rue de la Paix，以賽佛爾 (Sevres) 的風格彩繪著稱，後來也成為路易斯‧菲力浦國王的供應商。

根據 1867 年 délegation ouvrieré 博覽會的報導顯示，Le Rosey 的店址改搬到 11 rue de la Paix，並更名為 "Monsieur Le Rosey à Paris"。不幸的是，公司在 1910 年左右被 Haraud-Guignard (Maison Toy) 接收，並繼續在他們的商品上簽 "Le Rosey" 或 "HG" 的縮寫。

目前歐洲大多數的博物館都擁有 Rhiouet Leroesey 的作品，他們曾在 1840 年創作出一套卓越非凡的點心組，成為美國費城藝術博物館的展品，組件中畫的都是該城市的景觀。

Limoges (利摩日地區的瓷窯) 法國

利摩日是法國中西部的陶瓷業重鎮，人口不及 20 萬人，從巴黎出發車程約三小時。它在第三世紀時由羅馬人所開創，但在第五世紀末遭受西哥德國王亞拉里克二世 (Alaric II) 的軍隊破壞，後來又歷經 1337 年爆發的英法百年戰爭的戰亂。所幸，隨著景泰藍工藝的復興，工匠們陸續來此定居，和平時代才重新到來。

1765 年，在利摩日南部三十公里處的聖提里耶 (Saint-Yrieix-la-Perche)，發現了製作硬瓷的關鍵材料高嶺土，從此利摩日開始邁向富裕之路。1771 年，當時的里姆桑縣長圖爾戈 (Turgot)，在後來成為國王查理十世的阿爾圖瓦伯爵 (Comte d'Artois) 的保護之下，成立了利摩日瓷窯，以伯爵的名字縮寫 "CD" 為窯印，被冠以「王室御用窯」的榮稱。1784 年，利摩日瓷窯被國王路易十六買下，成為賽佛爾 (Sevres) 王室瓷窯的附屬瓷窯。經過多次的股權轉讓，該窯現今以「皇家利摩日瓷窯」(Royale de Limoges) 的名稱，生產精緻的高級瓷器，行銷世界各地。

十九世紀中葉以後，獨立生產開始興盛起來，利摩日地區共有三十家以上的瓷窯從事瓷器的製造，其中較負盛名的有以下幾家窯廠：

1. Haviland（哈維蘭瓷窯）── 始於 c.1865

哈維蘭瓷窯的創辦人大衛‧哈維蘭 (David Haviland)，原是紐約的貿易商，於 1839 年發現客人帶來的一只薄淨純白的瓷杯，源自法國利摩日之後，大感興趣，因此於 1842 年毅然飛往利摩日並定居於此。1865 年，他與兩個兒子 Theodore Haviland & Charles Edward Haviland 正式開設瓷窯，以輸出美國為大宗，其作品還被榮選為林肯總統及海斯總統等官邸的收藏品。

2. JPL / Jean Pouyat（普伊亞瓷窯）── c.1842~1932

普伊亞 (Pouyat) 家族是與利摩日瓷器工業相關聯的最古老的法國名字之一。珍‧普伊亞的祖父，於 1760 年代在聖提里耶 (Saint-Yrieix) 擁有一座彩陶廠，同時在 1700 年代末期還擁有高嶺土礦區。而珍‧普伊亞的父親 Francois，則於 1800 年代初期，在巴黎經營一間硬質瓷器工廠，直到 1840 年左右。珍‧普伊亞本身則於 1842 年在利摩日設立一家公司，但在 1849 年去世後，由他的兒子們繼承。1912 年，普伊亞瓷窯與格蘭 (William Guerin) 瓷窯合併；但在一次世界大戰結束後兩年，又被 Bawo & Dotter 瓷窯購併，直到 1932 年結束營業為止。

3. Tressemann & Vogt（T&V 瓷窯）── c.1891~1919

T&V 公司的歷史可追溯至 1882 年，那時 Tressemann 與 Vogt 兩人開始在利摩日的彩繪裝飾及出口瓷器事業上成為合夥人。但 Vogt 家族在此之前，即已與利摩日的瓷器工業息息相關。在 1850 年代，John Vogt 即已在利摩日經營出口瓷器事業給自己在紐約的公司；而在 1860 年代，他又在進出口兩端開設裝飾工房。到 1870 年代初期，John Vogt 的兒子 Gustave 接管利摩日部分的營運，Tressemann 才變成合夥人並注入資金，在 1891 年開始生產他們自有的瓷器。此段合夥關係僅維持十六年至 1907 年，之後公司改名為 "Porcelain Gustave Vogt"，然後在 1919 年賣給 Martial Raynaud 瓷窯。

4. Gerard，Dufraisseix & Abbot（GDA 瓷窯）── 始於 c.1881

CFH 瓷窯原屬 Charles Field Haviland 所擁有，當他在 1881 年退休時，將瓷窯賣給 Emile Gerard、Jean-Baptiste Dufraisseix 與 Morel 三人，改稱 GDM 瓷窯。其中 Emile Gerard 擔任公司董事，Dufraisseix 是裝飾師，而 Moral 則是顏料化學家，專精高溫顏料的上色。1890 年，Moral 離開公司，Edgar Abbot 在 1900 年加入，因此公司再度改名為 GDA 瓷窯。1929 年，他們買下哈維蘭瓷窯 (Haviland & Co.)。1970 年代，公司名

稱加入皇家利摩日字樣。雖然工廠曾經兩度在 1981 年及 2001 年發生火災，但目前仍繼續以 "Porcelaine GDA - Royal Limoges" 的名稱在營業。

5. William Guerin / W. G. & Co. (格蘭瓷窯) —— c.1870s~1932

在 1870 年代早期，Willaim Guerin 成為利摩日 "Utzschneider porcelain factory" 的擁有人，開始以格蘭瓷窯的窯印進行大量出口瓷器的業務。1912 年，格蘭瓷窯與普伊亞 (Jean Pouyat) 瓷窯合併，兩方繼續以自己的窯印生產瓷器；但在一次世界大戰結束後兩年，公司又被 Bawo & Dotter 瓷窯購併，直到 1932 年結束營業。

Meissen (麥森瓷窯) 德國

德國麥森 (Meissen) 瓷窯是歐洲第一家設立的瓷廠，成立於 1710 年，至今剛滿 300 周年不久。它是由當時德國薩克森大公國兼任波蘭國王的奧古斯都二世 (Friedrich Augustus II) 所設立。他命令從鄰國逃亡而來的年輕煉金師波特格爾 (Johann Friedrich Bottger) 強壓完成白瓷燒製的研究實驗，可憐的是國王為防止燒製祕法的外洩，將波特格爾永久軟禁於亞伯特堡 (Albrechtsburg Castle) 內終老一生。麥森瓷窯與之後的柏林王室御瓷 (Konigliche Porzellan-Manufaktur, KPM)、法國的賽佛爾王室瓷窯 (Royal Porcelain Manufactory, Sevres)，及奧地利的皇家維也納瓷窯 (Imperial Porcelain Manufactory, Vienna) 並稱歐洲四大王室御用瓷窯，至今仍以國營形態存在，生產各式高級手繪瓷器，其「交叉的藍色雙劍」造型的窯印，儼然成為高級手繪瓷器的代名詞。其擅長花卉 (尤其是 Braunsdorf 的自然寫實風格)、風景、動物、狩獵、人物 (以海洛特風格的清朝人物為代表) 等畫作，而昆德勒 (Johann Joachim Kandler) 所創作的瓷偶亦為一絕。另外，19 世紀流行的布雪 (F. Boucher) 風格的神話題材，及特殊技法的白釉畫風 (French Enamel) 與泥漿畫 (Pate-sur-Pate) 作品，亦是收藏家追逐的熱門商品。

Minton (明頓瓷窯) 英國

明頓瓷窯創立於 1793 年，創辦人湯瑪斯·明頓 (Thomas Minton) 曾在 Caughley 瓷窯從事轉印銅版雕刻技法，並發明著名的裝飾紋樣 "Willow Pattern"，因此早期以生產銅版轉印品居多。直到 1820 年後，明頓開始正式生產實用性的骨瓷瓷器與裝飾品，深獲維多利亞女皇的賞識，譽為「世界至美的骨瓷」。

1836 年，創辦人湯瑪斯去世後，其子赫伯特 (Herbert Minton) 接棒，先後研發出「巴黎安」(Parian) 與「馬約利卡」(Majolica) 等特色陶瓷，以及「蝕金」(Etching Gold) 與「堆金」(Raised Gold) 的金彩技法，讓明頓在 1851 年的大英博覽會中，成為唯一獲得銅牌的英國企業，之後又在 1856 年獲得英國「王室御用」的榮譽。

1858 年，赫伯特去世後，由外甥柯林‧明頓‧坎貝爾 (Colin Minton Campbell) 繼承窯業，繼續為裝飾技法的創新而努力奔走。其中最為人津津樂道的是，在 1870 年自法國賽佛爾 (Sevres) 瓷窯招攬大師級人物馬克‧路易斯‧索隆 (Marc-Louis Solon)，成功引進有「餐具裝飾至高發明」美稱的「泥漿堆疊法」(Pate-sur-Pate) 裝飾技巧，成為明頓最具價值的產品。另外還延聘知名設計師克利斯多夫‧德勒沙 (Christopher Dresser)，以其對日本美術工藝的熱愛，設計了許多具備東方風格的景泰藍 (Cloisonne) 飾瓶與瓷器，備受收藏家的喜愛。

1968 年，明頓併入皇家道頓 (Royal Doulton) 集團之下，但目前皇家道頓則屬於 WWRD Holdings Ltd (Waterford Crystal, Wedgwood, Royal Doulton) 的一部分。

Nymphenburg (寧芬堡瓷窯) 德國

寧芬堡瓷窯創立於 1747 年，係拜艾倫 (Bayern) 選帝侯約瑟夫三世 (Maximilian III Joseph) 資金援助慕尼黑的陶工法蘭茲‧伊格納茲‧尼德邁爾 (Franz Ignaz Niedermayer) 在紐迪克 (Neudeck) 城內設窯，初名「選帝侯立瓷器窯房」。1806 年拜艾倫被立為王國後才改稱為「皇家瓷器窯房」，並沿用至 1918 年。1761 年，寧芬堡瓷窯遷廠至慕尼黑郊外的寧芬堡宮殿所屬領地上，擴大了製造的規模。

對寧芬堡瓷窯貢獻最大的兩人，一是製瓷技術專家林格勒 (Joseph Jakob Ringler)，他就是將麥森 (Meissen) 的瓷器燒成技術鍛鍊到成熟地位的功臣，曾在皇家維也納 (Royal Vienna)、赫斯特瓷窯 (Hochst)、史特拉斯堡瓷窯 (Strasbourg) 等歐洲名窯從事技術指導，於 1751 年加入寧芬堡瓷窯，但僅待了四年的時間；另一位則是造型師法蘭茲‧安東‧布斯特里 (Franz Anton Bustelli)，他所製作的洛可可風格的藝術瓷像，大幅提升了寧芬堡瓷窯藝術的名聲與地位。此二人奠定了寧芬堡瓷窯製作頂級瓷器的基石，使其成為德國著名的七大名窯之一。

1918 年，拜艾倫王國解體時，瓷窯的經營權順理成章變為國有制。1975 年，工廠經由巴伐利亞政府租給維特爾斯巴赫補償基金 (Wittelsbach Compensation Fund)，直到 2011 年 10 月，巴伐利亞王子 Luitpold 才從該基金接管過來。

自寧芬堡瓷窯成立 260 年以來，其客戶囊括國際貴族、各國使館、教堂和皇宮。其產品曾獲得許多獎項，並為世界主要的設計收藏館所欣賞的藏品，如紐約的紐約現代藝術博物館和庫柏・休伊特國家設計博物館、阿姆斯特丹的市立博物館、巴黎的國立藝術基金會、維也納的藝術史博物館以及慕尼黑的現代藝術陳列館。

Paragon (典範瓷窯) 英國

典範瓷窯是一家英國的骨瓷製造商 (1919 年至 1960 年)，總部設立在 Stoke-on-Trent 的朗頓 (Longton)，更早之前被稱為「星瓷窯」(Star China Company)，最近則成為皇家道頓 (Royal Doulton) 集團旗下。典範瓷窯以生產高品質的茶具和餐具聞名，曾被幾個英國皇室家族的成員授予皇家權證。

「星瓷窯」創立於 1897 年，與 Herbert Aynsley (安茲麗瓷窯創辦人的曾孫) 及 Hugh Irving 存在合夥關係，營業到 1919 年，而在 1900 年左右即使用 "Paragon" 作為商號名稱。1919 年，Herbert Aynsley 退休後，公司名稱正式改為 "Paragon China Company Limited"，而 Hugh Irving 的兩個兒子隨後成為常務董事。

公司早期生產茶具和早餐製品，出口到澳洲、紐西蘭和南非。然而在 1930 年代，Paragon 除擴展其市場到美洲外，也拓寬產品線至晚餐製品。同時，Paragon 跨出它的腳步去創造一個無煙的工廠，並安裝電窯。

在 1960 年代，我們見到該公司易手好幾次，有一陣子為 T. C. Wild 所擁有，後來變為 Allied English Potteries 的一部分，最終成為皇家道頓集團的一部分。

不過，"Paragon" 的名稱仍被保留，主要是用在基於傳統花卉圖案的設計上。不幸的是，早期 Paragon 的款式樣本書籍已被認定遺失，但是皇家紀念款的設計仍為收藏家爭相收藏中。

Pickard China Studio (皮卡德彩繪工房) 美國

Pickard China 這個廠牌，在台灣鮮為人知，但卻是美國瓷器收藏家最喜愛的品牌之一，為美國首屈一指的彩繪工房。其在 1893 年成立於美國威斯康辛州，後於 1897 年遷移至芝加哥。在成立最初的 40 年，以 Pickard China Studio 的名稱聞名，是一家專業彩繪工作室，專精於手繪瓷器，如甜點及茶具組。其原始畫師大多來自於芝加哥藝術學院，後來有一些成名的歐洲瓷繪師陸續加入。擅長新藝術 (Art Nouveau) 風格及立體派裝飾 (Art Deco) 的圖案設計，風格獨樹一幟，至今仍為家族企業。

Pirkenhammer (普肯漢默瓷窯) 捷克

Pirkenhammer 於 1802~1803 年創立於捷克共和國的卡羅維瓦利 (Karlovy Vary，又稱 Karlsbad)，創辦人是約翰‧戈特洛布‧李斯特 (Johann Gottlob List) 與佛列德里希‧霍克 (Friedrich Hocke)。1811 年，工廠賣給 Christopher Reichenbach 與 Christian Nonne，而 Martin Fischer 是強力的財務夥伴，因此公司名為 "Fischer & Reichenbach"。1822 年取得瓷器執照後，股權幾度在家族內易手，更名為 "Fischer & Mieg"。1918 年合併 OEPIAG 及 1920 年合併 EPIAG 皆維持原名，直到 1945 年被政府國有化後，歷經數度的瓷廠整併，最終才定名為 "Pirkenhammer"。

在 1820 年代以前，Pirkenhammer 被認為是波希米亞最好的瓷窯，而在 1839 年維也納世界博覽會榮獲金牌後備受肯定，頒獎委員會的評語表示：「好品味的形狀，乾淨的瓷體，平滑的釉彩，和高品質的印刷」。自從 1835 年其使用在陶瓷製造上的鍍金，正式被證明是安全的之後，Pirkenhammer 憑這項技術的應用享譽全球。另外，藝術家安德烈‧卡里爾 (André Carriére) 在 1868 年成為首席設計師後，開始影響到 Pirkenhammer 的設計風格，公司並於 1874 年為他在巴黎投資一間工作室。當 1945 年，共產主義政府將所有的捷克瓷廠國有化時，Pirkenhammer 自然被選為研究發展中心。在後來的 50 年 裡，Pirkenhammer 憑藉優良的製造技術，贏得好幾枚金牌獎章，鞏固了它崇高的地位。因此當捷克共和國總統想為總統府配備相關用品時，Pirkenhammer 自然又成為第一選擇。

由於市場對現代設計有著越來越高的期待，2006 年 Pirkenhammer 邀請俄羅斯設計師阿列克謝 (Alexey Narovlyansky) 管理公司，並設計一條新的產品線。那時起阿列克謝開始著手推動一個長遠的計劃，使大範圍的高科技陶瓷產品逐步落實。

Rosenthal (羅森泰瓷窯) 德國

羅森泰創立於 1879 年，創辦人菲利浦‧羅森泰 (Philipp Rosenthal) 原是美國底特律一家瓷器進口商的採購，後來返鄉在 Castle Erkersreuth 設立一座專以裝飾為主的小型工房，開啟了羅森泰瓷窯的創業之路。1889 年，菲利浦如願在鄰近捷克的巴伐利亞陶瓷重鎮塞爾布 (Selb) 開設了瓷窯，生產自創品牌的素瓷，以供應裝飾之需。1897~1936 年期間，羅森泰陸續收購 Thomas、Zeidler、Krister、Waldershof 等瓷廠，成長為巴伐利亞最大的製瓷企業。

羅森泰以新潮現代的概念，應用於餐瓷的創作上，目前為全世界高知名度，兼具前衛設計與實用性的品牌。旗下分為以古典風格為主的古典 (Classic) 系列、副牌湯瑪斯 (Thomas) 系列，以及工房系列 (Studio Line)。其中工房系列，是聘請各國優秀的設計師來參與餐瓷創作，譬如來自哥本哈根的設計師比昂・溫布萊特 (Bjorn Wiinblad)，創作有「魔笛」與「年度聖誕杯」等；義大利知名設計師吉安尼・凡賽斯 (Gianni Versace) 以希臘神話人物伊卡魯斯 (Ikarus) 為造型的「美杜莎」；以及德國包浩斯創始人之一的華特・葛羅匹爾斯 (Walter Gropius)，和英國極簡主義設計師傑斯培・摩里森 (Jasper Morrison)，甚至已故的義大利名服裝設計師強尼・維薩奇等，都在延聘之列，這使得餐瓷不再侷限於實用，而是充滿創造力與現代設計的傑出藝術品，宛若餐桌上的畫布般展現出多采多姿的風貌。

1997 年，羅森泰被收購 90% 的股權後，隸屬於 "British Irish Waterford Wedgwood" 集團，依舊是高端餐瓷的世界領導廠牌，並於 1998 年接手德國獅牌 (Hutschenreuther)，尤其是位於塞爾布 B 廠的部分。

2008 年 6 月，市場謠言四起，說 Waterford Wedgwood 由於流動性不足的問題，在積極尋找羅森泰股權的買家。最後終於在 2009 年 7 月宣布，出售給義大利刀具製造商 "Sambonet Paderno"。因此新的 "Rosenthal GmbH" 公司成立於 2009 年 8 月，是 "Sambonet Paderno" 集團下的一個獨立公司，總部仍設在塞爾布。

Royal Crown Derby (皇家皇冠德比瓷窯) 英國

德比瓷窯創始於 1748 年，原由法國人安德魯・普郎契 (Andrew Planche) 所經營。1756 年，琺瑯畫師威廉・杜茲柏利 (William Duesbury) 與銀行家約翰・西斯 (John Heath) 共同加入經營行列，但合作關係只維持四年，就剩下杜茲柏利一人獨力經營管理。1770 年，成功收購英國首座瓷窯卻爾西 (Chelsea)，隨後據說是英國史上首先燒製骨瓷的柏塢 (Bow) 瓷窯也投入旗下，德比瓷窯於是迅速地發展起來。

1775 年，德比推出臨摹日本伊萬里圖案的「古伊萬里」(Old Imari) 系列，在英國的王公貴族間掀起了一陣東洋風。1773 年，喬治三世頒發「皇冠」稱號；1890 年則獲維多利亞女皇授予「皇家」頭銜，奠立世界高級名窯的地位。皇家皇冠德比瓷窯在皇家道頓擁有後一度關廠，但 2000 年，一名前董事修・吉布森 (Hugh Gibson) 和皮爾森家族的一員，買下新的所有權，重新恢復生產。

Royal Doulton (皇家道頓陶瓷窯) 英國

　　皇家道頓創立於 1815 年，由年僅 22 歲的約翰‧道頓取得了位在倫敦泰晤士河畔，一座小窯廠的共同經營權，開啟了道頓的歷史。到了第二代亨利當家作主時，在 1877 年將窯廠遷移至 Stork-on-Trent，並網羅許多造型、裝飾等方面的藝術家，著手骨瓷的燒製，才算發揚光大。1887 年，亨利成為首位被維多利亞女皇授頒騎士勳位的陶瓷業者；1901 年，英國國王愛德華七世又頒發「王室御用」與「皇家」(Royal) 的使用許可與榮譽稱號，確立主流地位。雖然與皇家皇冠德比 (Royal Crown Derby)、皇家伍斯特 (Royal Worcester)、瑋緻活 (Wedgwood)、斯波德 (Spode) 及明頓 (Mintons) 等瓷窯相較，它只能算是後進者，但在連續收購明頓、皇家皇冠德比、皇家阿爾伯特等英國首屈一指的名窯後，以「皇家道頓陶瓷國際集團」(Royal Doulton Group) 之名，成為世界規模最大的純骨瓷陶器製造商。

　　2009 年 1 月 5 日，皇家道頓與其他公司走入聯合行政管理，現屬於 WWRD Holdings Ltd (Waterford Crystal, Wedgwood, Royal Doulton) 的一部分。

Royal Vienna / Imperial Porcelain Manufactory, Vienna (皇家維也納瓷窯) 奧地利

　　維也納瓷窯創立於 1718 年，它是由神聖羅馬大帝查爾斯六世 (Charles VI) 身邊的大臣都帕契爾 (Claudius Innocentius du Paquier) 從宮廷及商界集資，並陸續從麥森 (Meissen) 挖角陶工師亨格 (Christoph Konrad Hunger) 及曾擔任波特格爾助手的史托爾茲爾 (Samuel Stolzel) 來研發製瓷祕方，終使維也納瓷窯成為繼麥森之後，歐洲第二個燒製白瓷成功的瓷窯。

　　不過，由於窯廠經營不善，加上收不到薪資的技術人員紛紛出走並破壞廠房器材與原料，造成維也納瓷窯陷入經營危機。於是都帕契爾求助當時在位的女皇瑪麗亞‧德蕾莎 (Maria Theresa)，並提出轉讓計畫，因此維也納瓷窯於 1744 年正式成為奧皇唯一專屬窯廠，命名為「帝國瓷窯，維也納」(Imperial Porcelain Manufactory, Vienna)，一般通稱「皇家維也納」(Royal Vienna) 瓷窯。

　　1780 年，德蕾莎女皇駕崩後，維也納瓷窯再度面臨閉窯危機，接任的皇帝約瑟夫二世 (Josef II) 不得已在 1784 年公開拍賣窯廠，結果卻乏人問津，只好新聘管理總監佐根塔爾 (Konrad Sorgel von Sorgenthal) 重新經營窯廠，沒想到竟進入該瓷窯的全盛

時期。佐根塔爾引進全新的生產品質管理系統，從窯印的統一，重新編列造形師與畫師名字於製品上的號碼，再到刻印製作年代等，幫助窯業經營蒸蒸日上。此時期的作品，以深紅色或咖啡色為底加上彩金裝飾的貴婦、美女畫像或神話題材杯盤等新古典主義風格作品最為普遍，另外，以纖細的筆觸描繪花卉水果的裝飾瓷板畫作也深受喜愛。當時曾獨領風騷多時的賽佛爾瓷窯，因為法國大革命而開始傾向大量生產簡樸的大眾化製品，漸漸失去往日耀人的光彩，加上麥森也正處於瓶頸狀態，唯有維也納瓷窯一枝獨秀，達到了瓷器藝術創作的頂點。

可惜好景不常，佐根塔爾於 1805 年逝世後，窯廠經營漸走下坡，原本繁複的宮廷風格，轉由畢德麥雅 (Biedermeier) 風格的簡潔優雅所取代。而隨著專政王權的崩壞，皇家維也納瓷窯於 1864 年慘遭閉窯，永久地走入歷史，再也沒有復興的機會。

至於所謂維也納風格 (Royal Vienna Style) 的瓷器，大多數是在十九世紀末期，許多彩繪工房 (尤其是以德勒斯登為主) 仿用藍子彈的印記作為背章，雖屬高仿作品，但因不少作品做工精細，品質不亞於正品，因此依舊受到市場的喜愛，仍具收藏價值。

Royal Worcester (皇家伍斯特瓷窯) 英國

位於倫敦西北的伍斯特瓷窯，是以醫師兼化學家的約翰・沃爾博士 (Dr. John Wall)，以及藥劑師威廉・戴維斯 (William Davis) 等共 15 位股東於 1751 年合資創立。它是英國現存最古老的瓷窯，也是英國第一座王室御用瓷窯。自 1789 年喬治三世 (George III) 頒發皇室窯的資格以來，之後的九位國王也都未曾間斷，持續封伍斯特為皇室窯，在眾多窯廠中，伍斯特是唯一獲此殊榮的窯廠。

早期的伍斯特，曾經歷佛萊特 / 巴爾時期 (Flight, Barr & Barr)，慶伯藍時期 (Chamberlain) 與克爾及賓茲時期 (Kerr & Binns)，直到 1862 年後才正式改名為「皇家伍斯特」(Royal Worcester)。其後，又與葛蘭哥 (Grainger, 1902)，哈德利 (Hadley, 1904) 及洛克 (Locke, 1905) 等窯廠合併，為其奠立屹立不搖的基礎。其中尤以「葛蘭哥」與「哈德利」瓷窯的合併案最為重要，不論是主題或畫風，被稱為伍斯特最巔峰的繪畫作品，大都出於傳承這兩座瓷窯風格的畫師之手。

伍斯特的經典代表作以「金水果」(Painted Fruits) 系列為主，它是用伍斯特郊外伊布夏姆 (Evesham) 溪谷的自然美景中孕育出的成熟果實為繪畫主題，並奢侈地使用 22K 金來做豪華的金彩效果，全程手工製作，只有頂級的畫師才有資格參與。據說為

了增加完成後的立體感，每件瓷器必須經過六次以上的入窯燒製，工程可謂浩大！另外，一些出自名家之手，有風景為背景的動物畫作，其收藏熱度較「金水果」有過之而無不及喔！

由於受到 2008 年國際金融海嘯的衝擊，皇家伍斯特不幸邁入關廠的命運，最後一筆交易日期是 2009 年 6 月 14 日。但同年 4 月 23 日，皇家伍斯特的品牌名稱與智慧財產權為波特梅里恩集團 (Portmeirion Pottery Group) 所收購，用以製造禮品及家居用品，但該集團在 Stoke-on-Trent 已擁有一家工廠，所以此次收購不含伍斯特工廠的生產設備。

Sevres（賽佛爾瓷窯）法國

賽佛爾 (Sevres) 瓷窯，創立於 1738 年，前身是文森斯 (Vincennes) 瓷窯，至 1756~1759 年正式接收後，轉為賽佛爾王室瓷窯 (Royal Porcelain Manufactory, Sevres)，生產御用瓷器供王室使用，主要支持者為法王路易十五的愛妾蓬芭度夫人 (Pompadour) 及路易十六的皇后瑪麗安東尼 (Marie Antoinette)。

但到了 1789 年，法國大革命爆發，王室被推翻，一度面臨停廠危機，幸獲拿破崙共和政府的支持，轉型國家專屬窯房，更名為國立賽佛爾製瓷廠 (Manufacture Nationale de Sevres)。與德國麥森 (Meissen) 瓷窯、柏林王室御瓷 (Konigliche Porzellan-Manufaktur, KPM)，及奧地利的皇家維也納瓷窯 (Imperial Porcelain Manufactory, Vienna)，並稱歐洲四大王室御用瓷窯。

現由國家文化部運作，以生產外賓首長的外交贈禮為主。

傳聞為追求最高品質，賽佛爾瓷窯曾經一年只限定生產六百多件作品，數量極為稀少！無怪乎會換得「夢幻陶瓷」的神祕美稱，成為收藏家夢寐以求的精品。

Spode（斯波德瓷窯）/ Copeland（科普蘭瓷窯）英國

斯波德瓷窯的創辦人約書亞‧斯波德一世 (Josiah Spode I)，於 1733 年出生在英國斯塔福德郡 (Staffordshire) 的 Lane Delph。16 歲時拜師在當地最好的陶工湯瑪士‧惠爾頓 (Thomas Whieldon) 門下，學習陶藝技術，21 歲時離去轉往威廉‧邊克斯 (William Banks) 處繼續學習。1767 年斯波德一世即已創立自己的事業，但擁有完全的斯波德瓷窯所有權則始於 1776 年。當他於 1797 年去世後，其子約書亞‧斯波德

二世 (Josiah Spode II) 承接他的事業，威廉·科普蘭 (William Copeland) 則加入成為合夥人，為往後的股權及公司名稱異動埋下變數。如 1833~1847 年，公司更名為科普蘭與蓋瑞特 (Copeland & Garrett)；1847~1966 年，經營權主要掌控在科普蘭家族手中，所以以 Copeland 或 Copeland & Sons 為主要名稱，但常伴隨 Spode 或 Late Spode 字樣在商標背章內；1970 年，為紀念瓷窯創立者，恢復原來「斯波德瓷窯」的名稱沿用至今。1976 年，與皇家伍斯特 (Royal Worcester) 瓷窯合併；2009 年，受到國際金融海嘯的影響，其品牌名稱與智慧財產權，如同皇家伍斯特一般，同時被波特梅里恩集團 (Portmeirion Pottery Group) 收購方得以延續。

斯波德瓷窯在陶瓷史上有兩項重要貢獻，一為斯波德一世研究出骨瓷原料的配方，由斯波德二世進一步改良，成為標準的英國骨瓷瓷器；另外，斯波德瓷窯發展出銅版轉印青花於瓷器釉下的技術，使得大量生產成為可能，藉此提供價格合理的瓷製產品。1806 年，威爾斯王子 (喬治四世國王) 不僅親身參訪斯波德瓷窯，並頒授首次的皇家權證給約書亞·斯波德二世，其後該窯數度獲得王室成員的認證，而最近的一次則是在 1971 年，伊莉莎白二世女王所頒發「王室御瓷」的榮譽。

Wedgwood (瑋緻活瓷窯) 英國

瑋緻活瓷窯創立於 1759 年，創辦人約書亞·威基伍德 (Josiah Wedgwood)，1730 年出生於英國 Burslem 的陶業世家，後來榮登「英國陶工之父」寶座，被公認為歐洲陶瓷發展史上最具影響力的人物之一。他在創業後不久，便研發出乳白瓷器 (Cream Ware)，於 1765 年榮獲國王喬治四世 (George IV) 夏洛特王妃的青睞，獲頒「皇后御用瓷器」(Queen's Ware) 的美名。1773 年，俄國女皇凱薩琳二世 (Catherine II) 為她的青蛙宮殿 (La Grenouilliere)，訂製總數 952 件的青蛙餐瓷 (Frog Service)，即屬於 Queen's Ware 材質，被列為十八世紀三大豪華餐具組之一。另外，他還將當時的黑色陶器改良，創製出有如玄武岩般光澤的黑色炻器 (Black Basalt)，取名為「埃及之黑」。但最為人稱道的是，約書亞花費四年時光，歷經一萬次反覆試驗，才於 1774 年成功問世的「碧玉浮雕」(Jasper Ware) 系列。它可說是約書亞的畢生代表作，被譽為繼中國人之後最重要及最傑出的陶瓷製造技術，也是瑋緻活瓷窯中最令人讚賞的材質。直至今日，「碧玉浮雕」系列依舊是全世界最珍貴的裝飾作品之一，其美麗配方至今仍是 Wedgwood 獨步全球的祕密。

傳到其子約書亞二世時，瑋緻活瓷窯在瓷土中混入 50% 以上的動物骨灰，成功燒製出純白無瑕，透光性高且質地堅硬的優質骨瓷 (Fine Bone China)，再度為瑋緻活的光榮歷史增添一筆光彩！從 1800 年左右開始推出至今的「哥倫比亞」(Columbia) 系列、帶有新古典主義風潮痕跡的「佛羅倫斯土耳其藍」(Florentine Turquoise) 系列，以及維多利亞風格的「野草莓」(Wild Strawberry) 系列，都是歷久不衰的暢銷作品。

1987 年與瓦特伏德 (Waterford) 水晶玻璃工廠合併為 "Waterford Wedgwood"，屬於一家愛爾蘭底的奢侈品牌集團。之後受到 2008 年國際金融海嘯衝擊，於 2009 年被一家位於美國紐約的私募股權投資公司 "KPS Capital Partners" 所購買，現屬於 WWRD (Waterford Wedgwood Royal Doulton) 控股有限公司的一部分。

William Brownfield (& Sons) (威廉‧布朗菲爾德及子瓷窯) 英國

威廉‧布朗菲爾德於 1850 年創立了以自己為名的瓷窯，它是 19 世紀下半期在斯塔福德郡 (Staffordshire) 的六大陶瓷廠之一，緊鄰另五家窯廠 Copeland(科普蘭)、Davenport(達文波特)、Minton(明頓)、Ridgway (Brown Westhead-More)，以及 Wedgwood(瑋緻活) 等並排而立。一開始只生產陶器，但在 1871 年其長子威廉‧愛曲斯 (William Etches) 加入經營後，也開始生產瓷器。

1873 年，威廉‧布朗菲爾德去世，其長子威廉‧愛曲斯繼任成為負責人；1883 年，由次子亞瑟 (Arthur) 取代兄長位置；1892 年，工廠首度進入自願清算，為布朗菲爾德合作協會 (Brownfield Co-Operative Guild) 所取代；1898 年更名為布朗菲爾德陶瓷有限公司 (Brownfield Pottery Ltd)；1900 年，這家位於科橋 (Cobridge) 地區的陶瓷廠進入最終的自願清算，如今早已被人遺忘。

可是在 19 世紀下半期時，布朗菲爾德瓷窯曾雇用超過 500 名員工，在外銷市場上扮演著舉足輕重的角色，其外銷的國家遍及丹麥、法國、德國、荷蘭、俄國、義大利、西班牙、葡萄牙以及美國，同時它的作品還在全球各大國際博覽會展出，包括 1867 年的巴黎博覽會、1871 年的倫敦博覽會、1876 年的費城博覽會、1878 年的巴黎博覽會、1879 年的雪梨博覽會、1880 年的墨爾本博覽會、1881 年的阿德萊德 (Adelaide) 博覽會、1884 年的水晶宮 (Crystal Palace) 博覽會、1884 年的加爾各答 (Calcutta) 博覽會，以及 1889 年的倫敦博覽會等。

根據 1879 年倫敦出版的陶器公報敘述，布朗菲爾德是晚餐組設計的「潮流引領者」，它曾有過從波斯 (伊朗) 皇邸獲得全套晚餐組訂單的殊榮。

從 1872 年到 1890 年代中期，其技術總監是從明頓延攬過來的路易斯‧雅恩 (Louis Jahn)，他曾經監督製造號稱全世界最大件的瓷器，是一件十一呎高的地球瓶 (Earth Vase)，在 1884 年曾在水晶宮展示過。當它出廠時，曾在廠內做過一日的展示，竟有超過 25,000 人去一睹為快！

目前我們常在它的舊件上，看到美國紐約知名的瓷器經銷商第凡內 (Tiffany) 訂製的字樣，可見它的製作水準頗高，所以會獲得青睞。

Artists' Biographies

畫師生平

A. Birks – Birks, Alboin. c.1862~1940

為泥漿畫畫師。活躍於 1876~1937 年。出生於英國芬頓 (Fenton)，為 Henry Birks 之子，父親是瓷偶製造師，之後升為朗頓 (Longton) 普拉特 (Pratt's) 陶瓷廠的經理。離開學校後，A. Birks 直接進入明頓 (Minton) 瓷廠工作，先是實習當表面塑像者 (1876~1883)，在結束學徒生涯後，才正式成為泥漿畫畫師。他是 L. Solon 最後收的一個弟子，受雇做這類型的工作。耗盡一生 60 年的工作生涯在這家公司，在這段時間裡，他致力於創作一系列精美的 John Campbell 及當地仕紳名流的人像，還有獻給維多利亞女皇的銀婚紀念瓶，同時作品也為其他有聲望之士所收藏。除此他也致力於泥漿畫餐具組與點心組的發展上，在這些瓷器上常帶有他名字的英文縮寫。他的工作除了是一名瓷器畫師之外，他同時也以油畫為人繪製人像畫。

A. Boullemier – Boullemier, Antonin. c.1840~1900

畫師，活躍於 1872~1900 年。他是一個賽佛爾 (Sevres) 瓷窯的裝飾師傅的兒子，也在賽佛爾當過學徒學畫人物畫。於 1870 年搬到巴黎，受雇於 Deyfus(也是賽佛爾的裝飾師傅)。1871 年移居英國，受雇於明頓 (Minton) 瓷廠。從 1873 年三月開始正式成為人物畫畫師，年薪 400 英鎊，專精人像、天使及 18 世紀或當代風格的神話主題。經過一段時間後，他終止與明頓的合約，而在 Stoke-on-Trent 家中的工作室當一名自由畫家。後來他幫 Brown-Westhead, Moore & Co. 及其他瓷廠製作了一些精美的參展品，但大多數的委製訂單仍來自明頓。

1881~1882 年，Boullemier 在皇家學院展出一些迷你品，隨後出版一本名為《邱比特先生》(Monsieur Cupidon) 的書，內容是一系列 12 個瓷偶，由他設計和繪圖，帶有裝飾性的邊飾則由 C. Hinley 完成。

A. Holland – Holland, Arthur Dale. c.1896~1979

是一名英國瓷器畫師，就讀於特倫特河畔斯托克 (Stoke-on-Trent) 的藝術學校。13 歲時在瑋緻活 (Wedgwood) 當學徒直到 1936 年。離開瑋緻活後，他曾在幾家斯塔福德郡 (Staffordshire) 的陶瓷廠工作 (包括 Paragon 瓷廠)，之後在 1951 年左右加入明頓 (Minton) 瓷廠。他是一位畫風廣泛的畫師，特別擅長畫魚類、鳥類、水果和花卉等題材。

A. Hughes – Hughes, Alan.

拜師於 H.Stinton 門下，曾以老師的風格畫了一些高原牛題材的作品，可惜待在皇家伍斯特的時間不長 (1956~1960 年)，離開後從事律師工作。

A. Shuck – Shuck, Albert J. c.1880~1961

生於 1880 年，死於 1961 年。他是各種金水果、蘭花與其他花卉的畫師。是一個非常沉默與保守的人，只有在談論他最喜歡的話題——繪畫時，才會顯得活躍。

C.F. Hurten – Hurten, Charles Ferdinand. c.1820~1901

活躍於 1858~1890s。是一位花卉畫師。Hurten 就讀於德國科隆 (Cologne) 的市立藝術學院，而後前往巴黎。1858 年，Alderman Copeland 以提供他一年 320 英磅的薪水和擁有自己的畫室來說服他到 Stoke-on-Trent 工作。Hurten 接受了，並且一直待在科普蘭 (Copelands) 瓷廠，直到 1890s 年代末期他搬到倫敦為止。一般認為他是去和女兒一起生活並為書本畫插圖。死於 1901 年。Hurten 是他那時代最偉大的花卉畫家，能在各種形態和尺寸的瓷器製品上創造獨一無二的花卉畫作。

Hurten 先生是一位最勤奮而多產的畫師，他的作品一直是科普蘭瓷廠一項顯著的招牌重點，用於參展 1862 年的倫敦國際博覽會。1878 年的巴黎博覽會，還有在維也納、柏林、費城、墨爾本、雪黎與芝加哥等地舉行的博覽會，更別提在歐洲幾乎沒有一個皇宮或國家博物館會沒有 Hurten 先生的作品當作實例或樣品。

（摘自 1901 年 1 月 7 日星期一晚間警衛崗哨發出的訃聞）

有關這些博覽會的報導均對他的作品讚賞有加，毫無疑問地，科普蘭瓷廠在這些博覽會的展出成功都得歸功於他與眾不同的天分。

1880~1881 年，Hurten 居住在 Milton Place, Stoke-on-Trent，他女婿 Lucien Besche 所擁有的房子，但在 1892 年前，他搬到 Shepherd Street, Stoke，兩處居所都離工作的斯波德 (Spode) 工廠不遠，步行即可抵達。他過著昂貴的生活方式——據說他常從福南梅森食品店 (Fortnum & Mason) 訂購籃裝食物，由火車運送至 Stoke 車站。Hurten 在同事間很受歡迎，常見他與窯燒工人諮詢如何使他的作品被安置在窯內最適當的地點，以確保它們能被完美地燒製。當 Hurten 服務於科普蘭 (Copelands) 瓷廠時，他的作品

一直被擺放在斯波德 (Spode) 工廠的陳列室展示，而現在則見於斯波德 (Spode) 博物館。他私底下接了不少私人委製的訂單，其中之一就是幫德文郡公爵夫人 (Duchess of Devonshire) 在 Chatsworth 的圖畫室設計鑲板。他的作品不是簽名 "C. F. H." 就是 "C. F. Hurten"，今日仍是收藏家夢寐以求的逸品。

C. V. White – White, Charles. 生於 c.1885

出生於 1885 年，1900 年開始在 Hadley 工作，畫孔雀及玫瑰等題材，於 1910 年離去，轉到道頓 (Doulton) 瓷廠工作兩年。

D. Birbeck – Birbeck, Donald Toulouse. c.1886~1968

英國鳥類及動物畫師，是 Francis Birbeck 的孫子。他在位於謝爾頓 (Shelton)，Stork-on-trent 的寇登 (Cauldon) 瓷廠及當地的藝術學院受訓。1931 年，他轉往位於 Osmaston Road 的德比陶瓷廠 (Derby Pottery) 擔任他們的首席畫師，繪畫獵鳥及魚類圖案的餐具組。他的作品具有獨特的自然外貌。Donald 於 1960 年代初期退休。

E. Challinor – Challinor, Edward Stafford. 生於 c.1877

是一名畫師，為 Edward Challinor 的孫子，祖父是英國芬頓 (Fenton) 地區的陶器製造商。他受訓於新堡 (Newcastle) 藝術學校，可能曾在道頓 (Doulton) 瓷廠當過學徒。1903 年舉家移民美國，先受雇於紐澤西的 Willetts Manufacturing Co., Trenton，然後移居芝加哥，成為皮卡德 (Pickard China Co.) 的首席畫師。在 1905 年以前，皮卡德搬遷到較大的廠區 "The Ravenswood Studio"，這裡提供畫師們理想的工作環境，擁有一座充滿新舊書籍的圖書館，可獲取設計的靈感。他不僅是一名瓷繪師，同時也是知名的音樂家、歌手與演員，其多才多藝遮掩了其他 Pickard 畫師的光芒！尤其是他擅長粉彩色的畫法，其礦石粉與釉料色彩皆由自己配製，祕密從不肯告知他人，以致其死後配方祕密也隨之消失，成為其獨樹一幟的畫法。

E. Piper – Piper, Enoch. 生於 c.1834

紋章、紋飾及花卉畫師，生於英國斯塔福德郡 (Staffordshire) 的馬德雷 (Madeley)。他於 1850~1890 在煤港 (Coalport) 瓷廠工作，於 55 歲時離開煤港轉加入道頓 (Doulton) 瓷廠，成為他們的首席紋飾畫師。他曾為愛德華七世 (Edward VII) 委託訂製的餐具組繪畫家徽紋飾。

E. Sieffert – Sieffert, Louis Eugene. 生於 c.1842

1842 年出生於巴黎 (Rue Oberkampf 18, Paris)，是一位優秀的人物畫畫師，擅長以精緻洗練的點彩手法作畫，也懂泥漿畫 (pate-sur-pate) 的技法。自 1873~1874 年起，他擔任巴黎 A. Schlossmacher 畫坊的畫師總監。Sieffert 是在賽佛爾 (Sevres) 官窯受訓的，在那裡他被列名為 1881~1898 年的人物畫畫師，因畫了許多有名的瓷繪作品而被數家巴黎畫坊稱譽有加，在 1873 年的維也納世界博覽會時，被頒發一枚獎章。在 Godden 的書中提到，Sieffert 自 1887 年後就在英國的 Brown-Westhead, Moore & Co. 工作，此點似乎與他在賽佛爾 (Sevres) 的服務期間相衝突。

E. Spilsbury – Spilsbury, Miss Ethel

在一次世界大戰前進入皇家伍斯特 (Royal Worcester) 工作，被訓練以 Hadley 風格畫花卉題材，特別是紫羅蘭主題。與 Kitty Blake 一起工作，興趣是社會服務工作。離開瓷廠後，人們認為她是參軍去了。

E. Townsend – Townsend, Edward (Ted). 生於 c.1904

為皇家伍斯特 (Royal Worcester)「恐怖七人組」其中一員，生於 1904 年，在 1918 年進入皇家伍斯特，於 1939 年成為 H. Davis 手下的助理領班畫師。1942 年加入軍中參戰，1947 年重返皇家伍斯特，當 1954 年 H. Davis 退休時，取代他的位置成為男畫師領班。他經常使用大量的諒解、仁慈與肯定來管理這個艱鉅的工作，而且這位置占用太多的時間在年輕畫師的訓練，以及限量模型第一道顏色水準的繪畫上，所以只允許他以很少的時間去畫他自己的自由創作題材。1971 年，他終於從畫師領班的位置上退休，但他仍然從事繪畫。E. Townsend 擅長畫水果及羊，但也能處理大部分的題材，

如鳥類、牛及魚類等。在 1920 及 1930 年代，曾使用假名 "Townley"，以手工加色在便宜的輪廓印刷品上。

F. H. Chivers – Chivers, Frederick. c.1881~1965

水果及花卉畫師，父親 Herbert Chivers 是個麵包師傅。他原先幫皇家伍斯特 (Royal Worcester Porcelain Co.) 瓷廠工作，但在 1906 年前轉受雇於煤港 (Coalport) 瓷廠，專精於水果畫作，帶有特色的風格。他會使用一根火柴棒在瓷器顏料上起某種作用，來完成作品上的背景部分，造成點刻畫的效果。一次世界大戰時，他曾加入軍旅生涯，其後又回到煤港瓷廠。在 1930 年之前，他先轉去 King Street Pottery 工作，而後又到皇家皇冠德比 (Royal Crown Derby Pottery) 陶瓷廠服務。

Frederick 曾幫德文郡公爵及公爵夫人 (Duke and Duchess of Devonshire) 畫過餐具組。他作品的範例也出現在典範瓷器 (Paragon China) 上。另外，他會在作品上簽名。

F. Micklewright – Micklewright, Frederick. c.1868~1941

為風景及花卉畫師。其家族來自 Dudley，他父親是當地有名的編鐘演奏者。他們可能與 Micklewrights of Shrewsbury 家族 (曾是有名的汽車車身製造者與盾徽畫家) 有所關連。他曾受雇於多家瓷廠，但很難界清他早期的事業生涯。有可能在 W. H. Brock 的筆記本中提到於 1890 年離開皇家皇冠德比的 Micklewright，與他是同一個畫師。Frederick 生活的年代，手繪畫價值不如從前，工作也很難找。只知道他曾拿了一個手繪獵鳥盤，展示給一家瓷廠經營者看而獲得一份工作，很可能這家瓷廠就是 Brownfield Pottery，同時他也幫 John Aynsley and Sons、Portland Works、Longton、Staffordshire 等瓷廠工作過。其家人記得他為了幫蘇格蘭的 Dumfries 管理工廠而離開了這些瓷廠。可惜他並不善於管理工人，因此又重返 Staffordshire。他有些作品被發現出現在 Paragon China Co. Ltd (原本是 the Star China Company) 的瓷版上，上面畫著 "The Cavalier and the Musketeer"after J. L. E. Messionier (1815~1891)。在 1930 年代，他成為 Copeland 首席畫師之一，之後靠公司退休金養老。

他畫風景時，喜歡使用點彩法來堆砌光影的效果，並且會在作品上簽名。有個範例出現在 1929 年 3 月 1 日的經銷商 Goode's 特別訂製款的書上，型號 C 1387 Eton College centre 以及 C 1387 Iona Abbey。在 1931 年的書目有下列文字：「型號 C2564 Royal Embossed shape 點心盤」，盤中央的 Holywood Castle 城堡風景畫是由

Micklewright 繪製。其後他畫一些著名景點的風景畫，先刻印在器皿上然後再手繪上色。其家人記得 Frederick 是一個超脫世俗的紳士，他同時喜愛油畫與水彩畫。當工作不足的時候，他會在家裡畫畫，如果有上門拜訪的客人表示喜愛他的作品，他會很高興地將畫作送給他們，完全忽視他家用的財務狀態。他是一個文靜的、高貴尊嚴的維多利亞型紳士，帶有一些白鬍鬚，常穿著一件白色燕子領的襯衫。當坐在他專用的長板凳時，他會全神貫注在他的畫作上，以致完全聽不到身旁年輕學徒們的吵鬧聲。他是最後真正的瓷廠畫師之一。他出現在 1907 年的 "the Potteries Newcastle and District Directory" 姓名住址簿中，登記住在 22 Butler Street, Stoke-on-Trent, Staffordshire。

F, Roberts – Roberts, Frank. 歿於 c.1920

在 1880 年左右開始在皇家伍斯特 (Royal Worcester) 工作，死於 1920 年，是一名非常好的水果畫師，也畫花卉題材，還會描金及堆金的技法。Frank Roberts 自律甚嚴，現在的學徒們會在訓練課程時，被給予 Frank Roberts 的作品，當作實習或練習的對象。

G. H. Evans – Evans, George M. c.1899~1958

生於 1899 年，卒於 1958 年，是一位風景畫畫師，也是皇家伍斯特第一位仿 Corot (Jean-Baptiste Camille Caro, 1796~1875, Paris) 畫風的畫師，後來也曾以 Sedgley 的地中海景色題材作畫。在經濟不景氣時期，曾經短暫離開到道頓瓷廠，後來又回到皇家伍斯特，成為第一位猛禽 (Doughty Bird) 題材的畫師，他不許其他畫師碰觸同樣題材，因此親自作畫也親自入窯燒製。

H. Allen – Allen, Harry. c.1899~1950

英國畫師，受訓於伯斯勒姆 (Burslem) 藝術學院。他的藝術家才能與特質，受到父親 Robert 與好友 Harry Piper 的賞識。受雇於道頓 (Doulton) 瓷廠，對於各種繪畫題材樣樣精通，以畫阿拉伯村莊、尼羅河景色、摩爾人的清真寺及鳥類在鈦金屬製成的物品上聞名。當道頓 (Doulton) 瓷廠在 1925 年首創他們知名的優雅仕女瓷偶，Harry 是首批手繪瓷偶的畫師之一，幫它們上色賦予它們生命與性格。有時會以假名 "Richmond" 簽名，用在平版印刷後再手工加色的設計上。

H. Ayrton – Ayrton, Harry (Tim). 生於 c.1905

生於 1905 年，於 1920 年一月加入皇家伍斯特工廠，雖然持續兼差性質作畫，但直到 1970 年才告退休。最初七年，他被安置在 William Hawkins 門下學習多項繪畫題材，後來以畫水果為主，曾短暫畫過兩年城堡題材，也畫過魚類題材。為「恐怖七人組」成員之一，喜歡與其他組員騎單車兜風，也喜歡園藝工作。

H. H. Price – Price, Horace H. c.1898~1965

生於 1898 年，於 1912 年進入皇家伍斯特，死於 1965 年。他是各種金水果的畫師，也會畫 Hadley & Worcester 風格的花卉。曾於一次大戰期間，因被砲彈碎片擊中而失去右手食指，以致二次大戰期間留在工廠當男畫師，並於 1945 年接掌學徒領班職位。他是一位熱衷的釣者，常與工廠內其他釣客一起垂釣，也喜歡騎摩托車與園藝。在他生前最後幾年，工作時數開始減少，常在下午四點至四點半即停止工作，搭乘公司的交通車回家。

H. Davis – Davis, Harry. c.1885~1970

自 1898 年進入皇家伍斯特 (Royal Worcester) 瓷廠工作，直至 1969 年才退休。在 1928~1954 年期間為畫師領班。他的祖父 Josiah 是傑出的鍍金師傅，父親 Alfred 則是瓷器模具壓製師傅。Harry 是在 1898 年他 13 歲生日那天進到工廠的，是由祖父 Josiah 傳授繪畫的天才年輕畫師，但他的第一份工作卻是被安排去清洗博物館的台階——因為他被告知「那將教你如何掌控刷子」。經過十二個月後他正式成為畫師學徒，而這是廠內最後一份以 18 世紀格式實際簽訂的學徒契約。他很幸運成為 Ted Salter 的徒弟，因為 Ted 是個真誠且敏感的年輕畫師。他們對於釣魚有著共同的興趣——包括抓魚和畫魚，在 1900 年 Harry 因為在 Teme 河捕捉到一條斜齒鯿魚而贏得一個釣魚俱樂部的獎項，同時也因為畫一幅同條魚的水彩畫作而獲得南肯辛頓國家圖書獎。Ted Salter 莫名其妙地自殺，對 Harry 造成極大的衝擊，直到晚年仍揮之不去。為了試圖減輕謠言的傳播，管理階層匯回對 Harry 收入的抽成，是一項受歡迎的讓步，因為這個小伙子已經能快速掌握住自己和其他資深同僚的關係。風景畫總是令 Harry 著迷，而他也畫了許多風景畫，沿襲莫內 (Claude Monet) 的古典風格和柯洛 (Camille Corot) 風格的溶解狀色彩。他的每幅畫作都是原創的，因為他盡力避免去畫簡易的複製品。有個旅行推銷員對他說：「Harry，假如有天你江郎才盡，你只要在盤

子上簽上你的名字——我就能賣掉它」。但是他從未在創意上受阻，而且他那工整的簽名 "H. Davis" 好名聲扶搖直上。他非常擅長於畫黑面羊題材，並以田園景色或蘇格蘭山脈為背景；另外，森林和花園景色、鄉村農舍和城市主題也都是他的拿手專長，範圍極為廣泛！他於 1910 年結婚，1916 年參軍，為了維持藝術的手不致生鏽，他藉由描繪軍令所需的圖表和繪畫軍團表演的背景布幕來練習。一次世界大戰後，他承擔了一項費力的使命，就是幫印度大君 Ranjitsinji 繪畫兩套點心組。1928 年，當畫師領班 William Hawkins 退休時，Harry 被指派接替他的位置。此時他大部分的時間都花在行政工作和訓練課程上，作為一種輔助訓練的手段，他蝕刻了一系列的主題圖案，包括一些事先印好輪廓的大教堂與城堡，這些只要在監督之下就可交由缺乏經驗的生手去上色完成，其中某些主題至今還是如此在做。後續研發的蝕刻印刷品主題有獵鳥、魚類和馬車街景等，由於大多數的畫師不願意在這些手工加色的作品上簽上自己的名字，所以 Harry 只好自己用編造的名字 H. SIVAD (Davis 前後倒過來寫) 當作簽名。在二次世界大戰期間，Harry 忙於畫一些猛禽 (Doughty Birds) 系列和其他特殊的物件。戰後他為伊莉莎白公主要學畫而製作色標，公主因此在白金漢宮為他禮遇留座。

　　1952 年，他在 B. E. M. 頒獎典禮上獲表揚以酬謝他對瓷器工業的貢獻。雖然他在 1954 年請辭領班的位置，但仍然在廠裡的個人工作室繼續作畫，直到他死於 1970 年前的幾個月，還特別生產了一大系列以柯洛畫風裝飾的風景瓷板畫。為了慶祝 Harry 在廠裡工作 70 周年，1968 年公司特別為他及夫人安排了一個蘇格蘭假期，這樣他將能首次造訪他筆下完美的高地景觀，可惜他妻子生病並去世打亂了這個計畫。他一生秉持著一貫的謙恭有禮，對於任何人都會對他本人及其作品感到興趣這件事，總令他受寵若驚，是一個誠實，認真負責且非常正直有良知的工藝師。

H. Mitchell – Mitchell, Henry T. c.1824~1897

　　藝術家與畫師，出生於英國斯塔福德郡 (Staffordshire) 的伯斯勒姆 (Burslem)，是 George Speight 的學生。在 1860 年加入明頓 (Minton) 瓷廠以前，他可能曾受訓並受雇於 John Ridgway's 的寇登 (Cauldon) 瓷廠。他的作品曾在 1862 年倫敦、1867 年巴黎及 1873 年維也納舉行的國際博覽會展出，其中有一組在杯上畫動物、在碟上畫草地的咖啡組，在維也納展出期間，於 1873 年 6 月 19 日被 Charles Pense 以 48 弗洛林幣 (英國以前的二先令銀幣) 購得。Mitchell 以仿 Edwin Henry Landseer 的動物畫作在瓷上作畫而知名，其中包括一組為維多利亞女皇畫的餐具組，現正擺放在英國王室私有的蘇格蘭巴爾莫勒爾城堡 (Balmoral Castle) 內。1877 年，Mitchell 離開明頓 (Minton)，

轉赴 Harvey Adams and Co., Longton 工作，1893 年又轉至道頓 (Doulton) 瓷廠工作。Jewitt 明顯地給予這位畫師極高的評價說：「Henry Mitchell 先生，在巴黎及維也納國際博覽會都有獲獎，被表揚是一位優秀的動物畫、風景畫及人物畫的畫師，他的作品不論是在拋光、塑型及精緻度方面都非常卓越，而且他的灰階與肉色色調是如此地獨特，潔淨與美麗！」Mitchell 在道頓時期的作品，也曾在 1893 年於芝加哥舉行的世界哥倫比亞博覽會中展出。身為藝術總監的 Charles John Noke 這麼形容他的作品：「很少有美麗的瓷繪景象會超越 Mitchell 的風景畫所呈現的銀灰色色調。」而 Scarrett 也說：「我見過一些他的作品，他畫的鹿處於蕨類叢草間，真的是棒極了！」他住在 40 Hill Street, Stoke-on-Trent，有五個小孩，其中一位叫 William Henry 的，在 1881 年 17 歲時，曾以瓷器畫師學徒的身分出現在眾人面前。Mitchell 是一位受歡迎的紳士，當他去世的時候，他的同僚畫師們在葬禮上獻上一個花圈，以表達最深的敬意。

H. Piper – Piper, Henry E. (Harry). c.1859~1906

花卉和鳥類畫師，是 Enoch Piper 的兒子，生於英國什羅普郡 (Shropshire) 的馬德雷 (Madeley)，先受雇於煤港 (Coalport) 瓷廠，後受雇於道頓 (Doulton) 瓷廠畫花卉題材。Henry 創造了所謂的「道頓玫瑰」，並把它畫在點心盤組上，於 1893 年在芝加哥舉行的世界博覽會展出。他的作品受到廣大的需求，尤其是來自著名的瓷器經銷商紐約第凡內 (Tiffany New York) 的訂單，所以他在 47 歲時英年早逝，對瓷器工業而言是一大損失！

H. Stinton – Stinton, Harry. c.1882~1968

生於 1882 年，死於 1968 年。是 John Stinton junior 的第二個小孩，也是 James Stinton 的姪子。在 1896 年加入工廠，並在國家藝術學校讀書使自己顯得傑出，曾在 South Kensington 的公開比賽中取得好幾面獎章。在他父親的調教下學畫高原牛題材多年，但是兩者所用調色盤的顏色並不相同，H. Stinton 似乎用了較多的紫色系作畫。在他早期的時候，聽說他父親總保留大瓶子給他自己畫，而留下較小件或低報酬的物件給 Harry 畫。由於他們父子畫了許多高原牛的景色，以致他們同事戲稱他倆長得像牛一般，尤其是他倆都長得很壯碩，又都有濃眉大目，更加深這種印象。Harry 從出生就有 O 形腿，年輕時期又常生病，所以花了許多時間住院。他的嗜好是釣魚及下棋，因此常和他最要好的朋友 Harry Divis（皇家伍斯特第一名的畫師）一起釣魚。曾畫一

幅英國牛的水彩畫送給 Harry Davis 當作結婚禮物。在 1908~1912 年期間，Harry 畫了許多相當好的水彩畫，題材範圍包括他自己在瓷器上畫的牛題材，還有他叔叔 James Stinton 的專長——獵鳥題材，他爸爸 John Stinton junior 的專長——風景題材，以及他朋友 Harry Davis 的專長——黑面羊題材。當他的水彩畫作愈來愈多被世人看見，他應已被視為他那一代最崇高的英國水彩畫家之一。1963 年從工廠退休。

J. Birbeck (J. Birbecksen) – Birbeck, Joseph (Junior). 生於 c.1855(or 1862)

英國瓷器畫師及自然主義藝術家，出生於 Coalport, Shropshire，受訓於煤港 (Coalport) 瓷廠，在那裡一度是畫室領班。他是因為仿約瑟夫‧馬洛德‧威廉‧透納 (J. M. W. Turner) 畫風的風景畫而受到注意。可能在 1881 年加入科普蘭 (Copeland) 瓷廠之前，曾受雇於包德利 (Bodley) 瓷廠。當他後來進入 Brown Westhead & Moore Pottery(即後來的 Cauldon 瓷廠)，他建立起良好的聲譽，成為一名好的畫師，經常畫魚類圖案的餐具組。在 1900~1926 年加入道頓 (Doulton) 瓷廠，成為他們最領先的畫師之一。他所畫的魚類圖案，有著逼真的水面下的水草佈景，令人激賞！雖然是以身為魚類及獵鳥畫師而廣為人知，他也畫風景、異國鳥類及花卉等題材。另外由於他有收集鳥類的蛋、化石和蝴蝶標本的習慣，進一步提升他對自然歷史的興趣。

J. Hackley – Hackley, J

明頓 (Minton) 畫師，活躍於 20 世紀初，較常見玫瑰及花卉題材的作品。

J. Holloway – Holloway, John. 生於 c.1847

出生於英國斯塔福德郡 (Staffordshire) 的漢利 (Hanley)，活躍於 1860s~1880s 年代。受雇於明頓 (Minton) 瓷廠時，專精於布雪 (F. Boucher) 風格的人物畫或天使畫，以及宗教題材，其作品曾在 1862 年的國際博覽會展出。後來他加入瑋緻活 (Wedgwood) 瓷廠的 Thomas Allen 團隊，專精畫風景、海景、動物和鳥類作品。在 1881 年以前，他的家庭住在 70 Seaford Street, Hanley，在那裡他被描述為一位瓷器畫師和啤酒賣家。

J. Lander – Lander, Jenny

Lander, Jenny 與 Lander, Mable 是姊妹，同時受雇於 Hadley 瓷廠，專長畫甜豌豆、玫瑰及紫羅蘭等題材，由於購併案，跟隨移轉到皇家伍斯特瓷廠至 1910 年代。

Jas. Stinton – Stinton, James. c.1870~1961

提起史汀頓家族，大家最熟悉的莫過於 J. Stinton Junior 及 H. Stinton 這一對畫高原牛的父子，其實 James Stinton 在皇家伍斯特亦佔有一席之地。Jas. Stinton 是 J. Stinton Junior 的么弟，H. Stinton 的叔叔，生於 1870 年，卒於 1961 年，擅長畫獵鳥的題材，尤其是草地上的雉雞或飛翔的雉雞，以及松雞，於 1951 年退休。

J. E. Dean – Dean, James Edwin.

英國畫師，活躍於 1880~1935。為 Edwin Dean of Cheadle 的兒子，1880~1884 年在明頓當學徒。是一個多才多藝的畫師，專精於魚類、獵鳥、獵狗、風景及船舶等題材。

J. Hancock – Hancock, Joseph. 生於 c.1876

風景、魚類和獵鳥畫師。他 14 歲時成為道頓 (Doulton) 瓷廠的學徒，在 Harry Piper 及 Charles Noke 旗下受訓。Hancock 因為獵鳥、魚類、鳥類和柯洛 (Corot) 畫風的風景畫而受到注意。他停留在道頓 (Doulton) 瓷廠直到 1926 年，其後一度離開，又在 1942~1945 年重返道頓。他是一位慢工出細活的畫師，曾花了 14 天的時間卻只畫一只花瓶而已。

J. H. Plant – Plant, John Hugh. c.1854~

風景畫畫師，1854 年出生在英國斯塔福德郡 (Staffordshire) 的漢利 (Hanley)，是一位酒館老闆的兒子，於 1881 年時與家人共住在 65 High Street, Stoke-on-Trent。他是在 Brown-Westhead, Moore & Co.(即後來的 Cauldon 瓷廠) 及漢利 (Hanley) 藝術學院接受訓練的，在 1880s 年代，他移到煤港 (Coalport) 瓷廠，成為他們最重要的風景畫師，同時他也精於獵鳥題材 (特別是松雞) 及羽毛式樣的設計。在 1890~1902 年，他受雇

於瑋緻活 (Wedgwood) 瓷廠，專心畫風景及地理地形的畫作。1902~1917 年間，他待在道頓 (Doulton) 瓷廠工作，是一位多產的畫師，少數能以高超技巧及精準度快速作畫的畫師之一。Plant 最有名也最擅長的繪畫，大概就是畫威尼斯及歐洲知名城堡的景色了！

J. Hughs

風景畫畫師，生平不詳。有可能是 J. H. Plant 使用的另一化名。

J. Stinton – Stinton, John (Junior). c.1854~1956

一生活了 102 歲，是 John Stinton senior 的長子。John Stinton 與 Harry Davis 無疑是皇家伍斯特 (Royal Worcester) 在 20 世紀最傑出的風景畫師，而且一定也會被列名為任何時代最傑出的風景瓷繪師。1889 年，他先進入葛蘭哥 (Grainger) 瓷廠，後因購併案移轉到皇家伍斯特 (Royal Worcester) 工廠工作。原先專精畫普通牛題材，然後在 1903 年開始畫風景中的高原牛，同時也在盤中央畫英國牛、老城堡與風景題材，切普斯托 (Chepstow)、凱尼爾沃斯 (Kenilworth) 及勒德洛 (Ludlow) 等城堡是他的最愛。他是一位親切和藹的老人，但也是一個老煙槍，畫畫時從來離不開他的煙斗。所有的史汀頓 (Stinton) 家人都習慣使用丁香油當作色彩的媒介——它會使色彩保持濕潤，防止它過快乾掉——也因此他們的畫室內總是充滿強烈的丁香氣味。約翰 (John Stinton)、哈利 (Harry Stinton) 及詹姆士 (James Stinton) 三人經常在早上同時抵達，依序進入畫室，所以他們的同僚會稱呼他們為「三位一體」。在他空閒的時候，約翰 (John Stinton) 是一個園藝家，同時也會畫一些水彩畫作，於 1938 年退休。

L. Besche – Besche, Lucien. 歿於 c.1902

活躍於 1872~1879 年。是人物畫畫師，特別是天使題材。受訓於法國後於 1871 年進入明頓 (Minton) 瓷廠，可能是因為當時法國正處於動亂狀態。一年後 (1872 年) 加入科普蘭 (Copelands) 瓷廠，根據廠內特殊訂單參考書籍 (Special Order Reference Books) 顯示，他是畫華鐸 (Jean-Antoine Watteau) 題材及人物畫的畫師，主要是畫在點心盤及花瓶上，雖然也可見到他畫的大片瓷板畫在外流通。不幸的是沒有任何帳目登記顯示出款式編號，但被描述為是他自創的風格：「1873 年，Mortimer 外形的瓶

子——大瓶帶有穿孔的視窗，小鳥和飛蟲由 Weaver 負責，薪資 10 基尼 (gunieas) 已付，人物由 Besche 負責，薪資 3/2/6d 已付，鍍金由 Owen 負責」；「1873 年三月，Cecil 外形的瓶子—大瓶，花卉需四天去畫，人物由 Besche 負責，薪資 8.15.10. 已付，Muller 5 先令 (shillings)」。這些帳目登記顯示，他是仿 Paul Edouard Rischgizt 的風格作畫，場景則取自《伊索寓言》(Aesop's Fables) 與《唐吉柯德》(Don Quixote)。在 1876 年，有紀錄顯示他畫了一只 Goldsmiths 外形的瓶子，每側都有人物畫，而堆金及渦卷形裝飾則由 Ball 負責。

Besche 與 C. F. Hurten 變成很好的朋友，而且還娶了 Hurten 的一個女兒，有人認為他們其中的一個小孩也受雇於科普蘭 (Copelands) 瓷廠，但具有何種才能則不為人知。Besche 住在 Regent Street, Stoke-on-Trent，非常接近斯波德 (Spode) 瓷廠，另外在 Milton Place, Stoke 還擁有另一間房子租給 Hurten。在 1884 年，他向一位 Harvey 小姐租了一間工作室，令人懷疑 Besche 不再以傳統的方式受雇於科普蘭，而是接受委託訂製，收取較高的報酬。

他對於劇院生活非常感興趣，所以會幫喜劇式歌劇設計場景，同時也幫書籍畫插圖。Besche 是個罕見具有創造性能力的藝術家，不僅有能力在瓷器表面作畫，同樣也能在帆布上畫油畫，表現毫不遜色。從 1883 年到 1885 年，他不斷有作品在皇家學院參展，而科普蘭也把他的許多作品送到 1873 年的維也納環球博覽會參展。Besche 的個性是一觸即發且具有魅力的，所以只在心靈受感動的時候才會工作，會在作品上簽 "L. B." 或 "L. Besche"。

L. Lang – Lang, Lorenz.

是德國柏林 (KPM Berlin) 瓷廠著名的人物畫家，從 1889 年四月一日服務至 1930 年。

L. Rivers – Rivers, Leonard. c.1863~1939

花卉、魚類、獵鳥和風景畫師，是 Leonard 與 Ann 的第二個兒子。在 1881 年，全家住在 2 Berkeley Street, Stoke-on-Trent，所以可能他是在當地的藝術學院受訓的。在布朗菲爾德 (Brownfield's)、皇冠斯塔福德郡 (Crown Staffordshire)、明頓 (Minton) 和科普蘭 (Copeland) 等瓷廠的產品裡，皆可發現 Rivers 作品的蹤跡。在 1882 年以前，他還沒去明頓 (Minton) 時，他是幫科普蘭 (Copeland) 工作的，因此當 1895 年，

William Taylor Mountford Copeland 宣布退休時，Taylor 被呈獻一篇致詞演說記錄在一本皮革書中，所有的員工都有簽署，而 Leonard Rivers 也以前員工的頭銜去簽署。在 1900 年，中國特使造訪明頓 (Minton) 時，就對 Rivers 的作品留下深刻的印象。一件有趣的事值得注意，就是 Rivers 被揭示在 1901 年再度為科普蘭 (Copeland) 瓷廠畫魚類及獵鳥等題材畫作。William Flower Mountford Copeland(前者的侄兒) 並送他至他們家的家族宅第 (Kibblestone Hall, Oulton, Staffordshire) 去畫一些他繁殖的新品種水仙花，這些作品曾在英國皇家園藝協會 (Royal Horticultural Society) 參展並獲獎。Rivers 以畫帶一顆露珠的玫瑰花群而聞名。在此同時，他也獲得藤陶器 (Vine Pottery) 的委託訂單，在這些作品上他會簽上粉色或綠色的簽名。家族紀錄顯示，他於 1916 年離開這些瓷廠並居住在沃里克郡 (Warwickshire)，但他在那裡仍繼續畫一些水彩畫作。

P. Curnock – Curnock, Perry Edwin. MBE. c.1873~1956

　　花卉畫師，是英國沃里克郡 (Warwickshire) 一個農夫的孫子，他在道頓瓷廠當學徒，同時就讀於伯斯勒姆 (Burslem) 藝術學校，因此遇見 Edward Raby、Fred Hancock、David Dewsbury 等名畫師，並受到他們的藝術風格所影響。他在 John Slater 及 Robert Allen 兩人教導下受訓，最終成為道頓的首席畫師。他令人記憶深刻的是淡水彩畫作，創始於 Frank Slater。他的作品曾參加 1889 年在巴黎舉辦的世界博覽會，許多他的畫作被選為平版印刷的設計圖。雖然他是以玫瑰畫著稱，但他也畫風景畫，尤其是義大利的湖景，以柯洛 (Corot) 風格表現。在 1953 年，他出借他的寫生簿及兩幅花卉畫作給在特倫特河畔斯托克 (Stoke-on-Trent) 的漢利 (Hanley) 舉行的世紀展覽會。而在 1954 年，他被授予大英帝國 MBE 勳章。

R. Austin – Austin, Reginald Harry. c.1890~1955

　　生於 1890 年，死於 1955 年。年輕時候就得過許多繪畫比賽的獎章，在皇家伍斯特時期，專精各種鳥類、花卉、水果和一般題材 (包括澳洲植物與花卉，以及藍色漸層的花卉與鳥類) 的繪畫。在 1930 年曾離開皇家伍斯特，與他的兄弟 W.H. Austin 從事自由設計，最終加入典範 (Paragon) 瓷廠成為常駐設計師，在那兒他畫了伊莉莎白女皇為馬格麗特公主設計與訂製的生日禮物 (是一種愛情鳥與馬格麗特花及玫瑰花的設計)。由於他並不喜歡 Paragon 瓷廠，後來他又回到皇家伍斯特從事自由創作。

R. Rushton – Rushton Raymond. c.1886~1956

生於 1886 年，死於 1956 年，是一個很好的風景畫師，尤其專精於老式風格的莊園宅第房子及庭園，以及老舊村舍與明亮色彩的花園景觀，還有單色的城堡題材。曾在皇家宮殿畫過一系列花園題材作品，早年在國家藝術學校的比賽中獲得獎牌，是一個勤勉刻苦的工作者，屢屢在他的畫作中注入大量的細節。閒暇之餘喜歡釣魚，也是一個熟練的鋼琴師，常常傍晚時分待在工廠對面的小旅館 Fountain Inn 彈奏鋼琴，只為賺取喝啤酒的酒錢。晚年為關節炎所苦，手指及關節腫脹，以致無法握住筆刷，雙腳及頭部的行動也造成不便，常讓他夜晚無法安穩入睡，以致白天工作時常打瞌睡，於 1953 年退休。

R. Sebright – Sebright, Richard (Dick). c.1870~1951

生於 1870 年，死於 1951 年，在皇家伍斯特擔任大約 56 年的水果畫師，直到 1940 年代末期。他可能是皇家伍斯特有史以來最好的水果畫師，即使同時期有許多代表性人物與之競爭，但他仍被排名為最佳水果畫師之一。他也是多枝條花卉畫的大師，他有幾幅花卉靜物寫生的水彩畫在皇家學院陳列展出。一生從未結婚，與姊姊相依為命，是一位虔誠的教徒，所想的只有宗教與水果而已！

R. Pilsbury – Pilsbury, Richard. c.1830~1897

是一位英國的瓷器畫師，在伯斯勒姆設計學院 (Burslem School of Design) 學習繪畫，在那兒他贏得了 12 枚國家獎章。曾在 Samuel Alcock Co. 當過學徒，之後在明頓 (Minton) 瓷廠工作多年，是他們的領導畫師之一，專精於畫室風格的花卉畫作。其後，大約在 1888~1892 年，Pilsbury 加入皇家皇冠德比 (Royal Crown Derby) 瓷廠。1892 年以後，他又變成 Moore Brothers 的藝術總監。總之，Pilsbury 是一位非常傑出的花卉畫師。

S. Alcock – Alcock, Samuel. c.1845~1914

活躍於 1882~1900s 年代，是人物畫畫師，一個具備高超技巧卻又喜怒無常的藝術家，出生於英國斯塔福德郡 (Staffordshire) 的巴克納爾 (Bucknall) 的一個農家。在其家族檔案裡唯一留下的證據，是兩張 1871 年他常前往的皇家學院及大英博物館圖片

室的會員卡。他就讀於倫敦的南肯辛頓藝術學院，並從那兒前往法國。Francis Xavier Abraham 的女兒 Mary Abraham 記得他，因為他娶了她的姑媽 Mary Alison Abraham (1852~1928)。她說：「他畫人物，但因技藝超群而傲慢自負，他從不在工廠工作，都是工作就教於尊。」

在科普蘭 (Copelands) 瓷廠留傳下來的故事說，當他住在 Richmond Villas, Penkhull, Stoke-on-Trent 的時候，他的工作都是由一個男孩用手推車送來的。然而其家人記得的故事是說，他的工作都是由雙輪馬車送來的，而且他在家裡有個畫室，九個子女會如何在花園裡玩耍等等，如此他才可以平靜地工作。Alcock 會讓他的女兒們擺姿勢以供其繪畫，但她們却討厭這樣做。

斯波德 (Spode) 瓷廠檔案裡留存的書信顯示，他與老闆 Richard Pirie Copeland 如何經常的爭執不下，當 Alcock 接到他的作品將做最後一道入窯燒製時，假如他認為作品未達標準便不肯在其上簽名，因此引來許多爭執。另外，他要求公司提供紙和鉛筆來畫草圖，如果延誤了便很難相處。還有，假如他認為他未按時領到薪資，他就拒絕再畫，無論是多麼重要的作品。

Alcock 最有名的作品是仲夏夜之夢餐具組，曾經在 1889 年的巴黎博覽會展出，並獲得高度評價，在這套作品裡，每個盤子都描繪著一個不同的莎士比亞式的場景。他的作品現在仍能被找到，通常是在點心盤上有著美麗的崁珠邊飾，由最好的鍍金師父所完成，並有簽名在上。Alcock 喜歡畫時尚的仕女、華鐸 (Jean-Antoine Watteau) 風格的女中豪傑、虛構的文學作品、湯瑪士‧更斯博羅 (Thomas Gainsborough) 風格的頭像畫，以及圍繞當代歌曲的創作。

S. Pope – Pope, Stephen. c.1842~1928

花卉畫師，在寇登 (Cauldon) 瓷廠當過學徒，都利用傍晚時分進修研習。他在寇登 (Cauldon) 瓷廠工作了 74 年，這個工廠原屬於里奇偉 (Ridgeway) 瓷廠所擁有，後來轉讓給 Brown-Westhead, Moore & Co. 瓷廠。Pope 曾為 1893 年在芝加哥舉辦的世界哥倫比亞博覽會裝飾過一些花瓶，其作品見於 1900 年代一個標有 Cauldon 標記的花瓶，它展現一幅被精緻完成的花卉構圖，風格異於其同期畫師的創作。在 1900 年，他的作品被展示給到訪的中國特使欣賞，作為廠內首席畫師作品的範例。當 1922 年，瑪莉公主為婚禮場合需訂製一組茶具組時，Pope 也受邀參加獻禮晚會。另外，當威爾斯王子在 1924 年 6 月造訪斯塔福德郡 (Staffordshire) 時，他也有幸被安排去晉見王子。在他職業生涯的末期，Pope 宣稱自己是全英國最年長的瓷器畫師。他會在

作品上簽名。根據 1881 年的紀錄顯示，他當時住在 62 Harley Street, Stoke-on-Trent, Staffordshire。

T. A. Gadsby – Gadsby, Thomas.

活躍於 1890 年代，是皇家皇冠德比 (Royal Crown Derby) 的花卉及鳥類畫師。他有被記錄在瓷廠的樣本書中，舉例來說，樣本書第一冊編號 625 的八角形盤，帶有竹形邊、黑莓枝狀花樣的圖案，就是 Gadsby 畫的。他會以姓名字母簽名在他的作品上。

T. Lockyer – Lockyer, Thomas Greville (Tom). 歿於 c.1935

於 1914 年加入皇家伍斯特 (Royal Worcester)，直至 1935 年死亡為止，是專精於水果題材的畫師。在一次大戰從軍時曾傷及腿部，造成他的腳終生僵直，走路一跛一跛地，所以因此獲得戰爭撫恤金。其繪製水果畫的風格非常類似 Frank Roberts，常以長滿苔蘚的背景來襯托水果畫。當 Lou Flexman 離去時，Lockyer 接管他獨享的「都鐸王朝款式」。他閒暇時大部分是用來畫自然風景的水彩畫，有時也做做木工，這方面他是專家，同時他也喜愛古典音樂。

T. Mason – Mason, Thomas.

明頓 (Minton) 畫師，活躍於 1870 及 1880 年代，較常見於白釉畫或泥漿畫的作品。

T. Sadler – Sadler, Thomas.

活躍於 1892~1906 年後，是科普蘭 (Copeland) 瓷廠的花卉畫師，以玫瑰畫作及掛籃裡的插花靜物畫聞名。他會在作品上簽名，不是簽 "T. Sadler" 就是姓名字母縮寫 "TS"。沒受過正規教育，也沒上過藝術學院，是在科普蘭 (Copeland) 瓷廠裡學習繪畫的技藝。鍍金師 Robert Wallace(後來成為裝飾部門的頭頭) 常鼓勵這位年輕的畫師，並賞識他的才能。他的作品在美國有固定的需求，而他的玫瑰畫作非常獨特，常由鍍金師 Degg, Wilson 或 Tomlison 以精美的鍍金框架起來，其作品範例可在斯波德 (Spode) 博物館看得到。

W. E. Jarman – Jarman, William (Bill).

是哈德利 (Hadley) 瓷廠的畫師，因購併關係而轉入皇家伍斯特 (Royal Worcester)。專長是畫孔雀題材。其作品在製作時，常先以棕色印刷圖案為底，然後用加入膠與水的色彩刷洗，乾了之後，再以油彩洗刷一次。他也畫 Hadley 風格的玫瑰。在 1914 年參加一次世界大戰，戰後改變職業成為一位男按摩師。

W. Mussill – Mussill, William (Wenzi). c.1828~1906

畫家，也是設計師，活躍於 1862~1906。屬於奧地利籍的藝術家，出生於卡爾斯巴德 (Carlsbad 捷克共和國) 附近。在巴黎學習繪畫後在賽佛爾 (Sevres) 官窯工作。經由 Christian Henk 介紹至明頓 (Minton) 瓷廠工作，並於 1870 年定居英國。Mussill 善於大型的畫面與構圖，在特姆 (Trentham) 及利物浦 (Liverpool) 一帶，取材自當地自然景致及畫室裡的花鳥畫了許多素描。幾乎所有他的設計，都是以自由風格的釉下彩方式，以大膽的厚塗顏料來畫；或以所謂的 "Barbotine" 風格，畫在用當地泥灰土製成帶有紅棕色的磚板上。利用這個技術，他畫了一對花瓶，高五英呎，一邊畫了一隻鳳頭鸚鵡，另一邊則畫了一隻鸚鵡，於 1878 年在巴黎展出。他曾為王室製作了一些特別委託訂製的物件，還有另一些設計是被用在瓷磚上。在 1900 年離開明頓 (Minton) 瓷廠，但仍然與公司時有往來直到 1906 年去世為止。

W. Powell - Powell, William. 生於 c.1878

從 1900 到 1950 年都在皇家伍斯特 (Royal Worcester) 瓷廠工作，是很好的英國鳥類及花卉方面的專業畫師。他大部分的空閒時間都待在鄉下，多年來致力於研究鳥類並精準地畫下牠們。他是個駝背的矮子，但也是能令人感到愉快的人。公司將他放在鍍金室裡作畫，如此來訪者 (這些人不被允許穿越男畫師的畫室) 就可以看到一個畫師在工作，而且他那令人愉悅的個性還令訪客印象深刻，他們中的許多人在近幾年又回到廠裡，都會問到那個曲著身子在特殊的高腳椅上畫著他美麗的小鳥畫作，但總是願意停下工作來交談的小駝背。他對工作的滿意度，可以用他對訪客的一段交談來註解，那訪客問他說，為什麼他不要求以高於 6d 的報酬去畫一個盤子？他的回答是「我已經非常滿足了！」。當他在鄉間散步時，總是隨身攜帶一個箱式照相機，如此他可以拍下各種鳥類以供未來繪畫用途。在他工作的最後幾年，他變得非常遲鈍，Ted Townsend 清楚地記得，當他剛從二次世界大戰歸來的時候，第一眼在男畫師畫室裡看

到 Powell 的情況——他看到 Powell 被一大堆盤子所包圍，而那些盤子都需要畫上鳥類圖案，以完成一筆來自加拿大的訂單。Ted 因此被安排幫忙完成這筆訂單，即使此樣式在今天的樣本書內被標示為「Powell 所繪之鳥」。

W. Sedgley – Sedgley, Walter. 歿於 c.1930s

原屬於 Hadley 的畫師，擅長畫玫瑰、花卉、錦雞及一般題材作品，尤其專精於義大利庭園景觀的題材。同僚視之為最好的 Hadley Rose Style 畫師，會使用 "Seeley" 當作他的假名，簽字於印刷的或印後手工加色的作品。退休於 1929 年，於 1930 年代初期死於肺結核。

參考書籍 (Reference Books)

1. 《歐洲名窯陶瓷鑑賞》吳曉芳著

2. 《杯子珍藏圖鑑》李緝熙著

3. 《法國瓷器之旅》淺岡敬史著

4. 《英國瓷器之旅》淺岡敬史著

5. *A Dictionary of Ceramic Artists* by Vega Wilkinson

6. *Artists & Craftsmen of the 19th Century Derby China Factory* by David Manchip

7. *Berliner Porzellan* by Gunter Schade

8. *Coalport 1795-1926* by Michael Messenger

9. *Collector's Encycloredia of Limoges Porcelain Third Edition* by Mary Frank Gaston

10. *Deutsche Porzellanmarken von 1710 bis heute* by Robert E. Rontgen

11. *Dresden Porcelain Studios* by Jim & Susan Harran

12. *Flight and Barr Worcester Porcelain 1783-1840* by Henry Sandon

13. *Hand Painted Porcelain Plates: Nineteenth Century to the Present* by Richard Rendall & Elise Abrams

14. *James Hadley & Sons Artist Potters Worcester* by Peter Woodger

15. *Kovels' New Dictionary of Marks* by Ralph & Terry Kovel

16. *La Porcellana Imperiale Russa* by T.V. Kudrjavceva

17. *Pate-sur-Pate The Art of Ceramic Relief Decoration, 1849-1992* by Bernard Bumpus

18. Royal Doulton – A Legacy of Excellence 1871-1945 by Gregg Whittecar and Arron Rimpley

19. *Royal Worcester Porcelain from 1862 to the Present Day* by Henry Sandon

20. *Sevres Porcelain* by Tamara Preaud

21. *Spode-Copeland-Spode The Works and Its People 1770-1970* by Vega Wilkinson

22. *The Book of Meissen Second Edition* by Robert E. Rontgen

23. *The Dictionary of Minton* by Paul Atterbury and Maureen Batkin

24. *Wedgwood Jasper Ware – A Shape Book and Collectors Guide* by Michael Herman

歐洲手繪瓷盤

收錄近200年共600多件行家必收的代表性作品

作　　者／顧為智‧邱秀欄
發 行 人／詹慶和
總 編 輯／蔡麗玲
編　　輯／林昱彤‧蔡毓玲‧詹凱雲‧劉蕙寧‧黃璟安‧陳姿伶
內頁設計排版／KC's friends
封面設計／陳麗娜
美術編輯／李盈儀‧周盈汝
攝　　影／顧為智
出 版 者／雅書堂文化事業有限公司
發 行 者／雅書堂文化事業有限公司
郵撥帳號／18225950　戶名：雅書堂文化事業有限公司
地　　址／新北市板橋區板新路206號3樓
電　　話／(02) 8952-4078
傳　　真／(02) 8952-4084
網　　址／www.elegantbooks.com.tw
電子郵件／elegant.books@msa.hinet.ne

2014年2月初版 定價／2500元

總 經 銷／朝日文化事業有限公司
進退貨地址／235新北市中和區橋安街15巷1號7樓
電　　話／(02) 2249-7714
傳　　真／(02) 2249-8715

國家圖書館出版品預行編目(CIP)資料

歐洲手繪瓷盤：收錄近200年共600多件行家必收的
代表性作品 / 顧為智‧邱秀欄合著；
-- 初版. -- 新北市: 雅書堂文化發行, 2014.02
　面；　公分. --
　　ISBN 978-986-302-161-2 (精裝)
1.陶瓷 2.圖錄 3.歐洲
938.025　　　　　　　　　　　103000132

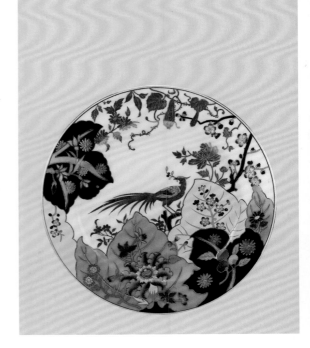